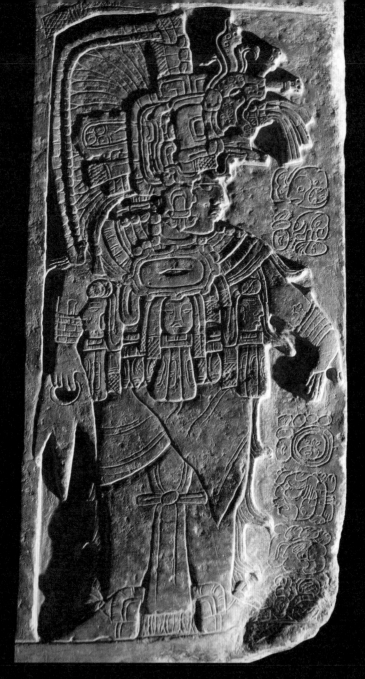

1. 在精美的石灰岩石板上，拉科罗纳的艺术家们制作小规模的雕刻，描绘了当地那些效忠于卡拉克穆尔强大的卡安王朝国王的领主们。石板1a雕刻了尤克努姆·钦二世 (Yuknoom Ch'een II)巩固地方权力时的阿哈瓦·基尼什·尤克(Ajaw K'inich Yook)。该石板与其他石板一起被放置在一些小型建筑的外部立面上，这些石板间的图像和文字往往首尾相连。

创世玛雅：神庙里的艺术密码

［美］玛丽·艾伦·米勒

［美］梅根·E.奥尼尔　　　　著

涂慧琴　译

江苏凤凰美术出版社

图书在版编目（CIP）数据

创世玛雅：神庙里的艺术密码 /(美) 玛丽·艾伦·米勒,(美) 梅根·E.奥尼尔著；涂慧琴译. -- 南京：江苏凤凰美术出版社,2023.3
书名原文: Maya Art and Architecture
ISBN 978-7-5741-0291-0

Ⅰ.①创… Ⅱ.①玛… ②梅… ③涂… Ⅲ.①玛雅文化–艺术–研究 Ⅳ.①J173.109.2

中国版本图书馆CIP数据核字（2022）第224535号

Published by arrangement with Thames & Hudson Ltd, London,
Maya Art and Architecture © 1999 and 2014 Thames & Hudson Ltd, London
This edition first published in China in 2022 by Phoenix Fine Arts Publishing Ltd, Nanjing
Simplified Chinese edition © 2022 Phoenix Fine Arts Publishing Ltd
著作权合同登记号: 图字10-2021-391

出 品 人　陈　敏
责任编辑　孙雅惠
项目协力　刘秋文　王　超
装帧设计　杜文婧
责任校对　吕猛进
责任监印　生　嫄

书　　名　创世玛雅：神庙里的艺术密码
著　　者　［美］玛丽·艾伦·米勒　［美］梅根·E.奥尼尔
译　　者　涂慧琴
出版发行　江苏凤凰美术出版社（南京市湖南路1号　邮编: 210009）
制　　版　南京新华丰制版有限公司
印　　刷　南京爱德印刷有限公司
开　　本　890mm×1240mm　1/32
印　　张　10
版　　次　2023年3月第1版　2023年3月第1次印刷
标准书号　ISBN 978-7-5741-0291-0
定　　价　168.00元

营销部电话　025-68155675　营销部地址　南京市湖南路1号
江苏凤凰美术出版社图书凡印装错误可向承印厂调换

目　录

前　言

　　15年前，当我第一次编写这本书时，我希望关于玛雅艺术和建筑的研究将成为一个迅速发展的领域。如今，我的愿望已经实现了，让人们重新思考和审视这一领域成了一种可能，而且还进一步扩大了再版刊物的读者范围。

　　玛雅象形文字的新读物继续启迪着人们的思维。对于导致8世纪时玛雅城邦陷入绝望之境的政体之争，西蒙·马丁（Simon Martin）提出了政治话语方面的细微区别，包括背叛和阴谋在内的表述。从传播思想火花的渴望，到通过表现物描绘羞辱的本质，斯蒂芬·休斯顿（Stephen Houston）、大卫·斯图尔特（David Stuart）和卡尔·陶布（Karl Taube）对投入玛雅艺术和物质的这些情感和感官体验赋予了更大的意义。在帕伦克，人们发掘出新的叙述方式和内容，巴巴拉·法什（Barbara Fash）、伊恩·格雷厄姆（Ian Graham）和贾斯丁·科尔（Justin Kerr）提供的文献资料对此项研究工作起到了巨大的推动作用。

　　然而，最大的变化发生在供人们研究的资料库本身。2001年，威廉·萨图尔诺（William Saturno）走进了一个抢劫者的战壕，偶然发现了当今著名的圣巴托罗画作，它展现了公元前第一个千年晚期最连贯的玛雅画作［208,209］；几年后，萨图尔诺怀着更大的决心，在序屯发现了南部低地地区的最新玛雅画作［220］。在

卡拉克穆尔，拉蒙·卡拉斯科（Ramón Carrasco）挖掘出了大量的非凡的绘画作品和长条横幅壁画[213,214]。虽然许多新的玛雅画作已经被纳入了这项研究，但也有一些画作已经退出了：克劳迪娅·布里滕纳姆（Claudia Brittenham）让我相信，墨西哥中部卡卡希特拉（Cacaxtla）的壁画并不是玛雅人一以贯之的风格所作，而是有着其自身的风格。从埃尔佐茨[43]到巴兰库，布满神灵和人类巨大头颅的早期建筑在玛雅世界的各个地方公之于众。随着发现玛雅文明的深入进行，埃克·巴拉姆[71]迷人的建筑项目已迅速成为旅行者和学者心驰神往的地方。正如录像带捕捉到的推土机拆毁伯利兹的金字塔的画面一样，在危地马拉科罗纳，一堆被洗劫一空的雕刻面板[1]却有着深刻而系统的考古学意义。霍尔穆尔[4]灰泥墙的新发现展示了590年以来的非凡作品，而那通常是一个被人们认为几乎没有艺术创作的时代。

与第一版一样，这版新的《创世玛雅——神庙里的艺术密码》侧重于理解玛雅艺术的传统。但与其他出版的书籍不同，它解答了一系列关于艺术史的基本问题。譬如：玛雅艺术家如何利用手头上的材料？如何综合评价玛雅艺术的主题和对人体的关注？玛雅雕塑发展的本质是什么？雕塑和绘画的区域性流派是如何出现的？这些流派能制作什么？在提供对个人作品的集中阅读的同时，如何在超越单个城邦的章节中理解这一点？

2004年，我与西蒙·马丁和凯思琳·贝林（Kathleen Berrin）一起策划了《古代玛雅宫廷艺术展》，这次展览让我有机会深入研究数百件作品。其他展览，尤其

是《创世主》（2004—2005）和《火池》（2011），将许多新发现和以前未发表的作品汇集在一起；专业展览《梦之舞》（2012）、《玛雅2012》（2012）和《神性的面孔》（2011）也为人们提供了对玛雅艺术的全新思考方式，还有戴安娜·马加洛尼·克尔佩尔（Diana Magaloni Kerpel）的领导和启发为人们研究艺术制作方法和材料提供了新的思路。这样的研究迫切需要包含有更丰富的插图和更多的色彩的图书资料：我非常感谢耶鲁大学艺术史专业的持续支持，让这一切得以实现。

当《创世玛雅——神庙里的艺术密码》最初被写出来的时候，梅根·奥尼尔（Megan O' Neil）刚刚从耶鲁大学毕业，并迈出了成为玛雅文化专家的第一步。我很高兴欢迎她成为第二版的合著者，这样，我们都有机会与琳达·谢尔（Linda Schele）密切合作。1998年她去世时，梅根还是她的学生。我们再次谨以此书献给她。

——玛丽·艾伦·米勒

第一章　概述

据玛雅文献记载：古代玛雅人给自己制造的东西命名。他们标识自己绘制的陶器，将盘子（或称"lak"）与圆柱形盛酒器（uk' ib）区别开来[194]。他们给自己建造的建筑物命名，例如：帕伦克（Palenque）王宫中最神圣的王室被称为"sak nuk naah"，意为"白色的大房子"；彼德拉斯·内格斯拉（Piedras Negras）最重要的陵墓金字塔被称为"muknal"，意为"墓地"。他们还纪念在科潘（Copan）建立一座石碑的日子，这个石碑被命名为"lakamtuun"，意为"旗杆石"。

玛雅人不仅为这些古老的艺术形式命名，而且还知道每一件艺术品是由谁令、由谁制造的。纳兰霍（Naranjo）的一位画家在他的陶罐上签下了自己的名字[195]，亚斯奇兰（Yaxchilan）的一位雕刻家在博南帕克1号石碑上刻上了自己的名字。在亚斯奇兰，玛雅人还注意到，一位富有的王室女性命令制作一系列的石雕门楣，并称呼用这些石雕门楣建造的建筑为"yotoot"，意为"她的大房子"。

在留存下来的文献中，玛雅人谈到了文字与雕刻。但与大多数古代文明一样，玛雅人的词典中没有一个能完美概括艺术的词语。也许他们不需要这样一个词语，因为无论什么物体——一件纺织品或者是一个茅草屋顶——都可以通过在其表面抹上涂料和灰泥

变个样，再用玛雅人特有的图案或人物来装饰，就能变成一件"非凡的艺术品"。周围几十个玛雅城邦都有这类作品。虽然那些涂上易腐材料的珍贵作品可能已经消失，但还是有许多作品经久不衰。可以说，古代玛雅世界就是一个玛雅艺术的世界。

玛雅艺术与文明

就诸多方面而言，本书的修订工作是及时的。其中之一是对玛雅编年史的理解：2013年，北野武·猪俣健（Takeshi Inomata）带领的团队挖掘发现，危地马拉赛巴尔（Ceibal）遗址18米以下的建筑古迹大约建于公元前1000年[2]，该古迹建筑意义非凡，为后来的建筑风格奠定了基础。这种最新的、准确的数据是墨西哥南部、危地马拉、伯利兹（Belize）和洪都拉斯（Honduras）的热带及亚热带雨林地区的玛雅城邦和圣地的编年史不断更新的一部分。因为除了发掘不同时期的一些非凡艺术品和建筑外，这些地区还会被不断发掘出以前未被发现的一些早期的基础建设项目。此外，尽管现有的关于"老奇琴"在古典期晚期的数据比较稳定，但是新的数据表明，奇琴伊察（Chichen Itza）的年代数据更新仍然是一个棘手的问题。虽然本书旨在突出玛雅南部低地地区的艺术，定期收录包括来自邻近山区的作品，但是由于语料库的迅速发展，即使是公元250年至公元900年年间，即所谓的"古典"时期，其数据也称不上是全面的。在几十个大大小小的城邦里，玛雅艺术和建筑蓬勃发展。在历史的变迁中，地方风格与传统文化不断更迭演变。

玛雅人不是中美洲唯一实现高度文明的民族。

2. 北野武·猪俣健（Takeshi Inomata）负责的考古项目在塞巴尔发现的绿石头人头像，具有明显的奥尔梅克风格，说明在前古典期中期，玛雅低地地区与墨西哥湾沿海地区的奥尔梅克之间有往来。

古文化区还包括墨西哥和中美洲北部的大部分地区。在公元第一个千年，墨西哥湾区的奥尔梅克人（Olmecs）就取得了伟大成就，他们建立了宗教仪式区、雕刻纪念头像和其他雕像。16世纪早期，西班牙人入侵中美洲沿海地区，很快就征服了当时最强大的阿兹特克人（Aztecs）。即使在鼎盛时期，玛雅人也很可能在政治上和军事上遭受到更强大的邻国的打击，尤其是在当今墨西哥城附近建立首都的特奥蒂瓦坎人（Teotihuacanos）[119]。可以说，玛雅人创造了多样化的复杂的艺术文化，有时为了政治目的的需要，他们也会采用一些"外来"的意象和风格。

毋庸置疑，就像玛雅人今天所创作的许多作品一样，玛雅艺术的一些早期作品也只是昙花一现（我们在最后一章阐明，现今仍有玛雅人）。当古玛雅人在春天里放置一块不寻常的石头或剪下鲜花作为祭品时，他们可能会认为这与雕塑的雕刻或陶器的成型一样，是一种艺术制作行为。他们研究地貌、风向、雨水和天象，然后建造了一个捕捉自然界的环境，通过他们的纪念碑和建筑增强了自然界的体验。他们镶嵌某些材料——特别是稀有的绿石，尤其是翡翠——具有很高的价值。在前古典期晚期，玛雅人的人口指数呈增长趋势。到奥古斯都统治罗马时期，玛雅人在佩滕北部建造了最大的城邦之一埃尔米拉多尔（El Mirador），但到公元250年，在罗马帝国瓦解以前，它便年久失修，逐渐衰落。

数以百万计的说着亲属语言的玛雅人居住在玛雅低地地区，他们中的很多人生活在城邦或是城邦附近，其中，有些是大城邦，包括蒂卡尔、科潘、卡拉

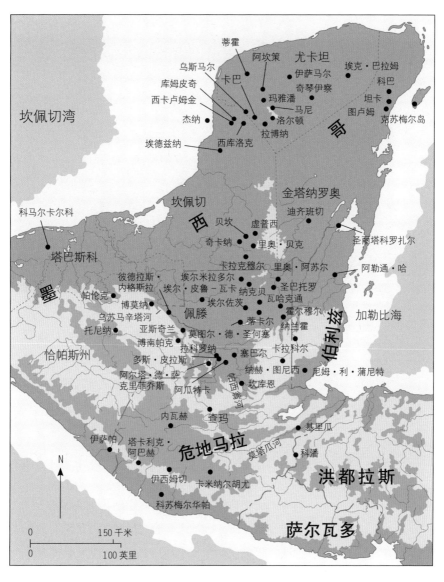

坎佩切湾

蒂霍
乌斯马尔　　　阿坎策　尤卡坦
库姆皮奇　　卡巴　伊萨马尔　埃克·巴拉姆
西卡卢姆金　　　　奇琴伊察　科巴
　　　　　　　玛雅潘　　坦卡
杰纳　　　　　洛尔顿　马尼　图卢姆
埃德兹纳　　　拉博纳　克苏梅尔岛
　　　　西库洛克

金塔纳罗奥
科马尔卡尔科　　坎佩切
西　　迪齐班切
塔巴斯科　　贝坎　虚普西
奇卡纳　里奥·贝克　圣丽塔科罗扎尔
墨　　　卡拉克穆尔　里奥·阿苏尔　阿勒通·哈
彼德拉斯·　埃尔米拉多尔
帕伦克　内格拉斯　埃尔·皮鲁－瓦巴　纳克贝　圣巴托罗
博莫纳　埃尔佐茨　瓦哈克通　霍尔穆尔　加勒比海
乌苏马辛塔河　佩滕　蒂卡尔　纳兰霍　伯
托尼纳　亚斯奇兰　莫图尔·德·圣何塞　卡拉科尔　利
博南帕克　拉科罗纳　塞巴尔　尼姆·利·蒲尼特　兹
多斯·皮拉斯　纳赫·图尼西
恰帕斯州　阿尔塔·德·萨　阿瓜特卡　坎库恩
克里菲乔斯

内瓦赫　查玛　基里瓜
伊萨帕　塔卡利克　危地马拉　莫塔瓜河　科潘
阿巴赫　　洪都拉斯
伊西姆切　卡米纳尔胡尤
科苏梅尔华帕

N

0　　　　150 千米
0　　　100 英里

萨尔瓦多

3. 玛雅地区地图，（本幅地图）只显示了文本里提到的地方。

7

4.2013年，考古学家在霍尔穆尔发现了一块巨型灰泥墙，长8米、宽2米。此墙可追溯到590年，正值卡安王朝（Kaan dynasty）将权力扩大到霍尔穆尔-纳兰霍地区，是蒂卡尔和卡安领主们之间长期争斗史的一部分。在表面被损毁的墙体正中间，是霍尔穆尔统治者奥什·查恩·尧帕特（Och Chan Yopaat）的三维立体雕像。他坐在正中间的凹进处，极像玉米神。

克穆尔（Calakmul）和瓦哈克通（Uaxactun）。这些城邦很古老，且早在公元前100年前，甚至更早的时候，这些城邦的居民就开始修建具有纪念意义的建筑。其他城邦，包括帕伦克、多斯·皮拉斯（Dos Pilas）、乌斯马尔（Uxmal）和虚普西（Xpuhil），是后来（主要从600年到900年）才繁荣发展起来的。在公元第一个千年，玛雅人的一些特殊习俗几乎遍布帝国各地，包括雕刻巨型石柱或石碑，以及用低矮石柱建造祭坛。停止建造纪念碑是玛雅文明"崩溃"的最明显的标志之一，玛雅文明经常被认为是历史上文化衰退的未解之谜。现今看来，玛雅文明的崩溃，或者玛雅文明的早期衰退，部分原因在于帝国的自然资源匮乏和文化生产。玛雅人依靠雨林为生，在公元第一个千年，他们可能从雨林中牟取了大部分的资源，以致到了8世纪晚期，他们的居住环境恶化，无法支撑膨胀的人口。

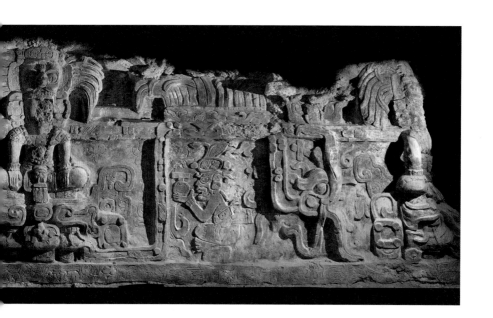

　　然而，尽管在充满压力的8世纪之后，玛雅文明出现了崩溃。但是，这也是玛雅艺术最丰富的时期。这个时期涌现出了大量善于制作精美陶器的能工巧匠，并且国王们渴望在帝国彻底衰落及被遗弃之前，记录下他们与邻国之间的矛盾和战事。

　　然而，玛雅文明并不是瞬间消失殆尽的。9世纪，玛雅文化和艺术制作继续在北部地区快速发展，首先是在蒲克地区，特别是在乌斯马尔和邻近地区，然后在10世纪成为中美洲最强大的城邦奇琴伊察［77］。即使在1100年，当奇琴衰落的时候，玛雅文化也没有随之衰落。因为在其他地方，譬如玛雅潘，玛雅文明继续繁荣发展，并且那些保存下来的精美的玛雅书卷也是在1511年西班牙人到达尤卡坦半岛后的大约100年内创作的［227,228］。但在很大程度上，如果奇琴伊察只是一个朝圣之地，而不是一个充满活力的城市中心，那

么只有少数保留至今的遗物——翡翠、骨头、贝壳、细粒石灰岩是完好无损的。作为艺术作品，它可以再现其意义和生命。

玛雅人生活在热带雨林中，长期与腐烂做斗争。他们不断推出新的作品并反复绘制图案，却少有作品能被保存下来。然而，语料库显示这些作品的题材比任何其他新世界传统题材广泛得多。实际上，保存完好的作品大多出自墓室或洞穴的深处，或在密集的后期建筑底下。这也表明玛雅人在不断精心打造自己的世界，决定展示哪些作品，保藏哪些作品。

而且，研究发现许多玛雅艺术具有特定的场所，既有为特定建筑空间而设计的，也有在特定区域而创作生产的。因此，科潘雕塑中的立体单人雕像 [159] 流传几代；帕伦克的雕塑家们梳理了二维构图存在的缺陷，并一直只为室内而非室外展示而设计作品。即便如此，尽管在最重要证据来源缺失的情况下，也可以通过参照另一个场所来识别一个场所的艺术制作，因为其传达主题和写作内容的风格是可辨识的，这是任何受过教育的玛雅男性或女性都能理解的。

就其复杂性、巧妙性和创新性而言，玛雅艺术是新世界艺术风格中最伟大的艺术 [1,4]。没有哪种传统艺术能像它一样，在历经岁月淘洗或跨越广阔地域之后，仍被保存下来。事实上，美国西南部的黑白巧克力壶证明了玛雅艺术跨空间距离的影响，伯利兹洞穴里的泰诺压舌勺说明了其遥远的海上往事。此外，玛雅文字讲述了他们自己的故事，让古老的故事在今天被阅读、被讲述。本书试图将玛雅艺术无与伦比的物质财富置于艺术语境之中，以阐述它在过去和现在的影响。

玛雅艺术发现之旅

从19世纪初开始，墨西哥雨林的探险家们就意识到他们看到的古迹是一种艺术，与许多其他古墨西哥文化的体验不同，他们喜欢上了这些古迹。当一位同事寄给亚历山大·冯·洪堡（Alexander von Humboldt）一幅帕伦克墙板草图时，他立即将其发表在他汇编的新大陆地理奇观中。一位看到这幅草图的德国学者，又将其发表在第一部世界艺术综合研究中，并赞叹它的制作者技艺超凡，能够按比例渲染人体，有别于阿兹特克人。然而，这位德国学者从新古典主义立场表达了他对玛雅雕塑复杂性的蔑视，使用了Ausartung（堕落）一词来描述这件作品。

随着约翰·劳埃德·斯蒂芬斯（John LIoyd Stephens）和弗雷德里克·卡瑟伍德（Frederick Catherwood）远行来到洪都拉斯、危地马拉（现在称为伯利兹）和墨西哥南部的热带雨林，顷刻间，范围广泛的古代玛雅艺术和建筑引起了现代人们的高度关注。从1839年探险科潘开始，斯蒂芬斯便以极富感染力的激情发表评论，这些评论至今仍然活跃在纸上，吸引着更多新的读者。斯蒂芬斯曾广泛游历旧世界，写了一篇关于埃及、巴勒斯坦和佩特拉的重要研究报告。通过与旧世界进行比对，斯蒂芬斯称玛雅纪念碑为"雕塑"，认为玛雅文字是一种可以复制发音的文字，是一种被广泛雕刻在公共纪念碑上以赞美相关主题和赞助人的文字体系。120年后，这些文字被破译，也最终证明了他的判断是正确的。斯蒂芬斯称他看到的建筑奇迹为"神庙"和"宫殿"，这些术语沿用至今，被重新归类为"建筑物"或"排列型建筑"。总

5. 1839年，探险家约翰·劳埃德·斯蒂芬斯和弗雷德里克·卡瑟伍德前往科潘。斯蒂芬斯扣人心弦的文字和卡瑟伍德丰富生动的插图，包括遗址上的这座石碑C（插图159），揭开了这个神秘地方的面纱。他们是第一批将玛雅纪念碑描述为历史纪念物，将现代玛雅人视为雕刻在纪念碑上的贵族后裔的游客。

的来说，他是对的。早在考古学证明之前，他就发现了皇家住宅及祭祀神明和祖先的神庙。

此外，斯蒂芬斯可被视为第一个认真研究玛雅艺术的人。他呼吁人们注意地区差异，指出科潘雕塑的丰富性和接近三维的立体感[5]，以及奇琴伊察雕塑灰色均匀的军国主义色彩。他把奇琴伊察比作阿兹特克，表达了自己对堕落社会的雕塑的表现形式的感受。但在确定这些地方特征的同时，他也看到了玛雅艺术和文字的统一维度。他将金斯布罗爵士（Lord Kingsborough）于1810年出版的一部征服时代的玛雅著作《德累斯顿古抄本》[228]中的文献与他在整个玛雅地区看到的文字联系起来，立刻辨识出它们是瓦哈卡（Oaxaca）文字还是中部墨西哥的文字。此外，斯蒂

芬斯将古代艺术与活生生的人联系在一起，反对种族主义狂热分子。然而，在那个连星球年龄都不为人知的时代，有很多事情是斯蒂芬斯无法猜测的，包括玛雅文物的年龄。直到19世纪末，学者们才推测出，从科潘到帕伦克再到蒂卡尔南部低地地区的玛雅遗址早于阿兹特克，它们并不共存。

其他19世纪的作家和探险家对玛雅人的看法不一，有轻率下定论的，也有学术评定的，五花八门的都有。有谬论认为：玛雅文明是失落大陆亚特兰蒂斯的智慧残骸。于是，法国学者C. E. 布拉瑟尔·迪·布赫布尔（C. E. Brasseur de Bourbourg）重新发现并公布了一些重要文件，但这些文件都不及尤卡坦半岛主教迭戈·德·兰达（Diego de Landa）关于尤卡坦半岛的第一份记录那么重要。布拉瑟尔认识到，兰达的"字母表"终会成为日后破解玛雅文字的一把关键钥匙。同时，一些早期的人类学家认为种族限制了成就的潜

6. 1893年，在芝加哥举行的哥伦比亚世界博览会上，由玛雅文明解释论亚特兰蒂斯学说的狂热者、探险家爱德华·H. 汤普森从拉博纳（Labna）和蒲克（Puuc）地区其他城市收集来的巨型建筑墙体模型，震撼了前来参观的游客。

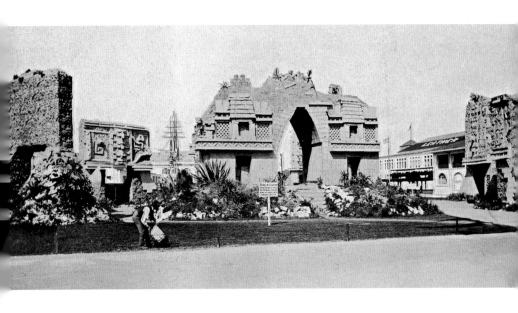

力。他们不能接受美国土著人的文明观念，并严肃地抨击玛雅人不是"未开化的人"，而是"野蛮人"。尽管如此，1893年，哥伦比亚世界博览会还是在芝加哥举行，会上展示的巨型玛雅雕塑和建筑讲述了一个文化奇迹的故事，引起了公众的注意。

复杂的文字系统的出现使玛雅民族有别于新世界其他的民族。20世纪初，学者们将玛雅文化推向了新世界文化发展的顶峰。当阿尔弗雷德·P. 莫德斯雷（Alfred P. Maudslay）开始研究玛雅艺术时，他紧跟斯蒂芬斯的脚步，并像他的前辈一样努力寻找各种图案。他通过辨识从不同地方收集来的相似碑铭和图片资料，为玛雅象形文字的破解工作奠定了基础，也开启了史蒂芬斯曾经预言的玛雅罗塞塔石碑的探索之旅。有了莫德斯雷精心出版的玛雅文献，其他学者也开始着手破译玛雅文字。尽管大多数玛雅象形文字未被破解，但学者们借助莫德斯雷的文献资料，逐渐理解了玛雅丰富的历法框架，认识到在公元第一个千年玛雅就已达到鼎盛时期。几乎同时，玛雅人被称为新世界的希腊人、缔造者、大师，而阿兹特克人则被认为是他们的"罗马"追随者。

作为一名沉迷于历法和文字研究的学者，赫伯特·斯宾登（Herbert Spinden）则明智地避免使用"希腊人"和"罗马人"这些夸大言词。1908年，在哈佛大学攻读人类学博士学位期间，他撰写了《玛雅艺术研究》，为探讨玛雅艺术开辟了新的途径[7]。尽管斯宾登一直在寻找一个统一的宗教原则——他深信它就是羽蛇及其化身，但在所有玛雅艺术中，结果是第一次系统性研究玛雅象形文字，或者是我们所认

7. 赫伯特·斯宾登研究了哈佛大学皮博迪博物馆的展品。比如，这个来自尤卡坦半岛皮托的雕刻容器，将像美洲虎一样的人物与纪念碑上的图像并置在一起，以说明玛雅宗教。这个容器现被认为具有乔乔拉风格（插图205）。

为的宗教的构成要素。斯宾登利用保罗·斯尔赫斯（Paul Schellhas）对《德累斯顿古抄本》中玛雅神灵的研究，戏剧性地将玛雅诸神的名字与石碑雕像联系起来进行命名。至今，一些常见的斯尔赫斯命名仍被沿用，例如死神（A神）。斯宾登还利用皮博迪博物馆（Peabody Museum）的藏品，认识到研究玛雅陶器（包括那些出处无据可依的陶器）的价值与意义。

随后，斯宾登开始着手研究玛雅艺术中尚未被讨论的领域。他指出：从根本上来说，风格和风格演化在玛雅艺术中都有所体现，而且他还主张，在刻有日期的纪念碑基础上，也可以给那些未刻日期或无出处的纪念碑进行排序。在伯纳德·贝伦森（Bernard Berenson）和西格蒙德·弗洛伊德（Sigmund Freud）的那个时代，斯宾登也提出了这样的论断，在石雕的表面，他看到了将被外界认可的无意识的痕迹，这样一来，玛雅人就不再被视为非西方人，玛雅人的艺术也会像欧洲人和英裔美国人不太理解但认为是艺术的传统那样永恒不变。换句话说，斯宾登的著作使玛雅编年史像弗兰克·劳埃德·赖特（Frank Lloyd Wright）的古根海姆博物馆（Guggenheim Museum）的螺旋形结构一样势不可挡、不可忽视。

在第一次世界大战迅速蔓延之际，斯宾登提出：彼德拉斯·内格拉斯的雕塑项目［138-143］首先展出国王登基的雕像，然后展出的一般是5年后的一位战士的雕像。他注意到一些独立的雕塑群，并从中看到了谱系的传承和王朝的更迭。尽管斯宾登从未将自己的理论与当时的政治结合起来进行讨论，但是他不可能没想到那些曾身穿武士盔甲的欧洲国王和王子们。

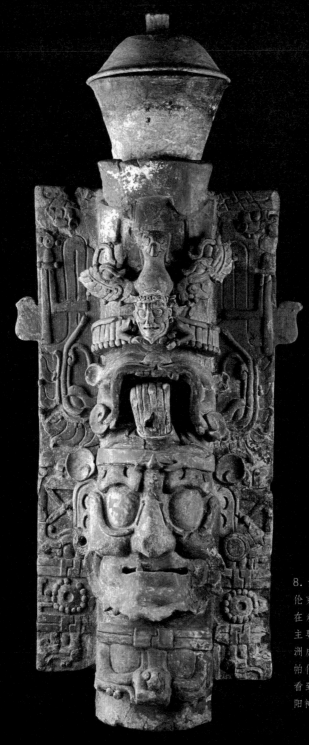

8. 如本例所示，帕伦克香炉高高耸立在众神图像之上。主要图像是冥界美洲虎神，但在这块帕伦克石板上也能看到一位年老的太阳神（插图31）。

然而，斯宾登对艺术的研究，尤其是对艺术意义的研究所付出的努力是不为人知的。无论如何，无论学者们怎样看待玛雅文字，都决定了他们对玛雅艺术乃至整个玛雅文化的解读。通过解读碑铭中历法祭司的权术，学者们认为这些祭司也是艺术的主题：他们没有姓名、态度谦逊，虽然臀部浑圆肥硕或穿着裙子，但都是清一色的男性。这些祭司一生致力于观测星象，远离战争。斯宾登关于武士王的论断渐渐丧失名誉，从一战到二战的一代人中，学者们为了信服自己的学说真理，似乎不再仔细研究玛雅艺术。这样一来，玛雅研究基本上排除了对玛雅艺术的研究。

但这并不是说玛雅艺术不被欣赏、不被收藏，也不是说创造它的世界不被赞美。危地马拉高地内瓦赫（Nebaj）和查玛（Chama）生产有宫廷美景图案的彩绘陶瓷[203,204]；考古学家们在瓦哈克通挖掘出口径原本未知的彩绘陶罐。对这些图案和文字，他们感到困惑不解，然后推断出玛雅陶罐是由不识字的工匠们绘制的，从而认为它们不过是玛雅编年史上的陶器碎片。

当时担任战争期间玛雅研究主任的西尔瓦纳斯·G. 莫莱（Sylvanus G. Morley）看到玛雅艺术时，他认为这是伟大的艺术。在1946年出版的巨著《古代玛雅》中，莫莱毫不犹豫地（毫无疑问，这使他那些知识更渊博的同事们感到很尴尬）命名了"50个玛雅之最美"，称（#27）为"最美石雕"（3号石板，彼德拉斯·内格拉斯[142]）和（#30）"最美石雕门楣"（24号门楣，亚斯奇兰[145]）。他的狂热激情激怒了塔提亚娜·普洛斯克里亚科夫（Tatiana

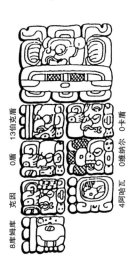

9. 基里瓜石碑C记录长期积日制日期13.0.0.0.0，也就是公元前3114年玛雅的创建日期，伯克盾开始新的计时。2012年，又一新的伯克盾开始计时，但被流行文化误解为玛雅人的"末日"。

Proskouriakoff）。在其里程碑式著作《古典玛雅雕塑研究》（1950）中，普洛斯克里亚科夫开篇就抨击了莫莱毫不科学的想法。她写道："他的命题拙劣粗糙，认为越晚雕刻的纪念碑越好，一直发展到完美巅峰，然后开始逐渐颓废。"这是几代人以来，第一次有学者重新认真审视玛雅艺术，重新向现代观众表达自己对这些作品的看法。

那么，玛雅艺术及其本质是什么呢？普洛斯克里亚科夫强调她所称的"经典主题"，意指"单个人物……位于构图中心"，且在公元第一个千年内制作完成的作品。1950年，卡内基科学研究所颁布了前古典时期——古典时期——后古典时期分期法，用以勾画出整个中美洲的文化发展史，但在今天看来，这种方法显得很笨拙。本研究将尽可能使用现代编年史，而不用分期法。

尽管1960年以来关于玛雅象形文字破解的故事在其他地方讲述得很生动，但是值得一提的是：普洛斯克里亚科夫在破解玛雅文字和解析玛雅艺术两方面都发挥了关键性作用。她认识到文字符号与相关主题之间存在着某种对应关系，从而揭开了一直以来笼罩着玛雅艺术的面纱。历法祭司一下子变成了交战国的小国王，为了扩大个人的影响而鼓吹自己的宗教信仰。玛雅艺术，从彩绘陶瓷到雕刻纪念碑再到建筑结构，都可以被重新研究。

2012年年底，玛雅历法受到媒体空前关注。根据玛雅历法，地球经过了五个太阳纪、13个伯克盾长周期结束。一夜之间，玛雅历法由12.19.19.17.19计到13.0.0.0.0这个日期，也就是说，玛雅历法新纪元的第

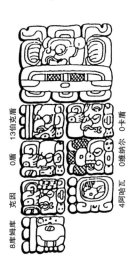

一天正是2012年12月24日。随着第13个伯克盾的最后一天临近（那时许多人认为这一天就是12月20日），世界末日的喧闹声近乎疯狂，人们普遍认为阿兹特克的太阳图案等同于玛雅历法。然而，玛雅人最清楚，他们的历法也曾以同样的方式开始循环，在公元前3114年，他们不仅回顾了古代日期，而且也展望了永恒的未来。

玛雅艺术的主题

玛雅艺术是宫廷贵族及其随从们的艺术，在很大程度上，是用来赞美王室、贵族、富商，以及与他们生活在一起或为他们提供服务的女性、音乐家和艺术

10. 这件托尼纳石板曾经是一个俘虏雕塑组合的一部分，可能位于遗址的第五个平台上（插图57）。它笨拙地雕刻有被俘者的背部，而其眼睛和美洲虎耳朵之间的麻花绳则表明他是冥界美洲虎神的化身。

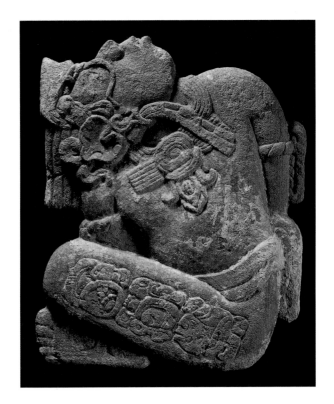

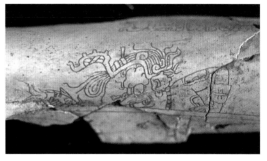

11. 蒂卡尔116号墓葬至少有89块雕刻骨头，其中一些是成组的；许多骨头都是经过精雕细刻后，涂上了朱砂。上图中，雷电之神恰克（Chahk）在舟尾全神贯注地抓鱼；下图中，众神划着载有玉米神的船穿过冥界，还有一边高歌、一边一只手抓住船舷另一只手做祷告状的动物们陪伴。

家。这些玛雅上层人士生活阔绰，他们的世界是一门短暂而又永恒的艺术：艺术作品可让他们通过回忆祖先们的事迹和形象穿越回过去，也可以以某些新的表达方式发挥他们的创造力和想象力[10]。

许多玛雅艺术是用来打扮富人的，从标有"u-tup"（"他或她的耳饰"）的玉石和黑曜石耳饰，到让死者保持永恒形象的带镶嵌工艺的精美面具。这里，主题也是"客体"，即人体。它占据了大部分玛雅艺术作品，从屏风书到石碑都有。

皇室人体作品尤其如此。石头上雕刻有他们佩戴的这些饰品，1950年普洛斯克里亚科夫称之为"经典主题"。正如斯宾登在一个世纪前发现的那样，在一些城市里，这些主题像钟表一样循环，从帝王们登基到执政再到战争。然而，关于婚姻和大家庭的题材非常广泛，关于人类和超自然之间交流的题材也同样如此，亚斯奇兰的"视觉"纪念碑生动地表达了这些主

题。尽管不同的城市有各不相同的表达形式，但是从出生到死亡到胜利再到对神灵和先祖的祭拜的仪式过程，都为玛雅纪念碑雕塑提供了丰富的主题。到了8世纪，这样的主题越来越引起宫廷人员的兴趣，可能没有任何地方比博南帕克（Bonampak）的画作更加挥霍这些主题，在那里，为了获得视觉认可，宫廷人员争先恐后地表达这些主题。

在描绘玛雅诸神方面，便携式艺术品，无论是陶器、骨头还是贝壳，都比纪念碑式艺术品更具有代表性[11]。人们发现越来越多的玛雅陶器描绘了众神们的故事，他们总是生活在一个光怪陆离的超自然的世界里。有些艺术品主要描述超自然个体的"伴侣精灵"（wahy），也就是幻影或"梦幻"神灵，就本地宗系而言，通常是超自然的阴暗邪恶之人，这可能与近代巫术思想有关[202]。尤其是7世纪和8世纪的彩绘陶器，围绕圆柱形陶器，绘制玛雅众神的生活和事迹，通常还画有与一系列事件有关的场景。出现在玛雅贵族舞蹈中的权杖，也是玛雅艺术形式表达和体现的一部分。后来，玛雅人把大部分幸存下来的作品单独保存起来，主动将这些作品存放在墓穴、储藏室或废品堆中，有时还小心翼翼地把建筑物掩埋起来，所以直到今天建筑物的彩绘外墙仍完好无损。

长期以来，人们认为玛雅艺术和玛雅文字之间的关系是密不可分的。在很大程度上，玛雅文字传递着书法魅力，体现出艺术家的创作熟练程度和创作技巧。但更重要的是：玛雅意符文字——由语音音节和文字符号混合构成的文字体系中的"文字图片"，渗透并形成更广泛的表征图式。这种意符文字，通常

是一个名词或一个动词——比如黄色（k' an）或黑暗（ak' ab），可能会频繁地出现在雕刻品或画作中，并通过这种方式告诉观赏者作品所描绘的是黄色或黑暗；又或者，就隐喻层面来讲，意味着"成熟"或"夜间行动"。7世纪末，为哀悼已逝的帕伦克国王基尼什·坎·巴拉姆（K' inich Kan Bahlam），当地一位领主雕刻了一座纪念碑，描绘其手握一颗野猪牙齿在一块"黄色石头"（K' an tuun）上雕刻的情景。"黄色石头"指的是该地区的黄色石灰石，也可能是指7天前去世的国王"寿终正寝" [12]。他用一块黄色石头雕刻：正是那种行为和那种材料的自反性被记载在纪念碑上，暗示了这些符号的含义。在观察玛雅人的雕塑时，我们总能看到文本、听到语言，这或许说明作品可能是在经过讨论、吟诵、表演或歌唱伴奏后产生的。

12. 大卫·斯图尔特称，埃米利亚诺·萨帕塔石碑记录了在一块黄色石头上雕刻的情景，也就是第三列第二个图形。雕刻板的右边清晰可见，当地一位领主正用一颗野猪牙齿在雕刻，这正是他悼念帕伦克国王的纪念物。

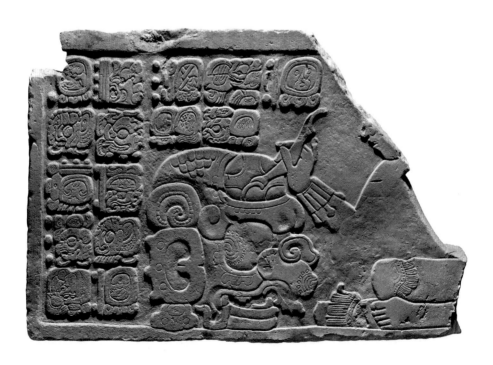

经历西班牙人入侵后，留存下来的能够更深入说明玛雅传统精英物质文化的叙述非常稀少。虽然兰达主教是收集和焚烧大量玛雅书籍的罪魁祸首，但事实证明他的记录还是非常有价值的。16世纪中期，危地马拉高地的基切贵族写了一本"议会之书"，又称《波波尔·乌》（*Popol Vuh*）。根据欧洲古抄本序言所述，它是一本需要被藏起来的古老典籍。《波波尔·乌》开篇讲述了世界的创造，接着讲述双胞胎英雄冒险前往地狱恐怖之地西瓦尔巴（Xibalba），向死神挑战玛雅球比赛，最终救活他们的父亲玉米神。这些故事是玛雅艺术[87,201,208,219]中的一部分，《波波尔·乌》也只是浩瀚的超自然人类行为叙述中的一小部分，其他叙事也只能从作品本身梳理出来。

本书关于玛雅艺术故事将集中讲述被创作者们赋予意义的精美工艺作品，并尽可能关注最近探索发现的或最新解释的作品。我们从玛雅人有效开发利用艺术和建筑材料开始，接着讲述玛雅人的建筑情况，然后讨论玛雅艺术家表现人类形体的方式。随后的章节讲述从玛雅起源到西班牙入侵，玛雅雕塑、陶器和绘画的伟大传统和地方风格。但令人惋惜的是没有人能预测下一个出土的玛雅艺术作品：1999年和2002年在帕伦克发现的精美雕刻的石板说明，历史叙事和艺术成就是完全无法预见的[133-135]。这些新的帕伦克雕刻石板证明，在玛雅艺术的世界里，既可以遵循传统的方法，也可以创作出令人惊叹、具有想象力的作品。我们可以预测的是：新的发现将继续改变玛雅艺术的版图。

第二章　珍贵而质朴的玛雅艺术和建筑材料

　　雨林为玛雅人提供了一个物质丰饶的世界。从海洋到森林树冠，无论是自然生长的，还是人工种植的，自然环境都为塑造短暂却永恒的优质作品提供了丰富的材料。陆地和水道也是其中之一，例如金字塔建在小山之上，而河道和海岸为城市的选址提供了战略优势。古典玛雅的城邦集中在玛雅低地地区，其中心地带是今天的危地马拉佩滕省，这是一块稳定的、无火山熔岩的、以石灰岩为地基的区域，几条大河横贯其中。这些河流主要是乌苏马辛塔河（Usumacinta）及其支流，以及西部的帕西翁河（Pasión）和拉坎哈河（Lacanha），东部的翁多河（Hondo）、新河（New）和伯利兹河（Belize），还有南部的莫塔瓜河（Motagua）。莫塔瓜河发源于危地马拉高地，向东延伸，临近危地马拉和洪都拉斯的边界。在北部，石灰岩形成的天然溶洞口有源源不断的地下水涌出。许多这样的天然溶洞都是玛雅人的圣地，其中就有位于奇琴伊察的圣泉，人们会把珍贵的物品投入泉水中。

　　整个玛雅地区的人们非常崇拜天然洞穴，并在里面摆放雕刻和绘画作品，这在纳赫·图尼西尤其如是。而在亚斯奇兰，人们偶尔还会移走钟乳石进行雕刻，其他的洞穴堆积物则存放在墓室和储藏室中。玛雅人也使用墨西哥石华或者洞穴玛瑙来雕刻容器。云雨概念开始萌芽于洞穴中：在圣巴托罗（San Bartolo）

的一幅画作中，怪兽嘴形的洞穴是玉米神收到玉米面团包馅卷和一个开着花的葫芦（即地球果实）的原始之地，怪兽巨大的上牙被画成钟乳石的样子[209]。每一个玛雅洞穴都可能被视为通往另一个世界的入口。就像玛雅人在建造墓室时经常做的那样，他们在挖掘基岩时可能会有一种建造洞穴的感觉——考古学家发现古玛雅人在洞穴里献祭，这种做法也一直延续到今天。

对于玛雅工匠来说，像岩石、黏土和木材这样的材料随处都可以找到，但其他包括玉石、贝壳以及黑曜石这样的材料，在某些特定地区才能够找到，所以玛雅人通过陆地、海岸和河流商业网络与远近各处的人进行交易以获取这些材料。这些商业网络受人们获取材料的欲望以及因政治、战争或环境压力而获取途径受限的影响会出现扩张、收缩的起伏变化，进而改变着玛雅艺术材料的发展历史。

翡翠和绿松石

翡翠和绿松石这两种材料因其瑰丽的颜色而受到重视[13,14]。玛雅人用单词"yax"来表示我们区分为蓝色和绿色的两种颜色。他们可能认为所有yax（蓝色和绿色）的东西都是相似的，例如一根热带鸟类的羽毛、一颗玉珠、一棵从茎上发芽的玉米幼穗。在南边，基里瓜（Quirigua）和科潘周围有丰富的翡翠资源，那些可追溯到公元前900年科潘地区的供品为我们揭示了珍贵材料的早期开发活动。除了金刚砂以外，翡翠是北美洲最坚硬的岩石，它以岩石和巨石的形态出现在莫塔瓜河中部及其附近，经过玉石工具、线

13.翡翠是很珍贵的，这一点可从彼德拉斯·内格拉斯的纪念雕像统治者中体现出来。这一雕像制作于8世纪，后来从其原始环境（可能是一座坟墓）中被挖掘出来，运到了奇琴伊察，用作圣井祭品。

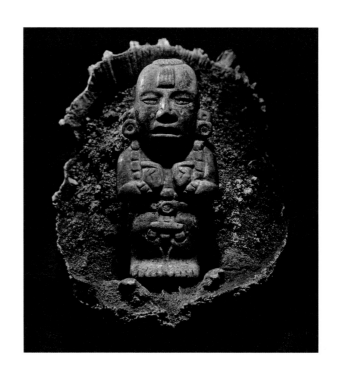

14. 这件祭品来自6世纪早期的科潘卫城，其特征是用朱砂（硫化汞）包裹海菊蛤贝壳中的玉米神。

锯、皮革磨刀和磨料的打磨而成。软玉和硬玉都是真的玉石，它们得名于这样一个真实的故事——阿兹特克人告诉西班牙人，这个石头可以治愈肝脏（西班牙语hígado，意为经过腐蚀而形成的翡翠）和肾脏（拉丁语为nephrus，因为这个单词，大多数亚洲翡翠被称为软玉）疾病。玛雅人最喜欢苹果绿翡翠，而雕刻家们常常根据石头上的从白色到黑色的各种颜色的纹理来调整雕刻图像。

玛雅工匠将翡翠原石切割成不同的形状[15]，其中一些被批量生产成珠宝。对于早期文化而言，玉是神圣的，也可能意味着古老。玛雅人收集了这些古代珍宝，并在几个世纪后将它们埋在坟墓和存放祭祀品的地方。虔诚的侍从将一颗玉珠放入已故亲人的口

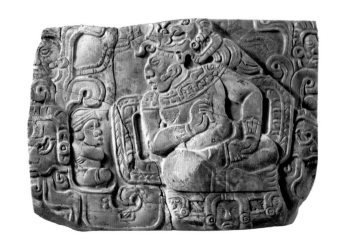

15. 玛雅人使用绳锯为这块来自危地马拉高地内瓦赫的雕刻牌切割了一块薄玉。在这块雕刻牌上，登基的玉米神坐在树叶间，旁边有一个小矮人仆从。

16. 重达4.5公斤左右的阿勒通·哈玉首是已知最大的玛雅玉器，发现于一位7世纪初埋葬的玛雅国王的骨盆中。

中，或作为承载灵魂的容器，或当作一颗永不消亡的玉米粒。和中国人、日本人一样，玛雅人把玉珠视为珍贵的象征，玉器的大小可以从最薄的镶嵌物到4.42公斤的雕刻玉石[16]，后者来自阿勒通·哈（Altun Ha）陵墓，代表着与玛雅统治有关的鸟类小丑神的头。

公元683年，帕伦克的伟大统治者基尼什·哈纳布·帕卡尔（K'inich Janaab Pakal）去世时，他的继承人在他的脸上装了一个玉石面具[110]。小而扁平的玉石镶嵌物被用来雕刻鼻子和嘴巴的大型专门玉块所取代，这些玉块还包括了重制的传家宝玉块。他张开的嘴里有一颗"T"形牙齿，既象征着风或是呼吸，也将他与太阳神联系起来。因此，已故的、戴着面具的帕卡尔虽然去世时有80岁，但他一定同时具有太阳神和玉米神这两个重生的、永远有着年轻而坚定面容的神圣形象的样貌。在古典时期，玛雅人还使用了其他绿宝石，包括铬云母、蛇纹石和孔雀石。埋葬在帕伦克13号神庙里的一名女性，她可能是帕卡尔妻子，头戴着孔雀石镶嵌的面具，与帕卡尔的玉石面具相似。

从公元900年左右开始到后古典时期，墨西哥中部的托尔特克商人制造了一种新的蓝绿色材料——绿松石，供玛雅人使用。绿松石来自美国西南部和墨西哥北部，托尔特克人、米斯特克人和阿兹特克人因其镶嵌图案而珍视它。大多数在玛雅地区发现的绿松石镶嵌图案可能是在其他地方镶嵌的，但玛雅人肯定会在材料可用时将其融入新物体中。人们在奇琴伊察发现了几件托尔特克领主戴在背上的圆形镜面饰物"tezcacuitlapilli"。卡斯蒂略金字塔（Castillo）里的红色美洲虎宝座上有一个完好无损的实物[17]，其上镶嵌的图案是墨西哥中部火蛇从中心向四周伸展，四个蛇头朝向四方。在建筑被封之前，奇琴领主在镶嵌图案的顶部安放了3颗大玉珠，从而创造了由3块石头建成的炉膛，这也许是为了开启一个融传统玛雅和新

17. 绿松石被碾碎成小石片后，被镶嵌到一个木架上，制成这个圆形装饰物。这个圆形装饰物被托尔特克贸易商从遥远的新墨西哥州带到了奇琴伊察。在遗址现场上发现了3个相似的例子；这个饰品的中间饰物发现于红色美洲虎宝座（插图181）的背面，曾经可能挂有一面黄铁矿镜子。

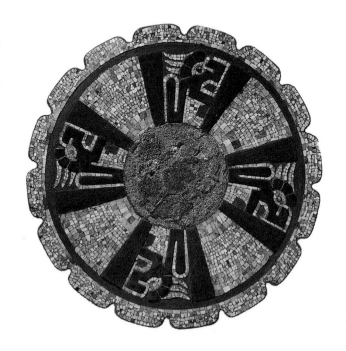

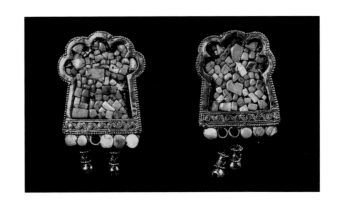

18. 后古典时期的圣丽塔科罗扎尔是一个富有得令人惊讶的地方；一座保存完好的墓葬里有这些亮闪闪的由金子和绿松石做成的耳饰。耳饰上的小铃铛是使用失蜡法铸造的。

19. 这3张薄薄的切割而成的金箔发现于奇琴伊察的圣井中；它们做成了一副面具，在该遗址的绘画和雕塑中也描述过。

墨西哥中部思想的新时代。人们从奇琴伊察的圣井中挖掘出带有绿松石镶嵌图案的木制品，还在圣丽塔科罗扎尔（Santa Rita Corozal）的一座坟墓中发现了由黄金和绿松石制成的耳饰，这两种原材料可能是从墨西哥中部或瓦哈卡进口来的[18]。这些手工制品是后古典时期交换网络不断扩大的佐证之一，玛雅人通过这些交换网络进口绿松石、黄金和铜，并出口盐、可可和坡缕石黏土（用于制造玛雅蓝色颜料）等材料。

黄金

公元前3000年，秘鲁就已经出现了冶金业，而黄金从南美洲进入中美洲的时间则较晚。在科潘石碑H底下的一个贮藏处，被发现有两条中美洲低地地区的人物雕塑的断腿，由于这两条断腿是空心的，所以应该是采用了失蜡法进行铸造。该贮藏处很可能在公元731年之前被封锁，这使得这座人物雕塑成为已知的年份最早的中美洲的黄金。进入后古典期早期，金属成品和半成品仍主要来源于中美洲。公元900年以前，加工金块原料的技能已经传到了中美洲，黄金开始被视为

如太阳一般的东西，因其光泽而受到人们的珍视和崇敬。尽管如此，在西班牙征服墨西哥时，大部分土著人更喜爱的还是绿松石而不是黄金，西班牙人很快就利用了他们这一偏好。但因为黄金在中美洲这一带仍然是很罕见的，所以踏上寻找玛雅黄金之路的西班牙征服者几乎都空手而归。

10世纪及之前，奇琴伊察的玛雅领主从中美洲低地地区进口了大量的金属，尤其是金片。一些金片可能是以圆盘形式运输过来，然后玛雅人使用压纹技术对其进行加工。锤压而成的图像构图复杂[178]，通常包含多个区域，奇琴伊察领主在中间，天空之神在上方，冥界神在下方。金盘略微凸出，可能是用来贴在木质衬垫物上供武士佩戴使用。

在前哥伦布时期的最后几个世纪里，玛雅人开始了解和加工其他金属，包括锡、银和铜等，尽管其中大部分是从墨西哥中部进口的。和墨西哥中部的工匠一样，玛雅潘和拉马内的玛雅人使用失蜡法制作装饰品，他们甚至将贸易得来的铜制品熔化，用来制作出新品。奇琴伊察的天然溶洞中出土了一套共6只的铜碗，全部都被镀上了金箔，这也许才是真正适合国王的餐具。16世纪时，兰达主教这样描写天然溶洞："他们还往里面扔了很多其他东西，比如宝石和他们所珍视的东西。因此，如果这个国家拥有黄金，那其中大部分都将来自这个溶洞……"字里行间的信息激发了潜水员和挖泥船主的灵感，他们想象着在天然溶洞底部究竟会埋藏着什么。1904年，爱德华·汤普森（Edward Thompson）从阴暗的天坑中找到了第一批丰富的祭品，其中包括兰达预测的贵重金属。为了将

金、铜铃、圆盘、碗、面罩和其他物品扔进这个天然溶洞，人们常常先将它们压变形，然后再将它们作为贡品扔入水中 [19]。

大海的馈赠

纵观整个玛雅王国，玛雅人从很早以前就开始从海洋中搜集材料，寻找贝壳、珍珠和海洋生物，尤其是海龟和海牛。玛雅人最珍视汉堡贝 [14] 和榧螺这两种贝壳。人们在加勒比海、墨西哥湾和太平洋发现了不同种类的汉堡贝或多刺牡蛎；破碎但还有使用价值的汉堡贝被冲到礁石上，不过，最好的一例还有完整脊椎，是在深度超过潜水员独立作业极限的深海处发现的。汉堡贝的首个益处是它能产生一种美味的高蛋白食物，其次是偶尔会产出珍珠。玛雅人珍视珍珠，并用其装扮自己。在亚斯奇兰24号门楣上 [145]，卡巴尔·索奥克夫人（Lady K' abal Xook）的褶皱裙边垂落下来，露出镶边上缝制的细小珍珠。但珍珠只是偶尔被考古发现，例如在蒂卡尔或帕伦克，统治者的墓葬中有镶嵌珍珠的玉首饰。人们在制作珍珠饰品时会先刮掉汉堡贝贝壳外壳上的刺和内部的白色珍珠层，这样不仅减轻了重量，也可以让明亮的橙色内壳露出来。经过处理的汉堡贝贝壳用来装饰领主的披风、头饰以及女性的腰带。在彼德拉斯·内格拉斯15号嵌板上以及后来在同一地点发现的5号墓葬中，人们发现当时的工人会将汉堡贝贝壳切割成镶嵌物来装饰束腰外衣。玛雅人还珍视完整的贝壳，经常将有完好无损的脊椎的贝壳存放在坟墓和地窖中。

相比之下，对其他贝壳的处理则较为简单。玛雅

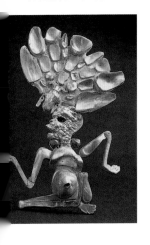

20. 这个小型死神镶嵌物可能是一个头饰的一部分，有着瘦骨嶙峋的身体和鼓胀的腹部，由精致的珍珠母贝和玉珠等材料制作而成。它是在托普斯特（Topoxte）岛上的一座富人墓穴中被发现的，岛上几乎没有其他精英活动的痕迹。

人会对海螺进行简单的壳表处理，将其加工成小号，也会在它们的表面雕刻各种动物形状的图案，用来作耳饰或胸饰，或切割横截面以制作螺旋状胸饰。玛雅领主们还佩戴几串单瓣框螺，垂在臀部或裙边，这是一种夸张的适合舞蹈或是战争的服装。4世纪，当特奥蒂瓦坎人将取自扇贝或咸水蛤蜊的果胶壳引进玛雅时，这些果胶壳具有最高的价值［117,119］。就像阿兹特克人搜集头颅和其他珊瑚并将它们埋葬在他们的主庙里一样，玛雅人珍视不寻常的海洋资源并将其埋进储藏室和坟墓中。玛雅人也从珊瑚礁中的黄貂鱼身上取刺以用于放血。最后，玛雅人将贝壳、玉石和绿松石等各种不同的原材料混杂在一起，用来做贝壳或木制衬垫上的镶嵌图案［20］。

骨头

艺术家们用人类和动物的骨头进行各种不同的制作［22］。他们将骨头雕刻成神灵的形状［36］，用这些材料的天然结节做面部、眼睛或头饰元素。骨头还被用作雕刻图像和文字的载体。在蒂卡尔，哈索·查恩·卡维尔（Jasaw Chan K' awiil）离开人世时，带着一袋大约90块雕刻过的骨头，其中一些经过了精细的切割，并涂上了鲜艳的朱红色［11,103,107］。有些人骨可能是受人尊敬的祖先的遗骸，或者是从战俘尸体上得来的战利品。我们瞥一眼古典期早期的蒂卡尔墓葬就会发现，这两种可能都存在：据传，48号墓葬的主要骨架是统治者哈索·查恩·卡维尔的，这副骨架缺少股骨、一只手和头骨，而他的陪葬——大概是祭品——却骨骼完好。如果国王的尸骨是在肉体腐烂或

21. 这个人体头骨的眼腔里满是填充物，头颅被剖开，开口处装有一木盖，形成了一个燃烧可可脂的香炉。

22. 这个头骨和另一个野猪的头骨以及一些骨针发现于7世纪早期的1号墓穴中，这个异乎寻常的头骨上描绘了科潘建国时期的一个传奇场景：两个统治者坐在一个超自然的入口内，面对着一块用布包裹的、做供奉之用的石碑。

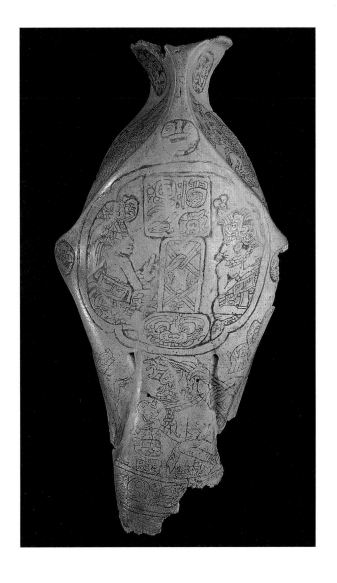

煮沸后进行的二次埋葬，继承人可能会要求保留遗骸。但是，如果国王是被敌对势力所杀害，那么可能只有部分身体会被送回。所以人们也搜集人的头骨并对其进行处理。挖掘者从一个卡米纳尔胡尤人的坟墓中得到了一个精心雕刻过的头骨，而在奇琴伊察，一

个头骨被制作成一个香炉，用于燃烧橡胶，也有头骨被投入圣井用来供奉[21]。这些骨头要么是遗骸，要么是战利品。

木材

玛雅人拥有大量的极其坚硬的热带木材进行雕刻，其中许多木材比石头更难雕刻。但令人遗憾的是：木材容易腐烂，这使得多半玛雅艺术作品流失。毫无疑问，玛雅人使用桃花心木和红木（后者具有浓烈的香味）进行雕刻，尽管立体木雕在当时也可能很

23. 蒂卡尔那些思维敏捷的考古学家们凿开195号墓葬中的洞穴，发现里面留存有涂着灰泥外层的腐烂的长木头，采集到其所用的绚丽的玛雅蓝颜料，并展示了一组令人惊叹的7世纪早期的四位卡维尔神的雕像。

24. 这个坐着的矮人是用耐用的热带木材雕刻而成的，可能曾经用来支起镜子，是统治者宫殿里的家具的一部分。

普遍，但只有最微小的样本留存了下来[24]。现存的实例来自一些洞穴、天然溶洞和坟墓[23]，比如蒂卡尔保存有完整的木雕印记，而且那里有座被洪水淹过的墓室，里面存放有后来才腐烂的木雕刻品，不过，这些木雕刻品的粉刷涂层却被保留了下来。此外，雕刻家用热带硬木（特别是人心果树）雕刻成有图像和象形文字的木板，用来做门楣，横跨蒂卡尔高耸的神庙门廊的门楣就在原址保存了下来[156]。

石灰石及其他石材

作为一种发展良好的传统技术，玛雅石雕的出现很可能来源于木雕。在大多数遗址，玛雅人开采石灰石来建造纪念碑。在卡拉克穆尔，部分开采的竖井仍保留在原处。工人们用燧石制成的凿子（其中一些是在古代采石场中发现的）将石块从四周凿开，直到中间形成棱柱状，一些石桩上只留下一个小小的诸如"采石场残桩"的印记。石头的质量因遗址不同而差异极大，例如：在科巴，灰白色的石灰岩上布满了贝壳化石，它们侵蚀的速度相当快，留下了后世几乎无法理解的永恒印记；在蒂卡尔可以开采到各种各样的石灰石，从31号石碑的细粒石灰石到11号石碑的多孔岩石[118,157]。

雕刻家使用燧石凿子、薄片、镐和双面刃，其中有些装有木手柄，来雕刻这些石头，然后用磨料进行抛光。一般来说，新开采的石灰石很容易被制成石器，并且随着时间的推移会变硬，而在西方，雕刻家雕刻细粒石灰石就像在黄油上操作一样流畅。特别是在帕伦克（那里有迷人的金色石头）[28]，无论是进

25. 卡拉克穆尔9号石碑的石板来自约240公里外的玛雅山脉，通过贸易或更有可能是以贡品的方式获得的。它建于公元662年，这一面描绘了一位身穿饰有珠子的裙子的女性，另一面则描绘了统治王朝。

行浅雕还是深凿，凿子的工作原理几乎和画笔一样，雕刻家们用石头雕刻出的图案在其他地方只能用颜料来完成[136]。事实上，帕伦克的画家和雕刻家可能是同一个人，因为雕刻面上的线条既是凿出的鞭梢线也是画笔线条。

在玛雅王国的南部边陲，其他类型的岩石在雕塑中占主导地位。在科潘开采的火山凝灰岩，从棕色、粉红色到绿色等各种颜色都有，开采后的可塑性特别强，随后暴露于微生物区后硬化。与层状石灰石相比，火山凝灰岩赋予了科帕雕塑更强的立体特征，并为雕刻有镶嵌图案的大型立面提供了材料[159,160]。大多数作品统一涂上了一层薄薄的灰泥，而今天，各种底色的石材又流行了起来。托尼纳雕塑家们用当地的砂岩制作头戴许多神灵头像的头饰[126]且站立着的统治者的立体雕塑，还雕刻出了描绘棒球手或被绑俘虏的石板[26]。在基里瓜，棕红色砂岩是一种特别坚硬、坚固的红色岩石，它甚至挫败了雕刻家们将科潘的立体结构转换为其他形式的尝试。不过，正是由于砂岩的这种硬度和难以被剪切或断裂的特性，基里瓜的领主们得以竖立起西半球最高的独立纪念碑[165]。

本地石材占主导地位，但也有例外。卡拉克穆尔9号石碑[25]是用黑色板岩制成的，这种石材是从至少320公里外的玛雅山脉进口来的，这可能发生在卡拉克穆尔处于权力顶峰时期，是卡拉科尔或一个邻邦于662年用它当作礼物或贡品承认效忠其霸权地位的证据。在托尼纳，各种石头——其中一些可能是作为贡品交付的——描绘了俘虏的场景，已完工的石碑（或其中的一部分）也被搬走。西蒙·马丁表示：在蒂卡尔附

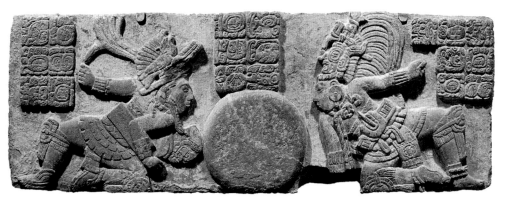

26. 这个雕刻有托尼纳球员的门楣被重新使用，且雕刻面被隐藏起来，它是由该遗址特有的暖色调红色砂岩制成的。

27. 当地的石灰岩石碑和祭坛，此处为22号石碑和10号祭坛，一直在蒂卡尔双子座金字塔群的北神庙内成对出现。直立的石柱上以领主的图像为主，而祭坛上则是以牺牲的受害者为主。

近，包括序屯（Xultun）和乌兰屯（Uolantun）在内的几个小遗址的几块石碑最初在蒂卡尔，后来被送到或流散到更小的遗址。米勒和休斯顿表示：庆祝胜利的石阶建在被打败的城邦的遗址上，但后来又流散到其他被打败的城邦，特别是卡拉克穆尔、卡拉科尔、纳兰霍和乌卡纳尔（Ucanal）。显然，在这种情况下，移走石块可能既是一种惩罚，也是一种羞辱。随着学者们越来越了解采石场及其来源，这样的岩石运动轨迹可能会变得更加明显，但这种现象也发生在中美洲的其他地方：一方面，在公元前第一个千年，墨西哥湾沿岸的奥尔梅克人进口了大量当地无法获得的未加工的玄武岩；另一方面，在西班牙入侵时，阿兹特克人需要大量进口岩石作为向残酷的帝国进献的贡品。

玛雅人将他们的石碑以引人注目的形式排列在科潘的大广场上，或者像迎接祖先的迎宾队伍一样排列

28. 从梅乐·格林·罗伯特森拍的这张照片可以看到，帕伦克采石场出产又大又薄的质地细腻紧密的石灰石板。

在蒂卡尔的北卫城[42]。在彼德拉斯·内格拉斯，每位国王建造了不超过8个的新石碑。在其他情况下，木梁或木柱可能被安装在石头基座上，例如托尼纳8号纪念碑。而有些在古典期早期就建造了石碑的遗址，包括蒂卡尔和卡拉科尔，则最青睐石碑祭坛这样的搭配形式[27]，科潘的祭坛上就出现了海龟和神话中的凯门鳄的奇妙组合[159]。一些学者试图替换玛雅词典中的"祭坛"一词，但就像在蒂卡尔一样，这些位于石碑前的又圆又低矮的石头多数刻有祭祀的图案[154]。

尽管石碑普遍流行，但玛雅人也采用了其他雕塑形式。例如：帕伦克的工匠在大型室内摆设安装了薄薄的石灰石雕刻板[28,132]；亚斯奇兰和派特克斯巴吞（Petexbatun）地区的雕塑家在台阶上刻上俘虏的样子，并形成画廊来威吓公众；彼德拉斯·内格拉斯的建筑商将雕刻石板嵌进建筑的外墙[141,142]。

黑硅石和燧石

黑硅石是一种微晶石英，撞击时会产生火花。它遍布于玛雅低地地区，是制造工具和武器的主要材料。燧石是一种黑色硅石，具有实用和仪式价值。玛雅人制造了数千种从未被视为工具的燧石。工匠将燧石打制成各种不寻常的形状，从真实的武器样式到简单的狗和海龟，再到最有价值的人类形象。考古学家称这些奇怪的燧石为"怪物"[29]。打磨石器是一项专业技能，一些艺术家能够雕刻出最精细的细部，比如噘起的嘴巴或凸出的下巴。古怪的燧石人物经常长出多个人头，其中一些身体部位被人格化，尤其是阴茎。

29. 科潘的几组燧石呈"叶子"形状，并以原材料的样子运往玛雅王国。

拟人形态的古怪燧石通常是卡维尔神的化身，其特有的火炬可能表明他是燧石的守护神。它们被做成卡维尔的权杖，或镶入头饰中；有些可能已经被钉在木柄上。其他古怪的燧石被用于建造专门用途等储藏室，其目的也许是为了将闪电的力量引入建筑。

黑曜石、黄铁矿、朱砂和赤铁矿

　　其他有价值的材料来自更远的地方，来自危地马拉高地地区或伯利兹南部的玛雅山脉。火山爆发后流出来的岩浆带来了黑曜石——这种材料通常被认为是新世界的"钢"，可用于制造刀片和弹射台，或加工成某种艺术形式，也可用于雕刻。黑曜石还可以用来制作抛光的镜子，黄铁矿也被用来制作带有龟壳镶嵌图案的镜子[30]。陶瓷器皿上描绘宫廷生活的图案中的镜子，可以用于个人反思和精神占卜。

30. 这面镜子发现于博南帕克一位已故领主的脚边，由59块抛光精细的黄铁矿镶嵌在一起，形成了一个理想化的龟壳。

玛雅人发现并使用朱砂或硫化汞，也称为朱红。他们知道如何将软矿转化为水银：首先加热矿石以产生有毒气体氧化汞，然后冷却该气体从而产生足够危险但非常稳定的液态汞。考古学家在埋藏于地下室和墓室里的保存完好的容器中发现了这种汞[14]。更具特色的是：玛雅人更喜欢红色矿石，并用来进行雕塑和处理即将埋葬的尸体。山脉出产赤铁矿——一种红色的铁矿石颜料，也用于为死者美容，而镜面赤铁矿带有云母斑点，常用作绘画颜料。

灰泥

灰泥是通过将水和植物胶与石灰混合制成的。作为一种质地柔韧的媒介，它常用于塑形建筑雕塑、抛光建筑外墙、封装书页、涂抹陶瓷容器以及准备用来作画的墙壁。最大的玛雅雕塑是由灰泥模压而成的建筑立面，如在埃尔米拉多尔或埃尔佐茨（El Zotz）[43]的那些表现神灵头像的巨大雕塑。梅尔·格林·罗伯逊（Merle Greene Robertson）在帕伦克的多年学习为如何使用所用材料提供了最好的指导：雕塑家在用小石头建造模架之前，先在简单地涂抹过灰泥的墙上勾勒出图像。在这些石头上，他们涂上一层层灰泥，然后完全按照人体形状对其进行雕琢，最后再给他们层层堆叠服装。彩色灰泥容易受到雨水和其他湿气的破坏，玛雅艺术家们得反复对雕塑和建筑物进行粉刷以保留鲜活的图像。

要制造优质的石灰或水泥，进而形成柔软的石膏或灰泥，就必须先燃烧石灰石、贝壳或钙质土（分解的石灰石），石灰石通常需要经过2天的持续燃烧

才能变成粉状的水泥。考古学家在蒂卡尔发现了石灰窑，它们有助于减少燃烧过程所需的木材数量；木材有时确实更稀缺，从灰泥模压饰品到切割石头的转变便可能是由于当地燃料供应的消失所致。这种转变在科潘尤为显著，特别是从涂抹过灰泥的罗沙里拉（Rosalila）建筑到里卡多·阿古西亚（Ricardo Agurcia）发现的奥罗彭多拉（Oropendola）建筑中石头镶嵌图案的变化。这种转变可能是出于必要，也可能是出于对不需要经常维护的更耐用材料的需求，但无论如何都为科潘后古典时期的各种立面装饰奠定了基础。尽管伊莎贝尔·维拉塞诺尔（Isabel Villaseñor）已经表明：可能是由于没有足够的石灰，后来的帕伦克建筑才使用黏土含量高的灰泥混合物，但灰泥装饰在森林茂密的地区，特别是在托尼纳和帕伦克，盛行时间更长。

绘画材料

光滑的灰泥墙壁是比较理想的绘画对象[31]，但我们无法完全了解这种经典而不朽的绘画传统。在玛雅艺术中，人们描绘过一些用易腐烂的材料建造的建筑物，它们可能是粉刷和着色过的外墙、屋顶和条脊，这些都为我们提供了探寻遗失的传统的线索。画家在干燥或潮湿的灰泥墙上作画；他们将有机颜料和矿物颜料与水、石灰和植物胶（来自树皮或兰花球茎）混合，然后用动物毛和植物纤维制成的刷子或鹅毛笔将其涂在墙上。在里奥·阿苏尔（Río Azul）、蒂卡尔和卡拉科尔，考古学家发现了古典期早期的彩绘墓葬，这些彩绘仅限于奶油色、红色和黑色三种有限的色调。使用更多

31.玛雅画家在博南帕克的一面面墙上使用相同的蓝色和其他几种颜色，用树木和兰花制成的黏合剂将它们粘到灰泥墙上。这位来自2号房间的战士将一条彩绘布裹着他的身体。

种颜色进行着色的彩画可能永远不会为人所知，但绘制于公元前100年左右的圣巴托罗壁画[208]和始于公元791年的博南帕克壁画[217,218]的异常保存说明，在其他地方也可能存在如此了不起的作品。

不朽的画作所使用的材料的范围很广，从诸如用于绘制黑色的碳这种廉价而普通的材料到如必须进口的蓝铜矿等昂贵的矿物都有，还有必须经加工而成的材料，例如玛雅蓝，它是通过加热靛蓝和坡缕石黏土来调制出独特而稳定的蓝绿色色调。在博南帕克，艺术家们将玛雅蓝与蓝铜矿混合，制成在画作中占主体色彩的、令人炫目的蓝色颜料，这使得玛雅蓝显得更加珍贵[92]。这种古老的材料是如此珍贵和稀有，以至于任何人在看博南帕克壁画时，都会敬畏地凝视着拉文纳（Ravena）的金色镶嵌图案，那里的墙壁上镶嵌着青金石——旧世界的蓝晶石。

玛雅古抄本

用无花果树皮做的折页书籍[227,228]如今被称为古抄本，这种书上的小规模绘画是玛雅抄写员几个世纪以来不断努力的成果，尽管这种绘画方式的鼎盛时期可能是公元第一个千年，但却延续到了西班牙征服时期。在同时代的欧洲，纸是不为人所知的，而皮纸品是一种昂贵的商品：即使在征服时期，西班牙人也对阿兹特克人对纸的挥霍颇为惊叹，因为他们除了在纸上作画外，还用纸来装饰自己、头饰和神像。他们涂血和橡胶于纸上，然后做成供品，并像玛雅人一样烧纸作为供品。由于无花果树皮得来如此容易，玛雅人也一定认为纸是一种相对便宜的商品。虽然我们只能

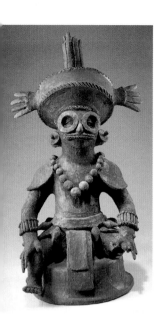

32. 这是科潘统治者12号墓外放置的一组12个香炉盖中的一个，其所戴的"护目镜"无疑表明它是王朝创始人基尼什·雅克斯·库克·莫（K'inich Yax K'uK' MO'）的化身。

33. 黏土有多种用途；在石头稀缺的科马尔卡尔科，工匠们制作砖块时会留下做工粗糙但有明显的切口作为标记。切开的这一面朝向其他砖块，直到20世纪考古学家掀开这些砖块时才发现这个标记。

猜测第一个千年的书是什么样子，但我们可以想象：每一本玛雅书籍都有插图，图画和文字都由经过训练的抄写员绘制，每一本都堪称我们今天所认为的艺术品。

16世纪，当兰达主教在尤卡坦对异教徒进行公开审判仪式（auto da fé）或进行"信仰考验"时，一些易碎易腐烂的古书籍可能已经在流通中，但一场大火烧毁了很多玛雅书籍。如第9章所述，仅有4本晚期和零散的书籍幸存了下来，它们也为我们了解早期玛雅文字和图像制作提供了线索。对于玛雅人来说，书可能是最重要和最珍贵的作品之一。玛雅国王在墓穴中的陪葬品尽是奢华物品：包括通常在其胸部或靠近身体的地方放着的一本书，比如考古学家在阿勒通·哈和瓦哈克通就发现了书的存在，尽管它们只剩下灰泥涂层。

黏土和陶器

几乎每个玛雅河岸都能提供黏土原材料。即使在今天，陶工们也会守护着优质的黏土矿，陶罐画家也会

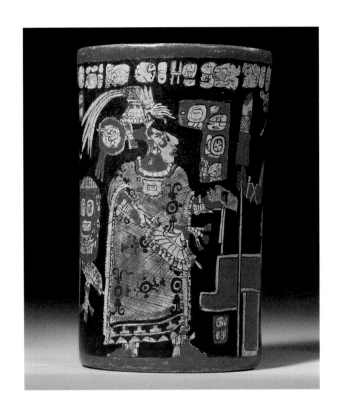

34. 在这艘8世纪蒂卡尔的船只上，玛雅艺术家用悬浮在黏土中的碳绘制黑色背景，并为雕刻文字和人物留有未上漆的空间。很少有纺织品能幸存下来，但这里的彩绘薄纱织物是众多展示玛雅编织和刺绣的范围以及复杂性的例证之一。

保存一套颜料用来调配成黏土泥釉。玛雅人在许多遗址上制造了陶瓷器皿、小雕像和香炉，而在科马尔卡尔科（Comalcalco），黏土砖被用作建筑材料[33]。小雕像和香炉是用模具和手工模型制作而成，以做出不同尺寸的独特雕塑造型[32,35]。与所有中美洲陶器一样，玛雅容器是手工做的，不具备陶轮的优点，通常是将成卷的泥条盘绕在底座上，或用厚石板做成底盘，然后就可以做容器的支撑脚、盖子或其他饰物[34,190]。

　　陶器也成了保存玛雅精英们的图像的主要途径。玛雅陶罐上涂有黏土泥釉，它与彩色黏土和矿物质混合在一起，调配成各种永久附着在陶罐上的色彩；随

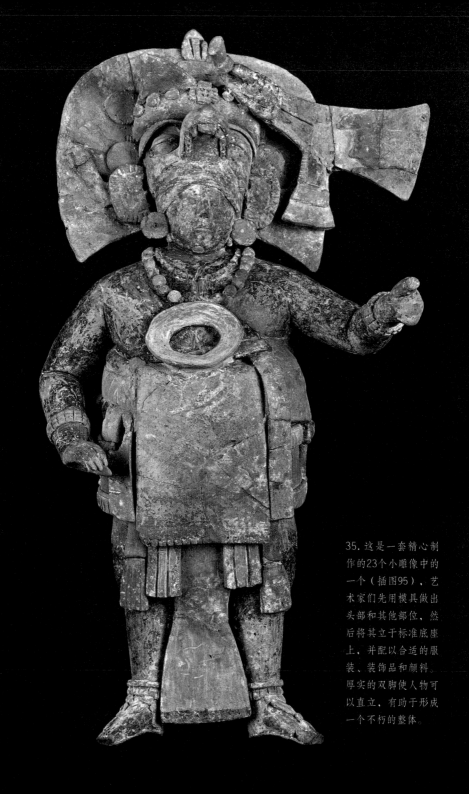

35. 这是一套精心制作的23个小雕像中的一个（插图95）。艺术家们先用模具做出头部和其他部位，然后将其立于标准底座上，并配以合适的服装、装饰品和颜料。厚实的双脚使人物可以直立，有助于形成一个不朽的整体。

后再通过抛光增加其表面光泽。虽然玛雅陶罐通常是光滑的，但它们从来没有上过釉，不过在后古典时期，托希尔铅酸盐的琉代化使得这些陶罐的光泽度非常高 [206]。玛雅容器和小型雕像在露天矿坑中烧制，也可能是在名为匣钵的更大的容器中烧制的，这些容器可以保护更精细的物体免受火云的伤害。考古学家在玛雅地区的卡克索布（K' axob）发现了一个疑似陶瓷窑的地方，在那里他们还发现了用作生产工具的陶瓷碎片。大多数工匠在烧制前会在陶罐上涂抹泥釉；有些泥匠借鉴特奥蒂瓦坎人的技术，用包括了粉色和蓝色的灰泥粉刷烧制陶瓷 [189]。

纺织品

在今天的玛雅人当中，可能除了居民建筑外，纺织品 [233] 在其他传统艺术形式中占主导地位。传统编织得以在危地马拉高原和恰帕斯州的一个又一个城镇中幸存并蓬勃发展开来，编织工和缝纫工使用本地和引进的纺织材料的颜色和图案来表达民族和地方特征。布匹无疑是一种重要的古代艺术形

36. 亚斯奇兰23号建筑下的一座坟墓也许属于一位王室女性；这些骨头上雕刻有巴尔·索奥克夫人的名字，可能用作织针、发夹，或者如大卫·斯图尔特最近所提出的那样，仅仅作为仪式用具。巴尔·索奥克夫人以其墓葬中那些非比寻常的纺织品而闻名。

式，也可能是一种储存财富的方式。关于后一方面，在玛雅以外的地方能找到证据：《门多萨古抄本》（*Codex Mendoza*）是一本后征服时期的书，记载了向阿兹特克人进贡的内容，其中布料单位具有特定的交换价值；《马格里亚贝齐亚诺古抄本》（*Codex Magliabechiano*）浓墨重彩地描绘了地幔图案，而对彩绘陶器和玉珠的描绘在这些抄本中的分量较少。事实上，这些手稿表明纺织品是最有价值的产品，正如我们所知道的那样，它们曾遍布整个古代安第斯山脉。然而，安第斯山脉的不同之处在于它对纺织品的保存作用：多亏了这一处世界上最干燥的沙漠之一，

37. 从边沿样式到仿制篮筐、突出锥形腰身的彩绘设计，陶艺家和画家从各个方面努力使这件彩绘器皿仿照篮子的易腐烂的样式。

才使得安第斯山脉各个时期的数千种纺织品能广为人知。

对于玛雅的了解，我们只有少量零星信息——来自天然溶洞的碎片和墓葬中留下的布料印记。考古学家描述说：当他们打开古金字塔深处的干燥坟墓时，似乎看到了一团团布匹化为尘土，就像大卫·彭德加斯特（David Pendergast）也曾在卡米纳尔胡尤、瓦哈克通和阿勒通·哈发现的墓穴中留下的绳索印记一样。制作纺织品的工具也得以留存下来[36]，包括用于纺棉的陶瓷纺锤轮、用于缝纫的骨针、用于编织的纬纱以及用于切割线和修剪织物的黑曜石刀片。

古代纺织品作为一种艺术形式，真正使其发挥作用的是用它们所制作的作品。7世纪的小雕像展示了玛雅妇女用腰机纺织的场景，今天许多玛雅妇女仍在沿用这种织布方式。在彩绘的陶罐、来自亚斯奇兰的石雕门楣或博南帕克的彩绘壁画上，来自玛雅精英阶层的男女都穿着华丽的服装，他们的服装通常是由精心编织、有彩绘设计的精美棉布做成的[34]，还画有鹿皮和美洲虎毛皮、编织垫和羽毛锦缎。玛雅服饰的镶边和无缝设计图案类似于彩绘建筑和彩绘陶瓷上的图案，古代纺织设计可能是超乎大多数学者想象的更具影响力的一种媒介。

然而，不复存在的纺织艺术也在其他材料（如陶瓷）中保留了其结构特征的痕迹，艺术家在这些材料上绘制的图案设计源自刺绣或编筐技术[37]。在这个作品中，画家用颜料作为媒介将易腐烂的篮子变成了一个耐用的陶瓷器皿。或者，画家可能会使用棕色的条纹来暗示陶瓷杯其实是由木头雕制而成的

［192,193］。玛雅艺术家似乎很喜欢拟物化风格，也会将它应用于石头雕刻，帕伦克和普兰·德·阿尤特拉（Plan de Ayutla）的石头屋顶显然是仿照茅草屋顶建造而成的［38］。

玛雅作品也让我们看到了其他易腐烂材料，包括热带鸟类的羽毛［218］，比如蓝绿色凤尾绿咬鹃的羽毛和黑白鹰的羽毛，它们被用于制作绚丽的多彩头饰，但没有一个在考古学意义上幸存下来。另一种重要的易腐烂材料一定是纸浆，它由木薯糊、玉米淀粉或树皮纸制成，可以以一种轻巧的雕塑形式来做成头饰和用于游行的华丽轿子［155］。

尽管保存状况不理想，但木碗、葫芦和纺织品等易碎材料偶有碎片幸存下来，而且从留下的爪子可以推测出坟墓里曾存放有美洲豹毛皮。尽管我们可以想象其他物品可能也存在过，例如玉米面团，但它们并没有以任何形式幸存下来，在关于阿兹特克人的西班牙编年史中对此也有所描述。这些材料超出了我们的知识范围，因此那个充满易腐的玛雅艺术作品的神奇世界也只是昙花一现。

人体

人体，既短暂又永恒，堪称是进行各种艺术创作的画布，皮肤上可以用颜料、文身和疤痕来装饰，头发可以盘成或剪成不同的发型，身体可以用珠宝、服饰和头饰来装扮［98］。玛雅人将他们的神灵想象成具有超自然特征的人形，例如前额向后倾斜、对视眼或锯齿状的牙齿［101,104,125］。玛雅精英模仿那些神灵的样子来塑形整容，比如将婴儿的头部整成向后倾斜的

前额，将成人牙齿锉成"T"形或"iK'"（"风"）形开口。即使在死后，尸体也被涂上朱砂和赤铁矿，用纺织品和猫毛皮包裹着，并用玉石、贝壳和其他材料进行装饰，坟墓里建造有美丽的陪葬品，陪伴死者到其他的世界。

第三章 建造玛雅世界

从公元前的第一个千年开始，玛雅人就建造了公共建筑，建起了巨大的外墙，作为大型演出舞台和聚集性露天广场的背景墙［39］。16世纪的西班牙人描述了中美洲各地从城市赶往圣地的长长的、蜿蜒的队伍，在道路和金字塔等人造奇迹的映衬下，队伍中穿着鲜艳的武士和朝圣者显得泰然自若。

玛雅建筑注重建筑体量，较少关注内部空间，由一些相对简单的元素构成：房屋、大量的平台或金字塔，以及人们走过时使建筑环境充满活力的道路或台阶。玛雅建筑的核心部分是只有一个房间的房屋，与今天尤卡坦半岛的玛雅房屋类似，墙壁由篱笆和灰泥砌成，屋顶用茅草搭建，屋子中间建有火炉。古代建筑工匠们用石头砌成结构一样、具有民间风格的房屋，并重复建造这样的房屋以形成规模庞大、分布散乱的宫殿，或者把它们建在高高的大平台上，它们就成了神庙。这种房屋最具特色的是它的茅草斜坡屋顶；如果换用石头的话，那就变成了叠涩拱顶，也就是把石头一层层收缩叠砌，直到最后被一块拱顶石横跨合拢［52］。尽管叠涩拱顶这种结构本身不具稳定性，但可能因为它与斜坡屋顶之间的相似性而被赋予了内在价值，所以它从未受到其他类型拱顶的挑战，哪怕玛雅人用木梁和灰泥建造了带有横梁的平顶，在卡拉克穆尔和拉穆尼卡（La Muñeca）还发现两处用灰

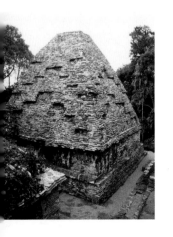

38. 在普兰·德·阿尤特拉，一个小神殿的石头屋顶可能仿照了茅草屋屋顶的设计，盖住了叠涩拱顶。

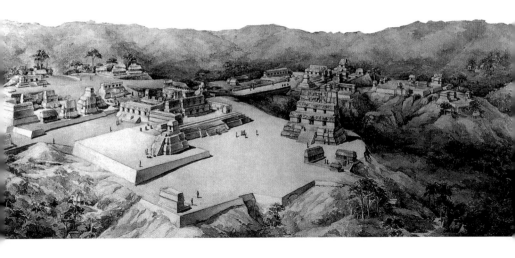

39. 塔提亚娜·普洛斯克里亚科夫在瓦哈克通开展了令人信服的A组和B组建筑重建的项目，以展示高架道路如何连接被峡谷和沼泽隔开的精美绝伦的建筑群。她称这是一座城市，并强调这里的大部分区域"被住宅、小型广场和庭院占据"，但她几乎没有呈现人类活动。由此产生的画面可能有助于形成所谓的"空荡荡的仪式中心"的概念。

泥粉刷过的（没有基石的）圆形拱顶。

用泥坯、木头和茅草建造的草棚式建筑容易腐烂，由是出现了玛雅石头建筑。但是，纪念性建筑的建筑者似乎经常想起它们，于是有的时候用其他材料建造那些与它们类似的建筑，比如：在帕伦克，E号房屋屋顶的边沿造成像茅草屋顶的样子，还有在普兰·德·阿尤特拉，13号建筑的上半部分用石头建成，看起来像一个巨大的茅草屋顶，其设计仿照了从中线两侧呈阶梯式向下铺设一层层修剪均匀的茅草的屋顶[38]。这样，纪念性建筑有时会紧紧追随其易腐烂的建筑前身及其对应建筑，也许是为了娱乐，就像是一个视觉双关，或者是为了从模仿普通构筑物中建造精英构筑物。

金字塔和平台的巨大规模是一项惊人的壮举。建造者们运来无数吨新开采的石灰石和回收的碎石，在平地、山丘凸出地块和其他地貌地面上，建造巨型金字塔构筑物。为了建造这样庞大的建筑，建造者们框定不同分区，用碎石填充；工人们一层一层地向上搬运建筑材

料，经常爬上一个陡峭的、未完工的楼梯，但这个楼梯后来被另一段打磨更精细的楼梯覆盖了[40]。

在我们看来，这样庞大的建筑似乎是实心的，但实际上，古玛雅人可能已经了然于心，这样的建筑里满是空洞——设有储藏室、墓室和封锁的房间，考古学家们在一层层开挖建筑物时发现了这些空洞[54]。与这种庞大的建筑相匹配的是空旷的空间，玛雅人对开放广场的重视程度不亚于建筑的体积。更大的建筑物需要匹配更宽大的广场，因此无论是在前古典期晚期的埃尔米拉多尔，还是在古典期晚期的蒂卡尔，最大的建筑都配有最宏伟的附属空间[42]。但这没有固定的比例，例如基里瓜的巨型广场似乎与周围普通的建筑格格不入。广场底下通常修建有隐蔽工程，大多是排水沟，以防止洪水泛滥（尽管依然有洪水发生），或者建造贮满水的庭院，让人们想起地下世界的入口。在蒂卡尔，徐缓的斜坡广场将水输送到蓄水池，在干旱时期满足人们的用水需求[41]。

玛雅人依靠台阶和道路来连接这些最重要的方位——广场、房屋和平台。台阶使人们上下垂直走动，而道路则是水平连接的，玛雅人在利用这两者时经过了深思熟虑。又窄又高的陡峭的室内楼梯可能使人们运动受限，但为他们提供了获取视觉盛宴的机会，对于大型楼梯则可能最适合表演性和仪式性的场所。在整个时期，玛雅人修建了高出地面的道路，被称为"萨克比"（sacbe），或复数形式的"萨克比奥布"（sacbeob），现代尤卡坦玛雅人称"白色的道路"，意指表面粉刷了闪闪发光的灰泥的道路。在像瓦哈克通这样的城市[39]，白色的道路是连接寺庙和

宫殿建筑群的仪式性道路；在其他情况下，它连接两个城市，例如前古典时期的埃尔米拉多尔和纳克贝，还有古典时期后期的乌斯马尔和卡巴（Kabah）。

金字塔、宫殿和球场

玛雅人将这些建筑物造成不同的类型。金字塔用作供奉神灵和祖先的神庙，设有观看公众表演的阶梯看台和室内楼梯，也设有观看小型仪式型表演的单间或多间上层私密空间。宫殿具有多种功能，是统治者、他们的家人和宫廷成员生活和工作的地方。这些包括"排列"结构和多个房间的建筑，房间沿着露台或环绕着庭院而排列，与普通住宅差不多，既可以作为私人空间，也可以用作集体办公和社交活动。在有些建筑里，还保存有统治者的王座室和装饰过的王座。尤其是在古典期晚期，宫殿通常被高高地建在用碎石建成的基台上和自然地貌的地表上[60]。围绕着高高的平台边缘而建的建筑，外墙美观，并挡住了外界窥看宫殿内活动的视线，而宫殿内高高的建筑物为其统治者视察自己的领地提供了很好的视野。木门门闩和窗帘表明，用易腐烂的材料遮挡开放空间和门是为了加强隐私保护。

从最早时期开始，玛雅人就建造了单轴建筑样式的球场，用于举行实心橡胶球比赛[64]。最开始的球场样式最简单，只有两个互相平行的小山丘，两侧边有斜坡，后来的球场设计更为精细，一端设有台阶用作长椅或用于祭祀表演，或者建成大写字母 I 的形状。建在宫殿附近的球场，其样式最精致，但距离仪式区较远的球场，通常是利用简陋的石面山丘建成。尽管

40. 蒂卡尔5D-65号建筑（被称为马勒宫殿）上的一幅涂鸦描绘了攀登神殿的梯子，让我们了解了这些建筑的构造，甚至可以被称为使用说明。

在高地地区的伊西姆切（Iximche）设有多个球场，但在球场从后古典时期的低地地区消失之前，南部低地地区遗址的球场两侧斜坡在乌斯马尔和奇琴伊察已被垂直墙壁所替代[81]。现代学者对这项比赛的了解来自西班牙人的描述和古典艺术中的一些介绍。比赛双方同时派出3名至8名球员组成的球队上场，重装上阵的球员将球顶入进球处——石环、标记区或球门区——但球员的手不能触碰球。

玛雅城市和景观

对于现代观察者来说，理解玛雅建筑的一个难点是需透过森林去观察建筑结构，无论是透过长在年降雨量达70厘米的尤卡坦北部的灌木丛，还是透过在年降雨量达3米的恰帕斯的高冠雨林，都为理解建筑结构增加了难度。然而，20世纪后期人们对森林的掠夺使玛雅乡村暴露无遗，从而使人们自8世纪以来第一次能够看到范围更广的玛雅人定居点。此外，随着卫星图像新兴技术的发展，显示出草深林茂中的新遗址，激光雷达在卡拉科尔遗址周围发现了密集又广泛的定居点；可能还会有更多的细节即将公布。

与墨西哥中部的特奥蒂瓦坎古城不同，玛雅人几乎对直线型城市街道或城市网格不感兴趣。相反，大多数玛雅城市都是从正中心向外、自下而上地建造发展起来的，随着城市的辐射范围不断扩大，建筑物也被修建得越来越高。玛雅建筑结合当地地形，并充分利用其地形特点：露出地面的大块坚固的石灰岩最适合用于建造体量大的建筑；低洼的沼泽地被修建成城市蓄水池。玛雅人很少为使地形被合理化利用而将山

丘夷为平地，但他们经常拖运大量的粗石和瓦砾，以扩大和突出当地的建造特色。

一个没有街道的城市往往看起来像是一个杂乱堆砌的建筑群，但这种观点可能仅适用于现代规划图或地图。事实上，对蒂卡尔的行人来说，可以很直接地在城市里找到自己要走的路，因为开放的广场和巨大的金字塔为实地定位提供了地标和景观[41]。相比之下，特奥蒂瓦坎古城细致的网格可能看起来像迷宫一样，狭窄的街道（除了唯一的南北轴线外）拥挤且混乱。

这些伟大的玛雅中心地区是"城市"吗？在21世纪，无论从哪个方面而言，其答案都是否定的，但在前现代世界和古代新帝国语境下，它们确实是城市。1839年，约翰·劳埃德·斯蒂芬斯在他的著作中将科潘和帕伦克视作城市，虽然并没有从现代社会学或城市研究的角度来写作，但他心中的比较对象可能是他自己的城市——人口约30万人的纽约市。对他来说，城市是社会极端分化的中心，也是建筑差异化的地方：仅凭外观就能区分的大教堂和宫殿；存在更细微差别的市政厅和金融市场。斯蒂芬斯毫不犹豫地将玛雅宫殿与神庙区分开来，并且对这些术语的含义有着合理的期望。玛雅城市呈现了古代玛雅世界的极端的社会分化，因为在当时它们是最富有的人和最贫穷的人共同的家园，可能有5万人到10万人居住在蒂卡尔、卡拉克穆尔或卡拉科尔。即使科潘或亚斯奇兰的人口不足2万人，它们也可以使社会阶层极端分化。无论以何种标准衡量，富人都很富裕，而国王和宫廷的圈子可能高达人口的百分之十（有些学者的猜测可能更

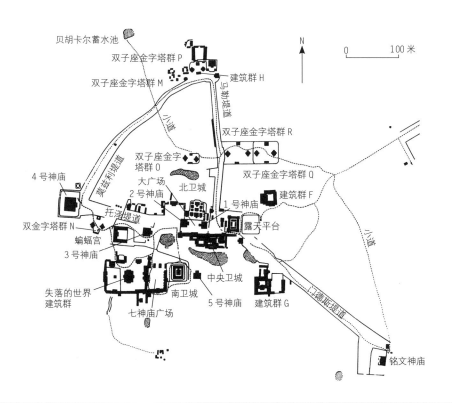

貝胡卡尔蓄水池

双子座金字塔群 P

双子座金字塔群 M

建筑群 H

马勒堤道

双子座金字塔群 R

莫兹利堤道

双子座金字塔群 O

双子座金字塔群 Q

4 号神庙

大广场

北卫城

建筑群 F

2 号神庙

1 号神庙

双金字塔群 N

托泽堤道

露天平台

蝙蝠宫

3 号神庙

中央卫城

门德斯堤道

失落的世界
建筑群

南卫城

5 号神庙

建筑群 G

七神庙广场

小道

铭文神庙

N

0 100 米

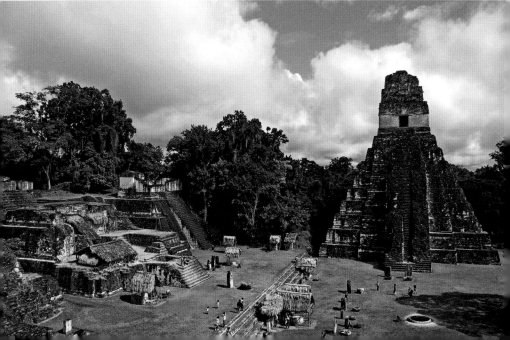

多）。随着时间的推移，建筑形式日益丰富，并在奇琴伊察达到顶峰，那里的建筑比任何低地遗址的建筑都更加丰富多样[77]。奇琴伊察可能在所有玛雅城市中拥有最多的不同的族群，而混杂的人口可能增强了建筑风格的差异性。

建筑雕塑

中部地区最早的玛雅城市用柔韧的灰泥制作精致的外墙装饰物，并固定在建筑物的榫接支座上。最大建筑物的正立面以巨大的神灵头像为特色，这些神灵头像可能是玛雅人崇拜的偶像，或是建筑物的命名，或是神话传说中的地方标记。众所周知的例子来自前古典期晚期的埃尔米拉多尔、塞罗斯（Cerros）和瓦哈克通，并且这种做法在古典期早期的帝卡尔、科潘和埃尔佐茨等地被继续沿用。最近在卡拉克穆尔和西瓦尔（Cival）挖掘发现了更多前古典时期的灰泥模塑神灵头像的例子。在埃尔佐茨，由斯蒂芬·休斯顿和埃德温·罗曼带领的项目组发现了一个完整的4世纪建筑，装饰有众神的头像，其中包括各种造型的恰克和太阳神[43]。

到古典期晚期，正立面装饰的规模缩小，可能被建在金字塔平台上的便携式火盆和水桶所取代[8]，如在帕伦克十字架建筑群（Cross Group）发现的那样。然而，在古典期晚期，在条脊或外墙的上部区域装饰有大量的装饰物——要么是接入石榫、用灰泥模塑成的，如在蒂卡尔发现的；要么是用石质马赛克做成的，如在科潘发现的[160]。在蒂卡尔，1号神殿的条脊上装饰有加冕统治者的巨幅灰泥雕像，但如今已被

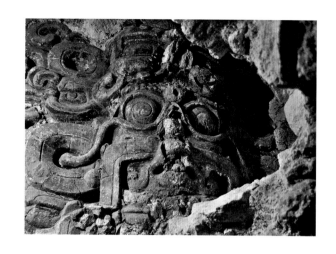

43. 在蒂卡尔以西20公里的埃尔佐茨新发现的外墙，制作有地下世界的美洲虎神，或晚间的太阳的巨幅图像；美洲虎太阳的特点是两眼之间是弯曲的"油煎饼"——一种油酥面皮。

摧残得支离破碎。乌斯马尔的外墙上部区域刻有精美的图案，为我们辨别建筑的功能提供了线索 [73]。

　　长期以来，学者们将玛雅城市的建设和重建与中美洲的历法周期联系在一起，但发掘结果表明：建设运动与个别统治者的野心之间存在联系——既是为了扩大他们自己的权力，也是为了纪念已故的先祖。即便如此，一些建筑项目也标记了主要的历法周期，例如帕伦克十字架建筑群 [55]，建于9.13.0.0.0（公元692年3月16日），或蒂卡尔的双子座金字塔建筑群 [49]，为同一卡盾而建的第一个建筑物。

区域差异和时间差异

　　由于玛雅社会没有一个中央权力机构，各个统治者和统治家族解决建筑的问题各不相同。尽管与乌苏马辛塔河流域的城市相比，佩滕的中部城市看起来有更多的相似性，但没有可以解释区域性差异的标准，这让学者们难以制订出一个可以满足多个统治权威的方案。然而，区域差异和时间差异是可以被识别出来

的：古典期早期彼德拉斯·内格拉斯的建筑类似于中央佩滕的建筑，而它在8世纪兴盛的建筑风格则遵循了7世纪帕伦克创建的模式。另外，人们可能会认为，乌苏马辛塔河流域相距仅40公里的彼德拉斯·内格拉斯和亚斯奇兰有相对相似的物理环境，这会带来相似的建筑布局，但事实上它们却大不相同。

在玛雅人中，统治家族和各个领主的议事日程在建筑项目中得到了鲜明的体现。显然，他们很关心的事情是纪念先祖，将祖先的坟墓建造在大型建筑结构中，并在这些神殿的顶部建造供奉的神龛。在一些城市，这些已发展成为大型的祭祀祖先的建筑群。然而，这样的城市也是真真切切的集权所在地。曾经极小且简陋的王室变成了强大的宫室，在某些情况下避开民众耳目，但在另一些情况下却是为了吸引公众的注意力。

佩滕周边地区：瓦哈克通、蒂卡尔、卡拉克穆尔和阿瓜特卡（Aguateca）

古典时期的第一批城市在危地马拉北部的佩滕兴起，那里是前古典期晚期城市繁荣之地。有史以来，玛雅地区建造的一些最大型建筑物是在前古典时期的佩腾建造的，比如埃尔米拉多尔高70米的丹塔建筑群。丹塔是建造在一座巨大平台上的三层金字塔，是这座拥有神殿、住宅和堤道的繁荣城市的一部分。尽管埃尔米拉多尔和其他前古典时期的城市早期取得了成功，但也许是因为环境退化带来的压力，或是因为伊洛潘戈火山爆发造成的破坏，它们在公元早期逐渐衰落并被遗弃。据传，这次崩溃与9世纪南部低地地

44. 20世纪20年代，考古学家一层一层地刨开瓦哈克通的E-VII构筑物，最后挖掘到了公元200年前完工的原始建筑（"sub"）。虽然与埃尔米拉多尔的当代成就相比，E-VII-sub规模不大，但它在当时是一座重要的建筑，是一个确定太阳运动位置的巨大的计时标志物。

45. 当从E-VII观察时，面向较大金字塔的三个小建筑标志着昼夜平分点和二至点，因此"E建筑群"起到了巨大的计时标志物的作用。

区城市的崩溃一样严重，但玛雅文明仍在继续，而其他在前古典时期不太显要的遗址在3世纪及以后发展迅猛。

大多数早期遗址是在沼泽地区周围发展起来的，这里可能比湖泊和河流更适合农业生产。在今天的大多数地图上，甚至从空中看，佩腾地区看起来几乎是平坦的，但喀斯特石灰岩的破碎地形实际上是起伏不平的，坚固的石头地基最适合支撑大型建筑物。高架道路通常跨越沼泽地区，连接建在坚实地面上的建筑群[41]；相比之下，我们只需要想想纽约市，在那里，市中心和曼哈顿下城的岩石支撑着一些由几条纽约大道连接起来的大型建筑物。

在公元第一个千年之初，瓦哈克通领主建造了一座大型的辐射状金字塔，今天称为E-VII-sub，金字塔每侧都有一段楼梯，分别指向四个主要方向[44]。大型灰泥装饰物以玉米神的巨幅图像为特色，由巨蛇的头像支撑。E-VII-sub占主要地位的是东立面，后期在其台阶底部竖立了一块石碑。金字塔与东侧的三座较小的建筑构成一个建筑群，被称为"E型建筑

46. 在瓦哈克通，在至少
500年的时间里，A组建
筑群经历了8个主要演变
阶段，从古典期早期的
一座开放式三殿建筑到
古典时期末期的密集型
多室宫殿和长廊。

群"，现今看来，许多前古典时期或古典期早期的遗址都大量建造了这样的建筑群。从功能上讲，瓦哈克通的E型建筑群是一个简陋的观测台：每当春分、秋分和夏至、冬至时，人们从东侧楼梯上的一个点可以观察到，三座小建筑与日出时的太阳在一条线上[45]。在整个公元第一个千年，这些建筑一次次地被重建。尽管关于E-Ⅶ的组合是否完好无损仍存在争议，但这些建筑作为一种重要的仪式性建筑群被保留了下来。

开挖瓦哈克通A组建筑群时，人们发现了一个与众不同的建筑项目，这种建筑在当时发展繁荣[46]。250年前，这里的领主们夷平了一间易腐的长屋，并建造了三座寺庙一组的建筑群，这种三位一体的建筑群甚至比E型建筑群分布更广。国王去世后，他们的继承者将其安葬在富丽堂皇的坟墓中，其上建有高高的神庙以表达他们的敬意。但在7世纪时，一种新的建筑风格取代了A-V建筑群：一开始，绵延的宫殿挡住了主楼梯，然后把旧建筑群变成了一连串的私人庭院。随后

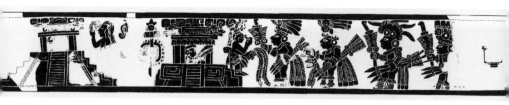

47. 首次展示出土于蒂卡尔的黑色雕刻容器，描绘了一长列佩戴特奥蒂瓦坎人的头饰、手拿梭镖投射器和三足容器的领主，队伍从右边的墨西哥中部神殿走向中间的混合建筑物。混合建筑物的左侧呈现了标准的羽毛示意图。

在其他地方，皇家陵墓和纪念他们的神殿也纷纷林立起来，但皇室的次要成员——妇女、儿童和侍从——仍然被埋葬在这些宫殿的下面。站在瓦哈克通最高的神殿上，观察者可以看到南约24公里处的蒂卡尔的条脊。

在建筑风格方面，蒂卡尔与前古典时期和古典期早期的瓦哈克通有许多相似之处，但不同的是其建筑规模要大得多。如北卫城建筑群〔42〕，这里是先祖的陵墓所在地，这些建筑的特色是围裙造型，并装饰有大型灰泥神像。在西南面，在所谓的"失落的世界"建筑群中，一座大型的前古典时期金字塔是一座E型建筑群的中心点〔48〕。与之相邻的一座4世纪的建筑

48. 蒂卡尔失落的世界建筑群中的特奥蒂瓦坎风格的建筑（49号建筑）。尽管4世纪时玛雅遭到特奥蒂瓦坎武士的入侵，但很少有玛雅建筑具有任何外国特色。然而，在距离球场标志物（插图116）发现地不远的49号建筑里发现了具有特奥蒂瓦坎特色的栏杆，而这在玛雅建筑中几乎不为人知；它与该遗址的一个雕刻容器上描绘的中间建筑相似（插图47）。

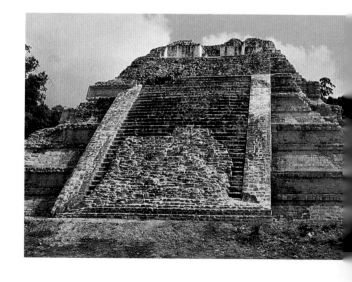

具有久远的特奥蒂瓦坎特有的方框-斜坡式（Talud-tablero）外部结构和装饰。像点缀该遗址（如东广场）的其他舞台一样，这座建筑体现了那个时代的政治，那时特奥蒂瓦坎领主好像是通过战争和婚姻篡夺蒂卡尔的王位。但有趣的是这些建筑工艺完全出自本地，因为建筑的结构比例不符合特奥蒂瓦坎的标准。但是，两座城市的建筑项目之间差异也反映在小规模手工艺品上，在蒂卡尔出土的一个罐子上雕刻的图像就是证明，那里有3座不同的神殿外墙，似乎描绘的是特奥蒂瓦坎的领主来到玛雅城［47］。

历经600多年，蒂卡尔的北卫城［42］变成了一个巨大的先祖圣地，统治者们把他们的先祖埋葬在这里。5世纪初，西亚·查恩·卡维尔（Sihyaj Chan K'awiil）在监督其父雅克斯·奴恩·艾因（Yax Nuun Ahiin）的安葬工作时，下令在北卫城前的基岩上挖了一间墓室。大量的来自蒂卡尔的陶罐、食物、一只凯门鳄或艾因（与之同名），还有9名年轻侍从——和死去的国王一起被埋进坟墓，工人们建造了一个叠涩拱顶来封住坟墓。于是，一座今天被称为34号建筑物的金字塔矗立在陵墓之上，顶部有一个三室神殿，这些殿堂前后相连，具有铁路风格。西亚·查恩·卡维尔为其父亲建造了这座神殿，而且这座建筑也是已故国王的化身。

6世纪，政治上黯然失色的蒂卡尔经历了经济的急剧衰退，在蒂卡尔所谓的"停滞期"——有130年没有修建过石碑，这可能是公元562年及随后多年被卡拉科尔领主及其盟友击败所导致的结果。然而，建造工作仍在继续，为已故国王和其他精英建造的陵墓和神

殿，以及供聚会、表演和宴请所使用的空间仍在被建造和使用。

在蒂卡尔和整个玛雅王国，独立式金字塔通常是供奉有影响力的祖先的神庙：帕伦克的铭文神庙[54]为纪念帕卡尔而建，科潘的16号神庙[65]为纪念基尼什·雅克斯·库克·莫而建。后人通过这样的建筑对已故的祖先表示敬意，而这样的建筑也使活着的人更清醒地反省自己。在8世纪的蒂卡尔，人们修建巨大的神庙以纪念已故的统治者（有时还有他们的妻子），这些神庙的条脊穿过森林里的树冠，直冲云霄。它们模仿了北卫城早期的墓葬神庙的风格，包括带有多室上部结构的阶梯金字塔，但它们的高度——以及建造这样的高度所需的劳动力和资源——要大得多。1号和2号神庙[42]成对地建在大广场的东西两侧太阳升起和落山的方位，也是停滞期后第一批用于祭祀的重要神庙。1号神庙安葬的是哈索·查恩·卡维尔，他在妻子死后几年去世；即使她的肉身没有被安葬在2号神庙里，但她仍然受到供奉（神庙入口的楣梁上有她的肖像，但庙内尚未发现其坟墓）。

哈索·查恩·卡维尔的儿子依金·查恩·卡维尔（YiK' in Chan K' awiil）死后，他的继承人——不是统治短暂的第28位统治者，就是他的继承人雅克斯·奴恩·艾因二世——可能将他埋葬在巨大的4号神庙里。有两根木制楣梁是为了纪念依金·查恩·卡维尔的[156]，尽管目前还无法整体开挖这座建筑，但据推测他被埋在里面。不管建造这座巨大的建筑是出于孝道还是出于超越过去的渴望，作为8世纪建造的体量最大的金字塔，4号神庙远远超过了1号神庙的规模，但与1

号神庙交相辉映 [41]。在视线范围内，4号神庙最高，它能让邻近城市蒂卡尔重新焕发力量，从6世纪蒙受耻辱的灰烬中完全恢复过来；3号神庙的主人可能打算将自己葬于4号神庙里的父亲和1号神庙里的祖父之间。我们可能永远不会知道为何8世纪的蒂卡尔国王们要建造更高更宏伟的建筑，但在一个世纪的建造结束时，产生了一个大型的先祖神庙建筑群，其中，1号神庙和2号神庙静静地矗立在大广场上，轮番与这个遗址上的神庙向北卫城更古老的祖先们致敬。

从远处的神庙顶端望去，蒂卡尔的家族金字塔就像哨兵一样默默静守着这片土地。这些金字塔都朝内建造，类似当时建造或扩建的蒂卡尔三角堤，使人们不用费力走出建筑群，就可以从一个建筑物走到另一个建筑物。同样地，在艺术方面，后期的蒂卡尔也将目光转向内部，即使最高的神庙能让人们看到地平线外更远处的景色，人们也会反思其过去伟大的成就。

北卫城是早期国王的陵墓和神庙所在地，但在8世纪，蒂卡尔的领主们将全城的纪念碑聚集起来，安置在北卫城前 [42]，如此一来，北卫城和大广场布满了与该王朝漫长的历史有关的物质。在大广场的南面，他们建造了一个今天被称为中央卫城的巨大的宫殿建筑群 [41]，后世的建筑直接建在了往昔的建筑之上。面向广场的长廊建筑，尽管外观吸引人，但却阻挡了人们进入内部私人庭院，唯一的入口又受到了东侧大型宫殿的严格管控。该建筑群里的床和王座证明国王和一大群随从曾居住在此，卫城的南面斜坡还设有集中准备食物的设施。

但是，先祖神庙和宫殿绝不是晚古典时期的蒂卡

尔的唯一建筑形式。从7世纪末开始，蒂卡尔国王们开始沿着堤道建造6个非常相似的建筑物，如今被称为双子座金字塔建筑群[49]。不同于任何其他已知的玛雅仪式性建筑，这些建筑是为了庆祝卡盾或20年周期而建的，其所在平台的放射形状和沿东西轴线相同径向的金字塔可能标志着与瓦哈克通的E-VII相关的历法方位[45]。北区有一座石碑，以纪念国王在卡盾结束时的功绩[27]，东区金字塔前有一排共9块无任何装饰的石碑，而西区从未有过石碑。整个项目可能试图缩小大广场的规模，北面有一座先祖神庙，东西两侧有两个相匹配的金字塔，南面是一座简陋的宫殿，然后，沿着堤道复制建造这种形式的建筑。

蒂卡尔最大的政治对手卡拉克穆尔是7世纪或8世纪初（也许更长时间）的卡安（"蛇"）王朝的所在地，也是古典时期另一个重要的玛雅城市。公元695年，蒂卡尔的西北部和现今为墨西哥坎佩切州的卡拉克穆尔之间爆发了一场激烈的冲突，在这场冲突中，蒂卡尔取得了巨大胜利，而卡拉克穆尔可能遭到了掠夺。在那段时间，卡拉克穆尔可能被不同的王朝占领过，但它的建筑历史从前古典期中期一直延续到古典时期后期。其最大的建筑是2号建筑，这是一座朝北的金字塔，高45米。由拉蒙·卡拉斯科（Ramón Carrasco）带领的一个项目团队发现了埋在金字塔里面的前古典期前中晚期的古典建筑，其中包括灰泥面具和以雨神恰克为特色的楣饰。在前古典期晚期，人们建造了一座巨大的金字塔来覆盖这些建筑，并使之达到了现在的高度。在古典期早期和古典期晚期，金字塔的正面进行了扩建，其周长也扩大了，上层露台

49.蒂卡尔的双子座金字塔建筑群展现了大广场的不同方位——东西两端是金字塔，北面是祖先神殿，南面是长廊建筑——修建于卡盾（20年周期）终结时。

上也建造了新的神庙。2号建筑北面是一个长长的广场，两边都有建筑物，东南方是另一个大金字塔——1号建筑。统治者在金字塔前及其平台上还竖立了石碑［158］。还有许多建筑物围绕着这个中心建筑群而建，包括宫殿建筑群、神庙，可能还有一个市场，在那里发现了一个小型的彩绘放射状金字塔［213］。在西区建筑群中，一个球场毗邻一块不同寻常的水平岩层，岩石上雕刻着7个被捆绑的赤裸的俘虏，这可能是举行球类祭祀仪式的场所。

7世纪在派特克斯巴吞地区，蒂卡尔王室的一个造反派——或者说是合法继承人的对手——在多斯·皮拉斯和后来的第二首都阿瓜特卡建立了统治政权。这两个遗址都有宏伟的雕刻石碑［127］，但大部分建筑似乎都是仓促建造的，在8世纪，为了击退战争和围攻，居民们进行了绝望而徒劳的尝试——从建筑物上拆下墙面来建造防御工事。在没有考虑先前建筑物的情况下，建造的栅栏城墙形成了同心结构［50］，而且被发现的多斯·皮拉斯王座也许是在那次无计划的防御失败中被摧毁的。这两座城市都落入了其侵略者之手，

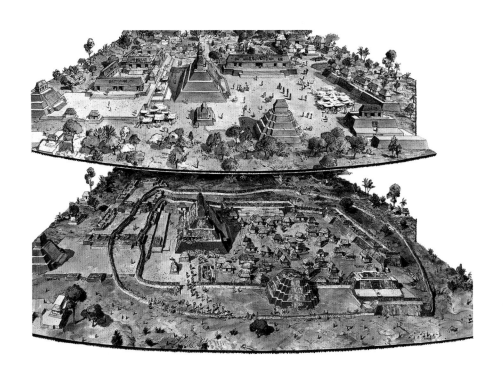

50. 上图为极盛时期的多斯·皮拉斯。8世纪末，这座城市逐渐衰落。当地居民拆掉建筑物的墙面后匆匆忙忙地用来修建城墙和栅栏，这大概是保护市中心的最后一道防线。

并且在阿瓜特卡，胜利者放火焚烧了屋顶，引发了一场席卷整个城市的大火。直到20世纪90年代，考古学家北野武·猪俣健开始研究这座与庞贝古城相当的玛雅古城时，才有人回来仔细研究这座被战火付之一炬的古城。

玛雅西部地区：帕伦克、托尼纳、亚斯奇兰和彼得拉斯·内格拉斯

在古典期晚期，玛雅西部地区的建筑革新最为活跃，那里的王朝迅速富裕起来，并且通过建造公共工程来巩固王朝的统治。与佩滕地区的城市不同，西部城市的选址具有明显的战略性特征。亚斯奇兰和彼得拉斯·内格拉斯占有乌苏马辛塔河流域的重要地理

位置；帕伦克和托尼纳坐落在山坡上，可以眺望眼前的平原，视野开阔。一些在古典期早期默默无闻的城镇，其中有些有石碑和其他作品，在7世纪蒂卡尔摇摇欲坠、举步维艰之时，它们却蓬勃发展起来，仿佛是从蒂卡尔的衰弱（或它们与卡拉克穆尔的关系）中获得了经济利益。这一点在帕伦克最为明显———一位国王（基尼什·哈纳布·帕卡尔）和他的后代在大约100年的时间内，从公元650年到750年，在这里建造了今天仍可见到的大部分建筑。

在帕伦克，我们对之前的建筑项目几乎一无所知。7、8世纪的文献追述了5、6世纪的祖先们在一个叫托克塔恩（Toktahn）的地方举行仪式。但其考古遗迹尚未被发现，它们要么被埋在帕伦克城市下面（因为宫殿本身位于一个巨大的早期建筑之上），要么被埋在一个未被发现的地方。然而，我们发现了早期景观被改造的证据：在帕卡尔统治之前，工程师们建造了水管理系统，并改造了奥托罗姆河（Otulum River）。正如柯克·弗伦奇（Kirk French）所展示的那样，还有三条源自贫瘠山区的渠道，其中一条是倒虹渠，这确实使帕伦克成了一座"山环水绕的城市"，或奥特佩特尔（Altepetl），我们最熟悉的是阿兹特克人的实践，其含义是"文明之地"。自来水直达宫殿，到了8世纪，塔楼庭院就有3个厕所。此外，由于北面是陡坡，早期的工程师们在北面建造了平台，以便将长廊建造在大致相同的水平面上。

帕卡尔首先规划了王宫的布局[51]，宫室E、B和C可能是按照这个规划的顺序建造而成，在这一阶段，旧建筑的顶部被改造成了地下通道。这三座建筑像轮

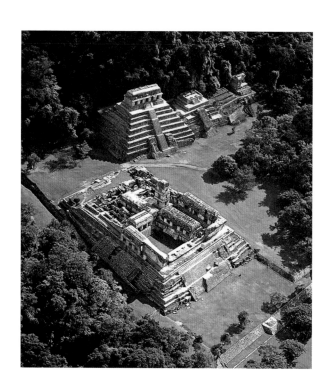

51. 从空中俯瞰帕伦克，帕伦克宫殿和铭文神庙尽收眼底。

辐一样从宫室E北端的一个假想点辐射出来。宫室E自此成为宫殿中心，即使在一代人的时间里其作为王室的主要功能被取代了，但因为被刷成了白色，它与其他宫殿建筑有所不同，这一独特的外观还是吸引了人们去关注它的重要性。风格鲜明的花朵图案像墙纸一样有规律地重复出现在正面的外墙上。一份8世纪的文献指出：这座建筑被称为"白色的大房子"（sak nuk naah），指的是光滑的被粉刷成白色的墙面。作为帕卡尔政权时期的第一座主要建筑，宫室E以易腐烂的建筑风格为基调：其悬垂的屋檐被划开成类似茅草的形状，以强调其与更简陋的建筑的关系。帕卡尔在这里放置了他的主王座[128]，其他领主也可能在便携式王座上主持工作。

从开放式的平面图和上层的坐垫装饰图案中我们可以得出，宫室B曾经可能是一个波波尔·纳赫（popol naah），意为"铺席子的房子"或"议事厅"，是帕克尔领主们聚集的地方。在宫室B南侧，领主们可以从宫室E的后门进出而不被发现；也可以从他们前面的台阶，后来成为东北宫殿的地方，监视北边的一举一动。宫室C的铭文台阶描述了帕伦克在7世纪初遭受耻辱被打败的事实；这些在其7世纪中期关于政治胜利和经济复兴的报告中都有所阐述。

也许是因为该地区降雨量极大，帕伦克的工程师们将室内空间建造得很宽阔，这是早期玛雅遗址的建筑未曾有过的工艺。通过建造并排的叠涩拱顶〔52〕，他们稳定了中央承重墙。相对较轻的条脊〔56〕建造在这堵墙上，以增强其稳定性，并扩大了室内空间的宽度和高度。双重斜坡屋顶可能也是在帕伦克发明的，它的外形设计减轻了檐口及其上方的重量，并进一步增强了其稳定性。到帕卡尔去世时，他的设计师们在叠涩拱顶的内部切割锁孔壁龛，以减轻其体量〔53〕；在宫室C，他们增建了一个通往屋顶的楼梯，在那里，观星者可以在晚上仰望天空，而放哨人可以在白天观察平原上的一切活动。

8世纪，基尼什·坎·乔伊·奇塔姆（K' inich K' an Joy Chitam）命令在中心辐轮区周围建造一个高低不平的矩形长廊，从而极大地改变了开放式的放射状宫殿的样式。他将自己的王座设在宫室AD，这样就可以俯瞰整个北部平原。宫室AD可能是王宫的主要入口，尽管长长的连梁拱廊外观敞亮迷人，但连续的内墙意味着无法从北面进入内庭。相反，游客会被指引到东

52、53. 从平行的叠涩拱顶（宫室F，上图）和镂空的钥匙孔拱门（宫室A，下图）可以窥见帕伦克的建筑革新，这样设计是为了减轻建筑的体量。

西两侧。在东侧，游客穿过素朴的连梁入口，发现东北宫殿的内门是一个三叶草型叠涩拱顶门，但在庭院里面却看不见，这座门被精心设计成弧形式样，因此现代观赏者们称之为"摩尔式"风格。让跨梁结构延伸到拱顶的顶部，这种内部空间构造在古代中美洲实属罕见。

但是，在不知情的情况下进入东北宫殿的游客会感受到无比的震撼：通往庭院的楼梯两侧是九个巨大、粗犷的俘虏雕塑[53]，与雕刻在卡拉克穆尔露出地面的那些雕塑相似。沿着建筑物的前面走，人们可以在这些雕塑头像的前额上跳舞，以更进一步羞辱这些俘虏。在对面，沿着宫室C的低层，来自博莫纳（Pomona）的进贡领主面朝中央楼梯跪下。这里的信息很明确：要么屈服于帕伦克并向其进贡，否则将会沦为被受辱的俘虏。这个私人庭院可能是向邻邦领主们展示帕伦克实力的地方。

这种封闭的建筑变得像城堡一样，既不具有侵略性，还可以保障墙内那些人的隐私。这座建筑的图像表明宫廷事务涉及战争、税收和政治阴谋。最后的宫殿建筑是一座三层楼的塔楼，在幸存的中美洲建筑中显得很独特（位于科潘的一座塔楼可能在19世纪被洪水冲走了）。围绕中央核心建筑的狭窄楼梯将观众带到一个理想的位置，在那里可以看到帕伦克贫瘠的一面——北部平原。与此同时，东北侧建造有精致的宫殿建筑群，在那里，奥托罗姆河被瀑布和私人游泳池所替代。这些宫殿可能是有钱的贵族和一些皇室成员的住宅，更可以宽松地容纳妇女和儿童、狗和火鸡，并且可能是编织、烹饪和简单家庭生活的场所。

帕卡尔是我们所知道的唯一一位在自己有生之年建造了先祖神庙的国王——也许这是他表达自己坚信神圣王权的方式。在他于公元683年去世的前几年，建筑师将九层铭文神庙直接建在一座小山上，利用自然海拔高度建造这座金字塔的大部分高度。直到考古学家阿尔贝托·鲁兹（Alberto Ruz）将金字塔最上层房间后面的地板掀开，清理出隐藏的内部楼梯，并于1952年在金字塔底部发现了著名的帕卡尔墓室，现代观赏者们才知道这座建筑背后的建造动机[54]。

铭文神庙的墓室不同于任何已知的玛雅建筑，其设计目的是获得永生：上部结构的横梁采用的不是惯常用的木材，而是石头（这种材料具备木制横梁不具备的抗张强度），还有一小段石质通道，即所谓的"精神通道"（psychoduct），紧紧地沿着楼梯的边缘将陵墓与顶部的神庙连接起来，以便允许帕卡尔的灵魂与坟墓上方的祭拜者进行交流。正如最近发现的一块石板所示，帕卡尔的后代积极地保持着对他的记

54. 在铭文神庙顶部的后室，考古学家阿尔贝托·鲁兹发现了一个秘密入口，随后几年，他一点一点地清理堆满碎石的楼梯，曲曲折折地，最后出现在他眼前的是一个巨大的地下墓室，墓室与外部楼梯同轴。细部（左图）展示了墓室的内部布局，墓室中间是基尼什·哈纳布·帕卡尔的巨石棺（插图129）。

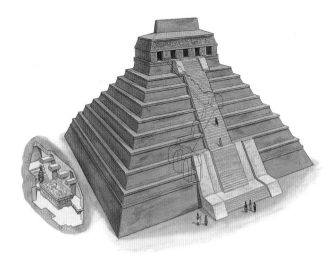

忆，并期望凭借他树立政治权威。在他被埋葬后的几代人中，人们肯定知道帕卡尔被埋葬在这座铭文神庙的秘密墓室里。

与蒂卡尔的1号神庙一样，铭文神庙[54]也有九层大小不同的台阶。这两座金字塔可能都指的是中美洲的九层下界，国王落入下界的最底层，然后只有再次崛起。大多数中美洲的宇宙论认为天堂有13层上，其中地球表面是第一层。13座不同的灵堂将陵墓与上面走廊连接起来，从而使两种建筑结构结合在一起。尽管帕卡尔非常成功地塑造了自己的形象，但他的儿子坎·巴拉姆（Kan Bahlam）显然拥有最终的决定权，因为神庙正面的灰泥雕塑图案表明，他在孩提时代就已经成了一名神，他的画像与卡维尔的画像融为一体。

现代观赏者发现，铭文神庙和王宫是极具吸引力的古代玛雅建筑。在很大程度上，它们的吸引力可能在于其超大的内部空间。但使这些建筑如此吸引人的另一个原因是它们的比例系统，它完善了正方形和长方形的比例，也就是古典希腊称之为黄金分割。当从一个具有黄金分割比例的长方形的一端去掉一个正方形时，剩下部分是一个具有原始比例的长方形。铭文神庙正面外墙上的柱子和间隙表明，至少在帕伦克，玛雅人认识到这种系统的有趣潜力和美学效果。

在奥托罗姆河以东，十字架建筑群的3座神庙[55]与帕伦克其他神庙截然不同：实际上，从铭文神庙的顶部来看，太阳神庙似乎是背对着它。公元692年3月16日，即玛雅历法中的一个重要日期9.13.0.0.0，帕卡尔的儿子坎·巴拉姆建成这座建筑群，当时他年事已

55. 公元692年，帕卡尔的长子坎·巴拉姆在父亲去世9年后为十字架建筑群的3座建筑举行落成典礼。每座建筑的后端都设有一个神龛，象征着一位帕伦克守护神的蒸汽浴室。太阳神殿光耀贸易和战争。

高，也许是希望自己的成就与他父亲的成就看起来没有什么关系，因为他似乎也没有为王宫建筑做出什么贡献。十字架建筑群神庙的设计原则与王宫的AD宫殿一样，单个高拱顶与平行拱顶成直角相交，创造出宽大的内部空间。这里，玛雅建筑的体量已经减少到空空的结构。每个建筑物后面都有一个小神殿［56］，象征着一个蒸汽浴室，附有文字"皮布·纳赫"（pib naah）（字面意思是"地下坑式烤箱"！），每座神庙的图像从神殿的雕刻面板延伸到立面，然后延伸到条脊，每座神庙都由轻质石材建造而成，并用灰泥粉饰。

帕伦克坐落在墨西哥湾沿海平原的第一块大而坚固的坡地上。人们朝正南方向前行，会发现海拔不断攀升，上坡又下坡，起起伏伏，直到到达海拔约900米、比任何其他古典时期的主要"低地"遗址高得多的托尼纳。7座朝南的大小不同的露天平台从广场平地升起［57］，这些露台上的公开雕像充分证明了托尼纳是如何对付和恐吓它的敌人的。从第四层升到第五

层,有一个巨大的灰泥立面,立面上雕刻一个可怕的
死神,他手中提着一个地区领主的首级[58]。一些雕
刻有被捆绑的俘虏的石雕和灰泥模压雕塑被放置在露
台原处,或被扔出露台[137],广场上还留存有大量的
雕塑碎片,这些碎片可能曾经一起构成了第五层的一
块装饰板。所有这些雕像共同描述了托尼纳最著名的
受害者和可能效仿抓捕俘虏的超自然故事。

托尼纳比大多数玛雅城市遵循更严格的几何结
构,大多数建筑物之间呈直角关系。也许是因为两个
球场呈现出的几何结构,这一点在广场建筑上更为明
显。其中较大的球场H6强调了玛雅球类运动的戏剧性
效果,以及其在战后仪式中的公共祭祀作用。沿着狭
窄的球场小道,从斜坡墙上伸出来的是不同寻常的标
记,每个标记都由一个靠着盾牌被捆绑的人体构成。
在托尼纳,这座建筑服务于勇士国王的使命。

当今,乌苏马辛塔河的大部分河段是墨西哥和
危地马拉之间的边界,在古典时期,这条河流是一条

大动脉。可能是得益于它便利的交通条件，一些玛雅城市变得富裕起来，但它也引发了不和谐，为不速之客的到来提供了相对便捷的通道。鉴于河流沿岸相近的距离和相似的环境，亚斯奇兰和皮德拉斯·内格拉斯可能按相似的路线发展，但事实恰恰相反。他们的主要关系似乎是对立的，他们栖居在不同的政治轨道上，正如查尔斯·戈登（Charles Golden）和安德鲁·谢勒（Andrew Scherer）指出的那样，它们的差异也体现在两大城市和较小的附属地遗址的墓葬模式和陶瓷使用方面。

亚斯奇兰的规划者们将城邦修建在陡峭的小山上，河道中"Ω"形弯道环绕着小山所在的陆地，从而减缓了主广场前的水流。河道中还残留着一些石桩，是曾经的桥墩、桥梁或关卡的残留部分。山坡上的露台上建有小巧而独立的建筑，所有高于广场水平面的建筑将东北方向的河景尽收眼底。精英们被埋葬在这些建筑里，而不是在巨大的墓葬金字塔中。而且与大多数其他玛雅城市不同的是：尽管由42-52号建筑组成的建筑群可能曾经构成了一座宫殿，或者整个广场建筑可能起到了宏伟的宫殿的作用，但在亚斯奇兰很少有长廊建筑形成的宫殿四合院。广场西南侧的建筑以女性统治者的肖像为特色，23号建筑的雕刻门楣上刻着：伊察姆纳·巴拉姆三世的王后，卡巴尔·索奥克夫人下令修建这座建筑[145]。这些可能是女性的宫室，专为王室妻子和女佣所用；事实上，在23号建筑内的一座墓室里，考古发现有一个纺织纤维艺术工具包，里面装有纬纱和针，这是所有玛雅织工必备的工具[36]。

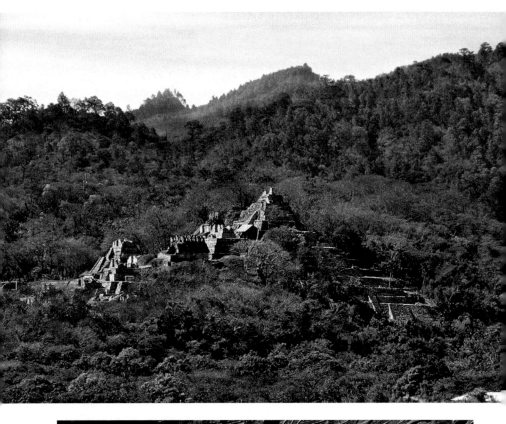

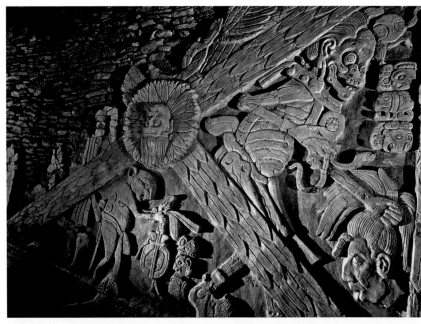

57. 位于恰帕斯州高地地区的托尼纳，利用天然山势建造建筑退台，使其领主攻打帕伦克等低地城市时占据了有利的地势。精心设计的石头和灰泥立面，有些起到装饰作用，另一些具有叙事功能，描绘了这些高大的台阶立板。

当女性命令建造广场建筑时，亚斯奇兰的统治者则充当着山中之王的角色，利用建筑占据山坡的最高点，以昭示他们至高无上的地位。早在8世纪，伊察姆纳·巴拉姆三世就以41号建筑占领了最高点；50年后，她的儿子飞鸟美洲虎四世（Bird Jaguar IV）下令用33号建筑 [59] 来取得广场的控制权。显然，他还夷平了古典期早期的建筑，并将它们的雕刻门楣用于新项目的建设中 [120]。这些建筑功能强大，而且很有气势，但没有尝试帕伦克式的工程革新。它们是狭窄的单室建筑物；拱顶石上厚重的条脊会加剧托臂建筑倒塌的趋势。显然，亚斯奇兰的建造者们意识到了这个问题，他们用内部扶壁加固建筑物，但是这使得室内空间变得更少。然而，获取内部空间可能并不是占领这座山的首要任务：在33号建筑前面，飞鸟美洲虎四世还在一个深坑中建造了一个雕刻好的洞穴堆积物，好像是在他的金字塔下方建造一个象征性的洞穴以及随之流淌的泉水。与帕伦克一样，亚斯奇兰的这种设计可能表达了泛中美洲的奥特佩特尔理念，即"水环山绕"的理念。

33号建筑还以雕刻的台阶为特色，这种建筑元素广泛应用于亚斯奇兰、多斯·皮拉斯、科潘和其他城市。台阶上的雕刻嵌板描绘了飞鸟美洲虎四世和他的祖先们手持双头蛇杆或在打球。在取得胜利的地方往往建造有庆祝胜利的雕刻台阶，但也有一些建在战败的地方，这样就会让战败的人总会想起自己战败的伤痛。亚斯奇兰的44号建筑属于前一种类，用雕刻台阶记录了一段最鲜活的历史，台阶踏步上的俘虏被反复踩踏。另外，这些立板上的内容还与亚斯奇兰家族的

58. 在托尼纳的一面墙体屏障上，一位"龟足"死神兴高采烈地提起一个被砍下的人头，其紧闭的双眼象征着死亡，极像一个陶瓷器皿上的彩绘人物。一只欢快的啮齿动物跟在后面。雕刻成羽毛状的嵌条铺在场景之上，仿佛是为了说明这是庆祝胜利的易腐建筑。

59. 为庆祝公元752年的继位，飞鸟美洲虎四世建造了33号建筑。这可能是他的雕像，用石头和灰泥雕塑而成，占据了条脊的最佳位置，在高耸的建筑顶部俯瞰下方的广场。紧挨建筑的入口，有一块纪念球赛的雕刻立板；在下方，考古学家们发现了一座坟墓，旁边是一座同样纪念国王的雕刻石窟。

家谱有关，这些家谱被放置在没有人能踩到的地方。

除了亚斯奇兰，乌苏马辛塔河上的另一个主要城市是彼德拉斯·内格拉斯，这两个城市之间竞争非常激烈。彼德拉斯·内格拉斯占据了重要的战略位置，位于水流湍急的河道和圣何塞峡谷之间。虽然其堤坝已多次受到墨西哥和危地马拉的威胁，但彼德拉斯·内格拉斯比大多数西部地区的城市保留的古典期早期的建筑多得多。直到7世纪末亚斯奇兰的经济实力开始变得强大起来，它可能一直是该河流域难以挑战的权威。

最开始，与墓葬金字塔融为一体的宫殿建筑群是向遗址的南端延伸，且以一系列的纪念碑为标志的，但后来的宫殿和神庙的建造则向北推进。由埃克托·埃斯科贝多（Héctor Escobedo）和斯蒂芬·休斯顿指导的一项考古项目发现，该遗址在7世纪末发生

了巨大的变化，早期的建筑物被夷为平地，大量材料被运入，以抬高西建筑群广场和卫城的水平面，这可能是为了纪念公元692年重要的9.13.0.0.0卡盾。在8世纪，统治者们修建了石碑和祭坛来纪念时间的流逝，庆祝战争的胜利，他们还修建了高耸的木克纳尔（muknal），或墓地，以纪念死去的国王和家人。尽管许多建筑被一次又一次地重建，更多地采用了蒂卡尔风格而非帕伦克风格，但连续重建的一个中心对象是建在东建筑群广场的一座小山里的O-13号建筑。这座建筑建有彼德拉斯·内格拉斯最大的单体结构，也是一个受人祭拜的遗址。在这座金字塔的底部，考古学家们发现了一座坟墓，认为墓主是统治者四世；他于公元757年去世，他的继承人在同一建筑物上了建立纪念碑来向他表达敬意。

8世纪，西卫城[60]的建筑工程也兴盛丰富起来。西卫城是彼德拉斯·内格拉斯所有建筑群中最伟大的一座，它是一座庞大的宫殿，由两座大金字塔构成，从广场的地面数起，金字塔共有9层。在长廊的建设

60.彼德拉斯·内格拉斯的西卫城。塔提亚娜·普罗斯库里亚可夫重现8世纪晚期彼德拉斯·内格拉斯的面貌，彼时西卫城已全部建成。由墓葬金字塔构成的宫殿建筑群为宫殿仪式提供了越来越偏远和私密的空间。在长廊宫殿的第一个主庭院内，国王先建造了一个王座，后来又建造了一个；在这座城市被遗弃前不久，后来建造的王座被砸碎在宫殿的台阶上。官殿建筑左右两侧的蒸汽浴室可能服务于不同家族或不同性别的人。

61.彼德拉斯·内格拉斯蒸汽浴室P-7。该遗址至少有7个蒸汽浴室，普罗斯库里亚可夫复原了其中的一个浴室，以说明它们是如何运作的。木结构屋顶下方是一间宽敞的更衣室，围绕着一个仅有一条狭窄的通道可出入的小蒸汽浴室。

中，尽管交叉托臂的概念似乎还未被使用，但彼德拉斯·内格拉斯建筑师们就已经采用了帕伦克设计师在使用平行托臂方面首创的工程技术。一段宽大的楼梯将宫殿与广场地面隔开，就像在帕伦克一样，这座长廊建筑看似吸引人，但却阻挡了通往宫殿后方和上面庭院的便捷通道。在塔提亚娜·普罗斯库里亚可夫的重建图［60］中，从第一个宫室的北侧柱廊，可以瞥见正式接待室里的主王座。更加私密的仪式会在后面的宫廷中举行，但从第一个宫室开始，人们几乎就很难入内，而且这些更私密的房间和庭院可能为宫廷女性所用，就像亚斯奇兰的那样，但更加远离公众视线。从建筑物的顶部，河道全景尽收眼底，但所有的建筑物都背向水面。

西卫城的每一侧都有一个蒸汽浴室。尽管有时在其他玛雅中心发现有蒸汽浴室，但有史以来彼德拉斯·内格拉斯的蒸汽浴室建造得最宏伟，迄今为止已发掘出不少于8个蒸汽浴室。为了满足带有火箱的拱顶蒸汽浴室的这种特殊结构的需求，建造者们从蒸汽浴室用弹簧支撑出半个托臂拱顶，然后用大跨度的木材

与托臂相接，以建造出宽敞的内部空间［61］。宽大的前室可用来服务不同的群体，可满足人们的医疗卫生健康、仪式净化和社会需求，以及妇女、助产士和新生儿的需求。

东南部地区：卡拉科尔、科潘和基里瓜

在遥远的东部和南部地区，玛雅人的定居点比人口稠密的佩滕和乌苏马辛塔河地区稀疏得多。地形可能起到了一定的作用，伯利兹西南部的玛雅山脉为卡拉科尔提供了与外部隔绝的条件和丰富的自然资源。在很大程度上，人们认为该遗址成功地加入了卡安王朝（位于卡拉克穆尔和迪齐班切），并在6世纪对蒂卡尔发动了战争，与此同时，卡拉科尔还毗邻珍贵的野生动物和鸟类、矿物和自然资源所在地，因为在玛雅山脉附近，所有这些都便于利用。卡拉科尔利用由此产生的财富建造了巨大的建筑物，并将它们与堤道网络连接起来。

该网络的中心是一组称为卡阿纳的建筑群［62］，其庞大的主建筑、宫殿和墓葬建筑被纳入卡拉科尔的一个专有项目中。宫殿建筑大约从平台的一半开建，

62. 凯纳金字塔是卡拉科尔最大的建筑物，融宫殿和神庙功能于一体。这座建筑至少设有71个房间，一次又一次地被翻新。大约在公元900年，这座看得见的建筑被遗弃。

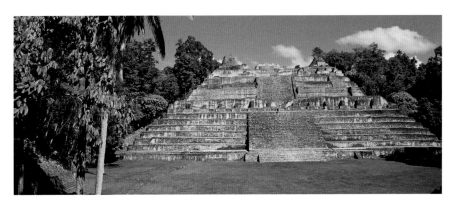

63.号称是科潘的主建筑群。该遗址狭长的平面图仿照科潘所在地的狭长山谷。现今的城镇，位于另一个重要建筑群之上。

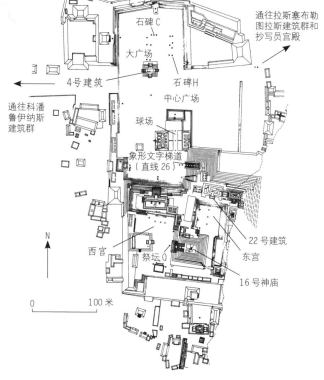

石碑C

大广场

4号建筑

石碑H

中心广场

通往拉斯塞布勒图拉斯建筑群和抄写员宫殿

通往科潘鲁伊纳斯建筑群

球场

象形文字梯道（直线26）

22号建筑

东宫

16号神庙

西宫

祭坛Q

N

0 100 米

64.科潘球场。该球场由科潘国王们三度重建，位于仪式区和科潘仪式生活区中心。球场中间小道设置的3个雕刻标志物象征着通往地下世界的入口；沿着球场斜坡侧边建造的巨大的金刚鹦鹉头是标志物。

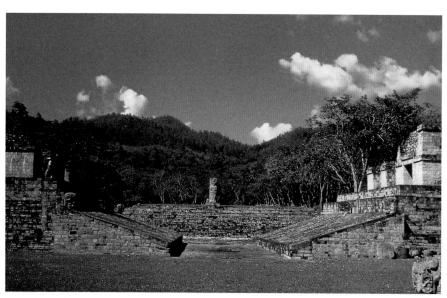

65. 在科潘16号神庙深处，考古学家发现了令人震惊的建筑群，包括神殿和墓室，所有这些都围绕着科潘创始人的神庙（插图125）。在名为马格丽塔的建筑外墙上，雕饰有纠缠在一起的绿咬鹃（k' uk' ）和金刚鹦鹉（mo' ），它们的喙中都有太阳神，意指创始人的名字基尼什·雅克斯·库克·莫。

好像是在掌控着沿中轴线的运动。然后，在公众看不到的顶部，一个完整的建筑群豁然出现，这样，宫廷成员就可以与其他人群分隔开来。

卡拉科尔以南约200公里处是危地马拉的基里瓜；再往南走约50公里，就到了玛雅最东南边的城市——洪都拉斯的科潘。这两个南部的中心城市有着共同的历史、雕塑风格和建筑实践，而科潘家族可能是这两个中心的缔造者。关于科潘的一些问题的答案可能就在这座现代城镇的下面，它建立在古代定居点的一个关键位置上。当科潘河慢慢靠近卫城，并冲毁了19世纪仍在原地的优雅宫殿建筑时，其他答案肯定也会随之被冲走。

科潘·坡科特（Copan Pocket）位于科潘河谷，其起伏的地形为建筑选址提供了绝佳的条件，规划者们综合考虑到了建筑周围的景色和层峦叠嶂、连绵起伏的北面群山[63]。因此，主建筑群实际上是一个微观世界，周围景观被引入并浓缩到这个人造世界里。在那个人造建筑群里，球场加强了对风景的解读，仿佛

整个遗址都可以简化为平行的结构和雕塑［64］。作为所有玛雅球场中最美丽的球场之一，科潘球场位于主建筑群的中心，视球赛为皇家仪式中的核心部分。

20世纪末，考古学家们在科潘卫城挖掘出比以往玛雅遗址更深的隧道。从16号神庙——一座9层金字塔的深处，可以看到该王朝创始人基尼什·雅克斯·库克·莫的坟墓，他于5世纪初在位统治，建立了一个将科潘引向高峰的新世系。在16号神庙内，他们发现了一些建筑，取名为耶纳尔（Yehnal）、罗沙里拉和玛格利塔（Margarita）。这些建筑建在王朝创始人陵墓之上，而王朝创始人又被埋葬在胡纳尔（Hunal）平台深处。多层建筑像洋葱皮一样相互层叠，被建造者们小心翼翼地掩埋在地下，以尽可能地保存为纪念雅克斯·库克·莫和太阳神而精心粉刷的彩色装饰［65,125］。随后，在财富和强大的领袖的推动下，科潘迅速发展起来，但卫城在古典期晚期却沦为一座巨大的官僚宫殿。在众多不同的卫城建筑中，16号神庙仍然是一个先祖神庙，与之相关的最新出土文物是纪念雅克斯·库克·莫的石头镶嵌图案装饰和相关雕塑品［166］。

邻近16号神庙的是22号建筑，它可能是8世纪的主要皇家接待室。它的外观被设想为一座象征性的山，其入口是山洞入口；玉米神在飞檐上繁衍生息，但数年后建筑倒塌，这些神灵便被驱散［101］。巨大的维茨头像——象征着这座山——在建筑的角落露出长长的鼻子，很像尤卡坦北部蒲克建筑上的神灵的头像。紧挨着22号建筑后面，偏离宫室中轴线［66］的建筑，可能是一个波波尔·纳赫，或"铺席子的房子"或"议事厅"，因其饰带上有伸出的席子图案。在东边，一座现

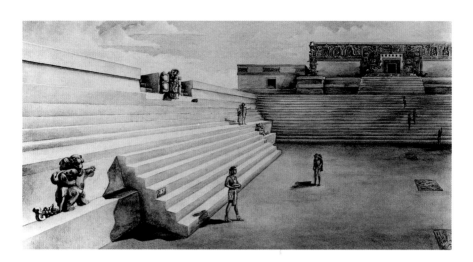

66. 作为科潘最伟大的建造者之一，瓦克萨克拉胡恩·乌巴·卡维尔在8世纪初建造了22号建筑，作为主体宫殿。维茨门使整座建筑具有山一般的神圣意蕴；飞檐处玉米神繁衍生息（插图101）。前景是美洲虎楼梯，中间是地下世界的太阳美洲虎神；广场地面上的三块嵌板把整个空间当作一个球场。

67. 虽然许多象形文字梯道倾诉着一段特别辉煌的故事，但是科潘的象形文字梯道却记载着科潘历代君主的伟大功绩。一位向上攀登台阶的朝圣者穿越时空，回到过去，他必定会向坐在台阶上的5个伟大的科潘统治者的巨幅全身浮雕像致敬（插图163），其中包括在基里瓜蒙羞而死的瓦克萨克拉胡恩·乌巴·卡维尔。

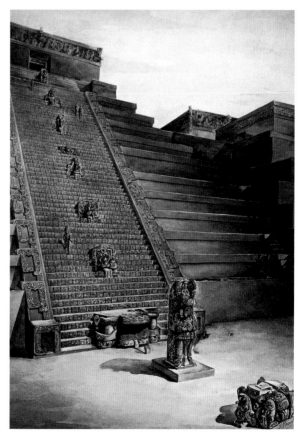

已消失的雅致塔楼可能是观察沿河动向的瞭望塔。

在球场和卫城之间矗立着巨大的象形文字梯道，巨大的金字塔的台阶上镌刻着2,000多个与科潘王朝历史有关的象形文字[67]。这些文字从顶部开始，一直刻到金字塔底部，使朝拜者在金字塔的底部开始便体验到时空穿越。5个身着特奥蒂瓦坎服饰的三维科潘统治者雕塑，有些高居二维俘虏之上，坐在台阶的凸出位置[163]。文字中叙述饱满的历史人物——这些祖先，陪同这位朝拜者一起穿越时空，最后在山顶处进入一个刻有文字的神圣古物中，正如大卫·斯图尔特所说的那样，是两种"字体"——玛雅文，以及由玛雅抄写员设想的与之意思相对应的特奥蒂瓦卡诺斯文。

威廉·法什（William Fash）和他的同事已经证明，象形文字梯道的文本是由瓦克萨克拉胡恩·乌巴·卡维尔（Waxaklajuun Ubaah K' awiil）在8世纪初开始记录的，以纪念埋在里面的伟大统治者12（Ruler 12）。但在公元738年，瓦克萨克拉胡恩·乌巴·卡维尔被基里瓜国王俘虏并斩首。沉默是对军事失败的一种常见的艺术反应：在蒂卡尔，对外战争使生产陷于停顿状态。科潘也是如此。但在那次战败后的几十年里，王朝的第15任继任者卡克·伊皮亚杰·查恩·卡维尔（K' ahK' Yipyaj Chan K' awiil）恢复了其已故前统治者开始的生产活动。与基里瓜石碑上对胜利的叙述不同，科潘的扩展台阶文字则记录了包括第13任统治者的死亡在内的叙述，而这仿佛只是王朝漫长历史中再自然不过的又一次死亡。通过这种方式，象形文字梯道表明科潘一直是胜利的一方，这种特殊的情况

只不过是它雷达上的一个光点。

随着时间的推移，虽然卫城变得越来越高，但由大广场和中央广场组成的扩大的广场保留了其作为一个巨大开放空间的完整性，就面积和有效的视觉平衡而言，它与卫城相当[63]。尽管这些建筑被定期重建，但在8世纪初，当更古老的纪念碑被移到广场边缘时，水平面只略有提高。大广场和中央广场交汇处的一座重要建筑是4号建筑，这是一座四面都有楼梯的放射状金字塔，经过了多次重建，并保存有破碎的早期纪念碑。但在这座广场的北端，瓦克萨克拉胡恩·乌巴·卡维尔在广场北端留下了最大的印记，他在8世纪早期设计了一系列纪念性石碑，每一块都体现了他不同的神化形象[159]。

到8世纪晚期，科潘河谷的本地世系开始争夺地位。这一点在陵墓建筑群中表现得最为明显，巴卡布斯之屋（the House of the Bacabs）是宫殿建筑群的中心建筑，其中包括相邻的房屋，可能还有质量参差不齐的储藏室。据推测，这个建筑群里的世系以杰出艺术家的技艺获得财富和声望——他们通过一些今天已知的最具艺术性的象形文字证明了这一点。

邻近的基里瓜位于平坦的莫塔瓜河谷，今天它只不过是一个被香蕉种植园环绕的森林岛屿。基里瓜的领主们可能已经获得了对未切割玉石进行贸易的独家控制权，这些玉石大部分是在莫塔瓜山谷中间位置被发现的。公元738年，基里瓜战胜科潘之后，统治者卡克·提里瓦·查恩·尧阿特（K' ahk Tiliw Chan Yopaat）按照科潘的面貌重建了主建筑群。相应地，其卫城、宫殿和球场都位于大广场的南端——这里几乎

没有以前的建筑遗迹，建造者们构想了一个比科潘广场更为宏伟的广场。但如果没有一座同样大的卫城与之匹配，也没有科潘明确定义的广场边界，其效果就会相形见绌。而游客只能对着大广场上竖立的有史以来最高的石碑［165］陷入沉思。

里奥·贝坎和切尼斯建筑风格

人们总是忽略了里奥·贝坎和切尼斯遗址的建筑，其中最著名的是前一地区的贝坎、虚普西和奇卡纳（Chicanna），以及后一地区的霍乔布（Hochob），尽管这两种建筑风格之间的区别取决塔楼是存在（里奥·贝坎）或不存在（切尼斯）。除了传统地区采用这种建筑风格外，埃克·巴拉姆（EK' Balam）还以切尼斯建筑为原型进行建造。这些城市往往被忽视，是因为它们为数不多的纪念碑几乎没有留下清晰可读的雕刻文献，虽然艺术史学家可以将科潘和基里瓜的建筑成果，当然还有雕塑成果，记录在他们已知的用于自相残杀的兵器上，但里奥·贝坎和切尼斯的项目却无法编制出像样的文字叙述。然而，我们有充分的理由去仔细观看这些遗址。一方面，它们的建筑，尤其是古典期晚期的建筑，是玛雅建筑中最具雕塑感的建筑之一；另一方面，从这些城市的墓葬和窖藏中出土了非常精美的小规模作品。

和科潘的22号建筑一样，大多数里奥·贝坎和切尼斯建筑都以巨兽的嘴作为中央入口［69］。在相对平坦的地方，这些建筑都成为象征性的山脉，或者维茨，使建筑与地形融为一体。奇卡纳的兽嘴将游客送入单独的房间，通常后面还有第二个黑暗的房间，前

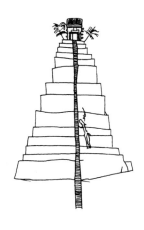

68. 这幅来自奇卡纳的涂鸦描绘了一座金字塔，比在该遗址发现的任何其他物品都要宏伟得多，这也许是对蒂卡尔一座高耸的神庙的回忆。金字塔的门口顶部画有遮阳伞，与博南帕克1号房间里把文献框起来的遮阳伞相似（插图215）。

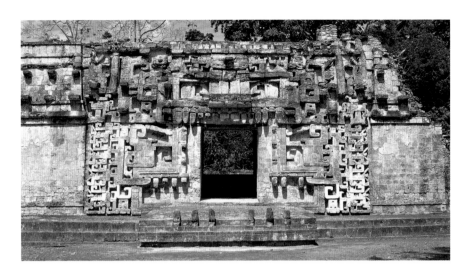

69. 奇卡纳的低矮建筑和金字塔建筑，以敞开的维茨入口为主要特征。这使该遗址成了人格化的山脉。在这里，游客需走过台阶上的一排下牙状雕刻物，才能走近入口。

面的房间可能用作皇家接待，而后面的一间则用来储存贡品。在附近的虚普西和贝坎，宫殿的长廊通常由成对的牢固的高大塔体锚定[70]。但这些都是假金字塔，因为尽管它们看起来有台阶和神庙，但都是在石头建筑上用灰泥建造而成的：外部台阶无法攀登，而且类似佩滕地区的上层建筑虽然有些塔楼有内部楼梯，但却没有内部房间。这些塔楼可能是墓葬纪念

70. 高大的塔楼直入虚普西的天际线，但没有一座塔楼里真正有楼梯，而这只是用灰泥雕塑来仿造楼梯，并在塔楼顶部建造一个"假"圣屋。尽管这一骗局十分高明，但也掩盖不了金字塔的底部可能有坟墓的事实。

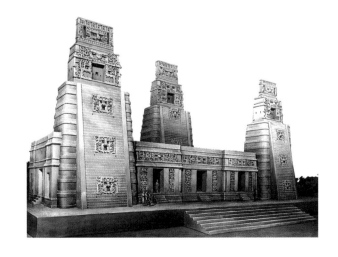

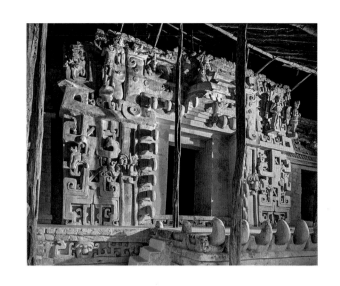

碑，它们的底部有墓室。

在尤卡坦州的埃克·巴拉姆，艺术家们围绕卫城四楼的门口制作了一面切尼斯风格的外墙，但这面外墙是用灰泥模压制作而成的[71]。一只怪兽的大嘴围住进门口，同样用灰泥模压制成的真人大小的人物，有的站着，有的坐在这个怪兽的脸上。这座建筑里面有一位8世纪的强大统治者的坟墓，整个建筑在古代就被掩埋起来，因此外墙保存得很好。

蒲克建筑风格

在尤卡坦半岛西部和坎佩切州北部，有一座巨大的圆弧形山脉叫蒲克（"山丘"）山脉。尽管常年降雨量很少（每年不到50厘米），而且这里既没有地表河流和湖泊，也没有地下落水洞，但蒲克仍是数十个玛雅遗址的所在地，几乎所有这些遗址在9世纪时都很繁荣，在这个地区居住的人口甚至远远超过了今天。

约翰·劳埃德·斯蒂芬斯和弗雷德里克·凯瑟

伍德花了数月时间记录该地区的建筑（同时也与疟疾斗争；这种疾病最终夺去了斯蒂芬斯的生命）；1843年，他们在纽约市摆放了一幅现已失传的全景图，以最大、最宏伟的城市——乌斯马尔为主题，广受好评。但是，一旦这些著名的旅行者把蒲克建筑风格带到现代人的视野中，这些建筑的存在就引起了人们的注意，在1893年芝加哥举办的世界哥伦比亚展览会上，就建造有与这些建筑风格相同的外墙模型[6]。年轻的弗兰克·劳埃德·赖特（Frank Lloyd Wright）每天在上班的路上经过这些重建的建筑，欣赏它们的外形特征：后来他在洛杉矶建造了霍利霍克之家（Hollyhock House）和其他引人注目的标志性建筑，显然，这些建筑都借鉴了普克建筑风格。

　　和彼德拉斯·内格拉斯或帕伦克一样，乌斯马尔将宫殿式四合院与独立式金字塔建造在一起[72]，其中一些可能是墓葬性质。从关于魔法师金字塔的传说记载中，斯蒂芬斯发现，有些金字塔很快地被建造起来。根据传说，一个老巫婆孵蛋，结果孵出了一个小矮人。他们两人都拥有神奇的力量。她非常欣赏小矮人的能力，于是让他向城市的国王发起了一系列的挑战。在第一回合，国王挑战小矮人，看谁能在一夜之间建造出最大的建筑；当小矮人在魔法师金字塔顶醒来时，他已经赢得了那场比赛。然而，魔法师金字塔必须有两种不同的建筑外形，至少分两个阶段去建造。它的西侧面朝四合院，有一段危险的陡峭的台阶通向有怪兽嘴的切尼斯风格的神庙；东侧有一个相对平缓的斜坡，通向最顶端的典型的蒲克风格的屋舍，其特有的镶嵌图案装饰与门口上方的扁平外墙相配[72]。

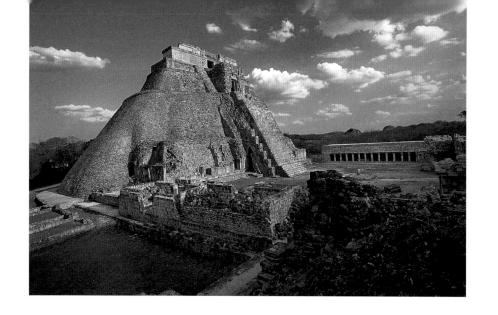

72. 乌斯马尔的魔法师金字塔的东西两面有着截然不同的风格。西面的斜坡较陡，直达一座切尼斯风格的神庙；而塔顶上典型的流线型蒲克风格的圣屋则必须从东面到达。

魔法师金字塔眺望四方修道院，这座宫殿从一开始就被建造成四合院样式，而不是像帕伦克的建筑那样，随着时间的推移才被改造成一个四合院。像蒲克的许多建筑一样，这座修道院具有一些既使蒲克建筑达到视觉上令人满意的效果，也使之成为工程奇迹的特征[74]。首先，蒲克的设计师发明了靴形石榫，并用它来稳定叠涩拱顶。从字面上看，靴形石榫的形状像一双高跟鞋，用作内部榫头，将最后的石制品固定在前一个石制品上。更大的稳定性意味着他们可以开始使用叠涩拱顶作为入口，但事实上这种做法很少被使用，尤其是在蒂卡尔的双子座金字塔建筑群中。此外，他们还开发了一种高效的施工方法——将切得很薄的饰面石片覆盖在碎石芯上。而这需要体积更小的成品石片，并且饰面石片的精细做工使得它们能够以近乎无缝的精度镶嵌在一起。

修道院的北楼是该建筑群的第一部分，它的条脊穿过它前面的承重墙，就像19世纪美国的假铺面一

73. 修道院门头上的微型雕像。有些是极小的王座，可能曾经还有人物雕像；另一些则展示了易腐的茅草屋顶的精美饰面。

74. 在乌斯马尔，这座修道院被用作官殿，南面入口限制入内。位于四方院右侧的北楼有一个条脊，这可能表明这是最先建造的建筑。

样。尽管人们可能认为这样的建筑是不稳定的，但实际上，它不用依靠拱顶石的承重来加固建筑，承载这些"飞行立面"的墙壁有时是仅存下来的墙壁。后来的修道院建筑放弃了这一特点。蒲克的建筑师们也认识到了大小相同、间隔一样的入口单调无趣，所以为每个修道院建筑在空间和大小方面都找到了不同的解决方案，最终建造成巨大的南楼，将其中央的梁门做成四合院的大门。

总督府的建造者们吸取了修道院的所有经验，并将这些经验用在建造单体结构中，建成了可能是古代美洲最美丽的建筑[75]。该建筑的平面图显示出三个独立的结构，通过巨大的凹形叠涩拱顶连接起来。拱顶很少超过墙的高度到达起拱线，但这些倾斜的拱顶从悬垂立面的底部延伸出来，因此显得异常高，就好像是箭头一样，在视觉上将建筑物向上提升了。

只有总督府的中央入口是一个正方形，两侧的长方形入口一对接着一对向外延伸，且一个入口与前一个入口之间的距离逐渐拉大。这一特征使得整个建筑看起来扁平化，仿佛这样的间距是无限向前延续的。

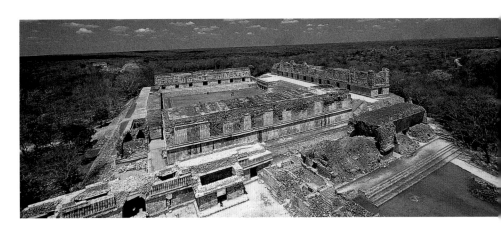

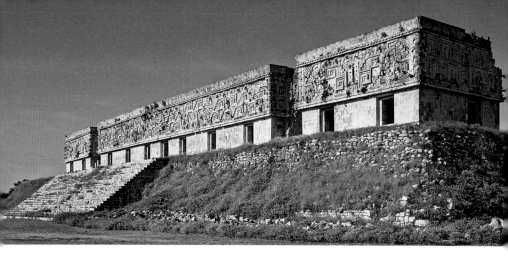

75. 乌斯马尔的最后一位国王命令建造总督府。在该遗址，早期的一些建筑开始兴起装饰精美的小型图案，却在这个可能是唯一最引人注目的玛雅建筑中得到了完美的体现。

然而，与此同时，上部的外墙略微向外倾斜——或所谓的"负倾斜"——这使得建筑看起来又高又轻。（毕竟，一些现代服装也达到了同样的效果，服装的垫肩在视觉上让腰部看起来苗条，让着装者看起来更高！）此外，这两种效果都被沉重、略微悬垂的上部外墙所抵消，外墙压着入口，并投下强烈的阴影。仿佛是为了压缩"飞行立面"的全部装饰，上层的精心设计既密集又丰富，但其重点是坐在中央入口上方的统治者，他在审视着自己的领地。

至于总督府的巨大平台，统治者可能计划建造一个四合院，但这个项目可能在10世纪初就被搁浅，显然，乌斯马尔在那时就已遭到遗弃。另外，任何多余

76. 在拉博纳遗址，拱门是最精美的官殿建筑群的入口和出口。与蒲克地区的其他独立式拱门一样，它的正背两面的装饰风格截然不同；在此，入口处的墙面上饰满了纺织图案。

的建筑都会阻挡统治者可能拥有广阔的视野，尤其是当他坐在建筑物前——至今还在原地的双头美洲虎宝座上时。或许，当这座建筑完工时，乌斯马尔的国王可能发现效果令人如此满意，所以没有再移动过一块石头。

高架灰泥堤道（尤卡坦玛雅语称"萨克比奥布"）将蒲克的小城市连接在一起。在距乌斯马尔仅18公里处，通往卡巴中心的通道有玛雅人有史以来建造过的最大的一座独立的拱门标志。在离卡巴不远的拉博纳，有一条近道将宫殿群连接起来又分离开来。在甚远的东部，有条最长的堤道——长达100公里——连接着科巴（Coba）和雅克苏纳（Yaxuna）；雅克苏纳距离奇琴伊察仅20公里，在前古典期晚期和9世纪，它是一个强大的城邦。

蒲克建筑上的镶嵌图案像挂毯一样，覆盖着外墙，使人联想到了纺织品的图案[75]。许多建筑物都有昏暗的私密后室，从建筑物的正面不易看到。蒲克地区的玛雅人可能会利用这些私密房间来存放显露在建筑外墙上的纺织品财富。在拉博纳，宫殿拱门两侧装饰有完全不同的镶嵌图案，内墙镶嵌装饰则更加丰富[76]。拱门两侧的小房子里可能存放有神像。

很典型的是：大多数蒲克建筑装饰有许许多多的神像，有的在建筑物的角落，有时在檐口，而最引人注目的是卡巴的面具之家，它铺满了神像。长期以来，神像上凸出的大鼻子一直困扰着中美洲人：虽然20世纪初的旅行者认为它们是象鼻，但后来基本上被认为是恰克（雨神）面具，琳达·谢尔和彼得·马修斯（Peter Mathews）则认为其中许多面具是主要创世

神伊察姆纳的不同化身，他以大鸟神而著称。由伊察姆纳守卫的建筑物是占卜和神灵守护的场所：面具之家曾以其耀眼的外墙彰显其威慑力。

奇琴伊察：南部城市崩溃时代的北部低地地区的建筑

从9世纪到11世纪，奇琴伊察至少有一段鼎盛时期是由伊察人统治的，它是玛雅历史上唯一一座最强大的城市，但与大多数南部低地城市相比，其力量集中的时间跨度很短。此外，它的崛起伴随着南部的衰落，而且它可能比以往任何一座玛雅城市拥有更为混杂的种族，从而造就了其建筑更具多样性[77]。因此，尽管许多建筑重现了其他地方已有的样式，但仍有一些新建筑在奇琴丰富的土壤里生根发芽，包括圆形建筑设计、"千柱群"和蛇形圆柱，以及新的雕塑形式，如查克穆尔雕塑（chacmools）[181]和由人形雕塑（"亚特兰蒂斯人"）举起的手臂支撑着的宝座，在第7章中也有讨论。

这座城市的南部，通常被称为"老奇琴"，保留了最传统的玛雅建筑形式。例如：红房子的特点是平行的叠涩拱顶和横跨中央承重墙的条脊，这是从彼德拉斯内·格拉斯或帕伦克那里学到的经验。在比例、设计和装饰方面，三门楣神庙是一座蒲克风格的建筑，但没有蒲克式建筑的精雕细琢、靴形石榫或饰面石片。

在南部四分之一区域内，建造者按照别出心裁的设计建造了一座建筑：卡拉科尔——因其海螺壳一样的同心圆结构设计而得名，这个同心圆结构建造在一

个较大的梯形平台上的一个较小的梯形基座上[78]。卡拉科尔的中央入口偏离平台台阶，因此整个建筑看起来好像一直处在旋转运动中。进入由精细切割以及精加工过的石头建造而成的建筑内部，建筑的古代使用者通过梯子爬上二楼，然后再通过小台阶爬到顶部。大部分上部楼层已经坍塌，但有3个小孔幸存了下来，它们可能是专门用于观察金星的会合周期。因此，这座圆形建筑可能是用来祭拜伊厄科特尔或羽蛇神（Ehecatl / Quetzalcoatl）的。这位神灵具有多面性，与圆形建筑、旋风和金星有关的墨西哥中部神祇的地位相当，被玛雅人尊称为库库尔坎，或"羽蛇神"。羽蛇神通常被描绘成"S"形，缠绕在统治者的周围。实际上，他可能在奇琴正中的主神庙里的漩涡结构中飞旋。

壮观的卡斯蒂略雄踞今天所知城市的北部四分之一区域内的中心地带[79]。即使在16世纪，这座金字塔仍有一些用途，因为当尤卡坦的第一任主教迭戈·德·兰达访问该遗址时，他还能够数出每侧的91级台阶，而斯蒂芬斯在1840年发现这座建筑已是一片

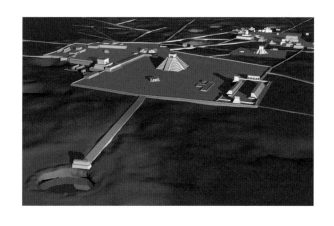

77. 这张奇琴的3D模型示意图，由INSIGHT集团根据激光扫描数据制作而成，它带着我们从左下角的神井看到南边的卡斯蒂略，一直到远处的卡拉科尔。其他的天然井遍布整个大地。

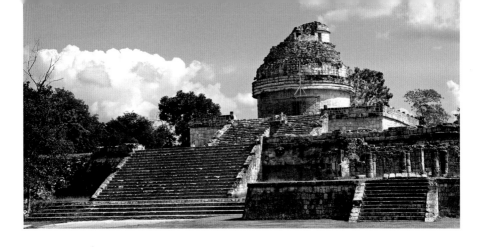

78. 奇琴伊察的卡拉科尔，这座建筑看起来像在运动一样。它的门道和窗户偏离楼梯的轴线，像海螺壳的螺旋形结构那样向上盘旋，它的现代名称由此而来。

杂草丛生的废墟。尽管奇琴伊察已被遗弃数百年之久，但玛雅人仍会参观其圣井［77］（尤卡坦玛雅语dz' onot已成为现代用语中的"天然溶洞"）——这个巨大的天坑由萨克比（sacbe）连接到广场，用于祭祀；被遗弃的卡斯蒂略金字塔、广场神庙和圣井所在的整个区域可能被保存了几个世纪之久，就像为了朝圣者而被保存很久的蒂卡尔的某些建筑一样。放射状的卡斯蒂略金字塔每侧有91级台阶，四面总计364级，如果算上北面的蛇头，就是365级台阶。此外，在每半年一次的春分、秋分时，从西面看，金字塔的北面会出现一条闪闪发光的七段光影蛇形。换言之，与瓦哈克通的E-VII-sub建筑或蒂卡尔的双子座金字塔建筑群一样，卡斯蒂略金字塔是一个巨大的计时标记，既用数字命理学测算太阳年，也记载太阳年的过往。

除此之外，卡斯蒂略还是一座9层金字塔，与南部的墓葬金字塔造型相同。墨西哥考古学家于1936年穿过北面楼梯，发现埋藏在里面的同一建筑的完整的缩小版［80］，但不同的是这个缩小版只有北面的楼梯。这座更早的、未被挖掘的金字塔，就像南部的奥萨里奥神庙（Osario）一样，很可能是一座坟墓。琳达·谢

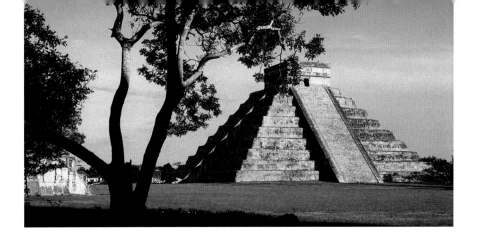

79、80. 在每年春分和秋分的时候，卡斯蒂略金字塔的9层长度不同的退台在北面台阶上投射出一条七段光影蛇，宛如一条巨蛇向圣井滑行。现今可见的卡斯蒂略金字塔内有一座"化石"金字塔，其王室资源——一个王座和一座查克穆尔雕塑（插图181）——已经在原处存放了1000年。

尔和彼得·马修斯指出：卡斯蒂略被认为是"蛇山"，是墨西哥中部科阿特佩克（Coatepec）的传说，是中美洲创世信仰的中心。这或许可以解释为什么北面楼梯井里埋有装着绿松石祭品的石制器皿，以及在早期卡斯蒂略建筑[17]后面的绿松石镶嵌图案的镜子上摆放的3块玉石组合——因为这两种供品都与地基和创世信仰有关。瓦哈克通的E-VII-sub[44]是最古老的放射状建筑之一，与蛇山的图像相似，这个图像概念可能比玛雅文化更为古老。

卡斯蒂略以西是大球场，这是古代中美洲最大的球场[81]。沿着球场及其附属建筑排列的浮雕和绘画，讲述了这座城市的神圣建立及其超自然特权的缺陷。此外，大球场被认为是地球上的一道裂缝，玉米神可以一次又一次从裂缝中重生和复活。它有足球场那么大，可能不是为普通人比赛而设计的：将球击进距离球场8米高的圆环，这绝非寻常比赛。实际上，这种构造的使用可能具有象征性。

旁边的骷髅架神庙（特姆潘特里建筑，Tzompantli）呈"T"字形状，在正面"T"字交叉处，摆放有四排人的头骨[82]；老鹰、武士和羽蛇神雄踞

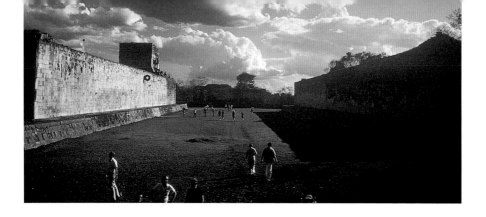

81. 奇琴伊察的大球场与现代足球场一样大，这让参赛人员看起来非常渺小。参赛人员将球击进或穿过又高又小的石环，这几乎是不可能的。与视线平齐、沿倾斜的墙壁建造的三块巨大的嵌板描绘了胜利和祭祀的场景（插图179）。

82. 就在大球场外，有一座怪异的"T"形建筑，这就是有名的特姆潘特里，或称骷髅架神庙。这座建筑装饰有数百个骷髅头，好像是为了羞辱而被串在一起。

脊梁，守护着献祭仪式。另一座独特的建筑可能是用来展示球场上被斩首的牺牲者[179]。不远处的老鹰平台雕刻有美洲虎和雄鹰交替捕食人类心脏的图像。远在希达尔戈（Hidalgo）的托尔特克首都图拉（Tula）也有类似的图像，可能指的是两个城市常见的人类献祭和同类相食的行为。

东边矗立着勇士神庙，这是众多柱廊建筑中最大的一座，以蛇形柱、整体式长凳和查克穆尔雕塑（卧囚式祭坛）为特色[83]。事实上，考古学家们惊讶地发现，勇士神庙有一座几乎与之相同的建筑。后建的建筑扩大建在先建的建筑之上，因此勇士神庙的前室直接建在先建的石头建筑的叠涩拱顶之上。顶部，蛇形柱建成了门框，中间有一座查克穆尔雕塑。后室的巨大的王座可能是为来自不同谱系的强大领主们的聚会而准备的，这可以从支持王座的迷你型亚特兰蒂斯人的个性化服饰和化石神庙中王座上的勇士画像中看出。

武士神庙前的几十根石柱上雕刻有武士和进献者的图像；后者中有些是女性。这些石柱在古时候支撑着屋顶；进入神庙时，人们必须穿行在这片石林守护者中间，在幽暗中，人们一定能敏锐地感觉到它们若

隐若现的存在。等参观者的眼睛适应了黑暗，他或她会突然奔向楼梯处的光亮。然后，这座建筑掌控着观察者，几乎没有留下偏离图像所说明的行为的余地。

在附近，大小桌子神庙的造型与武士神庙相似。我们不由得对奇琴伊察领主们建造几座相似建筑的原因产生了好奇心。有些建筑肯定是同时建造的；而另一些，则是在早期建筑的基础上进行扩建的，勇士神庙的序列建造就是佐证。这些建筑是聚集在奇琴伊察的强大家族的议事厅吗？每个家族都可能负责收取贡品和酬金，所有这些都被交付和储存在这些非凡的建筑中，尽管作为这些建筑中最大的一个，勇士神庙在建筑体量上与卡斯蒂略相抗衡。

无论是建筑正面的石柱造型，还是广场上的序列建筑的式样，勇士神庙与图拉B神庙非常相似。事实上，图拉的整体规划与奇琴的主广场密切相关，无论是逆时针布局，还是旋转建筑。在公元900年前，托尔特克人全面掌权，并从将美国西南部的绿松石送到奇琴伊察的贸易路线中获益，图拉和奇琴建立了一种特

83. 奇琴伊察的勇士神庙。西立面（正面）和南立面竖立有几十根石柱。这些石柱可能曾经支撑着一个长廊的易腐屋顶，以便游客们仔细观看寺庙的顶部。

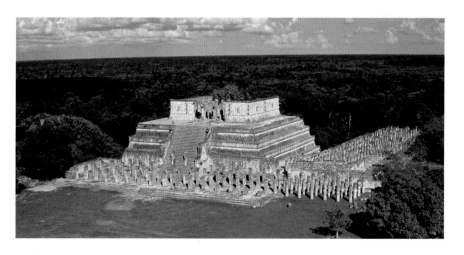

殊的关系，尽管这种关系的性质——无论是友好的还是具有攻击性的，尚不明确。

正如一些人所设想的那样，勇士神庙以南和千柱群后面的大型封闭空间可能是一个公共市场。在这个广场的南侧是所谓的梅尔卡多（Mercado），或市场建筑[84]。这个建筑在玛雅建筑中有着独特的平面图，它究竟具有什么功能呢？像南部低地和蒲克地区的许多古典期晚期的玛雅宫殿一样，梅尔卡多有一个吸引人的柱廊式外墙——在这种情况下，柱子上倾斜的长凳后面雕刻有游行的武士——但事实上，与那些宫殿一样，外墙之外的入口非常有限，在这种情况下，人们是通过一扇门进入的。外墙后面是一间宏伟的中庭。中庭建有成排的石柱，外墙也是实心的，这样就可以确保皇家招待会或宴会的私密性。考虑到它非同

84．"梅尔卡多"西班牙语为"市场"，从这里平面图和立视图来看，它根本不是一个市场，而是奇琴伊察最私密的宫殿之一。这座建筑是用循环使用的柱子仓促建造而成的，其特点是一侧的柱子数量不均。

一般的建筑平面图，乔治·库伯勒（George Kubler）很久以前就指出：这可能是一个法庭。如果法庭真实存在，那它会是什么样子，我们不得而知，但梅尔卡多很可能是一座具有专门用途的建筑，是一种在其他遗址上未曾出现的建筑。从活人献祭的生动描绘可以看出，它是一座用来举行忏悔仪式的建筑[180]。无论其功能如何，梅尔卡多都是用回收的石柱建造而成的，而且似乎是在慌乱中堆砌而成的，因为平台东西两侧的石墩数量参差不齐。与奇琴伊察的大多数玛雅公共建筑不同，梅尔卡多有一个茅草屋顶，在某个时候，袭击者烧毁了这座建筑，留下了被遗弃的废墟供现代考古学破译。

尽管遭到遗弃，但奇琴并没有被朝圣者遗忘，也没有被那些记录历史的人遗忘，它一直"存活"到了16世纪甚至更久。关于奇琴伊察的记忆，最为鲜活的莫过于在奇琴沦陷后蓬勃发展起来的玛雅潘。与奇琴不同，玛雅潘是一座有围墙的城市，或许是为了既能把城里人留在城内，又能把外人拒之城外。在城市中心有一个放射状金字塔，它是奇琴卡斯蒂略微弱但却重要的影子。玛雅潘的领主们下令将蒲克外墙的碎片拉到他们的城市，可能是作为一种惩罚，也可能是作为一些战利品，或者是为了从被继承或被掠夺的历史中重获权威，重新利用和复制它们以进行新的建设。数十座小型廊柱建筑，大多朝向金字塔，是用石柱和灰泥草率地建造而成的。

最后，在加勒比海沿岸建造有最后一批史前玛雅建筑。当西班牙入侵者前往墨西哥时，他们发现了在该地发展繁荣的图卢姆，而且在一度被玛雅人遗弃的

地方，加勒比海盗还发现了神庙和宫殿，并偶尔将它们作为活动基地。图卢姆是这些沿海遗址中最大的一个，但它也只算得上是一个大城镇。受海上珊瑚礁的保护，图卢姆是玛雅商人乘独木舟远洋途中的理想的停靠点。海边的淡水泉为他们提供了饮用水。一旦停靠图卢姆，即使他们的船只载有贵重的货物，玛雅商人们也一样感到非常安全，因为图卢姆朝陆地的三面都有围墙，在几个角落都建造有瞭望塔，可以保障安全靠泊。

45号建筑所在的位置，景色秀美。尽管它像一座古老的灯塔一样眺望着大海，但实际上，图卢姆的大部分小型建筑都面向内陆，背靠海水[85]。卡斯蒂略是该遗址上最大的一座建筑，但按照早期玛雅建筑的标准来衡量，它还是非常小的，所以它的房间也非常小。总的来说，图卢姆的建设者们施工匆忙又草率，他们在建筑上抹平厚厚的灰泥来掩盖粗糙的做工。在图卢姆，减轻乌斯马尔风格建筑体量的反斜桩是如此夸张，以至于建筑看起来随时都会坍塌。

在遥远的南部，在危地马拉的高地地区，在竞争对手基切人（K' iche）和卡奇克尔人（Kaqchikel）的玛雅王国，在被西班牙征服之前的15世纪建立了独立的城市。被西班牙入侵者洗劫一空的基切·乌坦特兰（K' iche' Utatlan）如今仍是一片废墟，但在1524年成为危地马拉第一个西班牙语首都的卡奇克尔·伊西姆切（Kaqchikel Iximche）的状况要好一些，16世纪编年史家伯纳尔·迪亚兹（Bernal Diaz）曾描述过它宽敞的房间。伊西姆切建于1470年至1485年间，位于一座高原上，四周环绕着具有防御性的峡谷，为其统治家族

提供了独立的院落，每个院落都有雅致的起居室、寺庙、舞台和一个球场。这种规划设计在玛雅高地城镇很常见。

许多西班牙人对尤卡坦半岛上非凡的建筑和他们为之奋斗一代人之久的生活进行了评论——不幸的是这些评论大多只是随意留下的。在16世纪40年代，弗朗西斯科·德·蒙特霍（Francisco de Montejo）将尤卡坦屈服于西班牙统治之下时，玛雅领主仍然乘坐着轿子，而且玛雅象形文字也随处可见。一座我们知之甚少的精美的玛雅城市——蒂霍（Tiho），建于1542年，在现今梅里达所在地。今天，在沿着梅里达主广场而建的大教堂的墙壁上或蒙特霍故居，都能找到蒂霍的一些石块［230］。玛雅人本身就是古代建筑的伟大重新利用者，他们　定对这种破坏感到遗憾，但却发现这是一种熟悉样式的一部分。

85. 从加勒比海可以看到图卢姆的卡斯蒂略白色塔楼，但这座建筑的背面朝向海水，取代了这座有城墙的小城的其他宫殿和神庙。

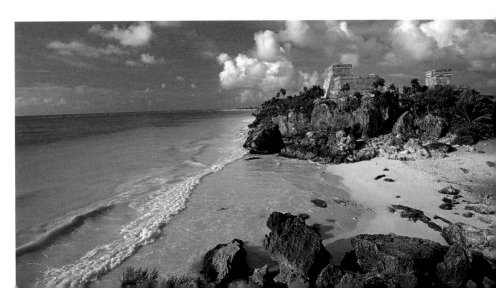

第四章　人体造型

在玛雅艺术中，无论是表现神还是表现人，人体造型无处不在。这种人体造型如此吸引现代人眼球的原因，似乎是玛雅人表现形式的自然主义。人物坐着、跪着、拿着物体或互相触摸的姿态都惊人地栩栩如生。对人以及人们所做事情的重视，使玛雅艺术显得平易近人。

玛雅艺术重要的主要题材是这位国王，玛雅语称之为K' uhul ajaw（"神圣的领主"），最具表现特色的是他的王室身份，以至于许多玛雅石碑只绘画这位国王，只讲述他的事迹[158]。即使纪念碑上呈现的人物不是这位国王本人，但无论是描绘的方式还是文字的表达，都能将这个人物与这位国王联系起来。然而，当人们超越石雕的有限可能性并赋予它此重任

86. 猴子抄写员通常被描绘有一副怪诞的面孔，被刻画成在努力工作、写字、画画或雕刻的样子。在这个圆柱形容器上，在首次展出的照片中，一位艺术家用一种简单随意的线条描画了戴着睡莲头饰、指着用美洲虎皮做成封面的书的猴子双胞胎抄写员。

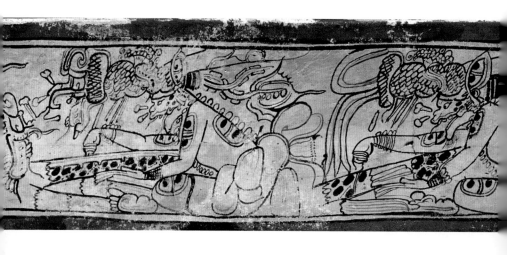

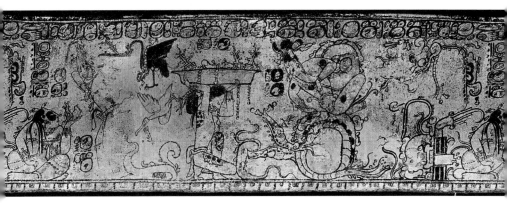

87. （上图）在这个又宽又矮的圆柱形容器上，双胞胎英雄为玉米神重生后的着装做好准备，胡纳普拿着一个包裹，他的兄弟斯巴兰克举着一个装满玉米神的珠宝的大盘子。在左边，玉米神面朝一个有着蜈蚣肚子的女子——她是通往冥界的大门。铭文写有一位莫图尔·德·圣何塞[伊克（IK'）①政体领主]的名字。

时，许多其他精英人士——当然有很多来自皇室家族，还有商人、牧师和战争将领——能够委托他人用艺术描述自己。人们可能会认为这是合乎逻辑的，即使只因为他们是拥有经济实力去这样做的人。相比之下，阿兹特克人则描绘了一些统治者的形象，但除了描绘武士之外，很少有描绘有名字的贵族的艺术作品幸存下来，因此在之后的文明中也没有出现同样的情形。

此外，一些玛雅最强大的、超自然的力量也拥有人形。人类的完美形象体现在玛雅玉米神的身体上，他那强壮结实的身体、光滑的皮肤、浓密的头发，无不焕发出成熟男子的魅力青春［201］。双胞胎英雄是半人半神，不仅能对凡人施展他们的魔法，也能在众神之间施展他们的力量，他们还具有理想化的年轻男子的形象［87］。他们的同父异母兄猴子抄写员，在多数情况下总有怪诞但可辨认的人形［86］。许多玛雅神，包括伊察姆纳（Itzamnaaj）、恰克和基尼什·阿哈瓦（K' inich Ajaw）在内，都被赋予了人的形象，但

①译者注：此处"IK'"指莫图尔·德·圣何塞附近的一处遗址。

又都具有特别的非人类的面部特征（和属性）。至高无上的神伊察姆纳和太阳神基尼什·阿哈瓦都有一双方形眼睛，且后者的眼睛还是对眼［125］；甚至是卡维尔，他有一张蛇纹脸，一条蛇头形状的腿，还有人的躯体和双臂。超自然力量的昆虫举着火把，美洲虎和蝙蝠则像人一样跳舞。

在几百年的时间里，玛雅人掌握了描绘这些神祇和人的身体造型的技能。玛雅人开始描画各种自然姿势的神和人——他们相互重叠，伸出手相互触碰身体，从坐姿、站姿到击鼓或玩球类游戏的各种姿势。掌握这样的表现形式绝非易事：在这方面，中美洲没有其他文明能与玛雅文明相提并论，只有前现代世界的少数文明可以与之匹敌。

表现身体

在7、8世纪，玛雅人的很多表现技巧似乎已臻于完美，但关于它们的发展故事早在几个世纪前，即前古典时期和古典期早期期间，就已经开始了。在古典期早期，玛雅艺术家往往会进行一种非常传统的雕刻，身体被雕刻成人们所熟知的样子，从而完全地呈现出人形。例如：5世纪的蒂卡尔1号石碑以站立的国王西亚·查恩·卡维尔为特色［88］，为了呈现整个身体，艺术家这样雕刻他的双腿：双腿平行分开，但脚部稍微重叠；身体面向前方，为了显示上下臂，手臂摆成了几乎不可能摆到的姿势，双手被雕刻成像是戴着连指手套的样子。头部只雕有轮廓线，朝向侧面。当然，除了柔术演员，没人能真正站成这样，但关键是人体部位是完整的，至少外形是这样的。

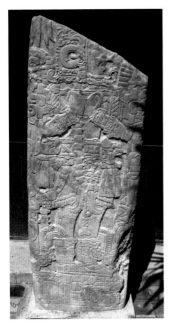

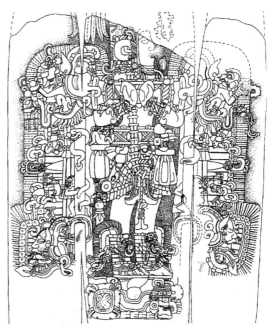

88. 一位5世纪的雕刻家围绕着蒂卡尔1号石碑的三个面雕刻西亚·查恩·卡维尔的二维图像，给穿着衣服的身体打造出一种三维空间的感觉。尽管国王的姿势保持保守和静止，但石碑两侧的小神像却栩栩如生，预示着后来的表现形式。

　　但是，如果仔细观察这座纪念碑，人们就会发现，具象画变革的种子已经被播下。在正面和侧面的接缝处，一些攀爬仪式柱子的小人物被雕刻得更加流畅[88]。西亚·查恩·卡维尔左下方的一只美洲虎屈伸一条下肢，露出一只爪掌，这就为缩短法技术进行雕刻发出了早期信号。右边两个人懒洋洋地躺在一个亮闪闪的圆盘上；上面，左右两侧从蛇嘴里出来的小神的特征是腿和手臂几乎完全重叠，身体只描画了四分之三。因此，到5世纪建造这座纪念碑时，对小人物采用了新的表现形式，而对统治者则保留了最保守的风格。

　　1号石碑上表现小人物的新颖形式的出现，可能是受到了其他媒介发展的激励，这些媒介比石雕受到的技术限制少。在古典期早期的里奥·阿苏尔，制作小泥人的艺术发展繁荣[89]。这些泥人的身体完全是手

89. 雕像的塑造者可能已经发现，苗条、瘦长的身体比例更有优势，这样才能有更长的身体来搭配服装，服装元素一次一层地堆叠起来。这个小巧雅致的、5世纪手工制作的小雕像，也是一个哨子，是与一具男性遗骸一同在里奥·阿苏尔23号墓葬里被发现的。

工制作的，人物有时以模具制造的头像为特色。纤巧的双手抹出一层层衣服，捏出一缕缕头发，做出的人物造型自然、栩栩如生。这些泥人甚至都有一样的标准化的面孔，是一群迷人的、外形生动的小人物。

在艺术家们考虑将新的表现形式用于雕刻纪念性雕塑（至少是主要人物）之前，玛雅画家们已将它们用于绘制陶罐和壁画。出自瓦哈克通B-XIII建筑群的壁画［212］提供了一扇窗户，展示了这种表现方法与雕刻蒂卡尔1号石碑可能是同时出现的。为了表现人的形态，最有趣的是两个登记簿上的许多人物：图形显示，他们为了转移重心，一只脚离开地面，相互之间进行热烈交谈，身体重叠。在瓦哈克通壁画中，玛雅艺术家展示了表现运动中的人物的能力，尤其是当游行队伍中的一名成员回头看时的姿势，而这一姿势却在近3个世纪后的博南帕克画作中才出现。

最终，在古典期晚期的鼎盛时期，玛雅艺术家创造了以人眼所见的人形为特色的表现形式，人体被缩小和部分重叠，而不是我们所熟知的样子。例如：在可能落成于公元692年的博南帕克1号雕刻石上，即位国王双腿采用戏剧性、可靠的缩短法进行描绘［90］。

左边坐着的领主们的侧影描画效果很好，他们交叉双臂的有限视角显示出一种轻松的姿态。此外，第一个领主伸出手来献上头饰，露出了他鼓鼓囊囊的大肚子。虽然最后一个人的身体被边框切去了一部分，但眼睛看到的每一个人，从头到脚都是完整的。只有经过仔细观察，人们才会发现，一共三个人而只画了两只脚。这种描绘效果如此令人信服，以至于人们的眼睛不会产生质疑。就好像雕塑是某种视觉谜题，由观看者的大脑和眼

90. 如图所示，博南帕克1号雕刻石上深雕了这样的一个场景：三位领主（但只见两只脚！）给新国王献上装饰有杰斯特神头像的皇家头带。即使国王向几位贵族倾斜，他搭在胸前的手臂也可以帮助他保持重心。

睛共同来完成：在捕捉三维图像，并在平面上形成的能力方面，这种表现形式向前迈出了一大步。

在金贝尔艺术博物馆，一幅8世纪晚期的石板进一步完善了缩短法的可能性［91］：在一个建筑空间内，亚斯奇兰国王盘腿坐在刻有他的名字的王座上，一位凯旋的武士向他献上三名俘虏。这位国王轻松地将身体重心移向他的下属，他的右手压在大腿上，左手灵巧地转动。国王坐在宫殿内华丽的帷幔下；好像有非常严格的社会等级，武士刚好从宫外走进来，一只脚还在跨过进殿台阶，而俘虏们则跪坐在宫殿外更远的地方。俘虏们穿着划破、撕碎得很厉害的衣服——这是对划伤、撕烂肉体的一种视觉隐喻，用夸张的姿势表达了强烈的情感。最左边的俘虏可能亲吻或舔掉手上的泥土以示屈服，中间的俘虏将手举到额头上，这似乎是一种悲伤和顺从的姿势。左边的俘虏被石板的边框截断得厉害，但毫无疑问，艺术家深信观看者仍能看到完整的人形。

从1999年在帕伦克寻到的一个石板上 [134] 可以看出，这种表现技巧还增强了情感共鸣。在那个石板上，国王基尼什·阿克哈尔·莫纳布（K' inich Akhal MO' Nahb）的手压着他左侧一位侍从的手。当一个人出于本能用手掌去触碰另一个人的手掌时，突触就会在两人之间传导一种感官冲击。

这种绘制人物的技巧变得常规化，而对构图组织和单个人物绘制的解决方案相对应的范围仍然有限。有些尝试从未获得成功的解决方案：尽管玛雅人试图展示博南帕克壁画2号房间北墙最上面的俘虏的背面 [92]，但身体的后视图效果很少能令人信服；对在玛雅陶罐上偶

91. 收藏在金贝尔艺术博物馆的来自乌苏马辛塔地区的一块石板上，帷幔右边露出一位将领，向坐在刻有反向铭文的王座上的统治者进献俘虏。这位将领向上伸出手，形成一条对角线。这条线与俘虏从左向右倾斜形成的一条线的长度一致。

92. 画在博南帕克1号建筑2号房间的北墙上（插图217），对角线上的一个俘虏痛苦不堪，而另一个俘虏背对观看者，举起双手求生。两人的脸只画有轮廓线，但在上面的俘虏的脸上画的睫毛试图暗指三维造型，这在每个人物扭转、组合视图中也可以看到。

93. 虽然玛雅艺术家偶尔会尝试用二维造型呈现脸部正面，但通常用于俘虏或次要人物的脸，例如这个彩绘圆柱形花瓶上打鼓的兔子。

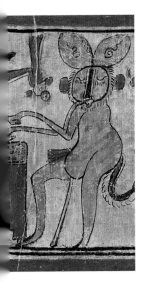

尔出现的次要人物[93]和在纳兰霍和其他地方出现的一些俘虏雕刻品，人们也曾尝试严格地利用二维媒介制作正面头像（这与科潘石碑的高浮雕相反）。

在少数情况下，一位杰出的艺术家会采用一种流畅的四分之三视觉图去勾画人体，例如"黑色背景的花瓶"[94]。比较典型的情况是：圆柱形容器的画家们使用了一些特定技术，设法在四分之三的视觉图中描绘人体[94,192,200,201]。在许多例子中，画家引导观看者从正面缩短的交叉双腿看到躯干。为了画出令人信服的面部轮廓，画家们绘制的人物一个肩膀向下，另一个肩膀向上，露出宽脖子[128]：这里，也达到了画出转动的

身体的目的。尽管好像只显示了面部轮廓，但仅需从被隐藏的那边脸简单一笔突出睫毛或眉毛，就可以显示面部的三维造型［92］。转动一只手露出手掌，或转动手腕露出腕带，也能增强人物本身的转动效果。尽管玛雅花瓶上的人物通常处理得很巧妙，但玛雅艺术家因忽略了左右手而显露出了嫌疵，有时将左右手画反，有时在同一个人身上画了两只相同的手［94］。

在整个古典时期，玛雅艺术家按狭窄的比例范围描绘人体，头部与身体的比例从1：5到1：8不等，即使在古典期早期，因为仪式服装的厚重饰物，特别是高耸的头饰使人物显得较短，这时绘制的比例则更为细长。古典期晚期的彩绘陶瓷几乎普遍采用了1：7和1：8的人体比例；雕刻门楣上的小矮人的比例可能源自雕塑外形的小型压缩样式。为了凸显她们较矮小的身材，女性站立时身高很少超过7个头长。

玛雅陶瓷雕刻家们也开始使用略短的比例系统，使大多数人物站立时的身高约为6到7个头长［95-97］。

94. 在已为人知的"黑色背景的花瓶"容器上，艺术家用四分之三视角图勾画年轻领主的身体，其腹部的细微扭转显而易见，并使用浓淡不同的颜色来传达三维感。除了这些技巧，他还在右腿上画了一只左脚，在右臂上画了一只左手，不过这些特征可能有不为人知的含义。

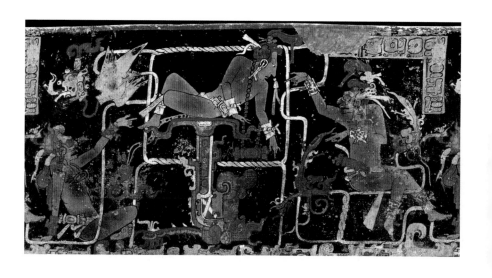

95. 这23尊小雕像是米歇尔·里奇（Michelle Rich）在埃尔·皮鲁－瓦卡的39号墓葬里发现的。它们排列成两个同心圆，放在已故国王的脚下。这些既有人物（插图35），也有超自然力量的小雕像，组成了一幅皇家宫廷的景象。

96. 这尊雕像随同一些墓葬品一起出土于帕伦克C组住宅群，是用于祭祀祖先的大型香炉的一部分。

往往强调最多的是人物的面部和头饰，且为了强调面部的细节和逼真程度，对很多身体的描绘相当简单。从比例上来说，非常大的脚使站立的人物能够保持直立的状态。有些人物完全是手工制成的，面部通常是单独用模具制成后加上去的，然后又手工进行细节处理；而其他的则完全是用模具制成的。

古典期晚期制作的玛雅小雕像比纪念碑雕塑揭示了更广泛的活动和情感。数百尊小雕像来自毗邻坎佩切海岸线的吉安娜岛，但在玛雅世界各地，特别是在里奥·阿苏尔、埃尔·皮鲁－瓦卡（ElPerú-Waka'）、阿瓜特卡和帕伦克[35,95]，都出土了高质量精美的小雕像。有些描绘宫廷贵族，通常打扮成武士或棒球员的模样；其他的则明确地描绘玛雅神。与其他任何媒介相比，小雕像中出现了更多的女性人物，这表明，可能有更多的客户委托制作或购买这种小雕像。

97.（左侧大图）玛雅人认为恰克·切尔是一位女战士，是一位既能接生婴儿又能带来毁灭性洪水的年迈助产女神。和许多其他小雕像一样，她保持有明亮的蓝色颜料。

在拉加特罗（Lagartero），小雕像主要采用模型进行制作，且有很多小雕像是在一个巨大的矿藏中被发现的，但大部分没有头。

一位艺术家用柔韧的黏土进行全手工制作，成功地掌握了玛雅老助产师恰克·切尔（Chak Chel）小雕像中的弓背姿势[97]。作为一名女战士，她拿好盾牌，也准备发起攻击。在墨西哥城的国家人类学博物馆里，一对棒球运动员之间有一个假想的棒球，他们一直保持着突然不动的姿势，但只有他们的头是用模具制造的。掌握制作成对雕像的艺术家们通常用三个模具，一个用于头部，一个用于连体，还有一个用于打磨处理添加的细部和亮丽的颜料。

这些成对的小雕像展现了玛雅艺术中罕见的表情和动作。大概有十几个实例的特征是一位年轻女子和一位老人拥抱，或者是一个女子抱着一只兔子或其他

98. 这些雕像，一个在敦巴顿橡树园（左图），另一个在底特律艺术博物馆（右图），都是用同一个模具制成的。模具由年轻女子和老人的身体组成，但通过不同的添加元素和位置使其与众不同。因为有些细节不太清晰，所以敦巴顿橡树园雕像可能是在底特律雕像之后制作的。

99. 这座来自尤卡坦半岛哈拉卡尔的9世纪的门楣，刻有来自埃克·巴拉姆和奇琴伊察的领主们的名字，这说明他们存在着类似南部低地地区那样的政体之间的往来。如图所示，图中雕刻的图像描绘了3个精心打扮的人物，其中2个戴着神像面具。

动物。但每对雕像中女子都是冷漠地凝视着远方，而老人则色眯眯地看着她们，这对玛雅人来说无疑是个有趣的话题。底特律美术馆（Detroit Institute of Arts）和敦巴顿橡树园（Dumbarton Oaks）各自收藏有这样的两人小雕像［98］，它们用相同的模具来塑造身体，但头部却不相同；敦巴顿橡树园小雕像中的一对男女深情地望着彼此，使观看者在这场邂逅中读到了一种浓浓的爱意，这与底特律一对纯粹的下流小丑形成了鲜明的对比。

在整个古典期晚期，人物的呈现方式在现代人看来似乎是真正的自然主义。但在这一时期末期，对人物形态的描绘发生了急剧转向。9世纪，在哈拉卡尔（Halakal）和奇琴伊察的外围区域，人物形态的描绘开始并未采取人们所知道的、所看见的、曾一度影响过玛雅艺术的两种表现形式。在出自哈拉卡尔［99］的石板上，艺术家们描绘了3个人物，他们的腿与上半身不对齐，就好像是一组艺术家从底部开始雕刻，而另

一组则是从顶部开始雕刻，然后未能在中间衔接好。

9世纪和10世纪的奇琴伊察雕塑采用了高度传统化的表现形式——特别是以墨西哥中部的模型为基础的纪念碑雕塑。按照这些传统的要求，腿部画侧面，在膝盖上方保持平行、重叠。所有的面部只画侧面，躯干可以画侧面或正面。艺术家们很少使用缩短法，也没有显示手臂和腿部的造型。就像奇琴伊察的画作中所展现的那样，人物通常看起来没有重量，事实上可能会飘浮在地面上。在大多数纪念碑上，人物姿势因人而异，营造出一种集体形象而不是个人形象的感觉。

面貌与肖像

与中美洲其他民族一样，玛雅人理想化了年轻男子的美貌，特别是玉米神英俊、无瑕的脸庞。对玛雅人来说，玉米神信仰是复杂的：玉米神是双胞胎英雄和猴子抄写员的父亲；他还象征着每年农业作物生命循环过程、植物的再生和死亡。在《波波尔·乌》中，造物主用玉米面团创造了人类，使所有高贵的人都可能获得理想的美。玛雅艺术中大多数人的脸的呈现也都根植于这种理想化的美。

玉米神的脸被看作是玉米秆上正在生长的玉米穗［101］。玉米神有着完美无瑕的面部特征，也有一头茂密的直发，在玛雅人看来，就像是茂盛的玉米丝。在玉米植株上，每颗玉米粒都会迸发出一根玉米丝。因此，浓密的玉米丝——或浓密的头发——象征着丰饶和富足。在科潘22号建筑的顶部，玉米神被雕刻在檐梁上，得到了站在下方入口处的国王的保护，生动地

象征着国家富饶。

玉米穗又细又长，逐渐变窄成一个点。在他们的侧面像描绘中，玛雅人寻求与之相同的一条线，从鼻子延展到前额，然后逐渐变细几乎成为一个点[105]。大多数玛雅贵族在新生儿时期就进行了头部塑形：将他们尚还柔软的头盖骨绑在摇篮夹板上进行塑形。帕伦克的雕塑表明，一些玛雅领主在鼻梁上贴了一些东西，这样从鼻尖到前额顶部的线条就不会断开，而且几乎是笔直的。在亚斯奇兰24号门楣[145]上，国王伊察姆纳·巴拉姆三世（King Itzamnaaj Bahlam III）和他的妻子卡巴尔·索奥克夫人的头像雕塑都以这一理念为追求目标，他们的头发也是如此——从前额中间穿过的珠子模仿了玉米神一贯的发型。就像玉米神本人一样，玛雅贵族的这种描绘从不表明衰老，而只是意味着充满活力的青春。

在玛雅人将玉米神理想化的同时，他们也试图在某些方面效仿太阳神基尼什·阿哈瓦。与玉米神不同的是基尼什·阿哈瓦从来没有一张完全人性化的脸：他总是有一双方形大眼，而且是双对眼[125]。此外，他还有一颗形状是大写字母"T"的上门齿。玛雅人将他的这两个相貌特征融入高贵的人格中。首先，在婴儿的额头被重塑的同时，母亲们常常在婴儿的脸上挂一颗珠子，这样他们的眼睛就会永远内斜视。其次，许多成年男性将上门牙锉成"T"字形。斯蒂芬·休斯顿及其他人指出：这种形状的嘴巴会说出优雅且训练有素的话语。此外，一些领主还在牙齿上镶嵌了玉石：一个美美的微笑可能会露出整齐的牙齿和一颗深绿色的玉石。

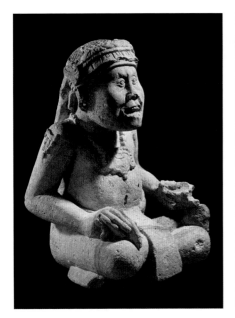

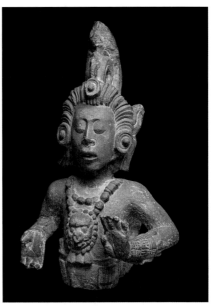

100.（左上图）考古学
家在挖掘科潘官殿建筑
群时，发现了这座引人
注意的猴子抄写员雕塑
的两部分。令人警觉的
是：他的双手拿着绘画用
品，他可能代表着一位
神化的祖先，在一个可能
通过抄写艺术而获得声望
的家族中受到尊敬。

101.（右上图）与猴子抄
写员相比，玛雅玉米神
体现了人类的完美，有
着狭窄的额头，高挺的
鼻子，茂密的头发。他
的双手像玉米叶子一样
轻轻地舞动。当被榫接
入科潘22号建筑的楣梁
时，玉米神看起来就像
是从建筑中自然生长出
来的一样。

与这些看似完美的想法相反的是：玛雅人很可能
将凸额视为人类最具毁容性的特征之一，还有因衰老
和牙齿脱落造成下半张脸布满皱纹。雕刻在托尼纳台
阶立板上的一个俘虏则兼具这两个特征 [102]，他的侧
面轮廓线构成了台阶边缘；一名年轻的武士可能会特
别喜欢踩在他不太完美的脸上。在博南帕克壁画的着
装场景中，一个仆人的前额非常凸出，这可能暗示着
他是外国人或出身低微。

有趣的是：许多神的脸特别干枯、凸凹不平，
且满是皱纹。虽然贵族领主很少变老（尽管他们的体
重确实会增加），但有些神把衰老当成一种特征。例
如：抽雪茄的老年神 L，他最明显的特征是嘴里没有牙
齿，鼻子圆圆的，下巴尖尖的 [199]。吉安娜岛上与年
轻女性做爱的无牙老男人的雕像可能描绘的是神对他
人的剥削，甚至可能是神 L 本人，因为他身边也簇拥

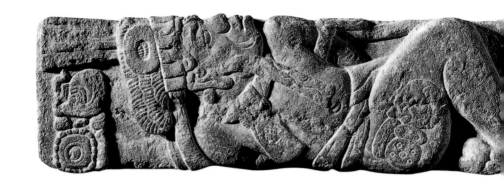

102. 托尼纳27号纪念碑的台阶立板将俘虏的苍老侧面像安放在一次次被人践踏的位置上。在玛雅艺术作品中，很少有人物露出一副衰老的样子，而这名俘虏苍老的外貌可能是对他的一种视觉上的羞辱。

着一些年轻的女侍臣。

在玛雅所有超自然神灵中，只有猴子抄写员成了奇形怪状的人 [86]。他们的同父异母兄弟——双胞胎英雄，长得像他们共同的父亲玉米神，有俊俏的面庞和迷人的体格。在许多情况下，猴子抄写员也是如此。抄写员随从人员包括驼背和侏儒等不符合玛雅人理想的其他宫廷成员，但众所周知，他们是整个中美洲国王的心腹。但有些猴子抄写员面目狰狞，他们的脸几乎没有人类特征，或已全然变成了猴脸，他们的命运在《波波尔·乌》中有所描述。科潘的抄写员宫殿 [100] 出土的一尊雕像引发了观看者的悲伤之情，因为虽然猴子抄写员相貌平平，看起来似乎拥有一张人类面孔，但从未是张玛雅国王的面孔。尽管被奉为神灵，却没有名字。毫无疑问，科潘的这个猴子抄写员比那个城市的任何纪念石碑更能准确地描绘出具体一个人的面孔。

艺术家们经常在玛雅花瓶 [200] 上展示他们自己和他们的圈子的形象，但少有他们的肖像。事实上，当他们的肖像和玛雅花瓶或纪念碑雕塑上的肖像一样被理想化时，那看起来根本就不再是肖像。如果没有

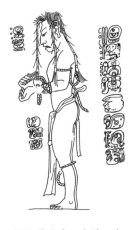

103.从哈索·查恩·卡维尔116号墓葬出土的一些有雕刻的骨头,可能是战利品或遗物。一根骨头,如这幅图所看到的雕刻图像,描绘了一个饱受苦痛的俘虏,他盯着自己被捆绑的手腕。这段文字提到了卡拉克穆尔国王的族人,难道这块骨头是来自那个俘虏身上的吗?

利用浓淡不同的颜色,就很少有在二维平面上的描绘(大多数玛雅正式画像的描绘)可以捕捉到特定人物的外貌。事实上,无论是在罗马还是在伊费,世界上大多数肖像的制作传统都有效地利用了三维造型。一些雕像似乎是特定的肖像,但这些雕像主要是关于俘虏的。人们可以辨识亚斯奇兰统治者的先后顺序,但这主要依赖于对文字和工艺的鉴别,而并不是因为这些国王的面孔很容易辨认。此外,许多玛雅纪念碑上的主要人物的面部都被故意损坏,以至于很难识别特定人物的相貌。

尽管识别玛雅艺术中的肖像存在诸多障碍——二维线条质量、损坏模式,以及对理想化的、玉米神般的描绘的偏好——但帕伦克却是一个惊人的例外。在那里,灰泥雕塑传统不断发展演变,随之而来的是栩栩如生的、令人回味的肖像传统。遗址中一个没有明确出处的灰泥头像,以其深沉的表情和专注的模样,展现了一个超越青春极限的特定个体[106]。这个头像比真人的稍大,似乎是由一位正好研究他的题材的艺术家制作的,或者可能是在模仿生死时刻戴着面具的样子。

一些帕伦克国王的外貌如此出名,以致在整个遗址都能辨认出来:坎·巴拉姆独特的反颌,以及6个手指和脚趾,以浅浮雕石雕为特征,在十字架建筑群的石板中尤为明显[131]。出自邻近14号神殿的一个灰泥头像也以这位国王为特色,还有从宫殿建筑群中发现的陶瓷香炉也是如此。当在陶瓷香炉顶部的炉盆中供香时,国王也许会作为死后掌权的祖先受到敬重。

最后,帕伦克最著名的国王基尼什·哈纳布·帕

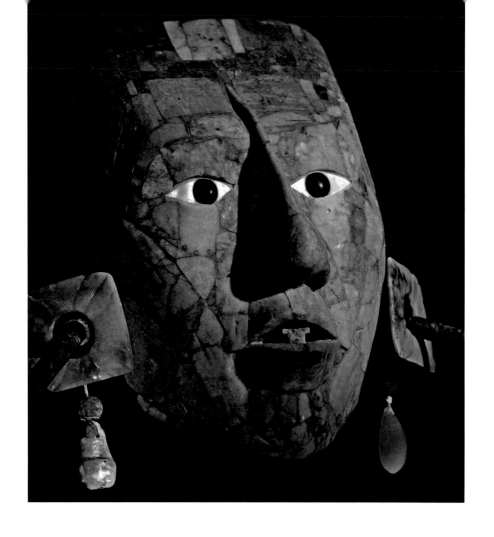

104. 帕伦克国王基尼
什·哈纳布·帕卡尔的随
葬面具由翡翠、贝壳和黑
曜石精雕细琢而成，其中
一些材料被反复使用，新
鲜植物的颜色，描绘了国
王永生不死、永远年轻的
模样，就像是一个年轻的
玉米神。他闪耀的耳饰上
雕刻的花朵唤起了天堂的
芬芳，他嘴里有和太阳神
一样的"T"形牙齿。

卡尔的肖像可能曾一度占据过帕伦克遗址的各种灰泥
立面。当这位伟大的族长去世时，他的继承人从一面
墙上扳下了他的一个头像［105］，并将他的头像与一个
女子的头像一起压在石棺下。帕卡尔在他的登基纪念
碑——椭圆形宫殿石碑［128］上，戴着相同的发饰：这
个灰泥头像，有着年轻的面貌，看起来很乐观，可以
追溯到他漫长统治时期的早期。另一幅肖像则是在他
死后被一层层覆盖在他脸上。玉石和其他的珍贵材料

105.（右图）从帕伦克一个如今不为人知的建筑石板中扳下来的基尼什·哈纳布·帕卡尔的灰泥头像，被埋葬在他的坟墓里，对他本性的"杀戮"仪式很可能就这样结束了。

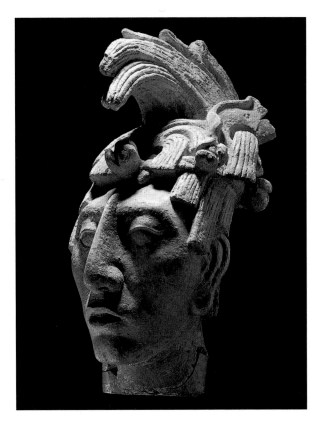

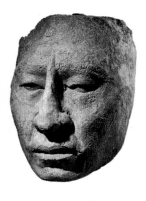

106. 画中的帕伦克男性贵族深陷沉思、镇定自若。这幅肖像画展示了当地艺术家精湛的技艺，将柔韧的灰泥塑造成表情丰富、栩栩如生的个性化人物。

被镶嵌在可能是一种轻型盔甲上面，并安装在他的脸上［104］。虽然每一块方形玉石像是一粒玉米，整个面具将帕卡尔变成了玉米神，但玉石面具是一幅健壮的老者肖像，眼睛炯炯有神，下巴狭窄。即使在最顽固的媒介——玉石里，帕伦克艺术家仍能表达个人的特性。

第五章 制造者和建模师：雕塑风格的发展

107. 在蒂卡尔哈索·查恩·卡维尔的墓穴里的雕刻过的骨头中，有一把小小的抹刀：刀上用优美的线条描绘了一只正在作画的艺术家的手，这只手从超自然领域中浮现，也许它正是作出了这幅精美图画的雕刻家的手。

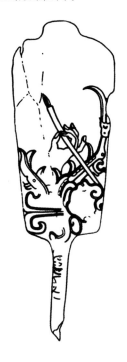

16世纪的《波波尔·乌》描述了包括塔祖科尔（制造者）和比托尔（建模师）在内的诸神创造世界和人类的故事。这些原始工匠测量并标记地球的四个方位，用木头、黏土和玉米团做成身体，进而形成人类，以便为其创造者提供祭品。艺术记载表明：古代玛雅艺术家认为他们对物质进行的转化，以及使其活化的行为类似于造物主神的所为。蒂卡尔116号墓葬的一块骨头上雕刻有一个画家从通往另一个世界的入口处——蛇口中伸出来〔107〕。陶器上的雕像经常会展示伊察姆纳、玉米神，或在书中作画的猴子抄写员等神灵〔86,200〕。对雕刻家来说，雕刻、建模和塑型也是模仿原始行为的神圣行为。被命名为圣石（K' uhul tuun）或旗杆石（lakamtuun）的石碑上的碑文内容与基里瓜文本类似，记载的是诸神在 4 阿哈瓦 8 库姆库这一天安放的石头，这是另一个关于创世的故事。每次人类竖起（tz' ap）或是放倒（K' al）一块石头时，原来的创造性行为就会进一步更新。有些文本和作品敬献itaj或-ichnal——祖先和神灵的"陪伴"或"关爱"。统治者和其他人通过歌曲、演讲和运动的方式举行仪式，赋予雕塑和建筑以生机。事实上，建造建筑、创作艺术品或营造空间的过程是一个协作的过程，其中表现形式是不可或缺的。一些雕刻家在他们的作品上签名时使用了"uxul"这个词，可以被翻译成

"雕刻"或"刮擦"，类似画家的文字（tz' ihb）。这些用词虽然类似现代艺术家的签名，但其中可能也包含了"祭献"的意思。

纪念碑类型

玛雅的雕塑传统与建筑交织在一起，因为雕刻过的石碑被放置在建筑的内部、前面、上面或广场中，但在这里我们将其分开处理，以密切追溯技术和地区传统的发展。不过，我们的研究也会包括其他雕塑形式，如灰泥建筑立面和手持物品或服装饰品。这些从巨大到细小的各具形式的艺术作品一起构建了一个古代玛雅世界。

塔提亚娜·普洛斯克里亚科夫最有影响力的是她将玛雅石碑定义为一种独特的艺术传统，并追溯第一个公元千年期间雕刻的人物造型的发展情况。在石碑上，垂直独立的石碑模仿人体的比例。一些石碑平平无奇，不过最常见的雕刻主题是K' uhul ajaw或神圣的领主[126]，有时会伴有家人、地方长官、宫廷成员和俘虏，以及督管各种事件的神灵和祖先。在竖立或放倒纪念碑时，其雕刻内容通常是描绘和日历有关的庆祝活动，尤其是当一个20年卡盾纪年结束时。因此，雕塑指向的往往是自身落成的原因，以及它刻画的原始神灵的行为。方形、圆形或如海龟一般的兽形的祭坛和矮纪念碑经常被安放在石碑前，用以接受祭品[27,159]。

玛雅人还精心设计了功能性的建筑形式，比如门楣，这是一种安放在入口上方的石板或木板，在进入入口之前和之时都可以看到上面有雕刻，但需要观赏

108. 在这个来自科潘的雕刻圆筒器皿上，一个坐着的工匠在雕刻或是绘制一个人神同形的头部。

者蹲下、抬起头，甚至躺下来才能看到其构图[146]。被嵌在建筑物内外墙中的石板有方形、矩形或椭圆形[132]。柱子和门框上画的似乎可以举起门楣或整个建筑的人或神[170]，这种情况在北方更为常见。门楣或石板上的文字通常描述它们所在的建筑物的情况，并表明它们是整个建筑结构中不可缺少的组成部分。

玛雅雕塑的制作不仅是为了献给国王和众神，也是为了协调人类与神灵所象征的超自然力量之间的关系。3世纪，玛雅人通过采用耐用的材料和标准化的表现形式——特别是石碑——找到了成功的解决方案，而这些解决方案又反过来被大众采用。雕塑最初仅出现在佩滕的中心地区，5世纪和6世纪时开始出现在南部的科潘和基里瓜、北部的奥克斯金特克（Oxkintok）、东部的卡拉科尔和西部的亚斯奇兰。

前古典期晚期到古典期早期

在前古典期晚期，玛雅低地地区的大型建筑立面以描绘玛雅超自然神灵的头部或身体的模压灰泥为特色。当灰泥涂在由建筑结构（尤其是榫头）支撑的圆形曲线建筑时，灰泥的黏附持久性能最好。但结果是建筑工程都避开设计直角。神灵的灰泥塑像有超大的头部，高6米，正面呈三维立体效果。它们也作为整体出现在灰泥建筑檐壁上，有着动物形态的面孔或面具和拟人化的身体，多呈不同的侧面姿势，双腿分开，麻花绳子、领带和头饰等服装配饰遮盖着大半个身子[109]，可与同时期圣巴托罗壁画中描绘的拟人化身体相媲美[209]。灰泥建筑檐壁上的雕像有卷边细部装饰、重叠曲线和替代元素，虽然乍一看似乎很难区

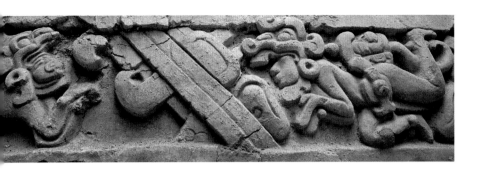

109. 在埃尔米拉多尔的
特科洛特建筑中，戴着
早期雨神（Chahk）头饰
的、呈人形的诸神在游
泳或潜水，这证明了雨
神广泛存在的力量。

分，但每个人物形象都充满活力。

在前古典期晚期的太平洋沿岸和高地地区，一些新兴王朝的灰泥建筑檐壁采用了曲线风格，以表现出石碑上统治者的站立形象。此外，许多用于表现神灵的一些外形特性被用来描绘人类，包括理想化的自然主义、侧面表现和服装元素中的卷边细部装饰。

在前古典期晚期的玛雅低地地区，人们可以感知到国王的角色存在，但他的实际形象极少能幸存下来——即便是那些幸存下来的国王形象，也没有一个能达到建筑上神灵头部的尺寸。相反，有些尺寸甚小，可以手持，可以佩戴在身上，或埋在坟墓中；还有一些是半尺寸到全尺寸不等。在可追溯到公元前100年左右的佩滕地区的圣巴托罗的画作中，艺术家描绘了一位统治者加冕的情形；在太平洋海岸以及恰帕斯州和危地马拉高地地区的塔卡利克·阿巴赫（Takalik Abaj），埃尔包尔（El Baúl）和卡米纳尔胡尤的公元前1世纪和1、2世纪的石碑上，雕刻有全身像的人在举行仪式[110]。其他早期的石碑刻画了行动中的神灵，如伊萨帕（Izapa）1号石碑描绘了恰克捕鱼[111]，有些还描绘了人类转化成神灵。在圣巴托罗的绘画和佩滕的纳克贝和伯利兹的阿卡屯坎（Actuncan）的前古典

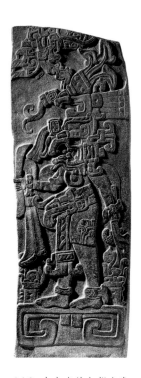

110. 在卡米纳尔胡尤发现的11号花岗岩石碑上，一位统治者穿着一件鸟类服装，包括一个面具和头饰，其浮雕程度略高于图上模糊的人脸。这是服饰变化的早期例子，且在伊萨帕和后来的玛雅艺术中也很流行。

时期的雕塑中，还呈现有侧面平行分开的双腿、正面躯干和侧面头部，这些成为3世纪及以后佩滕地区的雕塑的标准。

在古典时期早期的3世纪，玛雅文化开始繁荣起来，那时人们在纪念性建筑上描绘人类及其人类的行为，这就成了玛雅低地地区雕塑的永久模式的一部分。随着佩滕地区的石碑以描绘单人全身像为特色风格的盛行，玛雅国王宣布了他们的统治权。尽管到古典时期早期巨大的神首雕像继续位于建筑楼梯两侧［43］，但随着低地地区石雕的变革，也出现了小巧的神灵雕像，被握在比它们更大、更有活力的国王手中，这可能意味着在其掌控之下。

蒂卡尔古典时期早期的雕塑

根据现存石碑的范围和数量，位于佩滕地区中心的蒂卡尔提供了公元250年至公元600年间艺术发展最清晰的画面。一些早期的雕塑一直在展出中，直到该遗址在9世纪坍塌，之后在19世纪被重新发掘。到了20世纪60年代，宾夕法尼亚大学修复了墓葬和埋藏的石碑，其中包括在原址发现的最早期的石碑，它们为研究3、4世纪的艺术创作提供了大量实质性的证据。20世纪80年代，危地马拉的考古学家惊讶地发现了不一样的4世纪的三维石雕，它们完全不同于固有的石雕制作风格［115］；而另一个保存完好的5世纪石碑的发现使蒂卡尔的雕塑图片比其他玛雅城市提供了更多的信息。

我们对玛雅艺术的看法总是取决于这一事实：人们必须准备好迎接那些打破已经被学者们接受为真理

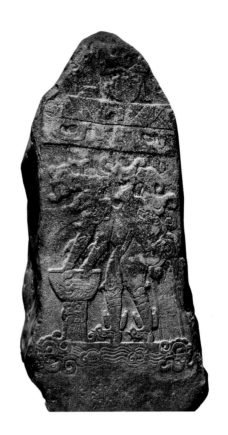

111. 伊萨帕1号石碑
由安山岩雕刻而成，是
玛雅雨神恰克的早期画
像，他用篮子捕鱼。该
石碑与1号祭坛配对，以
与雨有关的生物蟾蜍或
青蛙的形式出现。

的发现，并认识到即使是看似详尽的考古学也永远不
会穷尽。在玛雅艺术中，这个问题在前几个世纪最为
严重，因为早期的雕塑经常在战争中被破坏，即使没
有战争，玛雅人也经常以移动、隐藏或破坏早期作品
的方式来重新解释过去，或者他们会规划包括旧的作
品在内的新的建筑项目。与之形成对比的是：当玛雅
人在9世纪遗弃他们的城市时，公共纪念碑被留在原
地，1000多年来只受到匍匐的藤本植物或高耸的红木
的些许影响，也成了探险家最早记录的遗迹之一。

　　此外，由于雕塑制作仅限于少数几个城市，因此
一直没有出现过大量的古典时期早期的雕塑，直到5世

纪后期玛雅政权力量的所在地开始变得更加分散时，才出现了许多鲜明的地域风格。在时代之初，蒂卡尔是一个重要的政治中心，到了4世纪末，来自墨西哥中部的特奥蒂瓦坎领主们通过战争和通婚登上了蒂卡尔王位，从而使得该政体获得了更强大的力量。6世纪中叶，来自玛雅山脚下的卡拉科尔领主联手卡安王朝击败了蒂卡尔，导致那里的纪念碑建设中断了130年。这段空白历史标志着所谓的古典时期早期的终结，但它并不意味着艺术创作的完全停止，因为在蒂卡尔和其他地方的玛雅人继续将统治者埋葬在堆满祭品的坟墓中，例如其中的195号墓葬，以其保存完好的灰泥木雕外壳而闻名[23]。此外，其他政体继续制作具有纪念性意义的雕塑，因为这种艺术建设上的崩溃虽然广泛存在，但它既不会无处不在也不是统一出现的。

尽管人们可能猜想最早标有日期的蒂卡尔纪念碑29号石碑[112]是雕刻家处在犹豫不决的情况下完成的，但任何在雕刻方面的发展质量是在工艺上、而非内容上体现出来的。29号石碑上标有一个与公元292年相关的玛雅历法的日期，它是迄今发现的第一块注明日期的玛雅纪念碑。可能是在4世纪或更晚的一次暴力行动中，29号石碑的碑体被打碎了，上部分的大块碎片被扔到一个垃圾场，后被考古学家于1959年发现。作为一块准备用于雕刻的石头，29号石碑具有与一般意义上古典时期早期作品相关的质地：石匠们从当地的岩石中挖掘出一个光滑的碑体，但其难免的缺陷会导致表面的不平整。雕塑上的象形文字边框是根据岩石表面进行的调整，略微向右倾斜，且在石头有天然凹槽的地方，字与字之间的间隙也比较大。雕塑上除

112. 蒂卡尔29号石碑上的国王面朝右边，托起蒂卡尔的守护神——冥界美洲虎神的头；一位祖先俯视下方。背面刻的长期积日制8.12.14.8.15（292年7月9日）是蒂卡尔最早刻有日期的碑文。

了岩石的边缘外，没有其他边条痕迹。所有雕刻过的表面都有相同的浅浮雕，雕刻掉背景，只留下已完成的表面，特别是文字前的条形和数字符号。雕刻的线条粗细相同，所有雕刻表面的光洁度也都相同；没有明显的凿痕，但石头的纹理仍然清晰可见。

我们认为雕塑上的人物部分是呈正面的，玛雅人也有这么做的：尽管后来的石碑在几个面上都有看向其他方向的人物，但原址上的雕塑总是面朝广场或公共空间。在29号石碑上，文本和雕像的分配空间比例相同，可能意味着权重相等。就像大多数早期的石碑一样，文本出现在纪念碑的背面，这使得读者的注意力从人物的表现转移到对背面文字的阅读。同时期的玉质凯尔特作品，其比例与石碑的比例相似，它们的构图也相似。莱顿牌匾（Leiden Plaque）[113]一面刻有统治者的图像，背面刻有描述一位国王登基的

113.（左侧大图）这块
绿岩锛头被称为莱顿牌
匾，它的一面刻画了一
位统治者站在一个俘虏
的上方，另一面雕刻有
一段文字。它是一种服
饰元素，悬挂在统治者
的腰带上。它的人物雕
像以自我为参照物，体
现了佩戴同样锛头的统
治者的特征。

碑文，它应是悬挂在统治者腰部的饰物。尽管纪念碑的侧面和背面仍然是古典时期雕刻碑文的固定位置，但随着后来的雕塑家在石碑的各个面将图像和文字雕刻在一起，这种文字和图像分离的传统也会随之发生改变[119]。

4世纪后，在玛雅雕塑正面所雕刻的侧面人物几乎都一致看向观众的左侧。从观众的右边看过去，29号石碑似乎特别反常，但它可能是一对面朝面纪念碑的一部分，或者它可能根本没有异常，因为在3世纪后期和4世纪末，其他来自佩滕中心地区的瓦哈克通和序屯的早期纪念碑刻画的既有面朝左也有面朝右的领主，那时候雕塑家的设计可能更加自由。典型的古典时期早期的作品是人手，表现为戴着连指手套的手握着一根弯角蛇杖，在第一个千年的大部分时间里，玛雅国王手拿这样的手杖是一种权力的象征[88]。

对于不具备相关常识的现代观众来说，排列在29号石碑表面的多个头部看上去一团混乱，只有通过国王戴着面具的脸部周围的空隙才能对内容略知一二。蒂卡尔的守护神——冥界美洲虎神的侧像以三种形式出现：从蛇杖的嘴里伸出，在国王的腰间，挂在悬垂的布匹上，或许是为了展现出将它描绘为一个打开的包裹或头饰的效果。夜晚的太阳——冥界的美洲虎神头戴蒂卡尔地名作为头饰，仿佛在表明太阳在蒂卡尔的升落。

29号石碑上的国王戴着大量的徽章，包括前额上戴着像鲨鱼一样的小丑神，还有脸上戴着的恰克神的面具——恰克神可能是前古典时期雕饰上的同一个掌管闪电、雨和斩首的神。虽然没有羽毛，也没有戴头

114.在从迪齐班切墓葬中发掘出来的一个海菊蛤壳上，雕刻有一位坐着的、手持一条双头蛇的领主；他的服装由翡翠、黄铁矿和珍珠镶嵌而成，还戴着一个小丑神额饰。两块饰板——像莱顿牌匾一样的绿岩锛头——挂在他的宝座上和腰部，这是类似蒂卡尔服装的一种风格。

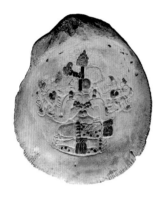

115.一位被称为"蒂卡尔男人"的、立体造型的肥胖统治者盘腿坐着，双手放在膝盖上，一只手掌向上，一只手掌向下。这尊石灰石雕塑很可能是4世纪的国王查克·托克·艾哈克，他后来被斩首，而5世纪时人们才对其添加了文字记录。这尊雕像发现于5世纪的蒂卡尔墓葬中。

饰，但国王戴着手套的左手上的"美洲虎冥界之神"可能是尚未戴过的头饰。另外，国王的王冠从前额到后脑勺再到囟门，呈现一种被称为"莫霍克"的、布满骨头的尖头发型，这是可怕的阿兹特克神灵的发型。在纪念碑的顶部，一个无实体的、面朝下的头悬在国王上方，头饰上一个被侵蚀的文字可能是这个人物的名字，他也许是领主已故的父亲。

在29号石碑制作后的一个世纪里，蒂卡尔国王继续以这种方式描绘统治者，石碑的一面画的是侧面像，背面有文字，和查克·托克·艾哈克（Chak Tok Ich' aak）的被破坏的39号石碑样式一样。但同时也引入了其他形式的雕塑，包括三维坐式石雕，一种被称为"蒂卡尔男人"的风格[115]。其他早期的坐像出现在科潘的石头上、蒂卡尔和科潘的陶瓷上、瓦哈克通的铬云母里及一个目前在纽约但来源不明的木雕上[24]。坐姿雕塑可能确实体现了登基的概念，"就职"的一个动词词根是"坐下"（chum），其语义表达了一个男人坐着的臀部的形象。在蒂卡尔3世纪的36号石碑上，一个坐着的统治者手握两个头颅——这和同时期的29号石碑描绘的场景一样。在敦巴顿橡树

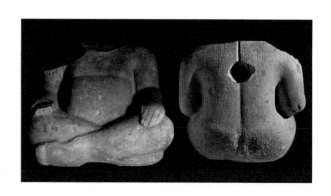

116.这座石灰石雕塑被
称为蒂卡尔球场标记碑
（公元416年），呈一
种来自特奥蒂瓦坎的有
着羽毛状薄边的形式。
碑体上的文字叙述了特
奥蒂瓦坎人抵达蒂卡
尔，以及"投镖手猫头
鹰"的加入，他的名字
出现在顶部的羽环上。

园，一个再次被使用的奥尔梅克胸饰上有一个切割过
的雕像，并在背面添加了一个坐着的玛雅统治者，其
相应的碑文中包括了座位标识。在来自迪齐班切的贝
壳胸饰上［114］，一位领主坐在镶有垫子图案的宝座
上。迪齐班切可能是当时卡安王朝的所在地，但这样
的雕像与遥远的蒂卡尔一样，都可以在视觉上传递给
观者一种权力感。

公元378年，在一系列人们誉之为征服的事件中，
特奥蒂瓦坎勇士或他们的当地属下攻击了独立的玛
雅王国，包括蒂卡尔、瓦哈克通和苏弗里卡亚（La
Sufricaya），最终导致了激烈的剧变。根据建于这之
后的31号石碑［119］所记载，在特奥蒂瓦坎军事领袖
西亚·卡克（Sihyaj K' ahk）抵达蒂卡尔的同一天，蒂
卡尔国王查克·托克·艾哈克去世；此外，建于这位
国王以及在他之前的统治时期的多尊雕塑被发现呈破
损状态，丢在垃圾堆里或被掩埋。篡位者雅克斯·奴
恩·艾因（又称"蜷鼻王"）引入了新的技术和意识
形态，催生了新的艺术作品，尽管其中一些作品在几
代人之后显然遭到了鄙视。

几个与4世纪的征服有关的纪念碑脱颖而出：公元
396年的4号石碑［117］、蒂卡尔公元416年的球场标记
碑［116］，以及公元396年瓦哈克通的5号石碑。球场标
记碑是一种体现木头和羽毛标准的石头，它的形式取
自特奥蒂瓦坎，在那里的绘画中，这种羽毛标准被用
于像曲棍球这样的比赛中，且在那里也发现了相似的
石头雕塑。蒂卡尔球场标志中心的羽毛标准是最初出
现的象形文字，一只小耳朵的尖嘴猫头鹰举着一个特
奥蒂瓦坎风格的掷镖的人，也叫梭镖投掷手。纪念碑

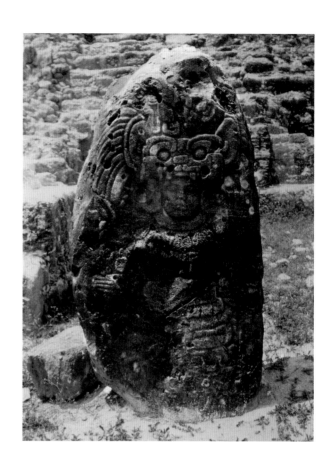

117. 4世纪晚期，雅克斯·奴恩·艾因二世在特奥蒂瓦坎入侵之后在蒂卡尔掌权。在他的4号纪念碑上，玛雅人和特奥蒂瓦坎人的形象特征都很明显，如同来自两种宗教传统的神灵一样。

上的文字也提到了这个名为"投镖手猫头鹰"的人，以及公元378年来到蒂卡尔的西亚·卡克。大卫·斯图尔特表示："投镖手猫头鹰"这个名字可能是指特奥蒂瓦坎的统治者，这个名字也出现在31号石碑上，碑文上写着他是雅克斯·奴恩·艾因的父亲。

4号石碑是为了纪念可能是篡位者的雅克斯·奴恩·艾因的登基［117］。国王坐在宝座上，左边手持有人们熟悉的蒂卡尔的保护神——冥界之神美洲虎，右边则是墨西哥中部的特拉洛克神；他脖子上戴着海扇蛤壳做的项链，头上戴着羽毛装饰的头盔——这是

简化的特奥蒂瓦坎战神形象。与蒂卡尔的其他石碑相比，4号石碑似乎是一块粗糙、未成形的巨石，其准备工作仓促，文字随弯曲的石头表面而刻。然而，它最突出的特征是雅克斯·奴恩·艾因的正面脸，这似乎是为了契合特奥蒂瓦坎人从正面角度来雕绘主角的偏好。

1963年，考古学家们在蒂卡尔挖掘出迄今为止发现的最丰富的古典时期早期墓葬。在10号墓葬中，他们发现雅克斯·奴恩·艾因的周围有9个人、一条狗和一大堆奢华的祭品。像4号石碑那样，海扇蛤壳围在领主的脖子上。墓室内有许多精美的彩绘和灰泥陶罐，其中许多都体现了玛雅和异域风格的完美融合[190]。来自遥远特奥蒂瓦坎的神像出现在圆座容器和三脚圆柱形容器的彩绘表面上，这两种形式都是玛雅陶瓷的新形式，但它们的容器盖子都以三维立体的玛雅人像作为装饰把手。10号墓葬与危地马拉高地的卡米纳尔胡尤的一座富丽堂皇的墓葬几乎一模一样，是为了纪念一位国王，他激发了玛雅和特奥蒂瓦坎艺术风格和技术的高度融合。

在9.0.10.0.0或公元445年10月19日，他的儿子——国王西亚·查恩·卡维尔在蒂卡尔建造了一座新的石碑（31号石碑）来纪念自己及其在蒂卡尔的血统。作为创新与保守兼而有之的典范，这座石碑不同于蒂卡尔任何现存的前身，它的四面都被雕刻。从公元431年开始，卡拉克穆尔的雕刻家在114号石碑上使用了碑身的四个侧面来绘制图像和文字，但在蒂卡尔的31号石碑上，雕刻家在几个面上雕刻图像以描述儿子和父亲之间的关系。在31号石碑的正面，西亚·查恩·卡

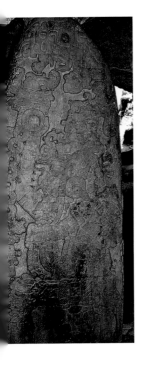

118.8世纪，破碎的蒂卡尔31号石碑被安放在5d-33-1的上部建筑中，它的底座被点燃，和神龛一起被埋在一个更大的新建筑中。这张照片由伊迪丝·阿达玛德拍摄，展示了石碑的原址，燃烧产生的烟尘依然清晰可见。

| 左边 | 正面 | 右边 | 背面 |

维尔恢复使用已有150年历史的29号石碑［112］使用过的格式。通过这样做，西亚·查恩·卡维尔将自己与29号石碑上的先王、其他祖先和神圣的保护神联系起来，并重申了与他们之间的世系关系。

到了5世纪中叶31号石碑被雕刻出来的时候，蒂卡尔开采出了更优质的、不易发生腐蚀的石灰岩。在雕刻之前，石匠会将石板加工成近乎完美的棱柱形碑体。雕刻家把背景凿掉，使得浮雕呈现在另一个平面上，形成我们所称的浮雕风格；然后再使用精确的工具进行雕琢，所以，相比之下29号石碑的细节水平看起来就像一个粗略的草图。和29号石碑上的人物一样，西亚·查恩·卡维尔也戴着面具，这一点可从面部的油漆和被割掉的鼻梁看出来；两人脸的一侧均佩

戴一根粗麻花绳，表明自己作为祭司的权力，额头上佩戴着小丑神的装饰品，这是皇室的象征。

尽管有着大量华丽的装饰品，但两位国王都没有戴头饰，而是梳着嵌入骨头的莫霍克发型。西亚·查恩·卡维尔还把他的名字戴在发际线上方，写有名字的文字的卷边一直延伸到上边缘处一个面朝下的人，该人物被明确地命名为雅克斯·奴恩·艾因，即祖先代表——他的父亲，并以太阳神基尼什·阿哈瓦的形象出现。此外，其他祖先的名字也用来装饰他的身体：他的耳朵后面有王朝创始人雅克斯·埃布·索奥克（Yax Ehb Xook）的名字，高举的头饰上有"投镖手猫头鹰"的名字，他的腰带上挂着他母亲和一位4世纪国王的名字。他是一部活生生的"家谱大全"。

与之前的蒂卡尔国王形象不同，他呈现出活跃的姿态，举着头饰；耳垂和下颚带非常有力量感，头饰是一些纪念性灰泥外墙上描绘的神灵佩戴的标志物：西亚·查恩·卡维尔以此显示了他无与伦比的地位，就像那位从教皇那抢来皇冠戴在自己头上的年轻的拿破仑一样。起初，纪念碑上的雕像似乎是对早期重复的技术和雕像进行的改进。但是，考虑到31号石碑的整个工程，情况便变得更加复杂。石碑背面的文字从公元445年开始，不仅是已知最长的古典时期早期的文本，而且是关于蒂卡尔王室从成立到文本雕刻这一天的最翔实的记载。换句话说，正如纪念碑正面雕像的内容实质上是回到了29号石碑一样，可能其他遗失的纪念碑也是一样的情况，所以这份文本也是对过去的考察，讲述了西亚·查恩·卡维尔的祖先在早期的历法结束时竖立石头的故事，并将他竖立石碑的行为与

他们早期在卡吞历法中的行为联系起来。但是这篇文字也讲述了西亚·卡克的到来，甚至还提到了"投镖手猫头鹰"的死亡；毫无疑问，在这里，曾经发生的戏剧性的权力转移被编织成一个关于卡顿纪年和统治者稳步发展的故事，这些统治者通过竖立石头来纪念纪年周期的结束。

石碑的侧面描绘了穿着特奥蒂瓦坎服装的武士。他们以特奥蒂瓦坎风格出现，人物周围留有开阔的空间，但他们同时有着蒂卡尔特有的细长身体和瘦削比例的特征，因此即使是特奥蒂瓦坎武士也具有异域和本地的混合风格。当两个侧面战士同时出现时，另一个单个战士出现了，他似乎左手拿着一个盾牌，右手拿着一个梭镖投掷器（投矛器），戴着反光头盔，腰间装饰着狼尾巴、衣领上镶有斑纹。仔细观察后我们发现，这两个雕像并不是完全一样，但呈现的是一个特奥蒂瓦坎武士出现在西亚·查恩·卡维尔身后，以保护和巩固他的位置。文字表明这名男子是他的父亲雅克斯·奴恩·艾因和他的祖父"投镖手猫头鹰"，这些都突出了纪念碑正面的画面信息。

31号石碑虽然回顾了过去，但它也指向了未来的发展，无论是在它的岩石和精致的表面上，还是在它的侧面上雕刻的更简单的人物都更少受到仪式用具的束缚。此外，许多后来的雕塑家会使用石碑的侧面和背面，在多个面上进行雕刻、描绘出现想象中的三维空间中的人物，并借此鼓励观赏者绕行纪念碑一周进行观赏。而且在这个时期更多的女性出现在纪念碑上，这表明母亲的血统对统治者的合法性来说也变得越来越重要。

这座纪念碑可以称之为那个时代最伟大的成就，它既总结了过去，又为后来的成就开辟了道路。战争和统治天衣无缝的结合后产生的雕像将从此出现，被纳入经典中，但它们再也不会具有这类雕像刚问世时产生的那样震撼的价值。也许是纪念碑带来的力量让当时的政治动荡不安，雕塑的底部在这种动荡中被砸碎，后来上部分的碎片被建在33号神庙的顶部，再后来，它和其他焚烧的祭品一起被掩埋在埋葬有被描绘过的国王的躯体的同一座建筑里[118]。

雕刻家们在5世纪的蒂卡尔进行了进一步的创新：在1号[88]、2号和28号石碑上，艺术家们雕刻的雕像毫无间隙地环绕在纪念碑的正面和侧面，给人们一种是从侧面看到统治者精致服装的错觉。但到了5世纪，蒂卡尔和其他地方石碑上的人物携带的仪式用具少了很多，因此从远处看更容易读懂碑上的画面。在5世纪晚期和6世纪早期的蒂卡尔石碑上，刻有穿着简单的服装、身材相对瘦长的贵族，背景中没有卷轴式装饰图案，雕刻的浮雕也相当高，仿佛是正式基于31号石碑的侧面人物所作。这些人物的姿势在4个统治者的统治时期都保持不变，每一个石碑的侧面都描绘了一个站立的统治者，握着一根可能用来钻火的手杖，以纪念日历纪年的结束。到了6世纪中叶，在蒂卡尔和其他地方的石碑的正面出现了一个雕刻过的框架，这增强了一种感觉，即这些图像是经雕刻绘制而成的，而不是从岩石中自然浮现的形状。

蒂卡尔以外地区的古典时期早期的雕塑
在其他遗址，固定形成了一些通常集中描绘当

地神灵或仪式的当地雕刻特色，例如手持的叶子形美洲虎首次出现在4世纪序屯的石碑上，并一直持续到9世纪。在远离中央佩滕的地方，随着新城市开始建造石碑，虽然站立的国王和相关文本等关键元素保持不变，但雕塑家们经常使用不同的雕刻方案。

尽管因为两者的长期竞争，人们可能会把卡拉克穆尔作为蒂卡尔在艺术上的陪衬品，但那里很少有古典时期早期的纪念碑留存下来。墨西哥考古学家挖掘出了证明卡拉克穆尔早期财富的古墓，并发现了埋葬在II号建筑中的5世纪的石碑。但研究碑文的西蒙·马丁和尼寇莱·格鲁贝（Nikolai Grube）指出：古典时期早期的卡拉克穆尔的卡安（蛇）王朝不仅起源于卡拉克穆尔，也起源于迪齐班切，这是一个位于金塔纳罗奥（Quintana Roo）的遗址，它在5、6世纪使用过有卡安标志的文字，这意味着卡安王朝往来于两个遗址之间。

在西边的亚斯奇兰，最早的纪念碑是后来重建在一座8世纪建筑中的门楣。48号门楣［120］是亚斯奇兰王朝第十代统治者下令建造的系列石碑中的第一个，上面刻有公元526年以来精细雕刻的、完整的长期积日制日期。他还下令建造门楣，上面刻有他之前的国王的名单，并给来自其他玛雅政体的俘虏命名，特别是彼德拉斯·内格拉斯——它是他们在接下来3个世纪里在下游地区的竞争对手。

我们从彼德拉斯·内格拉斯那里也感受到了这种竞争。来自公元518年左右的12号墙板［121］描绘了一个彼德拉斯·内格拉斯统治者对俘虏的统治，其中包括一个来自亚斯奇兰的俘虏。12号墙板是一

120.（右图）亚斯奇兰48号门楣，以标记有长期积日制日期9.4.11.8.16（即526年2月12日）为特色，使用完整的字符图像来表示日期，其中包括以一只蟾蜍（右上方）表达的维纳尔（月）字符。这是一篇包括47号和34号门楣在内的更长文本的开头部分，讲述了统治者的登基。

121.（下图）12号石板（518年）是现存最早标有日期的、来自彼德拉斯·内格拉斯的雕塑，描绘了一个统治者对双手被绑的俘虏的统治；从左数第三的是亚斯奇兰的统治者——纽结眼美洲虎一世（Knot-eye Jaguar I）。它被发现埋在0-13号建筑的最后阶段建造的部分，也就是安装2号和3号石板的地方（插图141和142）。

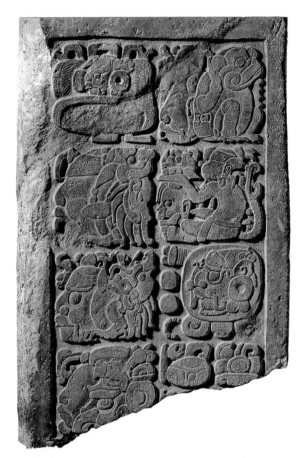

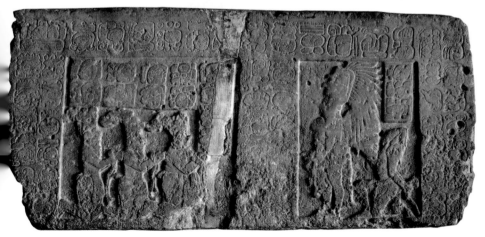

122. 基里瓜26号纪念碑（493年）由灰色片岩制作而成，表现出了该地区后期雕塑正面的典型特征，科潘石碑也出现在此地最早的一批纪念碑中。这位早期的统治者是玉米神的化身：站在一座拟人化的山上，头饰上插着玉米。

123. 这些陶瓷祭品容器制作于佩滕，上面绘有神灵和人类的正面三维头像。它们可能传播了一种宗教信仰，并在出口到遥远的地方时提供进行正面雕刻的模型。在这里，雨神恰克出现在主要的、处于较低位置的容器上。

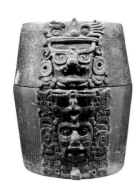

幅由多个人物组成的作品，象形文字将场景一分为二，这样两边就像书页一样互相对着。这种表现形式的模型可能确实是一本书，或者可能是一个三脚圆柱形容器——并幸存下来的5、6世纪开创多人物组合的陶器[191]，这样的小型作品可能就是一些不朽作品的灵感来源。

在南方，出现了各种各样的雕塑形式。标记为公元493年的基里瓜26号纪念碑表现了一种新的雕刻方法[122]：正面的雕刻方式可能从那些建筑立面、香炉或小型玉雕塑衍生而来。大量出口的香炉在其表面的边缘处雕刻有珠子[123]，就像26号纪念碑上的立面一样。5世纪佩滕地区的雕刻家也尝试过正面雕刻，比如瓦哈克通的20号石碑（495年），但该地区的石灰岩限制了他们雕刻深的三维图像的能力。相比

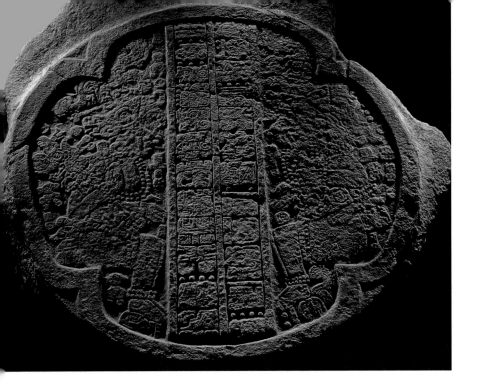

124. 翠鹆标记：在一
个象征着变革开始的四
叶瓣雕塑中，两个坐着
的科潘君主——创始人
基尼什·雅克斯·库
克·莫和他的儿子面对
着两列镶框的碑文，类
似在科潘1号墓葬中发现
的野猪头骨上的雕刻图
像（插图22）。

之下，5世纪基里瓜的雕刻家们有效地利用片岩打磨出
了26号纪念碑上近乎三维立体的正面，尽管它的躯干是
临时制作、粗略切割的。科潘和基里瓜的岩石种类（片
岩、砂岩和凝灰岩）使得正面创作模式可以被很好地利
用，并有助于确立一种在8世纪蓬勃发展的地区风格。

当史蒂芬斯和卡瑟伍德在19世纪访问科潘时，他
们记录了后来西尔瓦纳斯·莫莱认为属于古典时期晚
期的石碑。但直到20世纪后期，科潘早期的艺术和建
筑才被人们所知。在挖掘卫城隧道时，人们发现了石
雕和层层装饰有用灰泥模压而成的彩色雕塑的建筑，
它们都被故意掩埋在地下，有时在埋葬过程中需要非
常小心。科潘现存最早的有标识日期的雕塑——5世纪
的翠鹆标记（Motmot Marker）展示了一个历法庆典，
用以纪念结束于公元435年12月11日的一个重要伯克盾

纪年9.0.0.0.0[124]。尽管这个位置是二次重建，但这个浅浮雕形式的圆形石灰石雕塑可用来做女性的墓葬顶石。

许多其他的科潘雕塑都是为纪念基尼什·雅克斯·库克·莫而作，特别是在为了这位国王和其他人而建的墓葬纪念碑16号神庙，那里建造了一座又一座非凡的建筑，一切都是为了纪念他。在被称为叶纳尔神庙（可追溯到公元445年之前）的早期建设阶段，工匠在西面墙上用灰泥模型雕刻了一个巨大的太阳神基尼什·塔加尔·瓦伊伯（K'inich Tajal Wayib）头像，他有一双特有的方形大眼、大鼻子、"T"形牙齿，雕塑整体都涂成深红色，以吸收炽热的太阳热量[125]。

125. 叶纳尔神庙：太阳神基尼什·塔加尔·瓦伊伯巨大的形象可以与佩滕地区前古典期晚期建筑上的诸神头像相媲美，但这里是用来隐喻被尊为太阳一般的神圣祖先雅克斯·库克·莫。

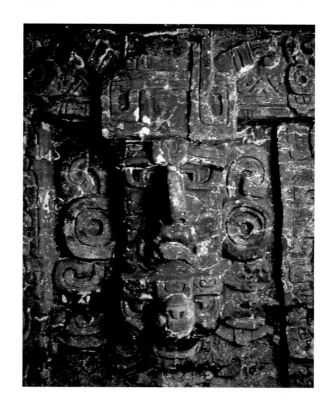

战争和雕塑的毁坏

在一轮战争的冲击波席卷玛雅王国时，西部和南部的地区风格似乎都已形成，古典时期早期结束。根据卡拉科尔阿尔塔21记载，卡拉科尔的领主与卡安王朝联合，在公元556年和公元562年两次与蒂卡尔开战，战争很可能导致了对当地的破坏，包括对纪念碑和贡品的破坏。这些攻击的影响可以从蒂卡尔早期纪念碑的状况中看出。在北卫城，优雅地排列着一系列石碑，描述了这座城市古典时期早期的历史，但其后被拆除，纪念碑遭到破坏或埋葬。4号石碑［117］生动地描绘了一个篡位者，不过它在重建时被倒置过来，充满力量感的正面脸被埋没并移出了人们的视线，展示在公众面前的只有人物粗短的腿和脚；而让人吃惊的是它直到20世纪才恢复正常状态。但这既不是第一次也不是最后一次玛雅雕塑被去文本化和遭到破坏。

20世纪30年代，在彼德拉斯·内格拉斯发现了一座被砸碎的雕刻精美的宝座，这使学者们感到心寒：他们想象一群狂怒的暴徒起来反抗他们的牧师，使得一种和平的文明突然结束。但我们现在知道这是战争的结果；每当敌对的玛雅领主宣称胜利并进入一个城市时，他们就会粉碎纪念碑，俘虏或摧毁上帝的形象。

这样的攻击往往对关于艺术的记载产生深远的影响。所有4世纪晚期特奥蒂瓦坎征服前的蒂卡尔纪念碑都已被摧毁。他们的毁灭一定造成了巨大的创伤，但最终却催生了前所未有的艺术创新。4世纪的征服带来了新的雕塑类型和新的艺术形象，如蒂卡尔31号石碑［119］、4世纪晚期和5世纪的陶瓷［190］，其特点是模

126. 168号纪念碑发现于托尼纳卫城的墓葬中，对统治者飞鸟美洲虎塔帕尔（Jaguar Bird Tapir）的描绘具有古典时期早期雕像的特征，例如双手紧握于胸前，身体呈正面，双脚向两侧张开——这是后来在托尼纳和科潘流行的对统治者进行三维立体刻画的表现方式（插图159）。

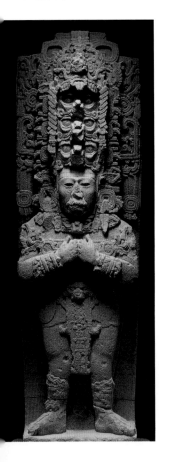

仿本地和异域的形象。31号石碑的诞生极有可能是源于5世纪艺术的繁荣，它是在一场进行自我宣传的宏大运动中被精心制作而出的。但这种创新是短暂的，因为对后来的几代人来说这已经不是什么新奇的事物了。即便如此，在蒂卡尔从卡拉科尔战争和由此产生的雕塑中断期中恢复之后，8世纪后期的雕塑家们再次在遗址的木制门楣上创作了无比激动人心的创新作品[156]，这些作品既庆祝了他们的胜利，又创造出充满活力的、在之前的蒂卡尔或其他玛雅遗址都不曾见过的作品。

在世界语境中，战争的复杂性几乎总是会在艺术史上留下印记，无论是在法国大革命后新艺术的形成中，还是在同一场战争中旧艺术形式的毁灭中都如此。战争经常迫使艺术发生转移：作为战利品，艺术被胜利者掳走；作为难民，艺术家们将他们的作品带入一个新的地区；作为殖民事业的受害者，艺术家们可能仍然会抵制新主人。胜利可能会加强社会组织或政治压制，这两者都会改变艺术记载。在整个玛雅地区，战争通过破坏它在艺术上的努力而造成了应力性创伤，使艺术不再是时间稳定向前行进重的奴隶，而是一种与当地诸种现象紧密联系的表达，并在适当的条件下开始发展。玛雅艺术的每一件作品背后都有其创作者和庇护者的努力；艺术作品的最终幸存取决于偶然性因素和历史环境。

6世纪的延续和变革

虽然玛雅的一些城市在6世纪的时候被征服，但它们会在以后几个世纪里重新焕发生机。其他政体因在6

世纪没有受到太大的干扰而继续存续下去；还有一些政体得以重新建立。6世纪下半叶创作的艺术品似乎为7、8世纪的雕塑发展奠定了基础，其中包括拉坎哈1号石碑，这是一尊6世纪晚期的作品，上面描绘了一位手持刻有4世纪仿古人物盾牌的统治者。

在托尼纳这个鲜为人知的古典时期早期遗址上，来自公元577年的168号砂岩纪念碑以多个早期石碑连接的方式描绘了一位站立的统治者[126]。这幅雕像几乎是呈三维立体的，这位统治者的头经过精心雕刻，从高耸的、堆叠的神像头下露出来，他的胳膊和腿几乎都呈现出清晰的关节，但仍然连接在背后长方形的石块上，石块的侧面刻有碑文。三维雕刻的尝试成为托尼纳、科潘[159]以及基里瓜的雕塑家们的目标之一。这些地方的砂岩和凝灰岩给了艺术家们更多的雕刻自由，而在彼德拉斯·内格拉斯，雕刻家们甚至将石灰岩塑造成越来越高的浮雕，以求在雕刻中将人类形体从难以加工的石头中解放出来。

第六章 玛雅宫殿和宫廷雕塑

古典期晚期

认为古典晚期是从公元600年到公元900年的这一观念颇具现代意义，但在一些遗址，这个时代的开始也是一个感知变化的时期。蒂卡尔、彼德拉斯·内格拉斯和科潘等地在6世纪面临毁灭，但艺术家们不久之后却创造出了非凡的艺术和建筑，使这些城市焕发新貌。到了7世纪末，玛雅低地地区的城市蓬勃发展起来，大多数古典期晚期艺术创作于公元680年至公元800年间。在这个时期，玛雅人享受到了热带雨林社会带来的巨大财富，他们用富裕的经济来支持艺术和建筑制作，本土风格在许多地方颇受欢迎。由于许多城市在9世纪被遗弃，因此南部低地地区的玛雅城市保存的古典期晚期生活和艺术作品比早期任何时候都完善。

鉴于上述原因，描述古典期晚期历史的文本大量存在。这一章密切关注的是不朽的雕塑，而不是碑文中可能暗示的政治阴谋，但碑文中讲述的通往战争与和平的途径却与人们视觉上看到的记录形成反差。军事胜利比失败造就了更多的纪念碑，不过玛雅的古典期晚期艺术不仅仅是胜利历史的缩影。一方面，一些强大的城市——如卡拉克穆尔和科巴——在多孔的石灰岩上雕刻了宣告成功的纪念碑，如今只留下坑坑洼洼的断壁残垣供现代人思考；另一方面，当胜利者迫

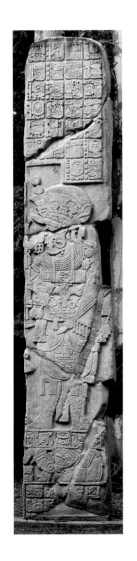

使战败政体的艺术家创作艺术作品时，结果有时会是新颖而富有想象力，或许是由发自内心的失落的悲怆感所驱动。杰出的作品往往出现在出人意料的地方：政治、军事力量与艺术作品的力量之间，并不是对等关系。

在古典期早期，有一个最重要的历史事件：特奥蒂瓦卡诺斯到达蒂卡尔。到古典期晚期，任何玛雅遗址都没有特奥蒂瓦坎社区或军队活跃、居住的痕迹了，特奥蒂瓦坎中部地区在公元650年前被夷为平地。但即使特奥蒂瓦坎的实权被削弱，它作为政治货币的价值却变得更加重要。尽管玛雅领主为制作安放在宫殿里的肖像画更喜欢穿传统的玛雅服饰，但战争肖像画通常以特奥蒂瓦坎的战斗服装为特色[127]，正如安德烈·斯通（Andrea Stone）所提议的那样，这两种肖像画分别表达了与社会的联系或脱节。甚至当玛雅人之间发生交战时，他们也会唤起"异域的"幽灵，操纵特奥蒂瓦坎战神的力量来增强当地的军事实力。

古典期晚期，特别是8世纪，代表了玛雅文明在诸多方面的最高成就。玛雅人写了许多前所未有、复杂的长篇文章，讲述了神与人的故事，展示了天文观测的技巧。文中记录过去的神话事件并预测从数百年到数千年再到数十亿年不等的时间跨度里的未来之事，这样的时间跨度让今天的我们倍感震惊。在这方面，玛雅人的时间观不断延展，在所能言说的最大时间循环外，甚至总还存在一个更大的循环——这是一种无穷尽的时间观。事实上，当西方世界因为玛雅人预言2012年是世界末日的幻想而担忧时，玛雅学家却在努力传达一个事实：玛雅象形文字不是预言末日，而是预言了在不久的将来可能发生的事情。

7、8世纪，南部低地地区的人口达到顶峰，由于越来越多的非皇室玛雅贵族下令创作艺术品，精英社会变得更加复杂。之前用易腐材料建造的宫殿被石顶建筑取而代之，玛雅大多数高耸的神庙都是在这个时期建成的。但是他们在8世纪创作出质量上乘的艺术品的同时，生活质量却开始急剧下降。我们可以想象一下视觉叙事的文化背景：在8、9世纪，南部低地地区的玛雅人经历了通常所说的"危机"。但消亡可能是渐进的，生活的方方面面都受到缓慢侵蚀，其间间或穿插着剧烈的衰退和微妙的复苏。简而言之，人口及其随之而来的需求过剩使得环境无法再提供足够的食物、燃料或材料来建造庇护所。没有足够的玉米和豆类供应，没有烹饪或是将石灰石还原为玉米碱化所用的生石灰（没有生石灰，玉米几乎毫无营养价值）需要的木材，社会开始瓦解。

战争摧毁了许多遗址，国王们沦为俘虏或人质。彼德拉斯·内格拉斯12号石碑[143]记录了公元795年博莫纳的失败，亚斯奇兰的最后一个门楣记录了大约公元808年最后一位已知的彼德拉斯·内格拉斯国王被俘，彼德拉斯·内格拉斯和亚斯奇兰很快就会成为废墟。多斯·皮拉斯的石碑上将公元735年在特奥蒂瓦坎战争中战胜赛巴尔的国王描绘为特奥蒂瓦坎战蛇的各种化身。但在随后几十年间，多斯·皮拉斯便被围攻[50]，接着它的孪生首都阿瓜特卡被夷为平地。一座被烧毁的城市可能永远无法重建，因为茅草和木材从何而来？环境的破坏必然会导致社会彻底的退化，首先是物质世界，最终是精神世界。

古典期晚期雕塑的故事不能代替古玛雅人的文

字历史，也不能代替文明的考古学。古典期晚期的雕塑讲述的是当时的故事。在一座又一座城市的巨大石雕中，玛雅人使用石碑、门楣或墙板的形式来展示统治者及其成就的画面。然而，尽管一个城市的雕塑轨迹可能会促进人们的艺术想象力及其成就，但在另一个城市可能更倾向于保守主义。了解一个玛雅城市的成果并不代表了解其他城市的成果。要想了解玛雅雕塑，现代观众必须对各城市仔细观察，去看看每个皇室的发展路径。

在许多古典期晚期的作品中，雕刻家竭力地去陈述关于人类和神灵的复杂历史和政治事件，为此他们创作了许多描述历史故事巅峰时期的多人物构成的作品[146]；文本和图像的结合拓展了人们和它们之间的对话空间。在其他情况下，雕塑家制作的肖像是神圣统治者的生动化身。为此，一些人努力增加图像的立体感[138]；有人通过在鼻孔下面画一颗玉珠来表达呼吸[129]；还有一些人通过展示羽毛摆动或肌肉紧张来表示运动[134]。用边框框住截去部分人体的场景传达了一种时空观念[91]。

雕刻家们还致力于增加纪念碑前的观众参与度。他们在纪念碑的侧面雕刻人物和文字以鼓励参观者围着纪念碑展开欣赏活动，有些遗址竖立了纪念碑以激发人们在广场和建筑间的活动，这种体验是玛雅空间的一个重要方面。事实上，大量古典期晚期的雕塑和其他艺术媒体都与行为叙事有关，很多作品是为了描绘统治者举行历法周期结束的庆典仪式而制作的。这些雕塑立于广场和建筑物上，用作舞蹈和其他表演的背景和陪衬。

帕伦克

帕伦克雕塑家从各个方面研究了传统和保守的玛雅艺术的特质，并寻求其他的表达方式。在7世纪和8世纪初的帕伦克，玛雅雕塑在内容上最为复杂，且在其技术上达到了最高峰。甚至传统的石碑形式也被新型的墙板取而代之。想象力丰富的雕塑家们利用该遗址现存的第一块墙板——椭圆形宫殿石碑［128］，做成了一个精致宝座的背面，其典型的椭圆形就像玛雅王座房间里描绘的圆形坐垫［200］。这块石板位于E号屋里一个石座上方的墙上，与其他用易腐材料做成的类似物组合起来的效果，可与建筑物上的石雕茅草相媲美。后世的雕刻家在国王身后进行椭圆造型物的雕刻时，会同时借鉴这种形状的真正的坐垫和那块受人尊敬的椭圆形宫殿石碑，后者至今仍然在展出中。与

128. 在帕伦克椭圆形宫殿石板上，于7世纪早期与卡拉克穆尔的战争中幸存下来的萨克·库克夫人将一个镶嵌头饰交给她的儿子基尼什·哈纳布·帕卡尔——帕伦克的新任统治者。石板被放置在房间E里的帕卡尔的宝座后面的墙上，周围是灰泥装饰品。

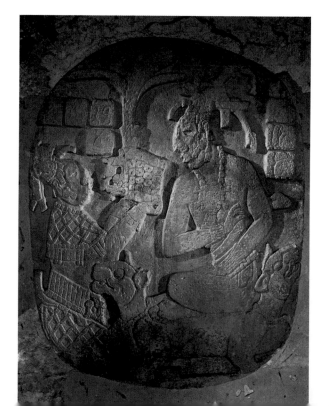

大部分玛雅雕塑一样，帕伦克雕塑是以自我为参照物的，即与自己和前期的雕塑进行对话。

椭圆形宫殿石碑可能是在7世纪中叶雕刻的，为纪念时年仅12岁的基尼什·哈纳布·帕卡尔于公元615年登基而建。帕卡尔坐在一个双头美洲虎造型的王座上，其躯干向前，身体的其余部分朝向侧面。值得注意的是：这是第一个穿着如此简朴的统治者的皇家雕刻，似乎是为了凸显他个人内在的、而不是其职位所赋予的权威感。但其背景恰如其分，因为在其王座室里，他并没有被公开展示出来。左侧的侧着身子的萨克·库克夫人（Lady Sak K' uK'）递给她儿子一个象征统治权力的小丑神头饰。虽然一些只有少数古典期早期的纪念碑以女性为主角，但萨克·库克夫人在作品中占据了更突出的位置，因为她拥有统治权力的血统，父系血统显然随着公元599年和公元611年卡安王朝对帕伦克的攻击而逐渐消亡了。

帕卡尔于公元683年去世，他的墓穴位于铭文神庙，在他去世前不久雕刻制作的石棺盖既显示出复杂的构图技巧，也体现出草率的做工，粗糙的凿刻痕迹仍然肉眼可辨[129]。这种匆忙是否表明墓室的准备速度很快，或是认为随葬雕塑不会被大众研究？也许是这样吧，但帕伦克的其他建筑板材上也存在类似的做工，包括神庙21号石板和敦巴顿橡树园的一块石板，整体质量都在下降，处处是粗糙的痕迹。质地、纹理细密的帕伦克石灰石经常被抛光，才没有留下一个凿痕。不过帕伦克的雕刻家们经常把主要精力投入人脸的雕琢上，有时甚至以牺牲其他部分为代价。

帕卡尔在80多岁时去世，其时的他似乎应是不

129. 基尼什·哈纳布·帕卡尔具有玉米神和卡维尔的特征，以象征重生的斜倚姿势从冥界的骨骼状的入口处升起。雕刻在他的石棺盖上的图像描绘了帕卡尔的重生之路，乔治和大卫·斯图尔特将之解释为"闪亮的宝石树"旁的路。

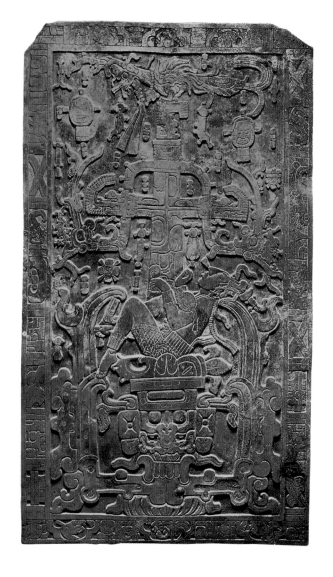

朽的，这从其复杂的墓葬项目中可得到印证。在石棺的盖板上画着帕卡尔——这是迄今唯一一位已知的备受赞誉却呈仰面躺着姿势的国王（这通常会是失败者或新生儿的姿势）。他装扮成玉米神的样子，在死亡或是重生的那一刻，在死亡之神张开的口中落下又升

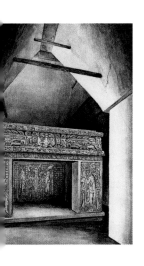

130. 从普洛斯克里亚科夫所作的这幅图中可以看出,帕伦克十字架建筑群里的每一座神庙都有一个内部神龛,作为一处不宜久存的居所。这里作为神灵的蒸汽浴室,每个神龛都有一块巨大的石灰岩板——即十字架石碑,这块四周有灰泥装饰的石板放置在屋檐上方(插图56)。

起,人类学家卡尔·陶布认为这张嘴就像是一只骷髅蜈蚣。地球的中轴线——世界树从他的身体中长出,而在石棺两侧,先祖们从地球的裂缝中萌芽,每一个都以特定的果树出现,包括厚叶贝森尼木、可可、鳄梨和番石榴,有生动的证据表明帕克尔的死亡带来了玉米和其他地球果实的再生。

帕卡尔的坟墓实际上是一个包括许多不同组件的雕塑组合。组合的重要意义在于它为我们了解帕克尔的重生提供了信息。在放置石灰石棺材的子宫形状的洞穴里,帕卡尔的尸体被装扮成玉米神,并以大量的玉石珠宝来装饰[104],没有彩绘或雕刻陶瓷,这对于皇家葬礼来说是一个不同寻常的转变。帕卡尔在重生途中的食物似乎只有嘴里的玉珠,然而,人们赋予他作为一株玉米意象的死亡和重生为人类整个农业领域带来了新的活力。墙边上的9个灰泥人像一直充当着向导。帕卡尔的灰泥画像被从别处的一尊雕像(可能是宫殿里的A—D宫)上凿下来,楔在石棺下,以表示象征性地"杀死了"帕卡尔,而这是他成为不朽的一部分[105]。

公元692年,为了庆祝第9个伯克盾中的第13个卡盾的结束,帕卡尔的儿子基尼什·坎·巴拉姆专门设计建造了他的代表作十字架建筑群[55,56],他还竖立了帕伦克唯一的一座雕刻石碑。十字架建筑群由三座神庙构成,庙里的石板上有错综复杂的浮雕。因为这些石板复杂的雕刻和文字内容都表明大量的资金被用于基础建设中,所以当时的帕伦克一定处于其经济实力的巅峰。每个巨型十字架神庙的石板包括三块又大又厚的石板,建成了神庙后部的一个小神龛,形成了斯蒂芬·休斯顿所说的出生地(pib naah),或具有象

征性意义的蒸汽浴室，也就是一个众神诞生的地方，神龛的正面石板和条脊上都有雕刻图案。

十字架神庙石板上有统一的图标和文字，呈现出设计上的整体性。左边是关于超自然历史轮脉的内容，右边则描绘了坎·巴拉姆不平凡的一生；每块石板上都有撅着脸的坎·巴拉姆和裹得严严实实的、可能是统治者儿时的小塑像，在神庙19号平台上也可以看到继承人指定仪式中用到的麻花绳。在每一块石板上，坎·巴拉姆都展示了众神的图像：悬挂在布上，大小与在蒂卡尔发现的诸神大致相当[23]，对它们的描绘为我们了解如何处理和装扮这类神灵提供了线索。十字架神庙石板的图像取材于帕卡尔的石棺盖上的世界树；叶形十字架神庙石板体现了玉米以及产出

131. 在帕伦克太阳神庙石板上，坎·巴拉姆和少年时期的他同时出现；都手持一个上面绘有冥界美洲虎神的盾牌。布辫子垂落在少年的背后，可能如大卫·斯图尔特解释的那样，这是一种即位前的"绑绳"仪式。

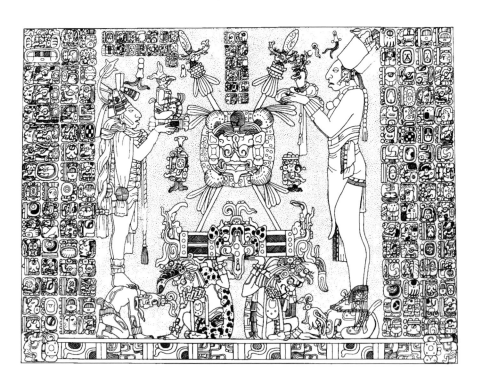

这些玉米的圣山的焕新；但唯有神秘的太阳神庙石板可以帮助我们了解这组雕像的构思是如何产生的。

与其他地方的艺术作品的主题多强调征服及由此带来的财富不同，帕伦克雕塑凸显的是静止和平静。但太阳神庙石板的中间[131]刻有冥界之神美洲虎的盾牌，美洲虎是玛雅人的战神和火神，在夜晚的冥界之旅中代表太阳。为了强调这个强大神灵的光辉形象，这座建筑的现代名称削弱了该神的其他特征：他的样子经常出现在武士的盾牌上，用来遮住冲锋陷阵时的玛雅统治者的脸。此外，在石板的中间部分，两个蹲着的老神托起巨大的盾牌。左边是一位年老的冥界神——L神，他是商人和商贩们的守护神，也曾出现在十字架神庙的侧面板上；右边的神可能是另一个样子的他。这也许是一种视觉隐喻，一个支持阿兹特克贸易和战争的隐喻：贸易支持战争，战争促进商业的繁荣。如果对7世纪帕伦克蓬勃发展的奇妙建筑和雕塑感到惊叹的话，我们只需要看看这块石板，就能明白战争和贸易在其中所发挥的作用了，其寓意颇深。

在其他作品中，没有哪部作品中的神像太阳神庙石板上的冥界之神美洲虎那样在画面中占据主导地位。对于玛雅艺术作品来说，十字架建筑群的石板的构图非常新颖，没有后继者，但这种前卫的风格在当时没有得到人们的认可。包括17号神庙中描绘胜利的石板在内的坎·巴拉姆的后期作品中，可以看出他对传统的折服。

为纪念他的即位，基尼什·坎·乔伊·奇塔姆二世（K' inich K' an Joy Chitam II）——坎·巴拉姆的继任者，也是帕卡尔的另一个儿子——借用了椭圆形宫

碑上的头饰展示场景。他的宫碑［132］被雕刻成一个大写字母"H"的形状，形成了一个新的巨型宝座的背面，其上、中部是图像部分，下面则是一段冗长的象形文字。在图像中，乔伊·奇塔姆坐在一个椭圆形的垫子前，从他父亲（祖先帕卡尔）那里接过头饰，从他母亲那里接过战争用具燧石和盾牌。整幅图像的工艺均匀、上乘：精心制作的全图象形文字激起了我们对文本的探索欲望，图像的平衡构图体现了精心制作的细节，比如睫毛和脚指甲只有几毫米长。

然而，正是对这座纪念碑的了解让我们在这段历史中暂停下来，因为乔伊·奇塔姆二世在公元711年被南方的一个政体——托尼纳俘虏，该城邦在他们的卫城上公然示众被绳子捆绑起来的帕伦克统治者［137］。这一事件在帕伦克没有得到公开承认，但在这块宫碑

132. 帕伦克的宫殿石板让人想起了早期的椭圆形宫殿石板，上面描绘了基尼什·坎·乔伊·奇塔姆二世的父母向他赠送统治权和战争的象征物，而左边的帕卡尔像则展示了镶嵌头饰。尽管坎·乔伊·奇塔姆二世于公元711年在托尼纳被俘（插图137），但他仍然在公元720年见证了石板的落成仪式。

中却有巧妙暗示。尽管大部分文本讲述了乔伊·奇塔姆的一生，但最后一栏中的一篇文章称：公元720年，一个名叫乌克斯·尧普·胡恩（Ux Yop Huun）的人为宫殿画廊献出自己的作品。究竟发生了什么事？艺术家们肯定是在乔伊·奇塔姆被捕之前就开始了制作这幅石板，但在国王被捕之后就停下了，纪念碑可能从此被布蒙上了。大约在公元720年左右，雕塑家们重新开始工作，添加了新的文字，形成无缝衔接的碑文，消除了因国王被捕而造成的空白。然而，正如大卫·斯图尔特所观察到的，文字表明乔伊·奇塔姆监督了这块石板的雕刻。

在过去的15年里，人们在帕伦克的发现为探索该遗址8世纪的王朝和艺术历史打开了新的窗口。由阿诺尔多·冈萨雷斯·克鲁兹（Arnoldo Gonzalez Cruz）和阿方索·莫拉莱斯·克利夫兰（Alfonso Morales Cleveland）领导的项目探索了19号和21号神庙南部的建筑，在那里他们发现了灰泥和雕刻有统治者和他们随从的石板。

在19号神庙的一个房间里，雕刻家们放置了刻有成对图像的石板，其中包括在公元721年即位的基尼什·阿卡尔·莫·纳布（K' inich Ahkal MO' Nahb）和将成为他的继任者的乌帕卡尔·基尼什（Upakal K' inich），前者用石头雕刻而成，后者用灰泥模塑而成，分别立在一个高大的建筑石墩的两侧[133,134]。画面中每个人都有一个巨大的、占据了石碑上半部分的水鸟头，它吞没了身体部分。这些画面表明在帕伦克进行盛大的华服表演一定是非常普遍的做法。在灰泥板上，表演者和服装都呈侧面造型；在石墩东侧，一

133.（左图）拉斯克鲁斯项目（Proyecto de las Cruces）发现：帕伦克19号神庙的灰泥石墩上的红色和蓝色至今依旧色彩鲜艳。乌帕卡尔·基尼什穿着巨大的水鸟服装，可能是鸬鹚，与石墩正面的石板上他的前任统治者穿的服装差不多。

134.（右图）在帕伦克19号神庙的中间石墩的这块石板上，跪着的贵族们撑扶着穿着水鸟服装的基尼什·阿卡尔·莫·纳布，这服装显然与守护神GI有关。拉斯克鲁斯项目发现这块石板是从石墩上被撬下来的，摔成了碎片。

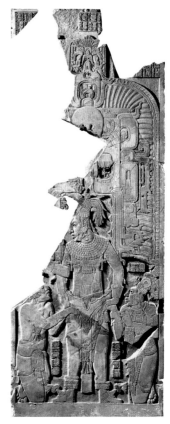

个大步流星的身影面朝大楼外，看向任何走进房间的人。不过这也是石板上人物的侧影，因为在石墩的正面和北面，统治者的身体和鸟的大口都呈正面显示。尽管它们描绘了两个截然不同的个体，但石板的建筑场景显示了对一种表现形式的两种观察角度，从而也体现了对两个统治者进行的比较。在石板上，两个跪着的贵族中的一个帮助统治者调整服装，另一个扶着他的手，他们牵手的动作看起来真是一种非凡的视觉感受。

在19号神庙的大房间里，还有一个平台，上面装

135. 在帕伦克19号神庙平台的南侧，一名侍从递给基尼什·阿卡尔·莫·纳布一个代表统治地位的发带。他戴着一个水鸟抓鱼图案的头饰，这将他与守护神GI联系起来；侍从戴着飞鸟造型的头饰，这将他和伊察姆纳联系了起来。

饰着刻有阿卡尔·莫·纳布画像的雕刻板，画面中皇家侍从为他献上了统治者的发带；在他身后，椭圆形宫碑和宫碑上的镶嵌头饰放在一个架子上[135]。这些石板上雕刻的仪式可与早期的登基仪式相媲美，但这里的仪式是在多名王室人员的陪同下进行的。此外，正如大卫·斯图尔特所表明的那样，人类行为是在一些神话事件的背景下发生的，包括开始于公元前3309年的帕伦克守护神的复活和重生，以及有文字表明阿卡尔·莫·纳布曾声称他以神的名义出现。在铭文神庙和十字架建筑群的石碑上的早期的碑文中，统治者的行为被比作神话事件，但在这里，在19号神庙的石墩板上，统治者的行为是为了与众神合而为一。即便如此，通过刻画托着服装和扶着统治者的侍从[134]，石墩的石板的雕刻家强调了表现的技巧，并指出表演者的艺术和雕刻家的艺术一样是一种创造性的行为，且神灵可以在其表演行为中显现出来。

在附近的21号神庙里，考古学家在一个平台的边

136. 这块刻有96个象形文字的石板雕刻于库克·巴拉姆二世统治时期，是在塔底附近的帕伦克宫殿发现的。在这块石碑上，雕刻家将书写文字的特点运用到雕刻石灰石上，流畅地刻下了这些文字，从其中的哈纳布·帕卡尔这几个字符就可以看出来。

缘发现了另一块雕刻精美的石板。这同样发生在阿卡尔·莫·纳布的统治时期，画面描绘了一名年轻的家庭成员被指定为王位继承人的仪式。在石板中心见证这一仪式的是死后50多年的帕卡尔，他被置于一个羽毛框架中，手拿一个有如黄貂鱼刺般的"血"字。这幅画像与早期的描绘一致，也许更栩栩如生：他是装扮成神祇的帕卡尔——永远受人尊敬的祖先。

帕伦克雕塑的最后一章，毫不夸张地说，是写出来的，因为最后的作品强调文本，源自书写艺术。其中一座纪念碑是8世纪中期库克·巴拉姆二世（K' uK' Bahlam II）统治时期的96个象形文字石板，规模很小，可能是仅由一个雕刻大师完成的 [136]：早期执政者偏爱的大型项目已经不再出现了，但是将精力集中在小型作品上正好产出了新的艺术成果。它展示了玛雅书法最不同寻常的一面，因为用毛笔才能画出的线条现在在石头上像丝线一样流动，打破了人们对石材固有石质属性的认识。

托尼纳

托尼纳是南部最新长历法的发源地，这一点由公元909年的101号纪念碑上可得知。在10世纪初被遗弃后，托尼纳许多最精美的雕塑在人力或是自然力量的推动下，从许多陡峭的堤岸上滚落下来，脱离了原有的环境。考古学家们重新发现了大量纪念碑，包括又矮又圆的石头，上面都有一个巨大日历符号，标志着20年卡盾纪年周期的结束。多数石头安放在球场旁，用来完成三维立体图像的雕刻，或是用来刻画痛苦的男、女俘虏，他们或跪、或坐、或躺，有些是二维

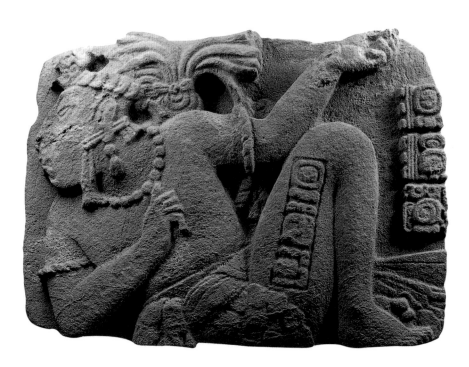

137. 帕伦克国王坎·乔伊·奇塔姆二世戴着他的皇室标志物,比如玉石首饰和小丑神头饰等。尽管他可能活到了公元720年,但还是在公元711年作为被绑的俘虏出现在了托尼纳122号纪念碑上。

的,有些是三维的。

大多数石碑是由砂岩制成的三维体,和6世纪的168号纪念碑［126］相似,文字经常出现在碑体上人物的脊柱上或侧面。在古典期后期的作品中,统治者的身体不再需要石头的支撑;由平台上雕刻的部分统治者代表的形象便可窥知其貌。在第五平台上,这些被雕刻的统治者主要以俘虏的形象出现,而在这里也曾经放置过描绘帕伦克国王乔伊·奇塔姆二世被奴役场景的作品［137］。不过引人注目的是:尽管石板是由当地的砂岩制成,但这种流畅的风格属于帕伦克,这表明托尼纳领主俘获了帕伦克艺术家和他们的国王。

彼得拉斯·内格拉斯

7世纪初,基尼什·尤纳尔·阿赫卡一世（K' inich

YO' nal Ahk I）开始重建在6世纪遭到破坏的彼德拉斯·内格拉斯，并在南侧建筑群竖立纪念碑。他建的石碑为后世的统治者们树立了榜样。赫伯特·斯宾登曾在20世纪早期指出：彼德拉斯·内格拉斯的独立纪念石碑遵循特定的排列形式，一般是一位在位的国王在前，其后是刻有一个或多个武士的纪念碑。这些石碑环绕在城市周围，见证了一代又一代的朝代更迭。每个系列都有一个壁龛纪念碑，国王坐在梯子顶端的一个很深的矩形空间里，庆祝他第一个五年统治期的结束。在最早的石碑上，统治者是独自出现在庆祝仪式上的，但在后来的石碑上也出现了他的母亲或地方长官。

中美洲人民普遍认为灵魂存在于人的脑海里：彼德拉斯·内格拉斯的雕刻家们越来越多地突出每个继任统治者的头部和肩部，不再将两者局限在石头中，于是在8世纪晚期的15号石碑上，统治者的身体几乎呈现出了三维的效果。由于这是在质地坚硬的石灰岩上完成的，因此这真是一项非凡的壮举。但这种对三维空间的推动主要表现在对统治者的刻画上。在大约公元761年的14号石碑上，雕刻家描绘了一位站在统治者坐着的壁龛前的母亲［138］。这就巧妙地解决一个长期存在的艺术问题：如何不遮挡统治者的形象？母亲的形象在另一个平面上以二维平面的技法来完成，这样既凸显了母亲的整体形象又在视觉上弱化了其在整体雕塑中的占比。母亲的雕塑更接近观赏者，与她立于高处的、正面朝向观赏者的儿子的力量——由他的脸、手的深浮雕而表现出来的——形成了鲜明对比。

相比之下，武士石碑则描绘了全副武装的侵略者

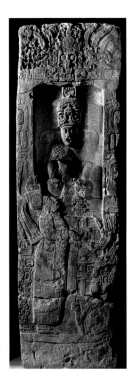

138. 彼德拉斯·内格拉斯14号石碑曾被涂上蓝绿色和红色颜料，并安放在0-13号建筑上。这位年轻的统治者坐在一个壁龛里庆祝他上任后第一个卡盾纪年的周期结束，他的脚边站着母亲，其所在的浅浮雕与儿子的深浮雕形成鲜明的对比。

139. 在彼德拉斯·内格拉斯35号石碑上，统治者身穿特奥蒂瓦坎战争服装，包括气球头饰、矩形盾牌和带有扇贝贝壳的项链。图中所示的被盗石碑的上半部分现收藏于德国科隆的劳滕斯特劳赫-乔斯特博物馆（Rautenstrauch-Joest-Museum）；下半部分描绘了一个在统治者面前畏缩不前的俘虏。

的形象［139］。特奥蒂瓦坎战蛇占据了彼德拉斯·内格拉斯的胜利纪念碑，特别是在7世纪，战神头饰雕刻得比人体还大。

彼德拉斯·内格拉斯的雕刻家将碑文设置成需要读者绕行纪念碑才能读完的形式，从而进行一种被理解为更新世界的神圣仪式。他们还利用石碑的棱柱轴的四个侧面来达到三维效果，要么是如蒂卡尔31号石碑［119］所雕刻的那样，用以显示位于统治者身后的辅助人物，要么是将统治者和他的妻子描绘成位于石碑前后、处于平行位置的人物。卡吞·阿哈瓦夫人（LadyK' atun Ajaw）是来自纳玛恩（Namaan）国

（圣佩德罗马蒂尔河流域的佛罗里达遗址）的一位公主，她出现在1号和3号石碑［140］的背面，她的正面形象与男性相似，唯有同时代声名显赫的亚斯奇兰的卡巴尔·索奥克夫人可与之相媲美。这些有特色的女性为我们了解女性在政治生活中所起的作用提供了一些线索，尤其是在宫廷和政党间事务方面。值得注意的是：大多数有权势的女性都集中在公元680至公元720年，这是一个政局稳定的时期，当时婚姻在玛雅政治中的作用可能与战争一样重要。除了利用这些石碑的正面和背面，雕刻家们还利用它们在雅典卫城［60］边缘的位置，即皇家宫殿，描绘了国王和王后，他们都站在宝座前，注视着广场及其公共领域或宫殿及其宫廷领域，他们与自然环境的交融增强了纪念碑的交流潜力。

但是自6世纪开始，彼德拉斯·内格拉斯的雕刻家们也开始力图通过在石板上的雕刻能实现更多的叙事功能。7、8世纪墙板上的叙事内容一以贯之的非常复杂，如斯蒂芬·休斯顿证实的那样，在描绘祖先的遗作里尤为如此。大约在公元800年，这个城市逐渐走向衰落，雕塑家在O-13号建筑物上安装了三个这样的石板，这是有史以来在彼德拉斯·内格拉斯建造的最大的金字塔。考古学家在那里还发现了13号墓葬，即统治者（伊扎姆·坎·阿赫卡二世，Itzam K' an Ahk II）的坟墓。2号石板［141］与6世纪的12号石板一样，将国王描绘为受亚斯奇兰诸侯拥戴的胜利战士。另外两块石板，包括3号石板在内，则呈现了宫廷生活的场景。

在8世纪末由统治者7下令建造的3号小石板［142］可带我们追忆上一个王朝的历史，它描绘了早期的

140.彼德拉斯·内格拉斯3号石碑的背面是卡吞·阿哈瓦夫人和她的女儿；石碑的正面是她的丈夫——统治者。石碑安置在卫城的边缘，将男性的这一面呈现在公共广场上，而女性的这一面则呈现于私密性强的皇宫内。

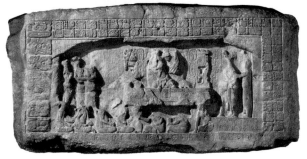

141.（上图）彼得拉斯·内格拉斯2号石碑（667年）描绘了统治者和一个继承人。跪着的是来自博南帕克、拉坎哈（Lacanha）和亚斯奇兰的6个武装战士。文本叙述了夺取特奥蒂瓦坎风格的战争头盔（ko' haw）的两个仪式。

142.（下图）彼德拉斯·内格拉斯3号石板是在统治者7任期内约公元782年雕刻的。上面描绘的宫廷聚会是关于过去场景的回忆，他的父亲统治者坐在中间的王座上，庆祝他执政后第一个卡盾纪年周期结束的。

皇家宫廷，非常生动地呈现了许多个体之间持续的互动，这在纪念碑艺术中是罕见的。尽管后来石头遭到了破坏，但人们仍然可以看出登基的国王——统治者——精力充沛地倾身向他脚下和身边的人发表讲话，听众们呈现互相交谈，或坐立不安的姿态。这种对细节行为的渲染似乎限制了彼德拉斯·内格拉斯雕刻的发展，此后不久就完全停止了。

3号石板描述了从公元780年到该世纪末的发展情况，那时整个南部低地地区的雕塑传统逐渐衰落，而彼德拉斯·内格拉斯的雕塑以新的形式和表达对过去事件的多角度观点而达到了其最高水平，其中包括具有创新性的1号王座这种非凡的皇家家具，但它在大约公元810年的一场战斗中被毁坏了。在最后一位国王的统治时期，坐在壁龛里的人物造型让位于15号石碑上站立的统治者形象；12号石碑［143］则摒弃了传统上以

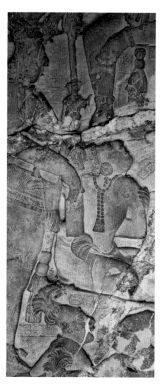

143. 彼德拉斯·内格拉斯12号石碑（795年）描绘了13个人：位于顶部的统治者；2个武士，其中一个是拉玛尔（La Mar）的统治者，两边是位于中间的2名俘虏；下面还有8名俘虏。安装在0-13号建筑上的石碑是为了纪念博莫纳的失败，画面上描绘的可能是发生在该神庙里的俘虏展示场景。

站姿为主的武士石碑的特色，描绘了一个坐着的武士和站立的中位统领下面的俘虏。这些都体现出雕刻设计的推动力由人物的具象化让位于叙事性的表达。

12号石碑可能是在彼德拉斯·内格拉斯建造的最后一个主要纪念碑：它描绘的是庆祝战胜博莫纳，但这可能是毫无意义的，因为彼德拉斯·内格拉斯很快就灭亡了。由于石碑位于O-13号建筑结构的顶部，从地面上只能看到它的上面部分，因此大部分观赏者可能会错过12号石碑的下半部分。但石碑整体的雕刻是一件极其复杂的事情，它将博南帕克2号房间的整个北墙的内容压缩到非常狭窄的版式 [217]。在此过程中，雕刻家们设计出了新的解决视觉问题的方案，其中包

括建筑空间的整合问题。顶部的战胜者以四分之三比例尺寸的姿势坐着，身体被大幅缩短；两名副职官员站在两边，下方有几个区域，台阶上是祭祀俘虏，他们身上盖着皱巴巴的布。他们中间坐着一个穿着讲究的俘虏——碑文经常提到俘虏的"穿着是为了献祭"，如博南帕克台阶上的俘虏[92]一样，他侧着脸且背对着观赏者。在他下面坐着8个俘虏，赤身裸体地被绑着。这8名俘虏是玛雅雕塑中最引人注目的人物，因为他们流露出了情感。最右边的俘虏绝望至极；他旁边的一位则怒视着立于他上方的武士的脚。尽管他们被捆绑着，但他们的脸却呈现出极致的玛雅美。从12号石碑的顶部到底部，雕刻的深度逐渐降低，直到俘虏看起来只不过是石头上的图画而已。他们的身体上或是附近有十几则短的碑义；有些是雕刻家的签名——事实上这些俘虏可能就是雕刻家本人。

当彼德拉斯·内格拉斯的领主征服博莫纳时，他们一定曾要求艺术家们向他们进贡，而这些艺术家们

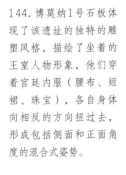

144. 博莫纳1号石板体现了该遗址的独特的雕塑风格，描绘了坐着的王室人物形象，他们穿着宫廷内服（腰布、短裙、珠宝），各自身体向相反的方向扭过去，形成包括侧面和正面角度的混合式姿势。

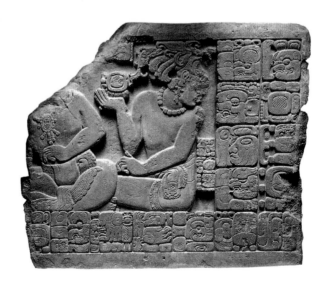

知道死亡即将来临。当这些艺术家到达彼德拉斯·内格拉斯时，他们可能已经完成了12号石碑。石碑的雕刻形式混合有顶部统治者的深浮雕和底部有着优雅仪态的人物的极浅浮雕，这些浮雕都更具有博莫纳雕塑风格[144]。然而，尽管人们预言俘虏的结局是死亡，但这座纪念碑却以它的方式让他们活了下来：今天的观赏者只是漫不经心地瞥一眼坐着的胜利者，然后便会将注意力集中在石雕底部乱七八糟地趴伏着的尸体上。

亚斯奇兰

大多数学者都认为8世纪末和9世纪初是动荡时期，因为南部低地地区的每一座古典城市都面临绝境。但艺术上对这种情况的反应却绝非如此。毕竟彼德拉斯·内格拉斯的雕塑在其巅峰时期就戛然而止，而其最后的时刻却是生机勃勃且产出了丰富的巨幅作品。我们可以更确定的是：在公元723到公元770年，亚斯奇兰的石雕数量超过任何其他城市，它呈现出一条上升、繁荣和下降的简单的曲线图。

从这座城市古典期早期的建筑开始，门楣就是亚斯奇兰雕塑的主要形式，其跨越门框的建造位置使其免受长期暴露于破坏性元素中的影响。由于它略微隐秘的位置，门楣可能被视为可塑造更多样化主题的部分。它上面的内容最初是纯文本的[120]，可能是经过改编的、现已遗失的书籍中的文本和图像。这样的起源也可以解释新的和富有想象力的作品的突然出现，例如8世纪早期的伊察姆纳·巴拉姆三世（也被称为盾牌美洲虎）统治时期的第一例，当时他的妻子卡巴

尔·索奥克夫人下令建造一栋建筑物及其门楣[145-147]，以及后来在世纪中叶，在伊察姆纳·巴拉姆三世的儿子雅克逊·巴拉姆四世（著名的飞鸟美洲虎，雅克逊具有争议性）统治期间，他将大批随从引入画面以显示皇家威仪。

　　西尔瓦纳斯·莫莱被做工无比精美的24、25和26号门楣惊呆了，他不敢相信他们是史无前例的作品，因此将15、16和17号门楣[148]误注为首批门楣。我们现在知道莫莱在想象雕塑复杂性的顺利发展方面是多

145. 在亚斯奇兰24号门楣上，卡巴尔·索奥克夫人跪在她的丈夫——统治者伊察姆纳·巴拉姆三世面前，用一根布满刺的绳子从她的舌头上取血。文本说明展示在一个建筑框内，提示在室内或门口正在举行仪式。

146. 亚斯奇兰25号门楣描绘了卡巴尔·索奥克夫人（右图）在放血之后产生的蛇形幻影，目睹了战神阿·卡克·奥查克（Aj K'ahk O' Chahk）。她的长裙垂及脚踝，吸引着人们去注意她优雅的服装。倒着雕刻的文字中记载了她丈夫的即位日期。（下图）门楣正面的碑文上将这座建筑——23号建筑——命名为"卡巴尔·索奥克夫人之家"。

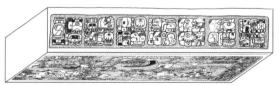

么错误，因为事实上，发明和艺术天才可以在不稳定的节奏中推动创新。24-26号门楣[145-147]不仅质量上乘，而且还体现了之前在石头雕刻内容上从未出现过的全新主题，比如女王通过口中放血产生了一个能有

效推动她丈夫即位和战争的战神的幻象。

与此同时，伊察姆纳·巴拉姆三世用一种同样创新的项目来纪念他在与博南帕克及其他城市的战争中取得的胜利，这包括44号建筑中的门楣和在台阶上进行雕刻。亚斯奇兰的雕刻家们在雕刻的过程中通过将建筑物上的多个门楣或楼梯块按一定序列的排列来讲述故事的发展进程。通过一系列的图像以间断的叙述方式传达情节，其中单个的图像可以表明时间的前后关系，暗示刚刚发生的或者即将发生的事情。此外，雕塑家还刻画了动态的人物，比如当伊察姆纳·巴拉

147. 在亚斯奇兰26号门楣上，卡巴尔·索奥克夫人呈献给她的丈夫一个头盔和盾牌。24、25和26号门楣分别安装在相邻的门上，这会促使人们把它们理解为一种仪式的三个节段。在这种仪式中，女王召唤出一个战神，他提供战争工具，从而成为战争中的超自然权威。

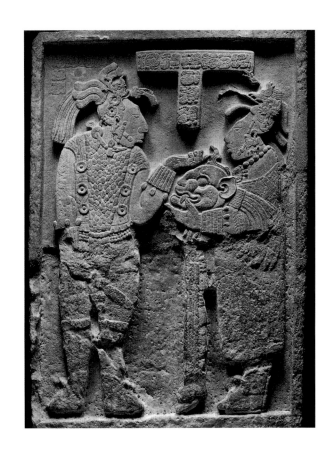

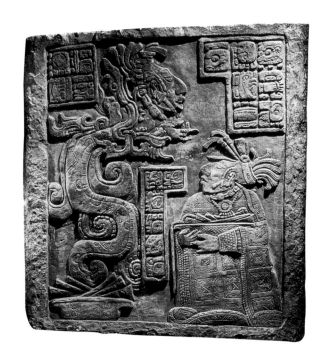

148. 在亚斯奇兰21号建筑中的15号门楣上，在间隔了一代人后，飞鸟美洲虎四世的妻子之———瓦克·图恩夫人（Lady Wak Tuun）重复了25号门楣上描绘的蛇形仪式，在复杂的构图被简化许多后，此处的女性角色变得更加清晰。

姆三世抓住俘虏的头发时，他的后腿显示出他在努力用尽全身力气［150］。这种叙事的复杂性在博南帕克壁画中达到了玛雅时代的顶峰。

在随后的一代中，飞鸟美洲虎四世采用了同样的，以及其他主题，建造了更多的建筑和雕塑来纪念他的统治，这对他在为期10年的过渡期后确立自己的统治权力至关重要。有一两个纪念碑可能是在他父亲的时代修建的，而飞鸟美洲虎则会用多达12个石碑来庆祝一个事件；有些作品是过去事件的缩影，比如35号石碑［149］，它展示了他的母亲的一次放血仪式，这类似于25号石碑上早期的女王。事实上，飞鸟美洲虎有意用不同的方式展示他与祖先之间的联系，他不仅重新设置前代统治者的门楣［120］，也在相类似的仪式中创造新的形象来描绘他和他的祖先。例如：我们在

149. 在亚斯奇兰35号石碑的一边，伊克骷髅夫人（Lady Ik' Skull）——伊察姆纳·巴拉姆三世的另一个妻子、飞鸟美洲虎四世的母亲——从她的舌头上取血，而另一边（如图所示）描绘了她产生的蛇形幻影。这块石碑是在极少用来放置石碑的21号建筑内发现的。

33号建筑中可以看到的独具风格的楼梯[59]。在这一过程中，雕刻家们引入了新的人物表现形式，但是雕刻的质量却急剧下降，使得这个时代许多重要的纪念碑——尤其是门楣8[150]——几乎只剩下线条画为人们所知，石头表面的雕刻极其糟糕，摄影几乎无法体现出其痕迹。人们可能会认为这是一种艺术上的"通货膨胀"，即量的增加降低了单个图像的价值。到公元810年，这种做法产生了最终的成果——10号门楣，一个纯粹的文本纪念碑。文本有些杂乱的结构表明：由于雕刻者必须处理呈现给他的新信息，因此他无暇顾及一个世纪前之所重视的石碑上整洁、有序的结构，只能在结尾部分插入了更多的词语。然而，正如大卫·斯图尔特所发现的，这段文字讲述了抓获彼德拉斯·内格拉斯国王的过程，这的确是相当重要的信息；创造雕刻美的动力已经让位于记录战胜敌人的动力。

简而言之，如果有人想看看考古学家所认为的、在某些方面"反映"8世纪玛雅人生活的视觉记录的话，人们可能会建议看亚斯奇兰。在这里，该世纪初集中的财富和权力并没有持续很长时间，飞鸟美洲虎转向了新的、更具协作性的政府形式，这给我们带来了极具爆炸性的视觉盛宴：他分享了与地区官员和副职官员之间活动的公共记录。具有讽刺意味的是：如同一个现代的政治战略家一样，在他努力修改政治结构的同时，他也逐渐削弱了自己的政体，因为地方领主的权力越来越大，并开始创作出超越他的艺术作品。最终，亚斯奇兰面临着政治和艺术的消亡：伊察姆纳·巴拉姆四世是飞鸟美洲虎的儿子，也是最后一位已知的亚斯奇兰的统治者，在他统治时期，所有纪

150. 以浅浮雕形式制作的亚斯奇兰8号门楣呈现了一种新颖的构图：两边是两个取得胜利的领主——统治者飞鸟美洲虎四世和一位将领——抓住俘虏们的头发和手腕。俘虏们的腿上刻有他们的名字。

念碑都可能是被他所宣称的已被击败的敌国砸碎了，这些都记述在20号建筑台阶上非常详尽的碑文中。

蒂卡尔

蒂卡尔虽然在古典期早期卓越超群，却在6世纪晚期逐渐没落，且在7世纪大部分时间都在努力从多次外来袭击中恢复过来。其中包括7世纪中期的王朝分裂，导致竞争对手在多斯·皮拉斯建立首都，其领主与卡安王朝结盟，并于公元679年再次击败蒂卡尔。但在公元692年，哈索·查恩·卡维尔在继承王位10年后，为了纪念他统治的第一个卡盾周期结束，在该遗址的首个专门建筑区双子座金字塔建筑群建成30号石碑和14号祭坛。这个仪式一定意义重大，因为借助这些纪念碑，蒂卡尔开始像他们的祖先一样继续纪念卡盾纪年法。这次庆祝也标志着一个卡盾纪年周期的结束，即第9个长期积日制伯克盾中的第13个周期纪年卡盾。30号石碑描绘了统治者的全身侧影，回顾了5世纪末和6

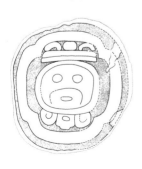

151. 卡拉科尔3号祭坛是该政体独特的巨型阿哈瓦祭坛之一，它上面的11个阿哈瓦日期与公元534年的长期积日制日期9.5.0.0.0相关。在6、7世纪摆脱卡拉科尔和其他政体的压迫之后，蒂卡尔暂时采用了这种纪念碑形式。

152.（左图）蒂卡尔5
号祭坛上呈现了两名男
子异常的行为，其中有
统治者哈索·查恩·卡
维尔。他们正在一位女
性祖先的骨头上举行仪
式，她的名字在下方的
说明文字中。她的遗体
被描绘成堆叠在一堆长
骨头上的骷髅。

153.（右图）与5号祭坛
配对的蒂卡尔16号石碑
纪念了公元711年14个卡
盾纪年周期的结束（在他
头上的文字中有说明）。
在石碑正面雕刻的图像
中（如图所示），哈索·查
恩·卡维尔穿着8世纪蒂
卡尔石碑上常见的王室
服装。

世纪初该政权统治下建造的石碑，它的保守主义实际
上是一种与过去联系密切的拟古主义，而14号祭坛是
一个历轮日期阿哈瓦祭坛，借用了他们曾经的压迫者
卡拉科尔的雕塑形式[151]。

　　最终，蒂卡尔国王在8世纪建造了一系列具有浓
郁的地方风格的石碑，由以下系列可体现出来：哈
索·查恩·卡维尔的30号（692年）和16号石碑（711
年）；伊金·查恩·卡维尔的21号（736年?）、5号
（744年）和20号石碑（751年）；雅克斯·奴恩·艾
因二世的22号（771年）和19号石碑（790年）。它们
中多数是献于卡盾纪年周期结束时，建造在双子座金
字塔建筑群内，都严格遵循30号石碑的样式：简洁的
文本只出现在纪念碑的正面，统治者呈现出侧面像，
其中有的统治者散落分布着，其他统治者则都持有一
个香袋，每人在身前直着或斜着手持一个权杖。哈
索·查恩·卡维尔的16号石碑[153]与这种样式不同，

它从正面角度来展现统治者，羽毛状的背架往侧面延伸，以突出他宽阔的身体和站姿。但他的后继者们回归到皇室侧面的表现形式，似乎保守主义是表达对政治体制怀念的必要条件，艺术的停滞往往带来政治上的稳定。在关于从公元711年到公元790年的记述中，国王的缺角的面具、羽毛背架、用橄榄壳装饰的腰带、用死亡之眼装饰的腰布等皇家制服都被精心保存下来，以供一代又一代国王穿戴，且这些图像都是根据模板而制成的。

另外两种雕塑形式——祭坛和门楣在8世纪的蒂卡尔兴盛起来，这得益于军事方面取得的胜利。在祭坛上，圆形石头摆放在石碑前，蒂卡尔的领主们用各种羞辱的姿态对待那些不幸的俘虏，随意狎昵没有被统治者带走的俘虏。在双子座金字塔建筑群中与20号石碑相对的8号祭坛[154]上，那些不幸的人被绑得像玛雅球一样，可能是为了暗示他是在一场球类比赛中死亡的；在与22号石碑相对的10号祭坛上，俘虏被绑在一个沉重的绞刑架上，并呈现于一个四花瓣旋涡图案

154. 蒂卡尔8号祭坛的顶部是一个俯卧的、被绑住的球员，他的小腿和脚举在空中，挤进祭坛的圆形空间里。绳子从被俘者绑着的手臂一直延伸到石头的外围一周，这使得观赏者把纪念碑想象成一个巨大的被绑住的球。

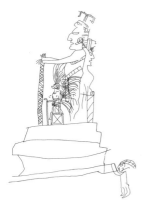

155.（左图）这幅涂
鸦来自蒂卡尔中央卫
城的马勒官（Maler's
Palace），画的是一个
在巨大的雕像下面坐有
一个男人的轿子。轿子
的正式图像被雕刻在如
右边这幅图展示的木质
门楣上。

156.（右图）蒂卡尔4号
神庙的3号门楣用人心果
木雕刻而成，用以纪念
伊金·查恩·卡维尔在8
世纪取得的胜利。从正
面看，统治者被捆绑在
轿子上，绳子的纹理清
晰可见。这个门楣在19
世纪被带到瑞士巴塞尔时
处于近乎完美的状态。

上，以此表示这是通向冥界的入口[27]。

尽管许多玛雅遗址使用从热带阔叶树上砍下的木头做门楣，但留存下来的最精致的门楣来自蒂卡尔，在那里祭祀祖先的寺庙内，内门廊的横梁都是用赤铁科常青树做成的[156]。几个庆祝对卡拉克穆尔和纳兰霍的胜利而制作的门楣突出表现了巨大的神像和他们的住所，这种类型在蒂卡尔涂鸦[155]中也常见。这些门楣的新奇之处在于：它们位于高处，即便是瞥一眼它的样子都是一种罕见的特权，这与那些设计类似的石碑形成了对比。雕像本身代表了神圣的宝贵召唤，但却完全由易腐烂的材料制成。碑文显示这些图像是蒂卡尔从击败的对手那里获得的珍贵的战利品。

蒂卡尔和附近的遗址将石碑传统延续到了9世纪，而公元869年的11号石碑代表了该地区最后的古迹[157]。9世纪的纪念碑用装饰图案勾勒出画幅的边缘，取代了用羽毛和涡卷形装饰的传统，至今仍熠熠

157. 蒂卡尔的石碑传统一直延续到9世纪。公元869年的11号石碑上，一个统治者位于蒂卡尔雕像上一个长期流行的标准位置上；而其他飘浮状态的人物和铰接的框架都属于创新。

生辉地立于雕刻艺术的顶端。细长的腿支撑着9世纪的人物形象，形成失重和悬空的状态。在11号石碑上，统治者在庆祝卡盾纪年周期的更新仪式中撒上鲜血或香火，上方盘旋的是被称为"桨手"的众神，他们通常用独木舟将玉米神送往冥界进行年度新生。但无论是统治者还是桨手神灵都无法复兴蒂卡尔，因为这是该政体竖起的最后一块石碑。到了公元900年，蒂卡尔不再是新雕塑或任何类型的艺术存续的地方。

卡拉克穆尔和卡安王朝的扩张

7、8世纪以卡拉克穆尔为中心的卡安王朝是7世纪最强大的玛雅政体，它通过军事胜利、婚姻联盟和殖民地的形成在许多遗址建立了领地。但是，再多对卡拉克穆尔政治影响的历史重建也无法弥补这个伟大城邦几乎没有清晰可辨的人物雕塑所带来的遗憾。尽管如此，该遗址的117块石碑中仍有一些为我们提供了对其雕塑工程的了解。

卡拉克穆尔建造了又大又宽的纪念碑，碑上以许多男女成对的形式来庆祝统一的血统，他们的盟友埃尔·皮鲁-瓦卡也这样做过，在彼德拉斯·内格拉斯，有一块缩小版的石碑。卡拉克穆尔在尤克努姆·钦二世（Yuknoom Ch' een II）统治下达到顶峰时期，他下令制作了十几块石碑，但所有石碑在被发现时都已被侵蚀得面目全非。大多数有关尤克努姆·钦二世的纪念碑都是从其他地方幸存下来的，比如埃尔·皮鲁-瓦卡、拉科罗纳（La Corona）和坎库恩（Cancuen）等遗址，都是通过纪念皇室访问、联合球赛和婚姻联盟或承认失败，或在该王朝国王的主持下即位来声称与卡

158. 在保存完好的公元
731年的卡拉克穆尔51
号石碑上，统治者尤克
努姆·图克·卡维尔身
披一件长羽毛斗篷，站
在一个俘虏身上。

安王朝有联系。

　　最近，由马塞洛·卡努托（Marcello Canuto）和
托马斯·巴利恩托斯（Tomás Barrientos）带领的团队
在拉科罗纳的挖掘中发现了极其精美的纪念碑。他们
与大卫·斯图尔特一起证明了这就是20世纪60年代出
现在艺术市场上的"Q遗址"石板的起源。拉科罗纳没
有石碑，也许是因为它的卡拉克穆尔领主禁止这种做
法。相反，台阶上排列着低矮的浅浮雕，上面有大量
的碑文和皇室贵族的形象，有些人穿着宫廷服装，有
些人穿着棒球运动员的服装[1]。人物往往是成对的，
要么在同一块石板上，要么在相邻的石板上，因此这
个地方的艺术不是关于统治者个人，而是关于社会互

动，通常是与来自卡拉克穆尔的领主之间的互动。拉科罗纳1号石板（包括1a、1b号石板）是为了纪念拉科罗纳的统治者从公元677年开始对卡拉克穆尔的尤克努姆·钦二世的访问。

对这些和其他新发现的石板，以及一些已知很久的石碑的研究揭示了坎佩切南部地区和佩腾地区复杂的政治网络。卡拉克穆尔在这些地方进行扩张以开辟一条获取玉石的贸易路线，并遏制竞争对手蒂卡尔。卡拉克穆尔的皇家墓葬中有大量的玉石，包括由玉石和贝壳制成的墓葬面具，这无疑是来自贸易网络的收获。值得注意的是：这个地区似乎就是绘制精美的"古抄本风格"陶瓷的起源地，而且这些陶瓷很可能是由一个或多个附属国生产并供他们自己以及卡拉克穆尔统治者使用的[199-201]。

尽管卡拉克穆尔在7世纪取得了惊人的成功，但它还是在公元695年臣服于蒂卡尔。然而，关于卡拉克穆尔的尤克努姆·图克·卡维尔（Yuknoom TooK' K' awiil）——他继承了一个因战败而萎靡的政体——的石碑是保存最好的。它是由进口的岩石制成的，虽然在20世纪60年代被掠夺者切割成碎片，但仍然得以完好地幸存下来。公元731年的51号石碑[158]展示了统治者的正面身体，他的脚向外张开，肩膀和手臂呈弧形，这让人不禁想起16号蒂卡尔石碑[153]上统治者的服装和舒展开阔的站姿。但这座纪念碑雕刻的浮雕层次不同，统治者的右臂比其躯干位置低，左臂在几乎可以触摸到的稍高位置。因此，雕刻家们不仅通过重叠和遮挡，还通过调整浮雕层次来实现三维立体效果，这样统治者能够以一种比蒂卡尔的静态雕像更生动的形象出现在石雕上。

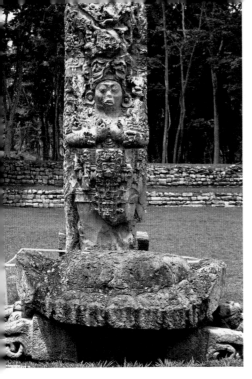

159.（左图）石碑C上的瓦克萨克拉胡恩·乌巴·卡维尔（711年）在面容和服装的制作上堪称完美，比其他早期的科潘国王雕像都更有立体感。石碑上的统治者打扮成玉米神，站在龟形祭坛前，再现了这位神灵的重生（插图201）。

160.（右图）这个非凡的恰克神的立体雕像很可能是科潘统治者统治时期的作品，恰克神戴着一个绘有鸬鹚吃鱼场景的头饰。这是被发现的埋在26号建筑内三件藏品中的一件，当时这栋建筑处于别称为"希乔"（Hijole）的建设阶段。

科潘和基里瓜

在科潘和基里瓜，玛雅雕刻家们利用当地的特殊岩石进行三维雕刻实验，最终舍弃了在佩滕地区形成的二维模式。虽然最初可能是通过在陶瓷香炉或小玉石雕像上进行实验发现的，但一种以孤立出来的三维面部为特色的浅浮雕在基里瓜成为主导雕塑形式。基里瓜的棕红色砂岩比佩滕的石灰岩产量更高，为美化人脸提供了一种介质。

在附近的科潘，工人们发现从山上开采的火山凝灰岩在刚被开采出来时很容易被凿开，但在空气中会慢慢变硬[159]。他们将凝灰岩雕刻成精美的建筑装饰，将传统的灰泥建筑雕塑转变为一种更耐用的石材，并雕刻出有着凹凸层次部分的宏伟形状来描绘诸如恰克等神灵的动态图[160]。在石碑的雕刻传统中，

161. 在尼姆·利·蒲尼特15号石碑（721年）上描绘的统治者戴着与祭坛Q上所见的科潘统治者相似的头巾，这表明这位统治者与科潘之间存在联系（插图166）。旁边有一个没有细节描绘的女性，她在一个香炉上插香，以纪念一个历法周期的结束。

雕刻家们雕刻出了巨大的、不成比例的长腿雕塑，其头部和手臂呈立体浮雕效果，但在7世纪初雕塑仍被棱形石柱牢固地支撑着。到了8世纪，随着雕刻家们创作出栩栩如生的雕塑，石柱逐渐消失。视觉上似乎是许多巨型的国王被迅速冻结在广场上，完全成型的脚倾斜着以撑起整套的华服。独特的科潘包头巾[166]出现在遥远的伯利兹地区的尼姆·利·蒲尼特（Nim Li Punit），它在那里的雕塑上刻画的是它的轮廓[161]。

在8世纪早期，科潘因为制作了多块石柱而获得了雕塑成就上的荣耀，这些石柱是为了纪念克萨克拉胡恩·乌巴·卡维尔（Waxaklajuun Ubaah K' awiil）而完成的。标识为公元702年的石柱J[162]上刻有一段详尽的碑文，整体以编织席的样式雕刻，并被放置在遗址的东入口；其他石柱——包括公元711年建成的石柱C[159]和一个龟形祭坛都被放置在主广场。但在公元738年，基里瓜国王俘虏了瓦克萨克拉胡恩·乌巴·卡维尔，并将他斩首。在统治者权力的推动下，基里瓜建立了一个雄心勃勃的石柱计划，立起了古典玛雅史以来最高的雕塑[165]。几个基里瓜石碑模仿了科潘石柱的主题，包括石柱J中的垫子。盗用战败者的艺术形式在艺术史中很常见，但正如马修·鲁珀（Matthew Looper）所提出的，尽管为了鼓励舞蹈而在气势、内容、纪念碑和雕刻的放置位置方面进行的创新都表明，这些石柱不仅仅是科潘石柱的复制品，但人们还是好奇科潘的雕塑家是否与国王一起被捕并被迫参与创建了这项工程。在8世纪后期，基里瓜的雕塑家引入了一种原始的形式，将几吨重的河卵石雕刻成学者们

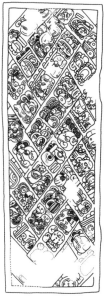

称为"怪兽"的造型，比如雕塑"怪兽P"［164］中，最后的一位国王坐在一个巨大的海龟状生物张开的大嘴巴里。

毫无疑问，基里瓜对瓦克萨克拉胡恩·乌巴·卡维尔的抓捕对科潘造成了创伤，但这座城市终会恢复过来；正如第3章所述，公元755年，该王朝的第15任继承人修建了一个新的、长长的象形文字梯道［67］，并借由这些文字将他的死亡纳入一段漫长的王朝历史中，强调历史中的成功和连续性，有效地从视觉上抹去了受到基里瓜攻击的这段历史。类似的陈述也出现在祭坛Q上［166］，这是一个由统治者雅克斯·帕斯·查恩·尧阿特（Yax Pasaj Chan Ypaat）在公元776年下令建造的大型方形祭坛，设置在最终落成的基尼什·雅克斯·库克·莫的墓葬建筑16号神庙前面。雕刻在祭坛顶部的文字叙述了包括雅克斯·库克·莫到达科潘在内的一系列事件，并将他自然融入几个世纪的历史长河中去。祭坛四周的图像也是如此：在西

162.（上图）来自瓦克萨克拉胡恩·乌巴·卡维尔统治时期的科潘石碑J上的碑文被巧妙地排列成条状，并形成编织席的造型图案。由于它们都交织在一起，就需要读者在阅读时遵循字符短语的规律。

163.（右图）这位祖先的雕像现在在哈佛大学的皮博迪博物馆，最初是放置在科潘的象形文字梯道上，以象形字符讲述了这个政体的悠久历史（插图67）。

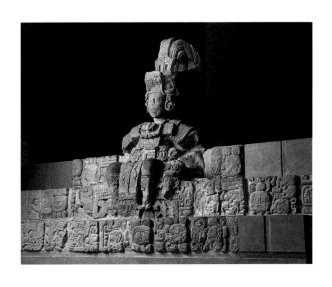

164. 基里瓜的雕塑家们以创新的形式将莫塔瓜河上的巨石进行雕刻，描绘了超自然环境中的统治者。"怪兽P"展现了一个8世纪晚期的统治者从一只大乌龟的嘴里出现的场景，可能是为了再现玉米神的重生。

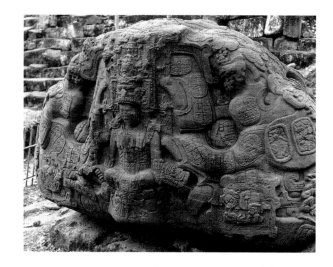

165. 公元738年，基里瓜国王卡克·提里瓦·查恩·尧阿特（K'ahk Tiliw Chan Ypaat）俘虏科潘的瓦克萨克拉胡恩·乌巴·卡维尔后，他试图复制出敌人的大广场。于是在基里瓜出现了一个宽敞的广场，上面矗立着高耸的石碑，包括公元711年的石柱E，石碑底座高达10.6米。

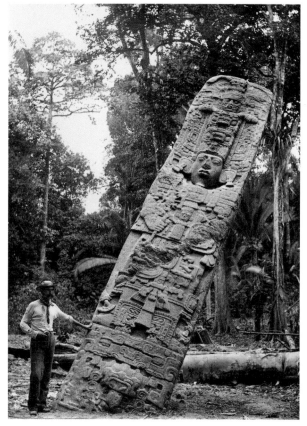

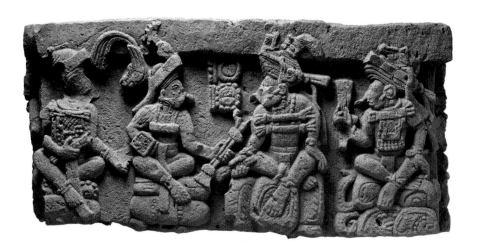

166. 在科潘祭坛Q上西侧画面的中间，已去世300多年的基尼什·雅克斯·库克·莫将燃烧的火炬或飞镖交给当时的统治者雅克斯·帕斯·查恩·尧阿特。在这个祭坛下，考古学家发现了一处存放有美洲虎等大型猫科动物的地方，还有金刚鹦鹉等鸟类。

面，祖先基尼什·雅克斯·库克·莫将一根火杖交给了在世的统治者雅克斯·帕斯，围绕着他们的是出现在二人统治时代中间的14位统治者，这是体现王朝连续性的另一种视觉表达方式。

多斯·皮拉斯和派特克斯巴吞地区

在7、8世纪，派特克斯巴吞地区也经历了巨大的政治变革。于6世纪修建在塔玛林蒂托（Tamarindito）和阿罗约·德·皮德拉（Arroyo de Piedra）的石碑不知在何时遭到了破坏，很可能是因为该地区的战争或是有外部势力的介入。公元648年，处在"间断"时期的一位蒂卡尔统治者的儿子巴拉·查恩·卡维尔（Bajlaj Chan K' awiil）在多斯·皮拉斯建立了一个新的王朝，派特克斯巴吞地区也逐渐活跃起来。斯蒂芬·休斯顿和其他碑文研究者们认为：在卡维尔及其继任者统治期间，雕刻家制作了各种石碑、石板和台阶，这些雕刻作品讲述了卡盾纪年的庆祝活动、与卡拉克穆尔和其他政治派别的联盟，以及他们自己在战争中的失败

167. 在南广场发现的塞巴尔1号石碑上，一位9世纪留着大胡子的统治者戴着蛇辫头饰，具有来自南部低地地区玛雅政体以及尤卡坦半岛（包括奇琴伊察）遗址的元素特征，这颇有博采众长的风格。

和成功，其中包括与蒂卡尔的几次交战。

公元736年，为了纪念公元735年塞巴尔的统治者伊夏克·巴拉姆（Yich' aak Bahlam）被俘获，多斯·皮拉斯统治者竖立了两尊石碑——多斯·皮拉斯2号石碑 [127] 和阿瓜特卡2号石碑。它们用曾经强大的特奥蒂瓦坎的视觉语言来宣告胜利，这一点可与彼德拉斯·内格拉斯武士石碑相提并论。在这对石碑上，统治者身穿特奥蒂瓦坎服装，他的脚下是蜷曲在较低

168. 公元889年的塞巴尔3号石碑与来自奥克斯金特克（Oxkintok）和其他北方遗址的石碑相似，都以碑面分区的形式出现（插图174）。在中间区域是一个像统治者的人，他位于开花的洞穴或山前。在顶部的区域里则是两个坐着的、戴着特拉洛克面具的人物。

位置的、被羞辱的塞巴尔国王。塞巴尔是帕西翁河上的一个城市，是河上贸易的一条重要通道，后来成了附属国，但这一切都将以多斯·皮拉斯和阿瓜特卡（约800年）的被遗弃而告终。

然而，这并不是塞巴尔的终结。公元830年，在佩滕地区的乌卡纳尔的支持下，塞巴尔的新的统治者到来后迎来了复兴。在接下来的几十年里，塞巴尔纪念碑上的图像，如1号和3号石碑[167,168]，是玛雅样式与那些来自墨西哥湾沿岸和墨西哥中部样式的合体。尽管一些20世纪的学者假设这些外来风格是入侵性移民或征服的结果，但更近代的解释表明，其原因在于玛雅统治者：面对随着社会崩溃而来的古典时期玛雅人身份的衰落，玛雅统治者利用外来形式来拓展体现他们权力的视觉语言，这与9、10世纪奇琴伊察发生的事情类似。

第七章　北方雕塑：尤卡坦和奇琴伊察的艺术

尤卡坦半岛的玛雅艺术，尤其是奇琴伊察的玛雅艺术的发展轨迹与南部低地地区有所不同，但其起步非常早。洛尔顿（Loltun）大洞穴可能是乳齿象时代该地区最早的人类定居点；这一洞穴的出现，在前古典期晚期起了关键作用，当时的入口处描绘了一个衣着华丽的统治者，这使人联想到圣巴托罗的玉米神[209]。近年来，考古学家一直在深入挖掘以揭示早期——特别是在埃德兹纳（Edzna）的建筑结构。在奥克斯金特克，5世纪的纪念碑是南部低地地区艺术特征的缩影。古典期晚期的纪念碑通常在恶劣的环境中幸存下来，并遵循其他地方已为人知的雕刻惯例，虽然一块描绘埃德兹纳棒球运动员的石碑可能代表了当地的艺术创新。

虽然玛雅艺术止于公元900年之后的南方，但是在这个千年的末期，北方却处于丰富多彩的发展期，这使得玛雅艺术持续发展，一直到16世纪西班牙入侵为止。毕竟正是在尤卡坦半岛，兰达主教在16世纪会见了当地的长老，将他们的书写系统记录了下来。南方的雕塑媒介——尤其是独立的立式石碑——特别适应北方的当地条件，那里的原材料有些不同，灌木热带雨林的环境不同于南方的高冠层深层雨林。时间和政治认同也起到了一定的作用，所以在南方发展的持续性可以从8、9和10世纪广泛分布在埃克·巴拉姆、西部丘陵地带蒲克（字面意思是山）的石碑雕刻看出

来。在这一时期结束时，奇琴伊察在雕刻上的创新和不连续性更明显，后来这些特征又持续了一段时间。

对尤卡坦半岛的艺术研究也与南部低地地区的艺术研究不同。例如：最近对帕伦克雕塑的调查是由对象形文字的解密所推动的，而北方纪念碑上的文字（如果有的话）也只有简短的文本，没有可靠的固定日期。这使得我们很难从个人和当地历史的角度来解释推动南部低地地区艺术研究的原因，如果有可能找到的话。不够深入的考古也导致了对早期或小型雕塑的了解有限。例如：在阿坎策（Acanceh）展开的新工作在前古典时期阶段取得了丰硕的成果；在那里的发掘工作一直持续到古典期晚期。在古典期早期末，这里的灰泥宫殿以色彩丰富的灰泥石板为特色[169]，上面描绘了生动的伴侣精灵和象形文字"PUH"（蒲苇草），这可能是指传说中的香蒲之地，即墨西哥中部的托兰（Tollan）：例如北方的艺术家完全掌握着科潘的图像素材库，但没有文字能说明这一点。

此外，从5世纪早期到西班牙入侵之前的几年间，尤卡坦半岛的雕刻家们有一种不同质量的石灰石可

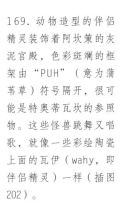

169.动物造型的伴侣精灵装饰着阿坎策的灰泥宫殿，色彩斑斓的框架由"PUH"（意为蒲苇草）符号隔开，很可能是特奥蒂瓦坎的参照物。这些怪兽跳舞又唱歌，就像一些彩绘陶瓷上面的瓦伊（wahy，即伴侣精灵）一样（插图202）。

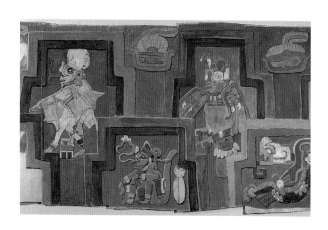

用，它质地密集但纹理不够细腻，耐用但不太适用于浅浮雕。保存最完好的是那些三维立体雕塑，它们被认为是做建筑装饰之用，或必须置于室内位置，事实上这些描述符合奇琴伊察的许多作品。高冠雨林长期阻碍了人们对南部低地地区建筑的仔细观察——从而使人们的注意力集中在独立的雕塑上，而北方的建筑总是在灌木丛中脱颖而出，使其更容易受到人类和自然的破坏。

因此，对北方的建筑研究蓬勃发展，而对其雕塑的研究却常常滞后。即使是在同一时期，北方的雕塑风格也与南方不同。它的一些包括卖弄夸张的姿势在内的特点提高了自身辨识度，尤其是从远处看时。在奇琴伊察很常见的排成队列的雕塑[179]邀约观赏者沿着既定的路径前进参观。它追求外部三维空间雕刻的趋势为建筑雕塑注入了新的能量，包括门框、门楣和内置墙板，既使得建筑可以永久居住，也强调了某种特定的意识形态。

人们对北方雕塑的存在年代一直存疑，但学者们现在一致认为：在埃克·巴拉姆的最后镌刻日期是9世纪早期，在乌斯马尔的是10世纪早期，而在奇琴伊察的一组雕像则是10世纪末期。奇琴的大部分最新阶段的作品都没有可确定日期的碑文，人们认为它是在1100年左右结束的，各时期间短暂的重叠带来了玛雅潘的兴起，并在15世纪中期衰落。正如我们在第三章中看到的，尽管在该地区重新进行的考古学将有望最终提供明确的答案，但所有在西班牙入侵前几个世纪的北方建筑的建造年代都是存在争议的。尽管许多北方遗址早期都被占领过，但奇琴伊察和玛雅潘以外的

大多数雕塑的时间都可以追溯到8世纪和9世纪，这个时期有时被称为"古典终结期"，这是一个容易让人想起火车站和颓废感的词，不宜在这里使用。简单的世纪任务更令人欢喜。

8、9世纪的征服战争以牺牲南方为代价，推动了北方的经济发展。由于建设这样了不起的中心肯定需要大量的熟练劳动力，所以人口受经济机会吸引也向北方流动。乌斯马尔的仪式区的规划借鉴了帕伦克这样的城市设计，但它的画廊和装饰着精美镶嵌石头的宫殿似乎借鉴的是遥远的科潘做法。这两个城市可能已经同时开发出低矮的建筑风格，但即使是广泛使用的恰克（玛雅雨神）、伊察纳姆（至高无上的神，特别是鸟类方面）和维茨（拟人化的山）面具的原型似乎也来自8世纪早期的科潘建筑。由于新的移民模式，对北方的最大影响似乎来自玛雅外围地区，包括远在南方的科潘，或是西部尤其是乌苏马辛塔等城市。在科潘[100,101]和其他遗址看到的对三维立体感的追求在较小程度上实现了奇琴伊察丰富的发展：在奇琴和其他地方盛行的长腿比例最后出现在7世纪科潘的纪念碑雕塑上，而北方雕塑流畅的正面线条也成了科潘许多雕塑的特征。科苏梅尔华帕（Cotzumalhuapa）是8世纪和9世纪危地马拉太平洋沿岸坡地地区的非玛雅艺术创作中心，它强调球类运动、太阳神和长腿比例，它的雕塑可能在奇琴伊察引起了共鸣。

蒲克雕塑

一些最令人激动的蒲克雕塑在建筑群中起了关键作用，但这些建筑群已经不复存在。尽管坎佩切南部，现

今库姆皮奇（Cumpich），只剩下一堆瓦砾，但在国家人类学博物馆里，一尊来自该遗址的非常有力量感的三维雕塑吸引了现代人的目光，在它失去胳膊、腿和阴茎之前一定更是如此，当头部偏离身体中轴线时，其立体感就更加明显。另一例如玛雅人拉奥孔，这个饱受折磨的俘虏被一条蛇一样的绳子勒住脖子。

在蒲克南方边缘的许多城市里，通常都建有门框和门楣的三维组合。在西卡卢姆金（Xcalumkin），门框和门楣组合［170］以内部门楣是鸟神伊察纳姆为特色，它位于适当的高处；这种伊察纳姆造型在帕伦克［129］和彼德拉斯·内格拉斯也一直沿用。以恰克神为特色，门框上镶嵌有成对的手持斧头的舞者，表明仪式上的舞者可能曾在这里进出，为干旱地区带来雨水和繁茂。

在乌斯马尔，一种完善的雕塑传统与8世纪晚期乌苏马辛塔低地地区的雕塑传统相契合。在石碑上，站立的人物手持铜袋，进行洒水仪式，或者站在不幸的俘虏身上，其中一些俘虏赤身裸体，备受羞辱，比如库姆皮奇的人物雕塑［171］。在多数情况下，主角上方会以顶的设置来为其形成一个特定空间，以这种边界的划分方式来设定纪念碑的场景，并暗示宫殿的内部结构。大约在公元900年，11号和14号［173］石碑上描绘的领主都佩戴了比大部分头饰更像帽子的巨大羽毛装饰，14号石碑的帽子还带有玛雅雨神恰克的缺口面具，挂在国王的脸前面。虽然现在已经所剩无几，但这种戴着帽子的三维雕塑曾经出现在一些主要的宫殿建筑的正面，其中包括女修道院的西楼和总督府［74,75］。不过尽管修道院里的人物是坐姿，石碑上的人物却通常是各具姿态。14号石碑上的统治者用左手高高举起武器，以一个勇武的姿势

170. 西卡卢姆金在8世纪蓬勃发展，建造了许多装饰华丽的建筑，包括这种门框和门楣结构。门楣描绘有大鸟神，即伊察姆纳鸟神；该神像也出现在帕伦克石棺盖上的十字架上（插图129）。

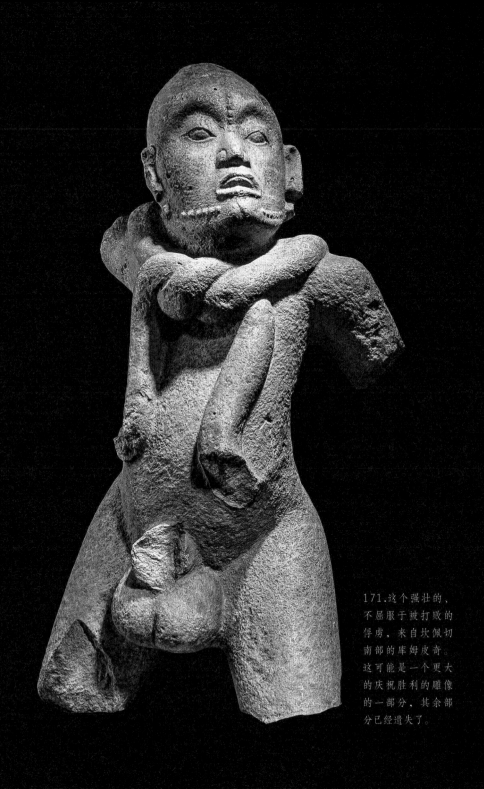

171.这个强壮的、
不屈服于被打败的
俘虏，来自坎佩切
南部的库姆皮奇。
这可能是一个更大
的庆祝胜利的雕像
的一部分，其余部
分已经遗失了。

把武器举到头饰前面。

在某些方面，14号石碑[173]是一种传统形式的代表：它增强了统治者的地位，将他置于一个双头美洲虎宝座之上。但这部作品构成细节的复杂性也说明了这位领主想要推广的一种意识形态——与库姆皮奇的人物形象传递的有所不同的权力结构。在乌斯马尔领主的上方，一位祖先的被神化的头向下凝视着，周围环绕着两个小小的浮动人物。这些漂浮者是划桨的人，他们将玛雅玉米神从生命的一个阶段运送到另一个阶段，他们出现在玛雅陶器上，出现在蒂卡尔和其他地方的晚期石碑的上部边缘。在这里，桨手们很可能是把祖先当作收获的玉米来运送。

但是，真正让玉米神重生的是人祭：在纪念碑的

172.（下左图）这个头颅是100多年前从总督府附近的废墟中搜集来的，比真人头稍大一点，保留了曾经用于整个建筑的彩饰法。眼睛周围的白色圆圈是神灵面具的一部分。

173.（下右图）乌斯马尔的14号石碑。被捆绑的俘虏形态萎靡地位于基座上；图上方，乌斯马尔国王恰克领主站在一个双头美洲虎宝座上，从一个精心制作的梭镖投射器上投掷飞镖。

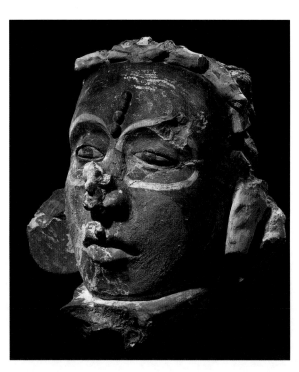

174. 奥克斯金特克21号
石碑和许多其他北方的
石碑一样都进行了分区
设计，类似于玛雅书的
书页。中间图上的战士
戴着一顶简单的帽子，
拿着一个活动的盾牌，
和博南帕克战斗场景中
的许多配角所持的盾牌
一样。

基座上，受羞辱的俘虏们被献祭给冥界，画面上呈现
的就像一个颇具风格的圣井束缚住他们赤裸的身体。
所以透过传统石碑华丽的样式传递出的实际上是使人
压抑的叙事，当然在其他情况下可能也同样如此。一
个博学的玛雅观众只需要几个线索就能理解整个故
事，就像基督教观众在观看耶稣受难像时就会想到耶
稣的故事一样。对玛雅人来说，玉米神的故事是他们
宗教信仰的核心，他的成长、繁荣和斩首都和农业发
展周期相契合。

　　北方的雕塑往往具有鲜明的叙事性。一般来说，
不仅石碑人物呈现出生动的姿势（如奥克斯金特克21
号石碑［174］和埃德兹纳6号石碑），而且许多石碑上
都分为三个特定的区域。以分区为特色的作品也出现
在南方低地地区，但通常只出现在8世纪末至9世纪，
而此时它们也盛行于北方。当然，分区也是一个复杂
项目的基本特征，比如出现在塞巴尔晚期雕塑中［168］
的博南帕克壁画［215］。北方的石碑上通常有三个独
立的、以文本分隔开来的框架，这样的构图看起来就
像幸存的玛雅书籍的页面，比如《德累斯顿古抄本》
［228］。奥克斯金特克21号石碑上的国王或祖先可能从
其栖息的顶部向下分散，而时任统治者或战争领袖位
于中间。这种构图可能来自8世纪晚期，与同一时期的
彼德拉斯·内格拉斯12号［143］和40号石碑有联系。

　　北方最精致的建筑之一——卡巴的面具之家也以
形成一个室内房间、精心设计的门框为特色。每个门框
都展示了两幅精美的卷轴画：上图显然是胜利的战士之
间的舞蹈［175］，下图是他们对一个可怜俘虏的统治。
其中一个主角穿着一件精心编织的无袖上衣，就像奥克

斯金特克战争中的上尉一样，脸上独特的标记[176]表明他戴着一个金色面具，或者可能是在卡巴至少两个伟大的头像上发现的那种文身，这其实很可能是同一个人的肖像。乌斯马尔的两个不同寻常的灰泥头像[172]上也有独特的眼彩，也许可以借此识别出单独的个体或祖先：它们可能曾经被放置在灰泥蛇或石头蛇的嘴里。

在北方，柱体结构在表现队列和连续性的形式时得到广泛应用，部分柱体一定是源自陶瓷容器的常见形式。屯库伊（Tunkuyi）石柱上绘制的戴着珠宝的侏儒、优雅的乐师和有侍从跟随的领主都昭示着奢华的宫廷生活[177]。像许多彩绘容器一样，柱子的构图呈闭环，所有人物都面向跳舞的侏儒，不过该构图不具有连续性。

175.（左图）在卡巴的面具之家的后门的雕刻门框上，武士们在跳舞。

176.（右图）从正面掉下来的雕塑头颅和左边的战士一样有独特的面部文身。

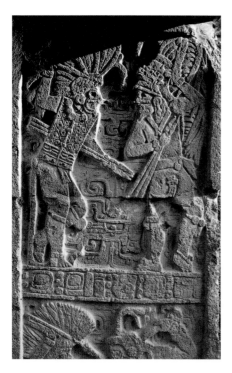

177. 现在的坎佩切博物馆里，屯库伊柱上展示了在华丽窗帘下的宫廷生活，类似于彩绘陶瓷容器上的场景。和金贝尔石板一样（插图91），宝座上文字的阅读顺序应该是从右向左。

奇琴伊察

当他们在西部和南部的邻居们模仿南部低地地区的神圣行为来建造城市和纪念碑时，奇琴伊察的玛雅人就会开始建造一种新的圣城。正如我们在第三章看到的，奇琴伊察在它的时代被认为是一个无与伦比的首都——一个托兰或香蒲之地。尽管奇琴的领主们可能已经找到了控制翡翠和黄金贸易的方法，为自己提供了前所未有的经济基础，但奇琴的公共艺术和建筑讲述的是关于统治和荣耀的故事。奇琴的领主们将墨西哥中部的意识形态完美地融入玛雅文化中，使他们的城市和纪念碑成为中美洲令人羡慕的对象。

在奇琴伊察发现了一些石碑，这里已经以雕刻石梁的方式来记录统治者和当权者的历史。但奇琴也是一个充满雕塑创新的地方，它不断开发新的方式来传

递官方信息，从小规模的大型内部浅浮雕雕塑到雕刻在柱子上的虚拟海洋，从镶嵌玉石的红色美洲虎王座到查克穆尔神像——一种已经在多个建筑物中恢复的雕塑形式。内容的重复和复制都传递给我们一致的信息，即都强调了羽蛇作为统一权威的角色。

金盘是这座城市已知的一种独特形式[178]：在圣井中发现了12个，它们可能曾经被缝在斗篷上。这些金盘复杂的设计体现了中部墨西哥服装、羽蛇和玛雅的代表性实践三者的迷人组合，由此我们几乎可以肯定它们是在奇琴伊察使用了具有挑战性的凸纹技术。在其中的一个圆盘上，一名戴着托尔特克蝴蝶胸饰的战士从天庭上的响尾蛇中浮现，其他人物戴着托尔特克头盔和帽子，但画面的构成是基于8世纪玛雅人的先例：四个年轻人手托牺牲的受害者的逼真场景；支撑这一场景的巨大神头是玛雅蜈蚣的骨骼；羽毛沿着鞭梢线排列，这和8世纪蒂卡尔石碑上的图案相似。

在关于美洲虎的上神庙、下神庙[223]以及大球场的北神庙的详细记录区域，大量叙事性的个体雕塑似乎都在讲述这座城市的神圣特权，上神庙复杂而密集的画面描述了使其领主掌权的战争。下面这个故事似乎是广为流传的：大量的失败者回想起在特奥提蒂瓦坎的羽蛇神庙（the Temple of Quetzalcoatl）举行的大规模祭祀，以及15世纪晚期在特诺奇蒂特兰大神庙（the Great Temple of Tenochtitlan）献祭仪式上发生的大规模屠杀。

美洲虎下神庙和北神庙的内墙上排列着极浅的浮雕。在涂上一层薄薄的油漆之前，单个的石板被组装起来后在原地进行雕刻。在美洲虎下神庙，雕塑家

们再次讲述了创世的故事：玉米神在里面重生，不过记录的信息不多；支撑柱上描绘了使世界复兴成为可能的久远的祖先神灵。关于战争和牺牲的神圣特权可以在这里得到解释：战争工具占据了上部区域。在北神庙，统治者的就任伴随着一系列复杂的仪式，包括献祭、球赛和狩猎。在这里，巨大的羽蛇沿着中轴线上升，表明宗教统治的基础是一个仰卧的玉米神带来的一些农业基础领域的更新。世界之树和人类的祭祀活动也证实了早期关于圣巴托罗［208］的宗教性质的叙述。

大球场上排列着6块巨大的雕塑石板，讲述了奇琴领主们胜利后的情形［81,179］：正是这场战争的成功导致了故事的重演，也使得玉米神一次次地就在裂开的地球上的大球场这里重生。就如卡巴［175］的武士门框一样，背景中的卷轴画让人联想到血和烟，或者是和亚斯奇兰的25号门楣［146］的卷轴画上一样的水汽云。半圆形的羽蛇飞腾在浅浮雕石板上方，似乎通过球类比赛的祭祀活动而活了过来。在来自20世纪，并由一

178.一旦把金箔片缝在布料上就可以做成闪闪发光的衣服。这些金箔片在今天几乎难以辨认（下左图），只有对它们进行恢复后才可以读出上面提供的详细的叙事场景（下右图）。图上人物戴着托尔特克的徽章，但包括其中一个呈现正面脸的人在内的人物布局与8世纪的玛雅模型相一致。

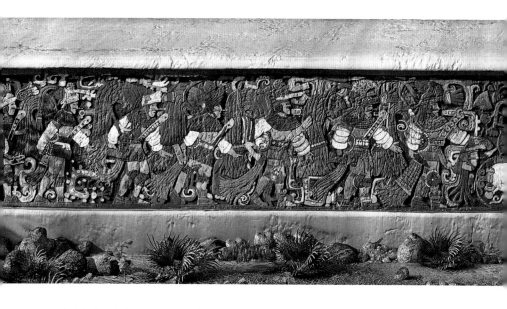

179. 从这幅基于留存下来的色块而绘制的图案中可以看出，绚丽的色彩曾经使大球场斜坡上的那些真人大小的人物形象栩栩如生。在这个特大号的球的右边，被斩首的人仿佛在喷血，从他的脖子里喷射出一个头骨、一根果藤和六条蛇。

代代的现场导游及参观指南进行宣传的现代神话中，"赢家"被"输家"用作献祭，而此处这些看似恐怖的石板却表明，输家遭到斩首。但在这里没对这种情况做进一步的描述，只有不变的六次大献祭。每次献祭都在一个巨大的球上进行，球面上描绘了一个裂开的头骨。这些头骨球可能表明：玛雅人在橡胶球中心使用了人类的头骨，从而形成中空给球增加一些弹跳性。一些头骨被保存在球场外的特姆潘特里建筑或骷髅架神庙里，这是中美洲发现的最早的此类架子之一，成排的数百个石头头骨陈列在那里以作纪念，每块头骨都略有不同 [82]。

　　尽管学者们试图根据艺术风格来揭示出奇琴伊察建筑阶段中可信的顺序，但物质文化本身就是容易产生争议的，而且在玛雅雕塑的历史上本就出现过许多令人激动的、新奇的事物。一块巨大的祭祀石雕，被富有创造性地做成一个安置在球场石环上的球，并用

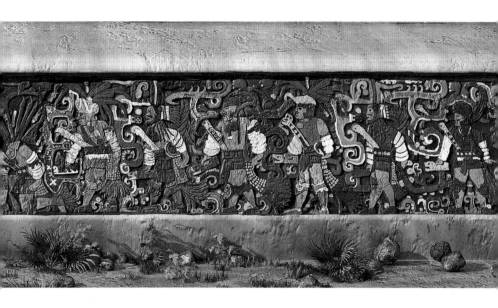

传统的文本格式在上面刻下无可争议的日期：公元864年。但根据风格和题材的特点，人们通常认为"S"形羽蛇雕塑中瘦长的武士和球员形象是这之后几百年的作品。一些学者甚至想把奇琴伊察解读为阿兹特克人的前奏，但事实显然并非如此。相反，我们看到的可能是来自墨西哥中部、玛雅地区其他地方和韦拉克鲁斯（Veracruz）持不同传统的艺术家们发展出的一种风格，这是一种数百年来具有统一力量和形象的风格。

尽管大多数玛雅传统都是如此，但奇琴伊察的艺术项目的凝聚力量是相当惊人的，因为这座城市到处都是雕刻或绘画，或两者兼而有之。大多数雕塑都是就地雕刻的，制作过程中城里每天都有熟练的工人。从大球场穿过主广场，雕刻而成的几十根柱子和石墩形成了勇士神庙和所谓的梅尔卡多前面的柱廊［83,84］。在梅尔卡多，从图拉一直到西班牙入侵时的阿兹特克首都，石雕长凳形成的模式都会被人们反复复制，即

180. 梅尔卡多市场的中央平台的边缘上雕刻有一条起伏爬行的羽蛇。在其下方，一个祭司取走了一个祭祀者的心脏；其他被绑在一起的俘虏在石头上等待轮到他们。

在伸出面上雕刻游行队伍的人物。就像大球场石板上的球员［179］一样，武士们彼此之间差异很小，排成一列，在场地中央集合；现在我们看到的大多数都是俘虏，他们聚集在醒目的、用心脏献祭的遗址上。

奇琴伊察的三维雕塑

就像我们在库姆皮奇所看到的那样［171］，北方兴起了三维立体雕刻技术的热潮。在蒲克地区，剥了皮的人挥舞着星形权杖（在奥克斯金特克）或可能是在支撑着宝座（在西库洛克）；巨大的直立的阴茎状雕塑从墙面伸出或竖立在庭院里。但在这方面最成功的是在奇琴伊察，那里产生了全新的雕塑类别，其中许多同时出现在墨西哥中部的图拉。

在奇琴的新雕塑形式中，最主要的是查克穆尔雕塑、蛇形圆柱、迷你亚特兰蒂斯人和旗手，所有这些都在统治者的建筑中无处不在。查克穆尔神像——"伟大的"或"红色的美洲豹"——是由19世纪冒险家奥古斯都·勒普隆（Augustus Le Plongeon）的工人们发明的一个词，它指的是所有头部呈90°面向前

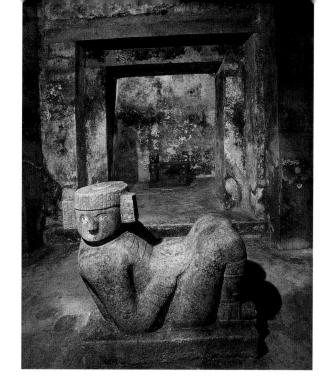

181. 在卡斯蒂略内保
存完好的化石神庙中，
可以清楚地看到统治
者的红色美洲虎宝座
和查克穆尔神雕塑之
间的关系。查克穆尔
神持有一个用于盛放
祭品的圆盘；统治者
坐在镶嵌着绿松石的
"tezcacuitlapilli"
上，这是墨西哥中部著
名的托尔特克镜子背面
的饰物（插图17）。

方、肚子上放着一个祭祀用的容器的斜卧着的雕塑人
物。创造这个词的当地工人可能保留了一些关于被埋
葬的红色美洲虎的古老传说，尽管人们肯定不会把躺
着的查克穆尔神像误认为是美洲虎！然而，至少有
一个红色美洲虎宝座被埋在奇琴伊察。1936年，当何
塞·埃罗萨·佩尼切（José Erosa Peniche）的手下走进
卡斯蒂略里的化石神庙顶部的墓室时，这个被无比完
美地埋葬在里面的王座才为世人所知。于是，人们才
知道今天可以看到的神庙内还隐藏着一个神庙。事实
上，红色美洲虎宝座及其陪伴的查克穆尔雕塑已经被
封存[181]，而那里和其他地方的两种雕塑形式——例
如查克穆尔神庙——通常一起发挥作用，宝座属于统
治者，而查克穆尔神庙是供奉统治者的地方。

最终，在很多地方都发现有查克穆尔雕塑，这并

不奇怪，包括在图拉甚至更远的北方，也就是今天的哈利斯科（Halisco）和基里瓜；后来，阿兹特克人为特诺奇蒂特兰仪式性区域创造了更难懂的雕塑形式，将特拉洛克（墨西哥中部雨神）图像和查克穆尔的造型结合起来。随着时间的推移和文化的交流，查克穆尔似乎成了放置祭品的地方，很可能是在肚子部位摆放祭品的容器[181]。与此同时，这些查克穆尔雕塑上面都有中美洲阵亡战士的肖像，他肚子上托着的圆盘类似玉米神托着的圆盘，是进行重生和自我复制之处。投进圣井的玉石牌匾上描绘的玉米神也拿着这样的一个圆盘。武士和玉米神之间的关系在整个遗址的叙述中都有详细说明：查克穆尔可能通过一个人物的身体把重生的意识表现出来，进而使其成为一种礼拜式的事物，以便向所有来者表明其仪式功能。

奇琴伊察衰退之后

在1100年左右，有着许多名声显赫的雕塑个体的奇琴伊察遭受到了巨大的衰退，以至于几乎没有建造新的建筑，也几乎没有制作新的雕塑，此后只烧制了少量的陶瓷。尽管奇琴伊察作为一个朝圣地幸存了下来，但它当时却变成了一座鬼城。

大概也是在1100年，玛雅潘城邦在西部建立。虽然鲜有证据留存下来，但这很可能是导致奇琴衰落的原因。不管他们在这场文化断层中扮演了什么角色，这个城市的统治者们都试图重现过去：工人们从蒲克地区把雕塑立面的碎片拖到玛雅潘，玛雅潘的辐射状金字塔按照奇琴的卡斯蒂略建造而成。在形成他们自己的传统的过程中，玛雅潘的雕刻家们转向了用黏土

182. 一个来自玛雅潘的石龟雕塑的龟背上有13个阿哈瓦符号，表示经过了一个周期为20年、共13个周期的时间段，卡盾纪年法的一轮有260年。

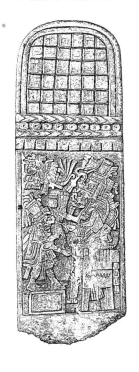

183. 尽管已经被侵蚀，但10个阿哈瓦象形文字符号的痕迹表明：玛雅潘1号石碑是庆祝10.18.0.0.0这一天，或1185年这一年；碑文形成了一个庇护神灵的神龛的茅草屋顶。科潘的石碑J也有石头茅屋顶。

和石头为材料的三维雕刻形式，以及一种新的石碑传统。大大小小的陶瓷雕塑呈现的是单一的神灵，其中许多都与农业的丰产有关，而这一时期广为流传的潜水神则提供玉米面团包馅卷或玉米面团球。玛雅潘人在石龟[182]上根据卡盾纪年法来计下日期，每20年一个周期结束时在南部低地地区的圆形祭坛上举行仪式和庆典[151]，尤其是在托尼纳和卡拉科尔：石龟的背部可能早已安装了用于祭祀仪式的木桩。遗址上石碑的雕刻表面看起来像是一座房子或神龛，文字构成屋顶，里面是诸神[183]。在考古挖掘时发现了一具灰泥查克穆尔雕塑的遗迹。鉴于持续衰退的严重性，12、13世纪的复兴具有非凡的意义，这是曾经挺过一些非常严峻时期考验的古传统的复兴。

在西班牙入侵之前的几十年里，加勒比海沿岸的沿海贸易城镇——包括图卢姆[85]和圣丽塔科罗扎尔——蓬勃发展起来，兰达主教在16世纪中期曾目睹和描述了当时的活跃文化。1518年，胡安·德·格里哈尔瓦（Juan de Grijalva）在他领导的一次探索行动中发现了沿海城市图卢姆，并确定它曾是贸易中心。巨大的珊瑚礁阻止了他靠近海岸，但他仍然滔滔不绝地描述他所见到的一切，并把它比作遥远的塞维利亚（Seville）。如今，图卢姆以其小巧的建筑和精致的绘画而闻名，这两者在其他章节中都有描述；两尊7世纪的石碑可能是作为贡品或战利品从古遗址运到这里的，也可能是从附近的希勒哈迁移过来的。在希勒哈，一个罕见的第一个千年小镇矗立在一个原始的石灰岩圣井周围，这个小镇就像图勒姆海滩上冒着气泡的淡水泉一样珍贵。

第八章　来自抄写员的恩赐：玛雅彩陶艺术

　　玛雅彩陶是新世界最卓越不凡的陶瓷艺术。尽管对考古学家而言，玛雅陶瓷像大多数考古碎片一样，通常被用作鉴定年代的参考证据，但与陶器的表面相比，不断变化的边沿形状几乎是微不足道的。玛雅陶罐罐身有生动的绘画图案或雕刻装饰，为人们了解古代宗教、古代叙事，甚至艺术形成的方式打开了一扇窗户。对艺术历史学家而言，它们可能是玛雅文化中最具有价值、却最少被研究的媒介之一[184]。世界上唯一能与之相提并论的是古希腊传统。幸存下来的由杰出的艺术家绘制的古希腊陶瓷，也展现了非常丰富的有关宗教祭祀和民俗的图案。

　　当然，玛雅人每天将陶器和葫芦一起使用，小陶杯用来盛酒，高圆柱形陶器用来储存和倾倒祭祀饮料，陶盘用来盛装蘸酱吃的玉米面团、包馅卷和玉米派等各种美食。精英们使用的此类容器，大多经过了精心制作和精巧着色，有些甚至被带进坟墓用以盛装食物，以便逝者在来生享有足够的营养丰富的食物。玛雅人还制作陶罐以纪念生命中的重大事件，如一位王子步入成年、登基为王、在战争或球赛中获胜，或者提亲结婚。然而，大多数情况是：当一个高贵的男人或女人去世时，其朋友和亲戚赠送新的陶器，作为死者的陪葬品。这些容器上的图案可能很神圣。千年以来，这些精致的、有纪念意义的容器形成了一种超强的视觉传统。

制作工艺

玛雅人总是在缺乏带轮子的工具的条件下工作。他们主要依靠两种基本工艺来制作陶罐，有时同时采用这两种工艺。通常情况下，工匠们利用泥条盘筑法制作陶瓷，但这种工艺在精美的成品容器上没有留下任何痕迹。至于雕刻造型，通常用模型制作，需要拼接好，以免在烧制过程中发生断裂；陶工们在动物张开的嘴里埋设通火孔，或者把这些通火孔隐匿在不显眼之处。另一种制作陶罐的基本方法是泥片围接法，最常见的是制作陶瓷盒子。先切割或冲压成小泥块，然后把泥块拼接到圆柱形陶器的底部，作为支撑的三只脚。少有容器留有任何火印，也就是容器在窑里烧制时留下的黑点。因此，玛雅人一定是在泥匣子里烧制容器，具有保护性的陶器旨在保护彩色泥釉免受积碳的影响。

精美的容器是通过利用各种介质来进行抛光的。尽管许多这样的器物至今仍然色泽光亮，但实际上玛雅人并没有发明釉料或玻璃：像古希腊容器一样，玛雅容器利用经测试过的黏土和矿物质配方，制成泥釉，然后在泥釉上描色。色彩丰富的泥釉调色板早在4世纪开始使用，一直沿用到9世纪，其色彩繁多，从褐黄色到紫色，各种红色，以及介于红色和橙色之间的不同的颜色都有。不同程度的低温就会烧制出不同的蓝色和绿色，但这些颜色已经褪去，只残留下不同的灰色。一些玛雅陶绘流派避免使用色彩丰富的调色板，尤其是古抄本风格的画家，他们只使用炭黑和红色，有时也使用淡黄色。

4世纪末，玛雅人采用特奥蒂瓦坎人的后火粉饰

184.（左页图）在这个残缺不全的容器表面，一位戴着面具的侍从站在空王座旁边。和莫图尔·德·圣何塞遗址其他作品一样，这位画家使用了具有挑战性的颜料——主要是粉色和蓝色，以及更容易烧制的传统的大地颜色。

工艺（画家们使用一种稀薄的、准备好的生石灰，将矿物颜料溶解其中，制成一个含有各种蓝色和绿色的多色调色板。完全粉饰的陶罐在5世纪的墓葬中十分常见，但在古典期晚期变得非常罕见）。采用后火时，有时灰泥粉饰工艺与其他工艺一起使用，特别是雕刻和绘画。有时也用后火粉饰的小点点来强调细节之处；偶尔后火粉饰的蓝色用于器物边沿处，如七神瓶[198]。玛雅艺术家们创造了深雕陶瓷和浅刻陶瓷。这两种工艺在古典期早期比后来应用得更加普遍，且在那个时代里，在许多情况下，它们甚至比玛雅画笔画出的图案更加精细。玛雅艺术家们还雕刻皮革制品，在雕刻前或雕刻后将它们适度浸湿，然后在烧制前抛光，产生坚实而有光泽的深棕色和黑色基调。

早期的玛雅陶瓷

玛雅容器源自从葫芦上切下来的各种造型。自古以来，葫芦是一种结实且不易破碎的容器。最终，玛雅人开始用黏土制作这些造型的容器，并用滚动冲压或纯泥釉等工艺对他们制作的容器进行打磨。

在前古典期晚期，可能来自中美洲低地地区的乌苏卢坦（Usulutan）器物开始广泛传播。其独特的红地淡黄彩波浪条纹图案采用了防腐工艺，该工艺需要在烧制而成的蜡状物质的图案上涂泥釉，从而使被蜡状物质覆盖的部分保留为黏土的颜色。一个单喷嘴可可豆容器也随之产生，从而开创了专门用来盛装玛雅精英们喜爱的珍贵而苦涩的巧克力饮料容器的传统。玛雅人很快就为这些早期陶壶发明了各种新的形状，而且许多陶壶有四只乳房状的支脚[185]。

185. 有乳房状支脚的四足陶器是2、3世纪蒂卡尔最好的精美容器之一。这个精致的样品以至今仍为玛雅女性编织的一种纺织图案为特色。

早在公元第一个千年，玛雅人就开始使用彩色泥釉对他们的陶瓷制品进行抛光处理。随着这种做法成为一种标准，无论玛雅人在哪里建造纪念性的宗教建筑，他们都开始表现出一种更强的文化同质感，这可以被认为是古典期早期的标志物之一。这些最早的彩绘为出现在前古典时期纪念性灰泥外墙以及前古典期晚期和古典期早期最早的石雕上的相同的玛雅神提供了明确的证据。一些早期的乳房状容器制作精致、着色巧妙，有些甚至采用了模仿其他材料的容器（模仿实物纹理）的做法，这在古典期晚期变得非常普遍，尤其是葫芦和其他易腐容器［37,192,193］。

在4世纪的大部分时间里，带有碗盖、底部有凸缘的陶碗——到公元300年左右，当建造豪华的墓室成为一种惯常的做法时，这种陶碗就有可能已被列入玛雅人的财产清单，其样式在祭祀容器的样式中具有最重要的特色。有些陶碗与其他的样式珠联璧合，采用了四只球茎形——而不再是乳房状的支脚。这些大而笨重、少有磨损的陶碗，可能是用来供奉或陪葬的。通常情况下，碗盖的提手做成动物头或人头的样子，而

186.4世纪佩腾地区的陶瓷以底部有厚凸缘的陶碗为典型。许多陶碗被人形化或物形化。这种陶碗非常小巧且精致，特点是盖子上有一只二维造型和三维造型的水鸟，整个碗像一只海龟在水里游泳。

碗身画有二维彩绘，浮绕着碗盖的表面[190]。这种把绘画和雕刻融为一体的工艺表明，这些容器的画家也是它们的陶工。玛雅艺术家们描绘了各个不同的表面：窄直的腹壁，大大的弧形盖子，就连把手和凸缘往往也被描上了色彩。

通过表达必须经过使用者接受的陶器元素，最精心制作的底部有凸缘的容器和类似造型的样品体现了作品中直接吸引观众眼球的共同的宗教理念。例如：出自蒂卡尔的失落的世界建筑群1号墓葬的带碗盖的小碗[186]，水鸟的头部和颈部形成了一个立体把手，水鸟的翅膀用轮廓线的方式画在碗盖的顶部。它的喙里有一只软体动物或蜗牛，显而易见，这就把二维造型拉成了三维造型。底部凸缘伸入一只立体乌龟的身体内，而乌龟则游过波浪形虚线边缘，这是玛雅人对水的简略表达。二维造型和三维造型之间不断地相互作用，迫使观赏者们直面艺术表达中的人为性问题；

令人惊讶的是：雕塑和绘画之间的实践因关注这两种表现模式的阈限接合点而显得很现代。但阈限性也是一个主题：这个被鱼、乌龟和食肉性水鸟占据的水世界是宇宙的多个世界的其中之一，在这里，活在今生的那些人与来自来世的那些人的行为产生了交集和碰撞。

　　许多古典期早期的陶瓷表达了这样的宇宙概念。但随着玛雅艺术家开始借助陶器表面讲述神圣的故事，有些带盖子的陶碗也试图传达更多。出自贝肯的一个陶碗［187］以一只大鳄鱼为主要特征，这只鳄鱼刚刚吃掉了三个人，他们血淋淋的身体顺着碗盖往下滑。在现今达拉斯，一个不知出处的四脚陶器的每条腿［188］是一个热带地区的野猪的头，野猪头鼻子朝下，有长长的卷毛，意指大地。盖顶上的独木舟里坐着一个完整的雕塑人物，他手中的桨划到正中间。他像猴子样的面貌与他头上的象形图像"太阳"相得益

187. 这个出自贝肯的容器是迄今为止发现的最大的玛雅容器之一，其特征是：一个奇怪的蜥蜴人从二维空间滑向三维空间，撕裂断的尸体顺着碗盖往下滑。

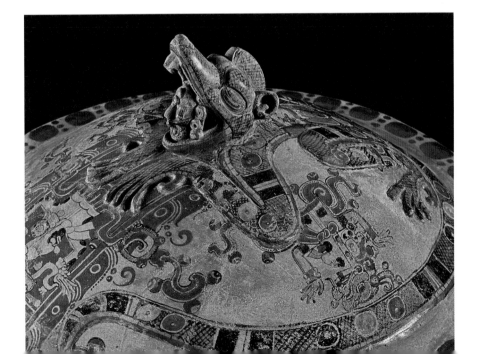

188. 这个有盖的容器由四只鼻子朝下的野猪支撑着，两个通火孔是野猪的嘴巴。顶部造型完整的猴子桨手是白天的化身，它正在进行白昼巡游。

彰，意指他是白天的超自然化身，昼游在四个角落被野猪撑起的世界里。

如今可以肯定，与来自玛雅地区以外其他的介绍相比，三脚圆柱形容器十有八九是特奥蒂瓦坎人的发明，但却在玛雅人中大受欢迎[190,191]。甚至早在4世纪晚期，在特奥蒂瓦坎人将他们的意愿强加于蒂卡尔王座之前，他们特有的陶罐制作风格就已被列入玛雅人的容器素材库。在5世纪，三脚圆柱形容器是最重要的精品容器；然而，到了7世纪，尽管这种古老的容器类型仍然出现在描述其他形状的容器的陶罐清单中，且其式样仍时不时地在伯利兹受到青睐，但在佩滕和恰帕斯地区的玛雅人没有制作一件这样的容器。

一件5世纪贝肯地区的祭品强调了当地玛雅人和遥远的特奥蒂瓦坎人之间的文化互动，但我们再也无法理解其复杂的含义。在一个当地制造的三脚圆柱形容器内，坐着一个由两部分组成的大个头的特奥蒂瓦坎人，反过来这个人又拥有10个实心小雕像和大量的玉器、贝壳及陶瓷饰品。玛雅人自己是否认为三脚圆柱形容器是打开特奥蒂瓦坎大门的工具？

在特奥蒂瓦坎对玛雅人的影响达到顶峰时期，其他容器类型也进入了玛雅人的财产清单，包括带环形支架的陶碗和由两部分组成的陶罐（有时称为饼干罐）；玛雅人可能是锁盖型陶罐（通常被描述为螺旋盖型陶罐）和几乎一出现就立即失宠的其他样式的罐子的发明者[189]。对在里奥·阿苏尔发现的锁盖型陶罐的检测表明，它被放进了装满玛雅巧克力的墓室。这个陶罐的外形像一个小手提包，提手被绘成像被一张美洲豹皮包裹着的样子，这是归皇家所有的标志。由两部分组成的饼干罐使神像显得特别栩栩如生，里面可能装着珍贵的祭品。出自蒂卡尔雅克斯·奴恩·艾因墓室的一件陶器，是一个古老的冥界之神，他坐在一个用人的股骨交叉做成的凳子上，双手托着一个被砍下的人头。

在5世纪，从蒂卡尔到科潘，三脚圆柱形容器几乎完全取代了早期的容器样式。许多都是用后火粉刷的灰泥进行抛光，即便其淡雅的调色板仍然接近特奥蒂瓦坎人的配方。像特奥蒂瓦坎容器一样，许多玛雅容器都有匹配的盖子，但不同于特奥蒂瓦坎的是：大多数玛雅容器都有动物形或人形的把手，有些人头造型使整个容器的外观看起来很直立。一些容器，特别是5

189. 这个来自里奥·阿苏尔的样品是已知的为数不多的锁盖型容器之一，是第一个经过检测后证明装有可可豆的容器。容器的左上方有宝贵物品的铭文。提手用彩绘的美洲豹皮包裹着。

190. 10号墓葬是5世纪早期雅克斯·奴恩·艾因和9名殉葬者的安息之地，埋葬有新的、混合造型的陶瓷。受特奥蒂瓦坎人的启发，蒂卡尔的三脚圆柱形容器和后火灰泥粉饰工艺呈现出一种新的形式——有逼真的人头和动物头作为装饰。有些头是大批量生产的，用来制作成套的精美陶器。

世纪早期的容器，外观矮宽，接近特奥蒂瓦坎容器的比例；另外一些容器则更高，容器中间部分逐渐变窄成"细腰"，使之更加具有人形。

出自雅克斯·奴恩·艾因墓室的一个陶罐，三脚支架上端坐着一个人物，直立的罐身是人的身体，用模型做的人头是提手［190］。这种寓意在底部有凸缘的容器中也得以体现，但在更高的三脚圆柱形容器中，它更具信服力。这些陶罐带模造或锻造而成的提手和三脚支架，可能比底部有凸缘的容器更容易生产，而且它们相对较小的尺寸和较轻的体重使它们更便于提起而免遭损坏。

以前，对底部有凸缘的陶碗的表面，少有任何形式的叙述。但随着体壁更高更直的圆柱形容器的出

现，叙述的冲动开始兴起。在一些三脚圆柱形容器表面，通过视觉讲述了极其复杂的故事，为了理解叙述的故事，需要反复转动圆柱形容器。布鲁塞尔的一件容器叙述了一位君主死后转世再生的故事，借助一次死后旅行，通过穿越休眠的太阳和龟壳、地球表面，以玉米神的形象通往新生[191]。

叙事冲动

人们如何解释这种讲述故事的主人公、他们的行为以及这些行为发生的地点的叙事冲动呢？在新世界，没有其他社会能够以这种具有明显的玛雅"风格"或表达方式的地方惯例来解释包括超自然世界、人类世界及其背景在内的视觉化的叙事冲动。是什么让玛雅人如此不同?思考这一切是如何发生的一种方法是：把媒介和它所传达的信息看作是计算机硬件和软件。石碑是硬件，陶罐是硬件，建筑是硬件；软件编写这些媒介的程序，软件是图像系统，玛雅象形文

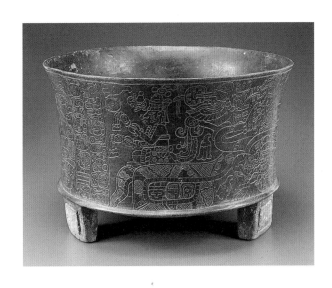

191.围绕着这个又大又矮的三脚容器表面的是穿越冥界之旅。旅行从文字右边的奏乐开始。

字是一种软件；软件能严重破坏硬件，而且使用新软件的欲望能推动新的、改进的硬件的发明或获得。当然，在整个古典期早期，主要用来传达玛雅宗教和历史信息的软件，即书写系统，得到了改进。随着书写系统变得越来越语音化，文字化程度越来越低，更便于从时间维度向前和推后进行陈述；它包括关于神及其活动的更宽泛的话题。尽管有证据表明，早期的语音拼写很复杂，但对文字的偏爱（可能是读者，而不是作者）被证明是有限的。

当3世纪的短符号被5世纪更长、漫无边际的文本所取代时，写作不仅再现了事实，还再现了细微的差别和细节。换句话说，代表语言和讲话的软件得到了改进，这样给代表视觉的软件——以及随之而来的硬件施加了压力，从而也推动了改进。显然，它确实有所改进，有连续叙述的三脚陶器证明了这一点。一个特殊类型的硬件——底部有凸缘的陶碗——无法运行这种新的软件系统，这样很快就过时了。而新型的三脚圆柱形容器成功地解决了这个问题，确保了容器的形状存活了一个多世纪。

但三脚圆柱形容器有不支持视觉叙事的部分。容器的把手适合雕塑样式，且大多数样式具有符号性，而不具有叙事性；容器的顶盖具有连续性的视觉空间，而不具有连续性的叙事空间。三个厚板脚架只是支撑起容器的主体部分，使之远离地面。曾经一度吸引众人热捧的三脚圆柱形容器，包括它与特奥蒂瓦坎的影响之间的紧密联系，到公元600年已不再符合实际，这种容器样式被无顶盖、无脚架的简单圆柱形容器所替代。

古典期晚期的陶瓷传统

在古典期晚期的陶瓷艺术中，玛雅艺术家开始描绘自己及其在宫廷中的角色[86]：国王的得力助手——记录保存者，当然，也是艺术的创造者和记录的作者。艺术家把芦苇笔或羽毛笔塞进自己的头发或头饰中，把自己描绘成随时准备好迎接任何可能到来的工作的样子[200,204]。正如艺术家开始将自己纳入视觉记录里一样，他也开始把自己写入书面记录中，有时甚至会有玛雅抄写员在彩绘容器上签名[195]。即便如此，大多数玛雅艺术家的名字和宗谱都已不复存在。少数幸存下来的可能很反常，但不管是否反常，至少它们为我们提供了一些对艺术创作样品的重要见解。

对抄写员的描绘通常是以群体为特征，这说明玛雅艺术家们可能是合作完成工作的。事实也的确如此，例如：艺术家们一起雕刻完成阿兹特克最后一位统治者蒙特祖玛（Motecuhzoma）的肖像，很久以后，这一事件在16世纪中期的水彩画中被重新提起。有签名的玛雅雕塑通常附有几个签名，所以有团队合作一说，可能是同族人合作，可能指泛中美洲。著名的玛雅陶瓷传统也可以证明许多艺术家们是在一起工作的。几乎在所有的情况下，都是一个艺术家画一整个陶罐，从背景到细节再到文字，但坐在他旁边的可能是一个或者几个助手，他们用共同使用的颜料调配成差不多一模一样的泥釉[193]。因为今天几乎所有的玛雅陶瓷制作方法都是由女性掌控，所以另一个人可能是一名女性，她可能制作了薄壁圆柱形陶器。而所有已知的签名，却都是男人们的。

一些古典期早期的玛雅陶器的边沿上有些献词，但在古典期晚期，这些边沿上的文字变得高度标准化。在20世纪的大部分时间里，学者们认为玛雅陶瓷的画家们不识字。他们认为：如果画在玛雅容器边沿的铭文，不管下面画的是什么场景，在时间和地理上都重复着同样的文字，难道这还不足以证明它们只是简单的机械重复吗？当然，这种推理没有考虑到文本可能与场景没有直接的关系，并且，当这种解放思想开始被玛雅学家们理解时，预示着一个理解玛雅艺术家和玛雅艺术创作的新时期的到来。迈克尔·科（Michael Coe）的第一个假设，即这种文本顺序可能代表一种葬礼的圣歌，并不成立，但他具有挑战性的假设论断为新的见解浪潮的到来打开了大门。单独解读《基本标准顺序》中一个又一个文字符号表明，这个文本是关于艺术创作本身。当今，随着大多数学者解读玛雅圆柱形陶器边沿描画的文字铭文，发现有一段铭文如此写道："它产生了，它是被祝福的，他喝可可（或玉米汁）的饮料杯上的文字。"铭文可能还

192.尽管有些普通，但在陶罐毛坯半干阶段，艺术家用粗线条雕刻陶罐，然后进行打磨和烧制，最后用后火蓝色颜料给容器上色。这种褐色条纹的泥釉看起来像是被雕刻过的热带木材。

193. 这三个容器于公元682年被埋在蒂卡尔的一个墓葬里，是由生手绘制的12个陶罐中的一部分。所有陶罐似乎是为皇室葬礼而制作和装饰的。在整个绘画团队中，右边陶罐的画家的技术最娴熟。他学会在容器表面画线之前，用泥釉模仿制作出像木头样的纹理。

会继续写到饮料杯或盘子（另一种常见的器皿形状）属于谁的。此外，在少数情况下，还会出现艺术家的名字。换句话说，这段长长的神秘铭文文字描述了陶器的用途、陶器的拥有者和绘作者，以及识别被描述的个体并在他们之间建立关系的说明文字。

大多数幸存下来的精美彩色陶瓷来自墓葬，但无数现存的碎片表明，许多容器也被扔进了垃圾堆。在博物馆里和私人收藏品中，已知的没有原产地的容器比那些有考古背景的容器要多得多[94]，没有上千个的话，也有上百个。但仅仅只有一小部分达到了本章所述的质量。例如蒂卡尔196号墓葬出土的一套容器，表面没有磨损，但制作方式很有趣：这是一整套容器，颜料是同时调制而成的，而且主题也一致[193]。但在插图193中，右边容器的艺术家巧妙地使用了棕色和黑色颜料，巧妙地制作出使人信以为真的条纹状、像木头样的纹理表面；把黏土纹理表面做成木头纹理表面——这是左边容器的工匠尝试的一个"仿品"，

而中间容器则完全没有达到这个效果。

这种娴熟的操作模式——有技术、有能力、有必要的失误——反复出现在容器的各个部位：例如边沿上的铭文，从右边清晰可见到其他部位的简图。最引人注目的是神像头上的切口，一个卡维尔神的图像标记为"石头"，像埃米利亚诺·萨帕塔石碑［12］。同样值得注意的是：右边容器的图像画法超凡，线条从粗到细，快速而自信地切入皮革般坚硬的黏土上。相比之下，左边容器的图像依赖于断断续续的直线条，而中间容器的图像则依赖于几条力度相当、深且短的线条。像波兰帕克画派那样，一个家庭，或三位年轻的领主，可能共同完成了这套容器，并专门为蒂卡尔领主的葬礼刻画了这些图像。尽管每个容器都完成了自己的使命，用来贮藏为死后旅程准备的食物，但是只有一个容器称得上是一件可展示的艺术作品。

地方风格

人们发现，成千上万的已知的玛雅陶瓷变化多端，以至于人们很难确定玛雅陶瓷绘画风格的极限［93,94］。但如今，众所周知的风格包含了几十种非常精致的陶器，多莉·林茨·巴德特（Dorie Reents-Budet）和她的同事们把黏土分析与风格研究并置在一起，然后将这些研究结果与象形文字的研究结果结合起来，以确定陶瓷作坊及其位置。

这些作坊蓬勃发展的地方的名称，包括莫图尔·德·圣何塞（Motul de San José）和纳克贝（Nakbe）在内，在它们那个时代并不是玛雅最著名的地方。奇怪的是：许多因公共艺术和文字而著名、

最强大的玛雅城邦，少有证据表明它们有高质量的陶瓷作坊。尽管经过多年发掘，帕伦克和亚斯奇兰都没有出土过重要的陶瓷容器，即使在该地区发现了特卡利石华（洞穴玛瑙）精美容器；许多出自蒂卡尔的7、8世纪的容器都很精巧，尤其是与早期的精美容器相比。此外，一些最令人陶醉的陶瓷绘画中心可能少有——或在某些情况下没有——纪念性雕塑。尽管如此，陶瓷绘画风格仍可建立起一些显著的地方联系，通过比较出土的样品，通过化学分析黏土，或者通过识别陶罐上文字中的地名，人们就可以知道重要的作坊有哪些。危地马拉高地的风格以用矩形做成的矮圆柱形陶器而闻名，主要用红色和橙色绘制，带有"V"形镶边和红色边沿，并通过在查玛挖掘的样品来确定其起源[203]。一种相关的风格可能来自东部的莫塔瓜河流域。北部佩滕/南部坎佩切风格，因其独特的红色边沿、淡黄地黑彩圆柱形陶器和盘子[199–201]，可能在更大的卡拉克穆尔政治圈中被称为"古抄本风格"。莫图尔·德·圣何塞（用ik'或风为标志符号）是一个非同凡响的发明中心，包含"粉色符号"风格[184]和著名的阿尔塔·德·萨克里菲乔斯地区的陶壶风格[202]，这两种风格都体现了色彩的华丽运用和主题的变换。淡黄地红彩和黑色背景的绘画风格都集中在纳兰霍——霍尔穆尔地区。

在很多这样的作坊里，圆柱形容器的连续性表面为艺术家们提供了新的创作空间。简洁、无间断的容器壁帮助艺术家们达到了新的叙事和讲故事的水平。而且，就像艺术家们在古典期早期利用二维造型和三维造型之间的互动那样，他们在古典期晚期探索连续

地讲故事的可能性，用有趣的旋转使观众一次又一次地转动瓷罐。虽然一些专门从事历史叙述的作坊[34]和高地艺术家们可能填补了因缺少石雕而未能满足的需求，但许多艺术家们为了寻求他们需要的题材而转向了宗教世界。尽管4、5世纪的宗教陶瓷艺术大多侧重于概述宇宙背景，但7、8世纪的容器常常为人们提供了一扇了解古代编造神话的窗户；有些神话只有在陶瓷传统中才为人所熟知，也有许多流传下来的被收录在16世纪的《波波尔·乌》中。

纳兰霍和阿加·马克西姆（Aj Maxam）

对于那些看起来非常传统化、主色调为淡黄地红彩、题材有限的作品而言，广为人知的纳兰霍——霍尔穆尔风格的玉米神陶罐却经历了一些奇特的变化[194,197]。在霍尔穆尔，这种风格的样品的特征是：玉米神在圆盘内的正方形中跳舞，好像是一页手稿落在盘子上。有个非常大的盘子（直径为33厘米），其特色是嵌装有矮杯子——可能是一种古时候盛装玉米片和蘸酱的用具，与这种风格的另一个常见主题——不加修饰的鸬鹚——一起与这个盘子成为一体，而图案和单调的颜色使其难以让人读懂。

但一些纳兰霍艺术家将绘画技艺提升到了新的高度。考古学家在伯利兹的布埃纳维斯塔（Buenavista）发掘出了一个非常精美的样品[194]。布埃纳维斯塔是纳兰霍行政辖区的一部分，根据其命名的统治者，可追溯到8世纪的第一个10年。其所在地环境和献词证明，这件容器，亦称尧恩西花瓶（Jauncy Vase），是纳兰霍国王送给当地领主们的一份礼物。在一个又高

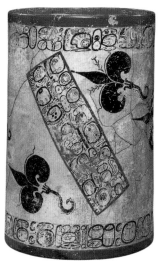

194.（左图）这个布埃纳维斯塔花瓶是由乔·鲍尔（Joe Ball）和詹妮弗·塔斯切克（Jennifer Taschek）在伯利兹发掘的，可能是在约公元700年于纳兰霍绘制的，并作为一份珍贵的礼物送给一位一级行政区的领主。像阿加·马克西姆的后期作品一样，花瓶的边沿留有蓝绿色灰泥的痕迹。在淡黄色的背景下，两个玉米神在跳舞。

195.（右图）环绕着圆柱形容器底部的是艺术家的名字和头衔，阿加·马克西姆的名字出现在正中间的右侧，在其中一个浮板尖端的下方。因为是沿顺时针方向转动容器，所以所有文字是从左向右阅读的。

又细的圆柱形容器上，在淡黄色的背景下，两个跳舞的玉米神显得非常清晰，甚至很镇定自若：他们以不同寻常的姿势沿着逆时针方向移动，而且，与大多数样品不同的是这些玉米神站着不动，唯有伸展的双臂标志着他们跳舞。没有狂热的小矮人伴舞，没有人物间羽毛的重叠，也没有文字的重叠。花瓶的边沿有蓝色的痕迹。就玉米神跳舞这一主题而言，布埃纳维斯塔花瓶比任何其他样品都要画得细致，但似乎又没有那么充满生机和活力。

然而，似乎是同一位艺术家在画这个被称为"兔壶"的容器时，采用的工艺大相径庭〔196〕。在这里，布埃纳维斯塔花瓶笨拙的工艺让位于用一系列泥土色绘制的容器上富有欢愉的工艺。"那只兔子拿走了我的东西！"一位几乎裸体的L神以一种特别的第一人称

196. 就像他在纳兰霍官
廷的继承人阿加·马克西
姆一样，"兔壶"的画家
也用多种风格进行绘画，
他似乎也是布埃纳维斯塔
花瓶（插图194）的绘画
大师。在这里，他放纵他
的喜剧天赋，奚落因兔子
索要他的头饰而被扒光衣
服、遭到羞辱的L神。

口吻对在位的太阳神基尼什·阿哈瓦说道。借用精致
的涡卷形装饰，他说的话与他的嘴巴连接了起来。但
是L神未能看出，可能是基尼什·阿哈瓦幕后指使兔子
去偷窃，因为这只顽皮的兔子躲在王座后面偷看；在
陶罐的另一边，傲慢的兔子站在宝座上，夸耀着L神的
服饰。

　　到8世纪末，一位纳兰霍艺术家，也可能是布埃
纳维斯塔作坊的继承人，描绘了三个风格迥异、引人
注目的玛雅陶罐，这些陶罐都收藏在芝加哥艺术学院
［195,197,198］。而且，这位艺术家可能与其他一些容
器的画家一起工作，包括耶鲁大学美术馆的巧克力
罐，也许还有一个高大的长方体容器，名为"十一神
花瓶"。他的名字鲜为人知，但他自称为"马克西姆
人"。马克西姆这个地名可能指的是纳兰霍的政治中
心，所以，他在这里叫阿加·马克西姆。这三个陶罐
很可能出自同一个墓葬，而且是在很短的时间内绘制

而成的。虽然没有注明日期，但像早些年代的容器一样，根据它们命名的统治者，它们可被认为是8世纪最后20年制成的容器。这些年是艺术发酵、政治动荡不安的年代：在同一时期的恰帕斯州东部，一群玛雅画家创作了博南帕克画作［215-218］；到公元800年，帕伦克这座城市及其艺术家们基本上可能已被遗弃。但在纳兰霍，一位明星画家创作了非凡的画作，并展示了一系列几乎无与伦比的绘画才能。短语"u tz' ihb Aj Maxam"，即"马克西姆人的绘画"或"文字"，出现在三个陶罐中较简单的那个陶罐上，裸露的黏土上绘有黑色花纹，雕刻有方格并饰以红色边框［195］。

最令人惊讶的是：阿加·马克西姆用与纳兰霍有关的三种不同的风格进行创作：黑色背景风格、淡黄色地红彩和他的签名作品。作为一名多才多艺的画家，他的成功让人想起了几位古希腊画家的成就，他们在约10年的时间里一直描绘黑色人物和红色人物图案的花瓶。像希腊样品那样，纳兰霍黑色背景风格和淡黄色地红彩风格本质上是优点和缺点并存的：淡黄色地红彩是通过描画人物并将人物补画上去而完成的，黑色背景则要求艺术家用轮廓线勾勒出人物，然后填充背景，用烧制的黏土作为人形及其背景的颜色。这三个圆柱形陶罐都展现出了精美而细致的书法，除陶罐上有识别性的署名和简单的花卉图案外，还表明它们是一位画家完成的作品。在他的淡黄色地红彩版本中［197］，有纳兰霍-霍尔穆尔地区标准化的玉米神跳舞的形象（该地区一定有几十个这种"霍尔穆尔舞者"的著名样品），阿加·马克西姆为旧标准提供了一个新的解决方案，以三个玉米神而不是两

个为特色，扭曲他们的身体，使他们看起来是在真正地做运动。他用炭灰色泥釉添加亮点，涂在红色泥釉上，像其他样品一样，看起来好像是深海军蓝。然而，在黑色背景的七神瓶［198］上，在"兔壶"上受羞辱的同一个L神，在地下宫殿缔造了辉煌的统治局面。也许这是个洞穴，因为他的宝座是"石头"山结构，上面还有6位侍从神。在公元前3114年8月11日第13个伯克盾结束时，新的世界秩序建立之际，6位侍从神献上了一捆捆的布。

玛雅经济中最重要的两个方面是玉米农作物和贡品，他们的支付方式可能是战争影响的结果。玛雅人将农业和贸易或贡品巧妙地结合在一起。纳兰霍的精品陶瓷上不断地传递着赞美玉米神的信息；更微妙的故事是关于L神，他作为贸易和贡品的保护神，在一代人中受到奚落，但在下一代人中似乎又备受抬举。

尽管是在不同的年代为国王尽心效力，风格也各不相同，但布埃纳维斯塔花瓶［194］和阿加·马克西姆陶罐可能是在同一个家庭作坊里制作的。布埃纳维斯

197. 玉米神和他的小矮人或驼背的人——可能喻指生长不良或受到真菌感染的玉米棒子——绕着这个大圆柱形容器的表面跳了三次舞。阿加·马克西姆的笔迹很容易辨识，第三个玉米神头顶上方的铭文与插图198中L神头顶上方的铭文几乎相同。

198. 在这个高大优雅的"七神花瓶"上，L神在他豪华的宫殿里统治着6位小神。通常情况下，他戴着姆安鸟头饰，抽着一小支雪茄。

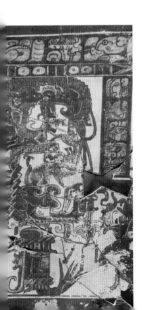

塔花瓶烧制后，在其下边沿涂上灰泥，纳兰霍地区其他瓷罐的制作，包括七神花瓶［198］，也遵循这一习俗。有趣的是：这两个容器的高度和尖细度比例几乎相同，尽管它们制作的时间相隔75年之久。绘画的风格显然要比容器的风格和形状变化快得多，这可能是一个更保守的背景。

　　总的来说，纳兰霍作坊的变化范围是非同寻常的。几代人之间，即使出自一人之手，容器呈现的风格也截然不同；所有者的变化范围也使得他很可能还有其他的杰作：尽管纳兰霍的一些墓室已被洗劫一空，但仍有可能发现考古宝藏。

古抄本风格的容器

　　尤其是在卡拉克穆尔和纳克贝地区，玛雅艺术家在淡黄色背景上用细黑线绘制容器，有时用稀释的黑

色涂薄层处理细节，并用红色颜料给容器的边沿涂上颜色，这就形成了所谓的古抄本风格［85,87,199-201］。几个世纪后，接近西班牙入侵之时，玛雅人在灰泥洗搓过的米色书页上用黑色和红色描绘写书［227,228］，与卡拉克穆尔的一些全文字陶罐非常相似。阿兹特克人在他们的书上涂上了各种各样的颜色，然而，他们使用的可能是一个古老的隐喻，"黑色，红色"（"the black, the red"）指的是书写的概念，似乎这种玛雅文字书写就是表达的起源。

这些容器的制造者可能很清楚自己在艺术和写作中所扮演的角色，因为艺术和写作的超自然赞助人是古抄本风格容器的一个常见的主题。插图86向我们展示了面目狰狞的"猴子抄写员"，他们在打开的、以美洲豹皮为封面的书上疯狂地写字，可能是为了托稳书写用具，他们的手被捆绑着。抄写员们抄写技艺高超，受过高水平教育，掌握着许多书面秘密，但在

199. 在他的豪华的宫室里，年老的、人化的L神和5位年轻美貌的女子消遣，而在普林斯顿花瓶的另一边则正在进行一场处决。作为一名古抄本风格的绘画大师，这个容器的艺术家用浅浅的涂薄层来渲染出微妙的视觉效果。前景中的兔子抄写员正忙着在一本有美洲豹封面的书上写字。

200. 玉米神和猴子抄写员经常出现在古抄本风格的容器上，通常配有简明扼要的文字。在这里，玉米神也是抄写员，也许在给他的一个儿子——一位猴子抄写员做家族事业指导。

宫廷里的地位可能会不堪一击，如同莎士比亚所言，"我们要做的第一件事，就是让我们杀死所有的律师"；他们也许会低下头，与聪明但不动脑筋的猴子加强亲属关系。然而玉米神——《波波尔·乌》中猴子抄写员的父亲，只是偶尔以抄写员的身份出现，但他成为抄写员是有道理的，因为玛雅人的后代会追随他们父母的工作。"书写是家族事业"的观念在古抄本风格的陶罐中广为流传。月亮女神也是玉米神的亲戚，因为她穿着玉米神的服装，特别是有串珠的裙子和腰带饰物——纪念碑艺术中的许多女性也穿这种裙子。月亮女神最有名的后代是兔子。这只兔子可能是间谍，陪着她到L神的宫廷，而像普林斯顿花瓶上描画的那样，L神是玉米神的天敌。

普林斯顿花瓶上画的是：心不在焉的老L神在他的宫殿里和5位年轻美貌的女子调情，用玉石打扮她们。因为他的大腿部好像还藏有玉米神的腰带饰物，所以这些玉石可能是他从玉米神那里剥夺来的。同时，一名兔子抄写员忙着记录宫殿符号。而在陶罐的另一边，两个乔装打扮、样子古怪的人在斩首玉米神。他

们可能是英雄双胞胎装扮的。有个神话情节里，为了说服冥界之神自愿为他们自己而死，英雄双胞胎举行祭祀活动。尽管经过了一些现代修复，但因其精细的线条、有效的涂薄层及复杂的构图，普林斯顿花瓶仍是一个古老的杰作。虽然这种风格与玛雅书籍的制作有关，但这里的构图旨在在连续的表面上产生最佳效果：最左边的女子在挠跪在老L神面前的女子的脚，试图把她的注意力转移到另一边的祭祀场景。这样需要欣赏者用手转动陶罐，按顺时针方向连续阅读故事；从左到右或自右向左阅读上面的文字，需要朝左右两个方向转动陶罐。艺术家描绘了5位优雅女子，她们好像在慢慢地移动甚至停止运动，每画一帧画，在她们性感的身体曲线上运笔婉转。

古抄本风格的容器的叙事范围很广，实际上，容器表面叙述的很多故事根本就不存在。常见的故事主

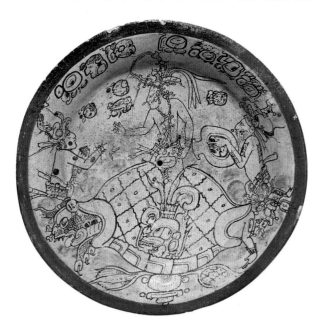

201. 在这个陶盘的表面，胡纳普和斯巴兰克把他们的父亲玉米神从裂开的乌龟壳里救出来。微妙的涂薄层渲染出氛围效果，干净的红色边沿提供了视觉清晰度。

题包括小美洲豹之死，这从大都会艺术博物馆经常复制的一个样品上可知，以及玉米神的生活情景，波士顿美术博物馆展出的一个陶盘生动描述了玉米神重生的故事［201］。在这个陶盘上，神奇的英雄双胞胎之一斯巴兰克，用一个大容器给他父亲浇水，而另一个兄弟胡纳普以邀请的姿态伸出一只手，好像要把父亲从象征着干裂的大地的乌龟壳中召唤出来。也许没有其他地方能比这更能淋漓尽致地传达虔诚的孝亲关系，这让人可以轻易地联想到送给老父王的礼物上的这种画像的政治效用。

伊克陶罐的两面：粉色文字及"阿尔塔"风格

在佩滕–伊察湖畔的莫图尔·德·圣何塞遗址或附近，只有两三个8世纪晚期的纪念碑以有标志性文字为特征，主要的标志是ik'，意思是"呼吸"或"风"。尽管这种标志性文字出现在石头上的次数有限，但通常出现在该遗址的陶瓷上。而且，那里还有几个画室在古典期晚期取得了辉煌成就［184,202］。在莫图尔·德·圣何塞，因为一些特别重要的统治者和他们的通过仪式都描绘在彩绘的容器上，所以陶瓷上的记录可能和石头上的记录具有相同的效果。

粉色文字容器因用独特的玫瑰色描绘象形文字文本而闻名，但这种由亮色和浅色调配而成的色彩并不耐久，一些文本已经侵蚀。许多不同的艺术家一起描画这些陶罐，共用颜料和泥釉，但结果却不尽相同。许多艺术家描绘的是陶瓷艺术中罕见的祭祀场景，他们似乎想要向后人证明玛雅人真的会做阴茎穿刺或穿巨型美洲豹服装。有些陶罐上画有一个绰号叫"胖酋

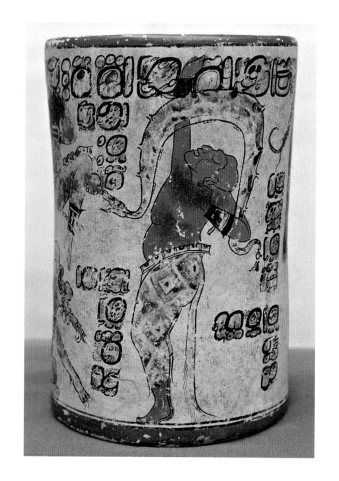

202.莫图尔·德·圣何塞的一位画家绘制了这个容器，作为礼物送给阿尔塔·德·萨克里菲乔斯的一位领主，故命名为"阿尔塔花瓶"。作为玛雅最伟大的陶瓷画家之一，他用纤细的画笔和绚丽的视觉手法，让蛇服舞者有意识地把手恰好挥舞穿过彩绘陶器的边沿文字。请注意舞者是怎样用跖球部保持身体平衡的。

长"的人，他总是观看别人献祭。一些画家用面具剖面法描绘所有的主要人物，这使观众好像具有X射线视力，可以看穿仪式的虚伪性。所有这些都为玛雅宫廷的生活和仪式提供了新的视角。

1963年，理查德·亚当斯（Richard Adams）在阿尔塔·德·萨克里菲乔斯发掘出一件非同寻常的玛雅容器，上面有伊克标志，可能是来自遥远的莫图尔·德·圣何塞领主的礼物或支付［202］。在8世纪中期的绘画中，阿尔塔画家大胆地创造了戏剧性的背

景，部分地打破了文字界限，让穿着蛇服的舞者的手灵活地穿过彩绘文本。正如学者后来确定的那样，阿尔塔花瓶上的每个人物都附有一段文本，说明它是个巫师，一个超自然的灵魂，或一个玛雅领主或政体的伴侣精灵，这表明这些奇怪的知己可能以另一种意识聚集在一起，就像领主们可能在现实世界中聚集在一起一样。这些不安分、爱捣蛋的灵魂可能激发了玛雅画家们的创造性想象力。这个陶罐上，画家在用泥釉时，将颜色集中刷在人体上，营造出一种大面积深厚感，同时呈现出戏剧性的透视缩短效果。一位同样技艺高超的艺术家在黑色背景的花瓶上绘画，使用了迈克尔·科命名的"反向区域明暗法"，在人物身体周围灵活应用明暗法，打造出了三维逆光人像效果。

这位阿尔塔画家本可以向莫图尔的前辈学习：按照传统，在达拉斯和敦巴顿橡树园，8世纪早期的画家掌握了在容器上绘制简略结构图的方法。这位阿尔塔画家和另一位与普林斯顿大学艺术博物馆里的三件陶罐有关的卓越的画家密切合作。他们可能一起肩并肩坐在同一个家庭作坊里工作。橙色和白色旋涡纹的陶器内壁说明，数百年前的乌苏卢坦陶器也出现在赛巴尔出土的、可能是9世纪初的一批陶器中，这也可能是伊克陶器的最后一批。一个伟大的传统从此就结束了。

查玛和莫塔瓜地区的容器

在玛雅高地的一些地区，特别是沿着乌苏马辛塔河（Usumacinta River）水系的奇霍伊河（Chixoy River）流域，那里尽管没有出现玛雅的大城市和纪念

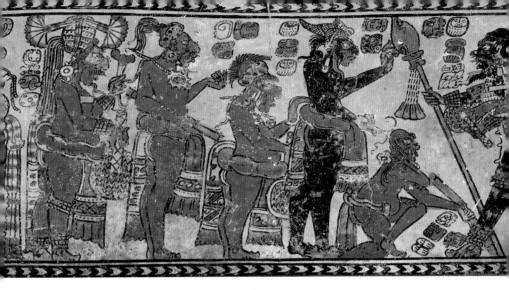

203.（上图）查玛风格的容器不像玛雅低地地区的锥形圆筒容器，它的侧面往往很直。"V"形纹缘饰可能仿照羽毛镶边装饰，这是该地区容器的特色。

碑，但却见证了精美的花瓶绘画传统的兴起。虽然如此，有权势的领主仍住在那里，而且他们死后还把精美的彩绘陶瓷带进墓室。许多简单的主题被反复地画在直圆柱形容器上，通常是矮圆柱形容器，以及低地地区少见的、以葫芦为容器形状的椭圆形杯子上。查玛花瓶多年前从危地马拉被带到费城，是最为人所熟悉的玛雅陶器之一［203］。圆柱形容器的上下边沿有黑底白色"V"形纹缘饰，这可能是复制玛雅服饰的羽毛

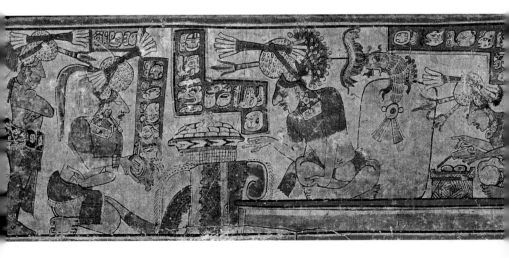

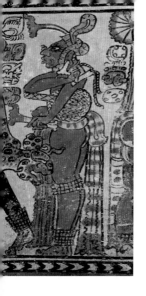

204.（下图）大英博物馆的芬顿花瓶是最著名的玛雅花瓶之一，其特点是展示和记录纺织品、食品和脊椎壳。虽然这个容器在远离玛雅大城市的地方生产，但它歌颂了8世纪广为人知的奢华的宫殿和奢侈的宫廷生活。

镶边装饰。另一重复的主题是贸易和贡物。两个玛雅商人，穿着他们冥界的黑衣服，相互交战。查玛绘画的特色是夸张的面部特征和突出的臀部和脚踝。其他的查玛陶壶描绘了超自然的蝙蝠、单个神的头、在游行中演奏乐器的动物，以及住在龟壳里的古老的玛雅神帕瓦吞（Pawahtun）的情景。

大约100年前，内瓦赫高地遗址出土了罕见的芬顿花瓶［204］，但其他类似风格花瓶的发现明确断定，该作坊位于莫塔瓜河上游的圣奥古斯丁·阿卡萨瓜斯特兰（San Agustín Acasaguastlan）附近。这种风格的花瓶都描述了该地区的战争和进献贡品的情景，芬顿花瓶的主人很可能是遥远的圣奥古斯丁·阿卡萨瓜斯特兰的一位进贡领主。在芬顿花瓶上，记录员计算总数，而领主则清点他面前的布匹和篮子里的玉米面团、包馅卷。

古典期晚期其他风格的玛雅陶瓷因尺寸和风格太多而无法将它们全部归类。整个坎佩切地区的大而笨重的盘子上都画有非写实的猛禽。伯利兹兴盛几种风格，至少有一种风格比其他地方更自由地使用线条。产于科潘南部的科帕多尔（Copador）陶器仅使用"伪"象形文字，好像是在模仿那个时期更具典型性的陶瓷。

北方陶瓷传统

尤卡坦半岛北部的玛雅艺术家彩绘陶瓷，以猛禽为特色的彩色盘子特别常见，但在8世纪，一种风格独特的雕刻制品广受西卡卢姆金和泽比查尔顿（Dzibilchaltun）统治者们的青睐。根据雷特·巴德

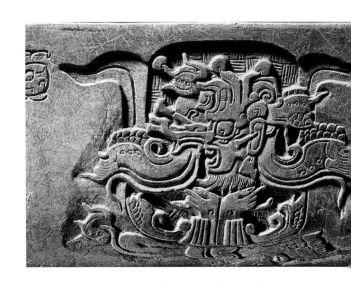

205.在尤卡坦半岛，一种雕刻风格的陶器，通常被称为乔乔拉容器，是在斯卡鲁姆金（当今坎佩切）附近制作的。在这个特例中，卡维尔从一朵睡莲中漂浮起来；在背面，在基本标准顺序下方，有蜡染防腐图案。

特（Reents-Budet）及其同事的最新研究，这些统治者们命令制作的精美陶罐可能来自丘恩丘科米尔（Chunchucmil）。有种乔乔拉（Chochola）容器，一直以附近城镇的名字命名。这种风格的陶瓷制品是陶瓷杯子，直圆筒且杯口略微张开或圆底圆筒，由多个地方生产[7,205]。虽然它们的雕刻表面似乎是主要特征，但也存在一些其他的特征。许多杯子只有一边有雕刻图案，但通常在另一边对角框中有配对文字；另一些则有配对的防腐图案，或者两者结合在一起。尤卡坦以出产蜂蜜和蜡而闻名，其中一些蜡用于处理防腐图案的制作。还有一个风格不太为人所知的陶器，仿照了深纹理南瓜的形状，雕刻的一段文字里提到了斯卡鲁姆金国王的名字。

雕刻技术可能限制了艺术家的渲染能力，虽然也有两三个生动的人物画像，但通常只渲染了单个人物。插图205中的卡维尔被简化为只有关键部位的肖像；他似乎脱离了肉体，但反向伸直的左右两只手从

下方的水涡中伸出。背景上雕刻着精致的交叉图案，可能是对农田的简画。反面雕刻有文字和看起来瞬间即逝的防腐图案，就像消失的薄纱巾留下的痕迹。

高铅酸盐和后古典时期的陶瓷

206. 尽管高铅酸盐容器表面光亮，但它们并没有使用釉料，只是在烧制过程中使用了氧气还原技术。从图拉到奇琴伊察以及其他许多地方都发现了这种陶器，它们具有托尔特克时代的特征。这里，容器的形状清楚地描绘了满是皱纹、年迈的玛雅神帕瓦图藏在乌龟壳里。

9世纪末，整个玛雅地区出现了新的陶瓷制品。在危地马拉和恰帕斯，开始出现了由塔巴斯科（Tabasco）大批量生产的精美的橙色陶器；同时，从韦拉克鲁斯到佩滕等不同地方，还出现了统一的压印图案。新的容器形状也产生了：小杯子和浅碗变得很常见，还有各种造型的圈座容器也很常见，一些底座支撑直圆柱形容器，另一些底座支撑锥形或球茎状容器［207］。伴随这种努力进行大规模生产的可能是一些新的仪式：例如在奇琴伊察，宴会可能被赋予了新的价值，可能需要成千上万的圈座容器供公众使用。耶鲁大学美术馆有一个这样的容器，它可能来自奇琴伊察或其周边地区。陶罐的两边以卡维尔为特色，在烧

制前对图案进行了仔细雕刻。许多这种形状的容器被存放在奇琴伊察的仓库里，为了便于运输，容器的尺寸和形状保持一致。

随着托尔特克文明的崛起和墨西哥中部冶金业的广泛发展，沿危地马拉-恰帕斯边境，一种新的陶瓷风格开始广泛应用于生产。这种被称为"高铅酸盐"的陶瓷制品，模仿金属的光亮表面，且在烧制过程中，当氧气被切断或减少时，它就会产生光亮。许多高铅酸盐容器是用模塑来制作动物形或人形的［206］。作为个体人物，他们是无法像彩色圆柱形容器那样为宗教仪式提供叙事的。然而，有些高铅酸盐容器呈现了玛

雅神。例如有个高铅酸盐容器以帕瓦吞为特色，展现了他的一些显著特征：一位站在乌龟壳里、瘦骨嶙峋的驼背老神，这是一个自最远古时期到西班牙入侵在玛雅人之间亘古不变的宗教主题。

　　玛雅陶瓷艺术家们掌握了一种炼金术，将不起眼的黏土和暗淡的颜料转化为永恒的、美丽的艺术品。另一种神奇的转化是能够沿着连续循环的圆柱形容器表面呈现出缩小后的活动中的人物，将时间和行为动作持续的时间融入基本素材中，寥寥几刷就完成了精简描述。在古典期晚期，中央政权的缺失为玛雅人提供了很好的发展条件，允许各种地方风格自由发展；反过来，其中一些风格也证明了它们是古代玛雅艺术的最伟大成就之一。

第九章 色泽鲜艳的艺术：壁画和书籍

2001年，一幅近乎完整、创作时间可追溯到公元前100年左右的壁画在危地马拉圣巴托罗地区被发现。有史以来，恐怕没有任何一项发现能像它一样在对玛雅艺术的普遍观念中引发如此重大的困惑。现在看来，显然，玛雅低地地区的绘画和雕塑艺术是同时发展的。在西班牙入侵之前，这一传统从未被改变。在21世纪，一系列考古发现也证实了玛雅绘画的非凡品质。圣巴托罗整幅壁画被发现后，2004年墨西哥考古学家在卡拉克穆尔的北卫城也发现了同样令人振奋的晚古典时期的壁画。毋庸置疑，玛雅壁画的发现图景将会继续发生变化。

玛雅壁画，通常也叫湿壁画，画在干燥或潮湿的灰泥上，一般采用植物胶上色。它不像真正的湿壁画那样，用颜料填充潮湿的灰泥。玛雅绘画家们也利用其他媒介作画（如前面章节提到的陶瓷），各个时期的书籍和纺织品上都有绘画，但如今尚存的此类作品甚少。

在特定的艺术传统中，有时候我们可以感受到时间的"快"和"慢"，这也是多年前乔治·库伯勒颇感兴趣的话题。受技巧、材料、立轴观念，和关于统治者的严肃主题的限制，雕塑风格的变化极其缓慢。但绘画却更加"直观"，也就是丹尼尔·卡内曼（Daniel Kahneman）所描述的"快"时间，手能更快地传达大脑更深层次的想法，尤其是有意识传达大脑的想法。雕

塑发展缓慢，在"慢"时间里不断重复已有的模式，实现与自我的对话。此外，关于国王的创作主题需要采取一种保守的方法，以强调皇室的先祖和传承。但随着壁画的出现，不同规格的画作都可以在建筑的内外墙壁上绘制，这为艺术家们提供了不一样的、更富有挑战性的创作环境，也为多人物合成图开辟了新的前景：快时间里的绘画比慢时间里的雕塑要发展得快。

前古典期晚期的圣巴托罗

威廉·萨图尔诺考古团队发现，圣巴托罗的艺

208. 在圣巴托罗的西墙上，胡那普（Hunahpu）——以脸上的斑点为标记——在祭品和一棵世界树前刺穿了自己的生殖器。在他的上方，有精心绘制的ajaw（玛雅语，意为主人、国王）符号，这是被发现的玛雅低地地区最早期的碑文之一。他的屁股上挂着一面编织镜，一只快乐的小鸟在镜子前嬉戏。

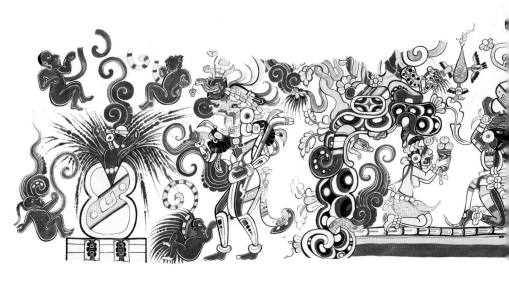

209. 圣巴托罗的画家们以说教的方式清晰阐明了玛雅神话的起源。这幅壁画里，在一个有蛇嘴和钟乳石的洞穴中，4名少女侍从跪着服侍玉米神，男侍从们为玉米神献上葫芦和王座。左侧，5个浑身是血的婴儿从一个裂开的葫芦里面喷射而出。

术家们早在公元前400年就开始绘画，那时他们绘制纯红色的壁画，比现已成名的绘画建筑群（Pinturas building，Pinturas为西班牙语）里的壁画早300年［208,209］。大约在公元前100年，艺术家及其赞助者们开始了一项雄心勃勃的新项目，在绘画建筑群的内墙上精心绘制一系列壁画，记录重要的宗教故事：玉米神的一生和世界树的起源。这两个故事在房间入口的对面墙上重合，玉米神种下自己的世界树——宇宙中心的支柱。在右侧，年少的玉米神在地下世界里欢歌载舞，逐渐长大；在左侧，另外4棵世界树也在长大，年轻的神祇们在树前刺穿自己的生殖器。北面墙上，5个婴儿——可能指的是玛雅人的始祖——从一个裂开的葫芦中喷射而出，玉米神带领着他的男女随从，从粮食之山（the Mountain of Sustenance）的洞穴里取出玉米和一个开着花的葫芦，还有其他男侍从为他举行成年加冕礼。

壁画里描述的宗教故事已然成熟，在西班牙入

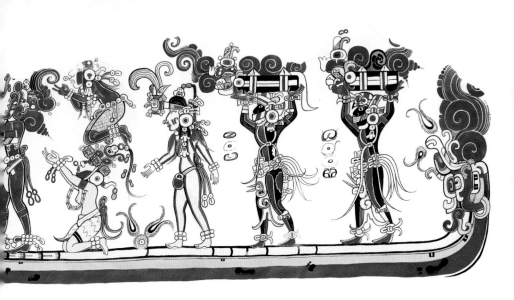

侵之时，它们依旧是中美洲人的信仰支柱。同样地，艺术创作手法也已成熟：像后来的壁画家一样，艺术家们在光滑的、新刷的灰泥上画出浅红色的线条，然后绘制整个画作。粗细一样、间距相等的线条决定了壁画的基础网格的精确度，但这些网格不会在成品上留下任何痕迹。艺术家们涂上颜色，然后用一根碳素线完成绘画。他们空出红色区域与人和动物轮廓线之间的部分，以便观赏者辨识理解。希瑟·赫斯特（Heather Hurst）仔细研究并再现了这些壁画，认为玛雅艺术家们的绘画技艺精湛，并断定这些壁画出自三个人之手，可能是一位老师带着两位学徒合作完成的。在南方的西瓦尔，从规模相当的描述玉米神的壁画中，赫斯特见到了同一时期的类似绘画手法。大约在公元前100年，玛雅人的壁画传统就已发扬光大。

古典期早期

古典期早期的壁画主要保存在墓室中，且这一时

期的墓葬壁画可能主要是单色的：帕伦克、里奥·阿苏尔和蒂卡尔的墓葬壁画都是如此。在建于公元457年的蒂卡尔48号墓葬里，考古发现了线条最简单的壁画。壁画创作者在干燥的白灰泥上用木炭迅速勾画出壁画的轮廓，然后用黑炭笔在这些线条上部绘画，匆忙中还留下了点点滴滴的痕迹[210]。方框里的玛雅日期可能记载的是逝者的死亡日期，这些非写实的符号为玛雅人创造了一种神圣的氛围——显然，在这里，水的世界是逝者必须穿过的地方，其珍贵的水滴滋养着玉米神或国王的重生[11]。几乎在同一时期，里奥·阿苏尔墓室壁画绘制得更加精致，红色的画面衬有黑色的渲染。一些壁画以围绕凸起的钟乳石状结构绘制而成，另一些则精细地绘制在深入石灰岩底层的灰泥表面。12号墓葬的壁画[211]由8个简单却巨大的字符组成，每面墙上有两个字符——但令玛雅学者感

210.宾夕法尼亚大学的考古学家林顿·萨特思韦特（Linton Satterthwaite）研究48号墓葬的碑文，记载有条形和点状数字组成的数字457，9.1.1.10.10，可能是墓主西亚·查恩·卡维尔的死亡日期。墙上还匆忙地留有珍贵水源的符号。

254

211. 在里奥·阿苏尔12号墓葬里，成对的红色字符标示的是基本方向。卡尔·陶布及其同事们认为每对中的第一个字符指的是这个方位的鸟神，第二个字符指的是方向。在这幅壁画里，东方（laK' in）在左边，南方（nohol）在右边。东墙顶部的黑色文字是逝者、墓葬主人的名字muhkaj。

到震惊的是：他们发现的这些字符记录的是玛雅世界的基本方位，像指南针指针一样，指向东南西北四个方位。像基尼什·哈纳布·帕卡尔的后期墓室的中心树一样，逝者被埋葬在墓室这个小宇宙的中心，象征着宇宙的支柱，在玛雅人的宇宙观念中，他注定会复活的。帕伦克20号神殿里的一个早期墓室也像帕卡尔大帝的墓室那样，绘制了9名彩绘守护者，但采用的是鲜艳的纯红色进行渲染。

在苏弗里卡亚、谢尔哈（Xelha）以及瓦哈克通，以宫殿为背景的色彩丰富的壁画已广为人知，这表明在5、6世纪就已存在一种鲜为人知的多色彩绘传统。1937年，在瓦哈克通考古发现了一幅画有各种场景的长画［212］；它位于内室入口一侧，可能是从与墙壁规模相当的更大的壁画中脱落下来的一部分。穿过入口，一位领主站在王座室里。这是瓦哈克通最重要的古典期早期的宫殿之一，与查克·托克·艾哈克位于蒂卡尔的宫殿风格相似。壁画下方是连续260天的计天数，这是占卜仪式历法，也是1000年后自征服时代起

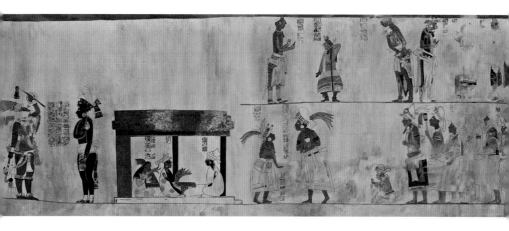

212. 在建筑B-XIII里的一幅瓦哈克通古典期早期的壁画中，女人们在一个小房间里对着一个空王座哀悼；在房子的前面，一位被绘成黑色的国王接见一位手持飞镖的勇士。在壁画的最右方，音乐家们一齐演奏，他们的手势与后期博南帕克壁画中的音乐家们的手势相似。

广为人知的中美洲书籍的特色。沿着线性计天数，标注有一些重要事件，这可能与上方精心绘制的人物场景相关。像玛雅书籍一样，这幅位于瓦哈克通的壁画用红色颜料描绘出轮廓，让人联想到当时的玛雅书籍是什么样子。

上面壁画中的人物是以真人四分之一比例尺寸绘制的，壁画展现了宫廷的生活片段，再现了在宫殿内举行的仪式。一位身着特奥蒂瓦坎（Teotihuacan）服饰的武士来访，受到了热烈的欢迎，领主们准备放血。像博南帕克的壁画一样，瓦哈克通的壁画也画了许多乐师。这些乐师展现了画家们高超的绘画技艺，人物之间相互重叠。一位乐师转向他身后的那个人，这是展现奏乐队的一种方式。这种表现方式在300年后的博南帕克壁画里也反反复复出现。而且像博南帕克壁画一样，这里可能存在登基的问题：女人们聚集在一个空王座周围。

古典期晚期的壁画：卡拉克穆尔、博南帕克及其他地区

早期到玛雅地区的旅行者在拱顶上发现了壁画碎

片后，希望还能够找到大面积的彩绘建筑。21世纪在卡拉克穆尔发现的壁画、博南帕克和蒲克地区著名的壁画，以及纳赫·图尼西（Naj Tunich）的洞穴壁画，开启了揭开玛雅非凡传统壁画的真实面貌之旅。尽管保留下来的壁画既神秘又令人惊讶，但已经开始实现了一个世纪前探险家们的愿望。

在7世纪的卡拉克穆尔，艺术家们在位于大型广场中央的金字塔上绘画，画中的人物比真人还大。这些人物两人成双、三人成组，让整个建筑活灵活现，充满了生机。而且，所有的人物都有符合他们市场商贩身份的字符名字，例如"玉米粥人"和"烟草人"[213,214]。与玛雅画家几个世纪以来采用的绘画技巧相比，艺术家们运用红色素描，着色，然后用黑色颜料画出轮廓，完成画作。这些图像附有红色的粗边框，讲述了各种故事，与7、8世纪的玛雅彩绘陶器有着明显的联系。人物形态的描绘，例如富有活力、充满力量、身着蓝色薄纱裙、站立着的女性，难以与当时的彩绘陶瓷区分开来。将刻有字的蓝色盛酒器（uk' ib）

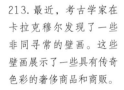

213. 最近，考古学家在卡拉克穆尔发现了一些非同寻常的壁画。这些壁画展示了一些具有传奇色彩的奢侈商品和商贩。

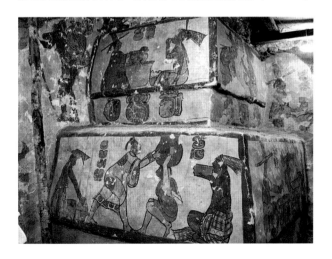

214. 卡拉克穆尔壁画的一
个细节表明艺术家重视人
体的艺术表达，先用红色
颜料勾勒出体态丰满的女
性，再画她的花哨的蓝色
连衣裙。

举到嘴边的男子，或者提起大水罐的女子，他们的手
被描绘得生动扁平，这在陶瓷绘画中也很常见。几乎
无法想象在当时的玛雅雕塑体系中，这样的作品完全
符合瓦哈克通绘画和陶瓷的传统。

　　这里我们可以看到，玛雅艺术家游刃有余地展现
了人物的形态，一幅一幅画面，无不吸引着人们去感
受，以简洁的方式方便人们远距离观赏，展示出别处
罕见的一些活动：一个男子端着豆羹，另一个男子在
喝酒；沉重的器皿从穿着蓝色裙子的女子转交到穿着
褐色衣服的仆人。艺术家故意采用透明的蓝色薄纱布
料以展现女子丰满的身材，这与博南帕克3号房间里壁
画中的那群围绕着王座的女性有着共同之处。但在这
里，艺术家特别注重对女子的乳房、乳头，以及身体
的柔软曲线等这些细节的处理。艺术家几乎对每个人
物都运用了蓝绿色或其他颜色进行提亮装饰。因此，

每个人物身上至少有一点亮丽的颜色，这给观赏者带来了不一样的视觉享受。尽管这些壁画经过多次重新粉刷，但因为完全暴露在自然环境中，人们对它们的保存时间之久感到非常惊讶。整个建筑被一座更大的建筑所包围，历经一两代人的风雨岁月，墙壁却依旧完好无损。

博南帕克

一直以来，亚斯奇兰的许多建筑的地下墓室里保存着彩色绘画已广为人知，这为1946年在26公里外的博南帕克壁画的发现提供了线索。这些壁画绘于公元791年一座三室小宫殿竣工之时。博南帕克1号建筑的壁画［92,215-218］表明：这些壁画的主要内容与它们分享的胜利成果有关，尽管1号房间里的文字明确地指出这座宫殿属于博南帕克国王亚乔·查恩·穆万（Yajaw Chan Muwaan）所有——在宫殿竣工之时，他可能就已经逝世了。

1号建筑从内到外都被涂上了颜色，但外墙装饰鲜有保存。屋檐的正下方有一段很长的文字，可能由近100个字符组成，像玛雅花瓶边缘的文字框住花瓶一样，这些字符围绕建筑的外部屋檐绘制而成。该建筑独特的结构设计也为人们观赏壁画提供了便利条件。三个房间内都安装有固定的环形长凳，观赏者可以坐在长凳上观赏壁画。这些长凳还可以保护彩色墙壁使其免受意外损坏。

博南帕克壁画能从所有其他玛雅艺术作品中脱颖而出，有以下几个方面的原因：第一，这些壁画真实地描绘了数百名玛雅领主，最真实地再现了许多仪

式，这比文本和简练的表达方式保存得更长久一些。因此，这些壁画常常描绘了古代玛雅人生活的许多方面——从社会阶层到战争到宫廷生活——而不考虑壁画本身的属性。第二，这些壁画按真人二分之一到三分之二比例尺寸绘制，因此给坐在长凳上的参观者营造了一种逼真的情景。很少有其他中美洲古代作品能让现代的参观者有如此体验。第三，这些壁画表达了丰富的情感，特别是2号房间里的壁画对俘虏的渲染。陶器的绘画以情感和幽默为特色，但没有其他巨作能像博南帕克壁画一样捕捉到古代美洲人的痛苦和渴望胜利的精神。最后，尽管由几位艺术家共同完成了壁画的绘制工作，但其中一些艺术家，尤其是1号和2号房间北墙的绘画大师，在描绘人体轮廓和动作方面表现得非常出色。虽然2号房间壁画所画的战斗首先发生，而且这个房间也是最大的，它的长凳是最高的，显然，这是一间由最重要领主主持要事的王室，但参观者可以按从1号房间到3号房间的顺序参观这3个房间。夹在中间的房间的壁画庆祝战争，两边房间里的壁画则庆祝王朝的其他要事，3个房间的壁画构成了一个完整、和谐的整体，共同描述了玛雅人消失的前夕，一个被战争和祭祀同时撕裂的世界。博南帕克的画家，和卡拉克穆尔［214］的画家一样，用红线勾勒出壁画的轮廓，让三个房间里的壁画形成统一的风格。

1号房间从介绍玛雅文字开始（"开篇"），说明在参观顺序上这个房间可能排在首位。在这些文字上方，身穿白色斗篷的领主们面朝王室家族，其中一些领主被明确地称为"yebeet"，或者"他的信使"。王室家族成员聚集在巨大的国王宝座周围，一个孩子

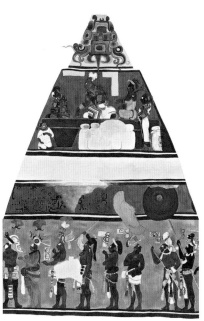

215. 建于公元791年的博南帕克1号房间的东西两面墙壁。右上角，皇室成员聚集在的王座室里，脚下放着成堆的贡品。在房间的左边，信使赶往祭祀现场。阳伞像一个个徽章，将文本框起来，标志着文本的开始和结束。整个南墙都是这样，但此处未显示出来。左下方的乐师和地方长官加入了官廷成员行列。由H.赫斯特和L.阿什比（L. Ashby）修复重建。

被仆人高高举起，面朝领主们。王座右边的袋子上写的字，意指8000颗可可豆为一个计数单位，里面共有5个计数单位的可可豆。在一个少数物品可用作交换物的世界里，作为一种交换物，可可豆是一种价值不菲的贡品或税款。这样，领主们在向王室进贡或纳税的同时，也进一步增强了他们对王室的忠诚情感。下方残缺的文字指出：亚斯奇兰统治者掌管要事，负责就职仪式，还指出这座建筑于公元791年竣工落成。2011年，墨西哥考古学家在2号房间长凳下方发现的坟墓很可能是亚乔·查恩·穆万的坟墓；1号房间国王宝座上方的文字，约为全部文字的三分之一，保存完好但没有着色，可能是因为命令绘制这些壁画的国王在项目进行期间就去世了。

参观者只有坐在固定的长凳上才能细看入口上方的北墙。这面墙描绘了三位年轻领主筹备庆典和舞会，接着，南墙描绘了他们的表演情景，他们全副盛装，腰系美洲虎毛皮、头戴绿咬鹃羽冠，身穿蟒蛇纹服装。中间领主右侧的仆人给主人涂抹红色颜料，左边领主的仆人用力把羽毛背架固定在主人身上。

红外线摄影展示了画家的高超技艺，在被层层遮挡的颜色上，画家最后加上了浓烈的黑色轮廓。人物的身体轮廓和扭曲动作，既体现了艺术家对人体形态的深刻理解，也体现了他对可见而不可知的全身缩短法绘画技巧的把握和应用。不仅仅是对手部细节的特殊处理，还有对墙上线条的细节把握，无不说明绘画技巧与亚斯奇兰的雕塑传统、而不是与玛雅花瓶等小型艺术品等绘画传统密切相关。北墙上，年轻领主们的装扮显示了他们的重要地位，南墙则描述了他们跳舞的情景。参观者一走进房间就能看见这些。为了使故事发展顺序清晰明了，玛雅画家们将三个房间里的壁画所叙述的故事串联起来。按照故事发生的时间，主人公反复出现在不同场景中。在这方面，绘画比其他前哥伦布时期的艺术作品更具有视觉上的叙事性。如果我们用语言学的术语来描述，我们可能会说，这些绘画就像一系列的语言事件——在这一点上，它们不同于玛雅石碑的表达方式。博南帕克壁画可能是玛雅艺术中唯一在视觉上超越玛雅文字叙事复杂故事的作品。

在1号房间壁画的最底层，玛雅乐师和地方首领站在中间舞者的两侧。在这里，玛雅艺术家试图表现玛雅艺术从未表现过的动作和声音。砂槌手的动作好

像采用的是定格动画，他们的手臂逐帧变化。画中鼓手的掌心朝向观众，手指明显地在挥动。在此，画家试图借助鼓手挥动的双手传达声音本身。值得注意的是：这里，玛雅艺术家知道哪些东西是能见能想的，超越了他人所知所见的问题。如此复杂的现象完全出乎意料——但玛雅艺术家所表达的运动，直到19世纪末埃德沃德·迈布里奇（Eadweard Muybridge）逐帧拍摄人体动作，才被西方艺术家领会应用。

2号房间给人的感受完全不同于1号房间。观众一进入室内，就感觉被三面墙上描绘的战斗场景包围着，似乎有种身临战斗的感觉[31,92,216]。几十名战士从东墙冲进战场，聚集在南墙上的一大片文字下方。这里，美洲虎武士，包括亚乔·查恩·穆万，以强大的战斗力攻击敌人，他的身体似乎向画面外的观众飞扑过来。画面背景采用的是不同寻常的深色颜料，说明战斗是在黄昏或黑暗中发生。战斗持续的时间也隐含在画面中。在东墙上方，战斗才刚刚开始，但从南

216. 博南帕克2号房间南墙上的壁画具体描绘了嘈杂混乱的战斗场景。尸体满地横陈，成群的武士把战败的俘虏打倒在地。

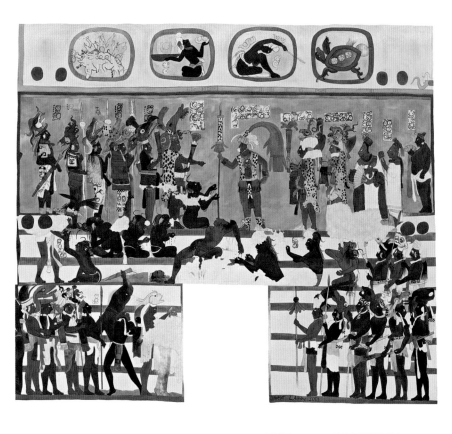

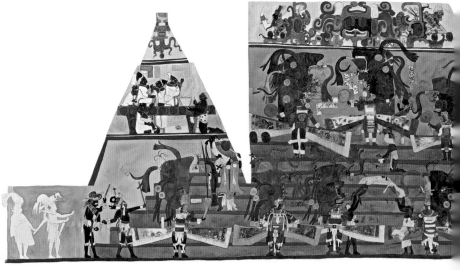

墙到西墙给人一种战斗在继续进行的感觉，然后在下方两三个胜利的队伍包抄过来，抓获了一些俘虏。换句话说，故事是按战斗发展的时间顺序叙述的，从战争开始到冲突高潮，最后以失败者汇聚在一起而结尾。

　　在北墙上，亚乔·查恩·穆万在武士和女君主们的陪同下，包括他的亚斯奇兰妻子在内，审判被抓的俘虏 [217]。星座悬停在祭祀上方，右边有乌龟座（猎户座），可能表明祭祀在黎明开始。俘虏是玛雅艺术中描绘得最出色的人物，精心的绘制，连续的线条凸显他们的身体轮廓、眼睛、手和头发。右边的俘虏伸出双手，好像在抗议最左边的武士对他们实施酷刑，而武士的部分身体则被有孔的横木挡住。武士弯下腰，抓住俘虏的手腕，要么在拔掉俘虏的指甲，要么在截断俘虏的最后一个手指关节。鲜血从坐成一排的俘虏手中喷涌而出，他们中大多数人的牙齿好像也被

217.（左图）壁画完成几年后，博南帕克2号房间的北墙描绘了亚乔·查恩·穆万和他的获胜随从——包括位于右上角的他的两个妻子——在纪念碑前的台阶上审判战俘；战俘在顶部台阶恳求国王饶恕的画面，在东墙的战斗画面里也可以看见。横木已经腐烂，墙上留下了一些孔洞，如图中棕色的圆圈所示。

218.（下图）在由博南帕克3号房间的三面墙壁围成的金字塔顶上，三位大获成功的年轻领主在跳舞，像向日葵一样朝着上方的美洲虎太阳神扭动着腰身。当其他舞者展示神奇的羽翼时，祭司将一名心脏被挖出作为祭品的献祭者拖下台阶。在左上方，皇室女性聚集在无男性掌权者的宝座前放血。

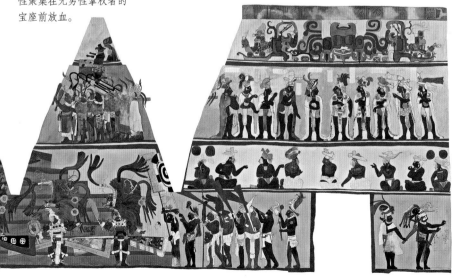

拔掉了，其中一个俘虏在痛苦地号叫着。有个俘虏，侧扭着上身，向审视他的亚乔·查恩·穆万求饶。在他的脚下，还有一具蜷缩着的俘虏的尸体，尸体上有明显的伤口，一只脚伸向一个被砍掉的头颅，灰色的脑髓从裂开的头盖骨中流了出来。

在玛雅艺术中，没有任何绘画中的人物像2号房间里死去的俘虏那样[92]，充分体现了艺术家对人体解剖学的深刻理解，及对裸露肉体的内心感受的极大关注。斜着画的身体线条十分有力，既使画中国王的身体显得比较呆板，也颠覆了他的高大形象，因为对任何坐在长凳上的观赏者来说，俘虏的身体最能吸引他的眼球。为表达这种视觉效果，博南帕克的艺术家们将他们的绘画技巧发挥到了极限，让祭品和死亡能引起观众们的感官体验：2号房间里俘虏的蜷缩着的尸体，占据了整个场景，从而削弱了对胜利本身的表达。

在3号房间，博南帕克的三位年轻领主站在一个由东、南、西三面墙围成的大金字塔顶上，领着一个戴着"舞者翅膀"的剧团进行最后的表演[218]。领主们飞旋着舞步，俘虏们则在刀刃威逼下从南墙中间被带进来。在房间的拱顶上，玛雅艺术家们描绘了宫廷生活中其他的温馨场面。在西侧拱顶上，一群戴着面具的乐师用轿子抬着一个个头矮小的鼓手。在东侧拱顶上，宫女们聚集在王座室，刺穿自己的舌头，并教一个小孩这样做。这个小孩大概就是1号房间里出现的那个孩子，他伸出一只手来学着刺穿自己的舌头。

3号房间有几个地方画有大约2厘米高的"微型图像"，尺寸如许多陶罐铭文那般大小。在南墙的中

间，有一幅极其精美的微型图像。这幅图像非常醒目，名为伊察姆纳·巴拉姆三世，8世纪末亚斯奇兰的国王。这个强大的王朝君主在1号房间里被称为星盘"监督员"，在2号房间的入口楣梁上，他被雕刻成一个胜利的勇士。像这个地区的所有雕刻壁板一样，这很可能说明整个工程的壁画都是为了赞美他取得的荣誉，夸耀他捕获俘虏的战绩。

博南帕克大规模的战争可能说明了一个精英世界的失控：如果这场战争只是许多战争之一，无论亚斯奇兰是侵略者还是被侵略者，那么博南帕克的壁画讲述的是一个被战争和混乱所摇撼的世界。这超出了壁画所能描绘的秩序和控制的范围。博南帕克壁画也许是玛雅艺术中最伟大的成就，是土著新世界里最精湛的绘画作品。

219.在纳赫·图尼西，一位熟练的画家完成了单色壁画。在21号绘画中，双胞胎英雄之一的胡那普准备击打一个序号为9的球。

纳赫·图尼西和序屯

在危地马拉的纳赫·图尼西洞穴里，考古发现了绘画、雕刻岩画和手印。但从它们的规模和完整性来看，最重要的作品还是艺术家们用毛刷和像浓墨一样的黑色颜料绘制而成的。根据这些绘画中的文字记载，安德烈·斯通认定这些近百幅画作是在80年或更短时间内创作的，而且没有一幅画是在公元771年之后创作的。这些画作都是单个作品，没有形成一个整体，而且许多都是纯文本的。其中一些是令人惊奇的肖像画，包括玛雅艺术中为数不多的色情画像。最引人注目的是21号绘画，它是一组重要绘画中一部分[219]。这里，双胞胎英雄中的胡那普，准备拍打一个从楼梯上弹落下来的橡胶球。在渲染肩部线条时，这

位艺术家表现出了独特的绘画技巧：有力的线条轮廓和快速绘制的脚踝内侧骨，无不证明玛雅艺术家掌握了人体形态的绘画技巧。

考古新发现佩滕序屯大约公元800年的壁画。尽管这些壁画残缺不全，但令人兴奋不已［220］。威廉·萨图尔诺和他的同事们认为：这些壁画为月历表和学者们称的"循环"数字提供了确凿证据。这类似后来的《德累斯顿古抄本》［228］，有很长的数字段落，以及260天的计年法。画中的统治者坐在壁龛内的宝座上，有仆人侍候着；相邻墙上涂画成黑色的三个人物使人想起了博南帕克壁画上的三个舞者；人物下方的红色底线，像艺术家在圆柱体陶瓷花瓶上使用的那样，将整个情景连成一体。

大约在与博南帕克艺术家们创作的同一时期，玛雅地区以北数百公里的山顶卫城卡卡希特拉发展起了一种艺术创作。自1976年以来，那里发现了一些杰出的绘画作品。虽然卡卡希特拉遗址的画家们运用了视觉词汇，并借鉴了玛雅人的艺术表现手法，但现在很清楚的是：尽管它与玛雅人有联系，但卡卡希特拉传

统是属于墨西哥中部的，它的玛雅形式是为非玛雅观众所表现的。

蒲克地区的绘画

8世纪，可能一直持续到9世纪，在尤卡坦和坎佩切（Campeche）的蒲克地区，艺术家们开始在建筑的墙壁和屋顶上绘画。目前尚未明确蒲克遗址与博南帕克及其绘画家之间的关系：在博南帕克地区，博南帕克1号建筑有一种不同寻常的垂直立面，但这种立面建筑在蒲克地区很常见。虽然蒲克地区少有保存完好无损的绘画，但作画的痕迹随处可见。

在查克穆尔通（Chacmultun）和穆尔奇克（Mulchic），艺术家们在不同区域作画，且用大面积板块渲染几十个参加战争的人物。在查克穆尔通的壁画底端，一顶顶大轿子被高高举起，也许被举起的是神灵的图像；残缺的壁画里有像博南帕克那样的红色和橙色阳伞，但没有那些举伞的人。下边缘台阶式回纹装饰像博南帕克长凳的垫板。穆尔奇克则保存了壁画的大部分内容。一位领主挥舞着大刀，坐镇指挥，他的姿势和头饰与彼德拉斯内格斯拉12号石碑上的国王相似[143]。在他的脚下，堆积着受难者的尸体，有的被石头碾碎，有的被勒死。胜利的战士们，都穿上了雨神恰克的服装。

拱顶石绘画

蒲克地区发现了在奶油色底子上涂成黑色或红色的拱顶石绘画，其中许多画作是为了庆祝卡维尔神或者玉米神。令人震惊的是：在奇琴伊察东北方向约60

221. 在整个蒲克遗址，在淡黄色石块上涂画红色或黑色图案的单色画拱顶石遍布临时官殿，大部分画的是玉米神或卡维尔神。令人震惊的是：在埃克·巴拉姆发掘出的20多个实例，画的是死去的国王变成了玉米神。

公里的埃克·巴拉姆发掘出约24幅。乌基特·坎·勒克·托克（Ukit Kan Le' k Tok'）墓的外室里有一幅被神化的国王的画像，8世纪末变成了玉米神[71,221]。

奇琴伊察

　　大约在9世纪初，奇琴伊察出现了一种新的绘画风格，与此同时，一种新的建筑风格也流行起来，所有这些都是当时统治尤卡坦的新政治体系的一部分。艺术家们领会到墨西哥中部和沿海地区新变的艺术风格，便注重描绘单个人体及其在建筑背景中的比例情况。传统绘画中的人物往往将其建筑背景矮小化[222-224]，背景显示不出清晰可信的深度空间。此外，尽管南部低地地区和蒲克地区的绘画呈现的历史场景可用更广的宗教主题来解释，但奇琴伊察的绘画，特别是美洲虎上神庙的绘画，呈现的宗教背景可用来解释历史。在一定程度上，艺术家们采用了人物重叠的绘画技巧。但从根本上来

222. 美洲虎上神庙的彩绘壁板描绘了不同背景下的战斗场景，全部沿墙排列；这里，沿着神庙的后墙，红色的山丘和陡峭的裂缝形成了激烈交战的背景。

223. 美洲虎上神庙的入口上方有一个木制的门楣，右侧太阳圆盘里有一个人；门楣上方画有趴着的玉米神。入口两侧雕刻有守门的托尔特克武士；左右两边的战斗正在激烈进行中。

说，他们已摒弃了体现深度的透视法，而在没有具体的底色线条的情况下，选择分区布置人物。

其结果是：美洲虎上神庙的绘画几乎没有视觉焦点，7块石板中有6块的人物均匀布置，这使得人们难以分辨出绘画的主题活动，如博南帕克壁画所体现的战争主题活动。这些绘画也没有任何铭文，不像其他地方的铭文有助于理解玛雅艺术作品。然而，这些绘画分布在上神庙内室的四面墙上，上神庙本身就是奇琴伊察神庙中最华丽、最难以抵达的一个，它巨大而美丽的蛇柱稳稳地立在大球场顶部。在一个有多个地方盛行壁画传统的城邦里，它们可能是奇琴伊察最重要的绘画。那么，它们意味着什么呢？

参观者进入内室，首先映入眼帘的是东墙。参观顺序从东墙的中间壁画开始，这也是唯一一幅画有两个人物的壁画。这两个人坐在一起谈话，他们比故事中其他人物都要高大。坐在右边的是太阳神，他像一条大羽蛇，一束束黄色的光芒从他的身体里发出；坐在左边的是玉米神，他戴着璀璨夺目的玉器和羽毛，身后的美洲虎坐垫边缘清晰可见，其身体也闪耀出灿烂的阳光。在他们下方，壁画画的是趴着的死去的玉

224. 托尔特克武士们乘坐独木舟驶过时，一个玛雅村庄的生活仍在继续。一条绿色羽蛇从一间新盖的茅草屋升起，而在其后有一个较小的建筑在燃烧。

米神，新生循环往复之源，他的玉珠服装象征着玉米粒。8月中旬，当太阳升到最高点时，这面墙壁就会被照亮。在玛雅人看来，这一天也是公元前第4个千纪年创世纪的纪念日。8月是庆祝嫩玉米的季节，也是决定全年玉米种子生活力的时候。所有其他的活动都是围绕玉米神和太阳神的周期展开进行，重复上演死去的玉米神的主题活动。从他们画像右边的壁板开始，沿逆时针顺序进行观赏。

这些绘画体现了时间进程，从准备战斗的场景开始，到完全混乱的场景结束。从某个方面来说，这些绘画似乎显示了一天的变化，从黎明到黄昏；它们也可能显示了季节的变化。在整个壁画中，玉米神/太阳神用一个太阳圆盘掌控全局，羽蛇指挥骚动着的绿蛇。战斗发生的地点具有明显的地形特征，包括醒目的红色山岭，那里羽蛇调遣武士们发动攻击。在最后一幅画中，胜利的武士们支起脚手架，爬上台阶，

杀戮人民。这是一种完全不同于在博南帕克进行的战争，博南帕克壁画描绘的俘虏并不是死在战场上。

在武士神庙［224］，残缺的壁画被重新修复。壁画展示了身穿墨西哥中部服装的武士们乘坐独木舟带走玛雅俘虏，用黑曜石刀片在他们的身体轻轻划个"竖条纹"，作为俘虏的标记，并放火焚烧玛雅村庄。可以说，任何一次在奇琴伊察进行的深度考古，都有可能发现更多的绘画作品。

图卢姆、坦卡、兰乔埃纳、圣丽塔科罗扎尔及玛雅潘等地

在前哥伦布时期玛雅文化的最后鼎盛阶段，在墨西哥加勒比海沿岸，以及更南部地区，如伯利兹的圣丽塔科罗扎尔，玛雅画家们在一些城镇的神殿墙壁上绘画雕饰。这些地方的壁画注重深暗的、强烈的颜色，而不像奇琴伊察和博南帕克偏重浅色调，并按自然比例绘画传统人物。博南帕克艺术家知道在哪些方面进行视觉调整，而坦卡（Tancah）艺术家没有这样做，因此画出了人物的整个双臂和双腿，例如：恰克（雨神）的信奉者［225］。这些恰克信奉者聚集在玉

225.恰克信奉者们手拿祭祀用的斧子，向坐着的玉米神靠近。斩首玉米神意味着收获玉米穗。

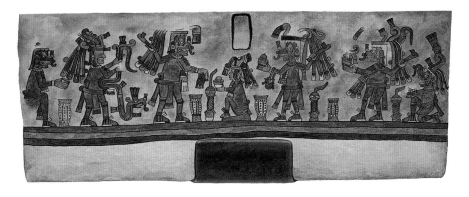

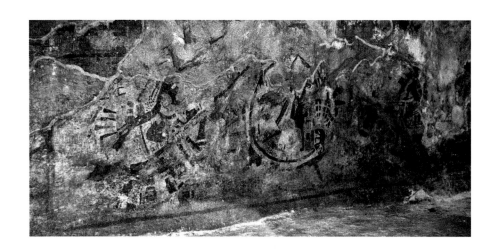

226. 在玛雅蓝色背景下，武士们用刀刺画在玛雅潘"太阳符号屋"长椅后面的太阳圆盘。在15世纪，在这个城市的最后阶段，这个符号屋与卡斯蒂略相连。这里发现了8个相同的壁板，它们可能是指8年周期的金星凌日。

米神（可能也是恰克的信奉者）周围，准备为雨神献祭。在兰乔埃纳（Rancho Ina）附近，一幅小型壁画的外框涂上了浓艳的蓝色和赭色，在远处就能看清楚绘有织物图案的壁板。

在图卢姆，5号和16号建筑采用了一种深色背景的负面绘画法。这种画法可突出人物图像，弱化背景，增强绘画的可读性和可视性。在多个绘画区域，反反复复出现神/或神的信奉者靠近坐着的领主。在一些绘画中，宇宙的画法已被固定化，壁画底部是水生世界，顶部是星空。玛雅人借用了墨西哥中部同时代人的星空符号，在许多传统表现画法方面与他们的相同。

在圣丽塔和玛雅潘，图像细节的处理表明，它与墨西哥中部手抄稿传统密切相关。在圣丽塔，当新的太阳升起时，古老的玛雅太阳神被斩首。在玛雅潘，太阳圆盘从长凳后面升起，好像是由聚集在壁画前面的人群用力把它举起［226］。

玛雅书籍

尽管迭戈·德·兰达在整个尤卡坦半岛烧毁了大量的书籍，但在他的焚书行动和西班牙入侵的其他暴行中，有4本书幸存了下来。这4本书后来被收藏在欧洲图书馆，其中3本以收藏它们的城市而命名（德累斯顿、马德里和巴黎）。第4本名为《格罗利尔古抄本》（*Grolier Codex*），约1970年面世，目前保存在墨西哥城的国家博物馆（Museo Nacional）。所有这些法古抄本都是在古典时期之后出现的，但那些在第一个千年出现的古抄本看起来有点像幸存者：长度比它们的宽度大得多，用无花果树的树皮做成，经过精心准备、敲打和覆盖后，折叠起来，形成连续的书页。正如在陶罐上看到的那样，古典时期的玛雅书籍通常被装订在两个豹皮包裹的木板之间。

玛雅书籍中所画图像的布局极大地影响了玛雅艺术的本质。石碑的形式保留了书籍的比例，很大程度上参照了书籍的样子。连续的折纸让故事在书页里娓娓道来，蕴含的主题思想非常适宜转换为彩陶的精美线条。然而书籍是私人的。

最近，安德烈斯·休达·鲁伊斯（Andrés Ciudad Ruíz）和他的同事们提供了一个令人信服的证据，9名抄写员曾为《马德里古抄本》[227]作画，每个人都画了完整且独立的部分，有些可能是他们自主画出的简易画作。手稿的大部分内容都是关于农神和占卜。

长期以来，学者们都认为：《德累斯顿古抄本》[228]可能是在15世纪由8名抄写员共同完成的。最令人惊叹的是那些画了一群恶毒的金星神的页面。这些画面色域宽广细腻，从红色到橙色，再到蓝色，在色

227.《马德里古抄本》
"蛇神页"部分描绘的羽
蛇，起伏不断，一页接
一页。在这部分里，不同
的神带着祭品前来祭祀
雨神。在左边，死神拿
着火把指向一只准备献祭
的鹿。260天历法中的天
数形成了一个中央带。有
了可折叠的页面，可以同
时翻到玛雅书籍的很多页
面，甚至不同部分。

彩鲜艳的蓝色、红色和奶油色底色上，勾画这些金星
神。在同一张页面，他们以一种惊人的标点符号的形
式随意排开，好像是一扇扇通往另一个世界的窗户。
其他画家则坚持分区作画，不设定任何彩色底色。绘
制《德累斯顿古抄本》的艺术家们可能使用的是羽毛
笔，赋予每个人物生动的细节。

　　尽管高度碎片化，但单页面简约的格罗利尔古
抄本和双页面精美的巴黎古抄本补充了《德累斯顿古
抄本》复杂的天文知识。其中，格罗利尔古抄本通过
圈数记录金星的会合运动周期。巴黎古抄本则因其黄
道十二宫动物而著名，所有动物都悬挂在天带上。然
而，这部古抄本也描述了多个玉米神，至少有一个还
带着脐带，旁边是神灵在麻绳中飘浮的场景，极像黑
色背景的花瓶。

　　对有些古老的艺术形式，我们没有得到一件完好
无损的作品。例如纺织品，但我们能从其他艺术形式
中知道它们的存在。这些幸存下来的书籍让我们大致
了解了古玛雅人的书籍艺术。尽管它们曾经一度是精

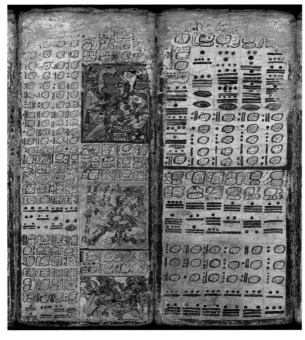

228.《德累斯顿古抄本》尽管在第二次世界大战期间遭受了损坏，但一直被谨慎保存着。在左页，条形和点状数字记录了金星的会合运动周期，这在新大陆被认为是一个邪恶的天体。在顶部，金星神刺伤了玉米神。在右边，一名抄写员记录用位置制记数法仔细计算的符号，包括表示零的椭圆形贝壳符号。

品之作，但也仅此而已。玛雅国王带着一本书走向来世，但今天的考古学家们发掘的也只是一团灰泥。显然，对玛雅人来说，文字是最有价值的东西。因此，它所具有的力量引起了兰达主教的警觉。如果他认为玛雅人的书籍微不足道的话，他就没有理由像1562年那样把它们收集起来，然后焚烧掉。

第十章　玛雅艺术的现代世界

　　本书的主题是玛雅艺术，重点关注公元第一个千年。然而，玛雅文化并未因欧洲人到达美洲而结束。在过去的5个世纪里，玛雅人遭遇了瘟疫、征服、奴役、强制性安置和种族灭绝等各种苦难，但玛雅人及其多样化玛雅文化继续在玛雅人的祖籍地墨西哥南部、危地马拉、洪都拉斯和伯利兹，以及他们的移居地加拿大、美国和德国等世界其他国家繁荣发展。现今有超过600万人说玛雅语。光危地马拉和墨西哥就有29种玛雅口语，但许多语言学家认为这些语言也包含了传统语言和许多方言，甚至有更多的玛雅后裔，其主要语言是西班牙语、英语或其他欧洲语言。他们的语言、文化和经济丰富多样性，他们的不断发展的艺术、建筑和文学传统也同样如此。在此，我们并不对相关内容做全面概述；相反，我们只是提供一个小小的样本。

　　克里斯托弗·哥伦布到达美洲大陆的那一年，即1492年，标志着美洲人生活境况的改变。但随后多年，玛雅人和欧洲人之间几乎没有接触。直到1502年，克里斯托弗·哥伦布第4次航行到美洲，在洪都拉斯湾群岛附近遇到了一艘大型商贸木舟。这艘木舟由25名桨手划动前进，载满了纺织品、可可豆和铜铃，船板上男女都有。现在看来，这艘木舟应该属于当时的玛雅商人。16世纪10年代，几批西班牙人试图在尤卡坦半岛的东海岸登陆，但屡屡遭到玛雅士兵的击退。在这些年里，玛雅

社会和文化依然相对完好无损，但玛雅人的生命确实受到了一波接一波的欧洲疾病的威胁。例如：肆虐整个玛雅人居住地的天花，在编年史中被称为"玛雅死神"，1515—1516年早在西班牙殖民统治玛雅之前，这种"易死病"就肆虐横行，导致玛雅人大规模死亡。

1521年，墨西哥（阿兹特克）帝国的首都特诺奇蒂特兰（Tenochtitlan）沦陷，西班牙人夷平了许多阿兹特克建筑，并在其旧址建立新西班牙殖民地首都。在接下来的10年里，西班牙试图征服中美洲的其他地区。1523年，埃尔南·科尔特斯（Hernán Cortés）命令佩德罗·德·阿尔瓦拉多（Pedro de Alvarado）南下攻占基切部落。阿尔瓦拉多设法成功利用结盟策略——与该地区最强大的敌人土著人结盟，与卡奇克尔部落合作，并同来自墨西哥中部的土著士兵一起，于1524年击败了基切部落。继承开始于墨西哥的传统，危地马拉殖民地的第一个首都圣地亚哥城建立在后古典时期卡奇克尔首都伊西姆切基础之上。但据居住在伊西姆切长达10多年的西班牙征服者、著名的编年史学家伯纳尔·迪亚兹·德尔·卡斯蒂略（Bernal Diaz de Castillo）所述，在卡奇克尔起义后，首都圣地亚哥城被迫迁移。

弗洛琳·阿塞尔贝格斯（Florine Asselbergs）发现，由来自墨西哥普埃布拉（Puebla）的夸克乔尔特克（Quauhquecholtec）土著抄写员们制作的《夸克乔兰的画布》（*Lienzo de Quauhquecholan*）[229]，讲述了他们家族与西班牙人结盟，在征服墨西哥和危地马拉过程中发挥的作用。与16世纪其他地方类似，抄写员制作这幅作品是为了在西班牙殖民社会里获得特权。《夸克乔兰的画布》绘制在棉布上，以一张大地图的方式描述了

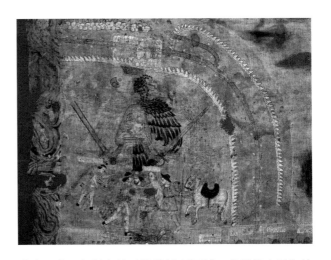

229. 绘制在棉布上的《夸克乔兰的画布》，描述了夸克乔兰家族与西班牙人结盟的细节。画面中间是该镇的地名，包括一座山和一只双头鹰，象征着哈布斯堡王朝。下面是埃尔南·科尔特斯和他的土著翻译兼情人马林切，正向当地领主致意。

诸多要事，包括危地马拉的地理区域，尤其是奇马尔特南戈（Chimaltenango）一带。因此，阿塞尔贝格斯认为它确实是在危地马拉绘制的。

16世纪二三十年代，弗朗西斯科·德·蒙特霍企图征服尤卡坦，尽管最终他和他的儿子（同名）在16世纪40年代初获得了成功，并在玛雅的小镇蒂霍建立首都梅里达，但其间他们屡屡遭受到袭击。他们用前哥伦布时期建筑的石头为西班牙人建造基督教堂和住宅，其中包括蒙特霍故居（Casa de Montejo）[230]，其建于16世纪的外墙保留至今。与其他许多土著部落一样，尤卡坦的玛雅人被迫向他们的新西班牙统治者进贡，包括可可、蜂蜜或盐等产品，以及他们的劳动力。然而，一些地区的玛雅人继续抵制奴役。在佩滕地区，位于佩滕伊察湖的伊察首府塔亚萨尔直至1697年都保持独立。在接下来的几个世纪里，大大小小的叛乱连续不断，包括1847年至20世纪30年代在尤卡坦发生的大规模起义，即种姓战争。此外，为逃避奴役，无数人逃到危地马拉的高地地区或恰帕斯的深山老林。

除了首都城市被破坏之外，一些前哥伦布时期的玛雅城镇和圣地也被选出用于征地和改造。比如在前哥伦布时期的金字塔基础上，直接建造殖民地教堂和政府；再如在伊萨马尔（Izamal），在半截金字塔基础上扩建方济各会修道院。这种方案不仅实用，因为前哥伦布时期的建筑提供了便利的建筑材料，而且在意识形态上，被拆除的异教建筑有力证明了新宗教和殖民政府的权威。然而，这也是一种投机取巧的行为，因为传教士们把人们习惯朝拜的、已被视为神圣的地方变成了基督教场所（在基督教的幌子下，尽管许多玛雅人仍然坚持传统仪式和信仰，但是这种做法到16世纪中叶仍让传教士们感到震惊）。

尤卡坦半岛和其他地方的殖民地基础设施是玛雅人建造的。玛雅人学会了新的建筑技术，如建造基石拱

230. 由数百名玛雅劳工建造的蒙特霍故居，是弗朗西斯科·德·蒙特霍一家的住所。外墙上有石灰石雕刻的手持武器的土著战士和站在被征服的土著人头顶上的西班牙战士，还有其他人物雕像、盾徽及欧式圆柱和饰物。

门和拱顶建筑，并将这些新技术与传统建筑技术结合起来。16世纪的建筑创新体现在开放式小教堂方面。整个墨西哥中部都建有这种风格的教堂，包括一个开放式后庭和一个中央祭坛，前面是开阔的院子或广场。这些教堂用于天主教举行宗教仪式，广场前开放式的壳形建筑可供人们聚集。塞缪尔·埃杰顿（Samuel Edgerton）指出：尤卡坦第一座开放式小教堂，于1549年建在马尼（Mani）。这是另一个前哥伦布时期的小镇，方济各会在这里修建了一个修道院，后来又修建了一所学校。其他许多地方也建有这样的小教堂，但往往只有一个独立的教堂建筑，供来访的牧师定期传教和举行圣礼。泽比查尔顿的开放式小教堂[231]建于1593年，位于前哥伦布时期的主广场，毗邻天然地下水坑。埃杰顿认为：当地玛雅人依旧像几个世纪以来那样看待这个天然地下水坑，视其为洞穴样的入口，供人们接近大地和雨水神灵。

　　同时，整个中美洲的土著精英们也在适应新的殖民体系。他们学习字母拼写，并在方济各会在墨西哥城、梅里达、马尼和其他地方建立的学校里学习拉丁语和西班牙语。他们还学会了利用西班牙的法律制度在殖民体

231. 这座16世纪的开放式小教堂受方济各会的传教士们命令，建在玛雅遗址泽比查尔顿的广场上。小教堂的开放式壳形建筑内设有基督教祭坛，朝向希拉卡赫圣井（Canote Xlacah）——玛雅人心中神圣的天然井。

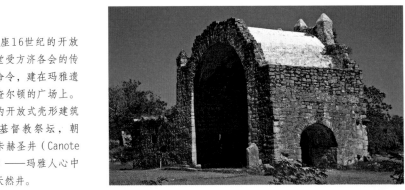

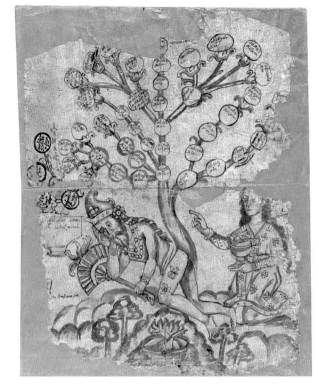

232. 加斯帕·安东尼奥·奇为西班牙王室绘制的"修家族树"的主角是修家族的祖先图图尔·修。从他的身体里长出了一棵树,树上结的果实是其后代的名字。这幅画仿照欧洲的耶西树图,根据尤卡坦人的文化背景进行了修改,底部有山丘、洞穴和祭品。

系内争取特权。一些非同寻常的作品——在今天我们视为艺术作品——是土著精英们在16世纪制作的。他们绘制家谱和地图,作为土地归属和掌管地位的凭证。其中之一,出自1558—1560年《修家族纪事》(*Xiu Family Chronicle*)的著名的"修家族树"(Xiu Family Tree)〔232〕,是一份"贵族证明",以说明祖传土地的所有权。它由加斯帕·安东尼奥·奇(Gaspar Antonio Chi)绘制。作为修家族和奇家族的名族后裔,奇家族在曾为修家族首都所在地马尼的一所方济各会学校接受教育。正如康斯坦斯·科尔特斯(Constance Cortez)所言:奇的"修家族树"是一张混合图,融合了基督教、玛雅和纳瓦文化思想,家族祖先图图尔·修(Tutul Xiu)位于

耶西之树的底部，其后代在从他身体里长出的树干上，底部则是一个山洞和祭品鹿。

在学校里，例如马尼的一所学校，传教士们也收集有关土著风俗的资料，迭戈·德·兰达的《尤卡坦半岛纪事》收录了加斯帕·安东尼奥·奇提供的信息，至今仍是了解在征服前后的尤卡坦玛雅人的一个重要来源。这份文献里有兰达著名的"字母表"，为此他曾敦促奇向他展示玛雅象形文字的造字原理。尽管这是一个明显的跨文化交往中的误读案例，因为兰达误认为奇所指的音节是表音文字，但是它是尤里·克诺罗索夫（Yuri Knorosov）在20世纪中期开始破解玛雅象形文字的关键所在。

同16世纪尤卡坦半岛的其他土著抄写员一样，奇也认识雕刻文字。约翰·楚什雅克（John Chuchiak）写道：抄写员们同时使用字母文字和象形文字，图形多元化使他们既能继续担当神圣知识的守护者，也能为需要用西班牙字母文字或玛雅文字撰写文书的居民区发挥抄写员或公证员的作用。但同样在16世纪中叶，迭戈·德·兰达和其他传教士们致力于根除当地的旧俗恶习。在1562年兰达臭名昭著的公开审判仪式中，数百件物品和手稿被烧毁。楚什雅克还发现了许多后来发生的案件，教会领袖们销毁了用更古老的雕刻文字撰写的文书。实际上，他认为玛雅刻本直至18世纪末才被没收和销毁。我们也只能想象，那些狂热者带来了什么样的文化浩劫。

从整个16世纪到18世纪，整个玛雅地区和中美洲的土著民族，以现已佚失的文书方式和口传方式，让他们的民族史继续流传。然而，在新的殖民背景下，在与殖

民政权和其他玛雅族群和家族千丝万缕的关系中，随着家庭身份发生变化，这些叙述也不可避免地被改变。在北部的尤卡坦半岛，多个城镇的抄写员保存着《奇兰·巴兰》（Chilam Balam）。该书采用了卡盾周期历法，记录了玛雅人过去的历史和预言。

在南部的危地马拉高地，基切人和卡奇克尔人也继续保存着他们的家族史记录和故事。例如：《波波尔·乌》写于16世纪，18世纪由一位西班牙多我明会（Dominican）传教士翻译成西班牙语。这是一部关于基切部落传说的巨著，叙述了基切民族的神话起源和历史起源，首先讲述了世界的创造、英雄神灵对冥界诸神的反抗斗争，以及人类的起源等，然后叙述了基切民族的诞生及其先祖迁徙的故事。正如本书其他部分所述，这些故事与前古典时期和古典时期的玛雅艺术有相同之处，虽然记录的是殖民时期并与基督教传统相融合，但是这些故事是加深我们理解古代玛雅艺术的一个重要来源。其他抄写于18世纪的文本还包括基切民族的另一部著作《托托尼卡潘之主的头衔》（Titles of Totonicapan）、《卡奇克尔年鉴》（Annals of the Kaqchikels），以及早期的、未注日期的尤卡坦人的诗歌抄本《德兹特巴尔切歌谣》（Songs of Dzitbalche）。

在整个玛雅地区，现今墨西哥的尤卡坦半岛、恰帕斯州和危地马拉几个省，类似的宗教故事和部落故事，还通过戏剧、舞蹈和其他节日表演的形式在民间流传。例如：每年1月25日，危地马拉阿塔维拉帕兹省拉比纳尔镇都会上演《拉比纳尔·阿奇》（Rabinal Achi），讲述拉比纳人和基切人之间的冲突。丹尼斯·泰德洛克（Dennis Tedlock）称：这部戏根源于15世纪，其他舞

233.（左页图）在墨西哥恰
帕斯州马格达莱纳斯·阿
尔达玛（Magdalenas
Aldama）的佐齐尔社区，
雕像抹大拉的玛丽亚头披
着妇女用腰机织成的锦缎
纺织品，与象征着宇宙的
钻石图案与亚斯奇兰女王
所穿的后古典时期的纺织
品相似（插图145）。与
玛雅社区天主教堂里的许
多圣徒一样，她也戴着多
条项链和镜子。

蹈和戏剧不仅讲述了古老的故事，而且展现了西班牙征
服及其后的历史事件。

在墨西哥南部和危地马拉一些社区，玛雅艺术还在
纺织传统中蓬勃发展［233］。如今，主要由妇女制作的
纺织品是表达地方和民族身份的重要方式，每个村落都
有各自独特的设计风格，特别是在恰帕斯州和危地马拉
高地［234］。编织工和缝纫工既使用本土纺织材料，也
使用5个世纪以来引进的纺织材料。殖民时期引进的羊
毛和丝绸，在20世纪和21世纪的纺织品中仍然发挥着关
键作用，近年来引进的人造丝、丙烯酸和聚酯纤维，都
与本地棉混合在一起编织。编织工艺包括用腰机纺织、
刺绣和织锦缎［235］。据奇普·莫里斯（Chip Morris）
记载：许多设计图案已经沿用了几代人，但编织工们
也会根据外界的流行趋势进行创新、设计新的图案。
位于恰帕斯州圣克里斯托瓦尔·德拉斯卡萨斯（San
Cristobal de las Casas）的"编织工之家"斯纳·乔洛比
尔（Sna Jolobil），是一个由来自30个不同社区的妇女
组成的编织合作社，旨在支持编织者，销售她们的产
品，让编织传统保持活力。

与古典时期一样，融入自然风景仍然是玛雅人艺
术创作和仪式举行的另一种基本形式。在整个玛雅地
区，人们仍然在洞穴里祭祀。在有些地方，人们还用色
彩鲜艳的墨西哥"穿孔纸"（papel picado）装饰洞穴入
口，像几千年来他们的祖先那样，将它们标记为圣地。
在偏远地区，人们还供奉活石、古老的建筑和雕塑。
在墨西哥恰帕斯州，佐齐尔族（Tzotzil）和策尔塔尔
族（Tzeltal）玛雅人在山脚和山顶竖立和敬奉神龛以纪
念山神，埃文·沃格特（Evon Vogt）记录了他们的做

234. 这件来自墨西哥恰帕斯州马格达莱纳斯的套头连衣裙，由玛丽亚·桑提斯于2007年用腰机织成，是一种带有纬线的塔夫绸纺织品，用棉纱压扁。

法。这些神龛主要包括基督教十字架，通常用松树枝和红色天竺葵装饰。这是另一种混杂传统，信徒们将玛雅信仰和基督教信仰融合在一起。

除了这些还在延续的传统外，玛雅艺术也包括新时代背景下的新产品。面对不断变化的政治形势和人口统计数据，艺术家们和工匠们不断重塑他们的身份。例如：无论是众商贩们在奇琴伊察考古遗址向游客出售的木雕，在圣地亚哥阿蒂特兰（Atitlan）和阿蒂特兰湖区周围城镇制作和出售的彩绘风俗画，还是在墨西哥和危地马拉各地旅游中心制作和出售的纺织品，可以说，当

今的玛雅艺术是在为游客量身打造旅游产品。当今的玛雅艺术也可以是一种抵抗的力量。例如：从20世纪90年代开始，为支持恰帕斯的萨帕提斯塔运动（Zapatista movement）而制作的许多壁画、T恤衫和雕刻工艺品，艺术既被用来提高人们的文化认识，也为自治政府或个人筹集资金。

235. 恰帕斯州维纳斯蒂亚诺·卡兰扎（Venustiano Carrange）的佐齐尔社区的一名妇女在编织白色棉薄纱。在8世纪的亚斯奇兰门楣24（插图145）上，统治者伊察姆纳·巴拉姆的手臂和躯干披着类似的薄纱织物编织图案。

最后，玛雅抄写员、语言学家、碑铭研究家和其他学者，一直致力于复兴古老的玛雅雕刻传统，并将其传播到整个中美洲社区。他们为人们提供工具，以期在古代文字的基础上，用不同的玛雅语言、西班牙语和英语，创造出新的文稿和其他艺术作品。

"玛雅人去哪了？"出人意料地，我们经常被问到这个问题。这可能是对流行文化中广泛流传古典时期玛雅人消失的谜题的回应，也可能是对人们特别关注玛雅人的繁荣的古典时期这一事实的回应。其实，这个问题的答案很简单。玛雅人分布在很多不同的地方，包括他们的祖居地和其他地方，继续延续着祖先的传统，并在当今全球化背景下开辟新的道路。

年代序列表

前古典期早期和中期 （公元前1200—前250 年）	公元前1000年	赛巴尔建立
	公元前500年	蒂卡尔的乡村生活；埃尔米拉多尔和纳克贝的成长与发展
	公元前400年	在圣巴托罗，佩腾的原始玛雅文字
前古典期晚期 （公元前250年—公元 250年）	公元前100年	卡米纳尔胡尤和伊萨帕的石碑
	公元前100年	圣巴托罗的壁画
	公元前50年	蒂卡尔北卫城的85号墓葬
	150年	墨西哥中部特奥蒂瓦坎的主金字塔建成
	150年前后	埃尔米拉多尔、纳克贝衰落
	250年	瓦哈克通E–VII投入使用
古典期早期 （公元250—600年）	292年	考古发现一个玛雅石碑上最早的长期积日制日期
	378年	特奥蒂瓦坎人抵达蒂卡尔、瓦哈克通等地
	426年	基尼什·雅克斯·库克·莫在科潘建立王朝
	445年	西亚·查恩·卡维尔在蒂卡尔建成31号石碑
	562年	卡拉科尔和盟友在战争中击败蒂卡尔；蒂卡尔开始进入停滞期
	5—6世纪	以迪齐班切为中心的卡安王朝
	577年	托尼纳168号纪念碑建成
古典期晚期 （公元600—900年）	599年、611年	卡安王朝击败帕伦克
	615年	基尼什·哈纳布·帕卡尔成为帕伦克国王
	650年	特奥蒂瓦坎进入衰落时期，卡安王朝扩张
	679年	多斯·皮拉斯和卡安王朝（以卡拉克穆尔为中心）击败蒂卡尔
	680—720年	玛雅纪念碑上女性形象代表最多的时期
	683年	哈纳布·帕卡尔在帕伦克逝世
	692年	在多个遗址庆祝13个卡盾（9.13.0.0.0）结束
	695年	蒂卡尔击败了以卡拉克穆尔为中心的卡安王朝

723年	亚斯奇兰23号建筑成为卡巴尔·索奥克夫人的神殿	
711年	托尼纳俘虏帕伦克统治者坎·乔伊·奇塔姆	
731年	破碎的金制品埋在科潘石碑H下	
735年	多斯·皮拉斯统治者俘虏塞巴尔国王	
738年	基里瓜俘虏科潘的瓦克萨克拉胡恩·乌巴·卡维尔	
742年	亚斯奇兰统治者伊察姆纳·巴拉姆逝世	
752年	亚斯奇兰统治者伊察姆纳·巴拉姆的儿子飞鸟美洲虎登基	
755年	科潘象形文字梯道的第二版落成	
770年—	阿加·马克西姆在纳兰霍以多种风格绘画	
—771年	在纳赫·图尼西洞穴中绘制画作	
776年	科潘祭坛Q建成	
791年	博南帕克的画作	
795年	彼德拉斯·内格拉斯击败博莫纳	
—800年	多斯·皮拉斯和阿瓜特卡被围困，随后被遗弃	
8—9世纪	切尼斯，里奥·贝克和蒲克建筑蓬勃发展	
808年	亚斯奇兰俘虏彼德拉斯·内格拉斯统治者	
830年	新的统治者统治塞巴尔	
832年	奇琴伊察的第一个象形文字日期	
869年	蒂卡尔11号石碑建成	
900年	托尔特克贸易路线从尤卡坦延伸到美国西南部；奇琴伊察的黄金	
907年	乌斯马尔的最后一个长期积日制日期	
909年	玛雅南部低地地区托尼纳101号纪念碑上的最后一个长期积日制日期	
后古典期早期 （公元900—1200年）	1100年	奇琴伊察衰落；玛雅潘建立
后古典期晚期 （公元1200—1530年）	1300—1500年	绘制现今幸存的玛雅书籍
	1400年—	危地马拉高地地区的基切和卡克奇奎尔玛雅王国蓬勃发展
	15世纪	图卢姆蓬勃发展

术语

4阿哈瓦8库姆库：对应13.0.0.0.0这一天的一个历轮日期，标志着公元前3114年13个伯克盾的结束，是古典时期长期积日制计数所有日期的基准日期。在这一天，玛雅人按序摆放神灵，并在旁边放上3块石头，后来在世纪交替仪式中也沿袭了这种方式。虽然玛雅人把它视作创建日期，但从玛雅日历中可知在它之前还有其他日期。

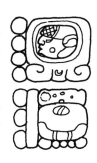

阿哈瓦：一个皇室头衔，通常用来描述库胡尔，用以指代其头衔库胡尔·阿哈瓦（圣主），也用于玛雅政体的统治者，这也是泽尔科因历的最后一天（第20天）。这20天名称各异的日子同13个数字相结合，形成260天周期的泽尔科因历。

投矛器：起源于墨西哥中部的矛枪；它出现在公元4、5世纪与特奥蒂瓦坎交流的玛雅图像中。

伯克盾：一个400年的周期，一年有360天，通常列在古典时期长期积日制中的第一位。

底部有凸缘的容器：古典期早期的一种容器，一种又宽又深的陶碗，带厚厚的凸出边缘或底座有环形法兰。法兰经常被装饰成大雕刻图像的一部分。

抽血器：一种用于从身体中抽血作为祭品的尖头工具，通常被描绘成纽带，象征着放血的祭品。

历轮日期：从前古典时期沿用到后古典时期的一种历法日期，由260天周期的圣历中的一天和365天周期的太阳历中的一天相结合，一起形成一个完整的周期，每52年重复一次。

凯尔特：其形状像一个斧头，顶部是圆的，底部是尖的或扁平的。像其他实用的东西一样，这种类型的物品通常由翡翠等珍贵的绿石制成，以用来制作仪式性的物品。这种造型最初是由奥尔梅克雕刻师创造的，后被玛雅工匠们采用。

恰克：雨神/风暴神，玛雅人常常将其描绘成有人的身体、蛇的脸、螺旋形瞳孔，戴着双贝壳耳饰。他经常拿着一块三叶形的石头和一把带有闪闪发光的凯尔特图案的斧头来制造雷电或举行祭祀（下图）。

丘克（Ch'ok）：本义是发芽或幼苗，常用作王子、王位继承人和其他年轻皇室成员的头衔。

朱砂：硫化汞，一种鲜红色的汞矿石，用于覆盖墓葬中的骨骼和物品或当作颜料使用。

古抄本：书；玛雅和其他中美洲书籍是用动物皮或树皮纸（来自榕树）制成的，上面涂有一层薄薄的灰泥，画有图像和象形文字。最常见的形式是屏风古抄本，由长条皮革或纸张缝合在一起，折叠起来像手风琴。

柯巴脂：从松树和其他树木中提炼的芳香树脂，在仪式中用作焚香。古典玛雅语称之为"pom"。

叠涩拱顶：一种建筑样式，从起拱线开始一层层向内堆叠石块，直到两边的墙可以被一块顶石横跨连接起来，这就建成了拱顶。与圆形拱顶或罗马拱门相比，叠涩拱顶的墙向内倾斜。在一些玛雅遗址中，拱形房间并排建造在一起以增强其稳定性。

耳饰：玛雅贵族佩戴的耳饰，通常由翡翠或贝壳制成。通常情况下，它们由几个部分组成：耳坠（通常由花或脸状饰品装饰），插入耳垂的耳钉，以及用来平衡前后的珠子和细绳。

异形燧石或黑曜石：不像一些功能性工具那样，燧石或黑曜石可被打制成动物、人、神灵或几何图案等各种造型。

图案标志：统治者的头衔由三部分构成：文字库胡尔（神圣的东西）、阿哈瓦（领主）和一个标示王国身份的变化元

素，例如蒂卡尔的名字是"Mutul"或"Mutal"。

L神： 一位没有牙齿的老神，戴着精美的纺织品和穆瓦恩头饰（见下图）。通常在宫廷和长途贸易中威风凛凛，但L神也会被一只像人一样的兔子嘲弄。

套头连衣裙（Huipil）： 一种宽松的女装，一般是用腰机织成的，用两条或三条裙带缝合在一起，中间留一个洞便于把头套进去，并饰有纺织、锦缎和刺绣而成的几何图案和花卉图案。裙子从肩部垂下，可当作长裙来穿；如今许多女性将套头连衣裙当作衬衫塞进不合身的裙子里，然后再用一条宽腰带系起来。

图像学： 一种艺术历史分析，涉及图像及其意义的研究和认证。

伊察姆纳： 一个强大的天空和造物

主的神，被描绘成一个有着方形瞳孔和斗鸡眼的老年男性（下图）。

冥界美洲虎神： 夜晚的太阳神，可以通过他的双眼之间的麻花图案来辨识（下图）。这位老神与战争和火有关，在统治者的面具、武士的盾牌和香炉上经常可以看到。

小丑神： 皇家头饰和头带上的图案，象征着玛雅统治。其特征是头饰有一个三尖造型，有时带有植物图案。它有人或兽那样的脸，有着向上翘的蛇形鼻子和螺旋瞳孔（下图）。它起源于奥尔梅克的玉米的象征意义。

卡盾：一年有360天、一共20年的一个周期，通常出现在长期积日制中第二位。在古典时期和后古典时期，卡盾是一个重要的历法的结束，在这一天，玛雅统治者和其他人一起举行仪式来纪念他们周期的结束。

卡维尔：闪电神，有着人一般的身体和蛇形脸，螺旋状的瞳孔，额头上有一面镜子，从镜子里冒出燃烧的火炬。他是玛雅皇室一位重要的神，常用一只脚或一条腿扮演一条蛇，国王经常手持有他图像的权杖。

克因：玛雅语中太阳和白天的意思。这个看起来像一朵四瓣花的标志经常被用来标记太阳神基尼什·阿哈瓦的脸或身体。

基尼什·阿哈瓦：古典时期玛雅太阳神的一种样子。常见的特征是对眼、方形瞳孔和"T"形门牙；他嘴巴两侧卷曲的胡须也同样与众不同。他通常被描绘成红色的，脸上、眼睛上或身体上有一个或多个太阳标志。

库胡尔："圣洁的"或"神圣的"，用作修饰语，如库胡尔·阿哈瓦（圣主）。它源于单词K' uh（上帝）。

拉卡姆吞（Lakamtuun）：旗杆石或大石头，在古典玛雅语中是指单独竖立的石头，如今称石碑。

门楣：古典时期的一种水平承重建筑结构，由石头或木头制成，横跨门两边的顶梁柱、柱子或侧柱。在一些古典时期的遗址，门楣上刻有图像和文字及后来的绘画。

符号：在玛雅文字系统中，一个符号代表一个单词的符号，这与表示音节的音节图案不同。古典时期的符号音节

书写系统用符号和音节的组合来记录语言的发音。

长期积日制：古典时期使用的历法系统，用于记录自公元前3114年开始的，5,125年周期开始以来的天数。在古典时期，长期积日制通常由五个数字组成，以递减的数量记录时间段，具体为伯克盾（400年）、卡盾（20年）、盾（360天的一年）、维纳尔（20天的一个月）和克因（日），但有一些文本还记录有伯克盾数前跨度更大的时间段。

玉米神：玉米之神，被描绘成一为年轻的男神，倾斜的前额让人联想到玉米穗；盘在头顶的头发让人又不禁联想到玉米须。玛雅国王经常装扮成玉米神，不断扮演死亡和重生的角色。

磨盘：用以碾磨玉米和其他食物的磨石。它最初是纳瓦特尔语，是墨西哥西班牙语和其他语言的外来词。

米尔帕：中美洲的农田，通常用于种植玉米、豆类和南瓜。它最初是纳瓦特尔语，是墨西哥西班牙语和其他语言的外来词。

木克纳尔：埋葬的地方，来自动词词根"muk-"埋葬，用于有关祖先墓葬的象形文字文本中。

大鸟神：一种超自然的鸟，似乎是强大的天空之神伊察姆纳（下图）的鸟类形态。在图像中，这只鸟经常出现在世界树的顶部。

出处：来源或起源，指古代玛雅物体的已知的考古背景。一个物体被掠走或以其他方式从地面被带走而未使用考古技术记录其背景，则该物体是没有出处的。出处是所有权的历史认证。

条脊：玛雅建筑的一种元素，建在叠涩拱顶的顶部，用作建筑的上部立面，从远处可看到其展示的大型图像。尽管有时像蒂卡尔金字塔那样是实心条脊，但在帕伦克，条脊采用了较轻的石

头格架，通过转移支撑顶石上的负载来稳定叠涩拱顶。

将领（Sajal）：古典时期玛雅王国中的高级贵族、下属领主或地区总督，有时掌管库胡尔·阿哈瓦管控下的较小的隶属地。

石棺：一个大的长方形盒子，通常由石头制成，在葬礼中用来装精英人物的遗体和祭品，这些都是普通的或雕刻的棺材；帕伦克巴加尔的石棺上雕刻着关于统治者及其祖先的精美图像和文字。

石碑（复数stelae）：也叫lakamtu-un，是一种垂直竖立石头纪念碑，在古典时期为纪念玛雅历法的时期结束而雕刻和建立，通常雕刻有统治者及其家人、朝廷官员、俘虏的图像以及象形文字。

灰泥：是由水、植物黏合剂和石灰（碾碎、烧制成的石灰石）混合而成的灰泥。这种柔韧耐用的介质为建筑雕塑、光滑的建筑物立面、封面书页、陶瓷陶器和墙壁等物体上的绘画打底做准备。

蒸汽浴室：在古典玛雅语中称为"pib naah"，这是一种具有清洁和医疗功能的浴室，设有一个带火箱的房间（通常是拱形），火箱装有加热的岩石，将水倒在上面以产生蒸汽。在古典时期和后古典时期建造的蒸汽浴室用于沐浴、仪式净化和分娩；如今整个中美洲都在使用汗浴和桑拿。

方框–斜坡式：一种由一个斜面和一块垂直的石碑组成的建筑形式，石碑的表面通常有绘画或雕刻。它起源于墨西哥中部，被4世纪的玛雅建筑师采用，在特奥蒂瓦坎随处可见。

榫头：在建筑雕塑中，从雕塑的背面或底部凸出来的一种材料，用于插入墙壁或其他建筑体中。普通的石榫也可以支撑灰泥雕塑。

托兰：蒲苇之地，在16世纪的那瓦特人和基切人的文本中被提到，作为一个伟大的学术和艺术之地，指的是像图拉和特奥蒂瓦坎一样的早期城市，或者是一些神话传说的地方。一些古典时期的玛雅文本和图像包括一个香蒲芦苇字形，读作"PUH"，可能指的是特奥蒂瓦坎。

盾：石头或年；这个词可以作为一个单独的符号来使用，意思是石头或在图像中用来标记石头材料。

瓦伊：伴侣或梦幻精灵，被描绘成混合有动物、骷髅或其他奇妙的人体和动物形态的实体；通常情况下，这些恶毒的超自然人物可能与现代巫术概念有关。

维茨：通常被视为有生命的山，上面长有玉米或花卉等植被（见下图）；有时也用于金字塔和墓葬的名称。

世界树：一种被认为位于玛雅宇宙中心的多叶树，连接着天空、大地和冥界（见下图）。在玛雅艺术中，它被描绘成一棵有生命的树，有时会长出成熟的玉米穗，大鸟神栖息在树端。玛雅统治者可能沿着这条轴线或作为世界树的化身来展示自己。

西巴尔巴：正如殖民时期的《波波尔·乌》所描述的那样，这是基切人对冥界的称呼，里面聚集了黑暗和疾病的力量。

原书参考书目

Select Bibliography

Abbreviations

ACM	*Acta Mesoamericana*
AA	*American Anthropologist*
AM	*Arqueología Mexicana*
AncM	*Ancient Mesoamerica*
BAEB	*Bureau of American Ethnology, Bulletin*
CAJ	*Cambridge Archaeological Journal*
CIW	Carnegie Institution of Washington
DOAKS	Dumbarton Oaks
HMAI	*Handbook of Middle American Indians*
ICA	International Conference of Americanists
INAH	Instituto Nacional de Antropología e Historia
LAA	*Latin American Antiquity*
LACMA	Los Angeles County Museum of Art
MRP	Mesa Redonda de Palenque/ Palenque Round Table
MARI	Middle American Research Institute, Tulane University
PARI	Pre-Columbian Art Research Institute, San Francisco
PMM	*Peabody Museum, Harvard University, Memoirs*
PMP	*Peabody Museum, Harvard University, Papers*
PNAS	*Proceedings of the National Academy of Sciences*
PUAM	Princeton University Art Museum
RRAMW	*Research Reports on Ancient Maya Writing*
SAR	School of American Research Press
T&H	Thames & Hudson
UNAM	Universidad Nacional Autónoma de México
YUAGB	*Yale University Art Gallery Bulletin*

GENERAL SOURCES

Students often start with a digital search; Wikipedia tends to be informative, but provides no novel study. There are, however, excellent, specialized digital resources: mesoweb.com, famsi.org, ARTstor.org, mayavase.com, archaeology. org, nationalgeographic.com, arqueomex. com, www.peabody.harvard.edu/CMHI/, and INAH.gob.mx, among them. Many journals are available online through university libraries and Jstor.org, but much of what has been published in this field can *only* be found in books, in English and Spanish, and will require library visits. The bibliographic search tool at www. famsi.org indexes articles and books and is the best for ancient Maya research in English and Spanish. For images, ARTstor. org and museum databases provide access to thousands of works, and Justin Kerr's mayavase.com offers large numbers of photographs of Maya vessels and iconographic identifications.

Survey books

The best archaeological surveys are M. Coe, *The Maya* (8th ed., T&H, 2011) and R. Sharer & L. Traxler, *The Ancient Maya* (6th ed., Stanford, 2006); new entries are S. Houston & T. Inomata, *The Classic Maya* (Cambridge, 2009); H. McKillop, *The Ancient Maya: New Perspectives* (Santa Barbara, 2004), and N. Grube (ed.), *Maya: Divine Kings of the Rain Forest* (H.F. Ullmann, 2012). Archaeological sourcebooks include S. Evans, *Ancient Mexico and Central America: Archaeology and Culture History* (3rd ed, T&H, 2013), and D. Nichols & C. Pool, *The Oxford Handbook of Mesoamerican Archaeology* (Oxford, 2012). L. Schele & P. Mathews, *The Code of Kings* (Scribner, 1998), offers a historical overview.

G. Kubler, *The Art and Architecture of the Ancient Americas* (Pelican, 1984) provided a pioneering art historical treatment of Mesoamerican and Andean arts. M. Miller discusses the Maya in two chapters of *The Art of Mesoamerica* (5th ed., T&H, 2012). Older art historical surveys have sharp insights into particular works of art, even if archaeological data are now out of date: P. Kelemen, *Medieval American Art* (Macmillan, 1943); E. Easby & J. Scott, *Before Cortés* (Metropolitan Museum of Art, 1970); M. Covarrubias, *Indian Art of Mexico and Central America* (Knopf, 1957); J. Pijoán, *Historia del arte precolombino* (*Summa Artis X*) (Salvat, 1952); I. Marquina, *Arquitectura prehispánica* (INAH, 1951); and E. Seler, *Gesammelte abhandlungen* (Berlin, 1902–23).

Journals and serials

Journals, including most listed above, serve as up-to-date sources, as does the lavishly illustrated *National Geographic Magazine*. *ACM* publishes diverse papers presented at the annual European Maya Conference. Smart perceptions have been filed at the International Congress of Americanists since 1875. Since 1993, *Arqueología Mexicana* has transformed publication of Mesoamerican materials, with recent discoveries and thoughtful considerations of well-known materials. The Centro de Estudios Mayas at UNAM has published *Estudios de Cultura Maya* most years since 1960. Guatemala publishes *Simposio de Investigaciones Arqueológicas en Guatemala* (Ministerio de Cultura y Deportes / Instituto de Antropología e Historia); Belize publishes *Research Reports in Belizean Archaeology*. J. Skidmore launched a new series, *Maya Archaeology*, in 2009. The Instituto de Investigaciones Estéticas at UNAM has published *Anales* since 1937.

Exhibitions

Museum exhibition catalogues offer accessible essays about ancient Maya topics; these advance research and provide excellent visual resources. Examples are L. Schele & M. Miller, *The Blood of Kings* (Kimbell Art Museum, 1986); *I, Maya*, published in English as *Maya* (Rizzoli, 1998); M. Miller & S. Martin, *Courtly Art of the Ancient Maya* (T&H, 2004); V. Fields & D. Reents-Budet, *The Lords of Creation* (LACMA, 2005); D. Finamore & S. Houston (eds), *The Fiery Pool* (Peabody Essex Museum, 2010); S. Martínez del Campo Lanz, *Rostros de la divinidad* (INAH, 2010); and D. Magaloni Kerpel et al., *Seis ciudades antiguas de Mesoamérica* (INAH, 2011). The catalogues of the DOAKS permanent collections, especially J. Pillsbury et al. (eds), *Ancient Maya Art at Dumbarton Oaks* (DOAKS, 2012), include masterful essays.

Other guides

Several publications have changed the course of Maya art history: *The Blood of Kings*; L. Schele & D. Freidel, *A Forest of Kings* (Morrow, 1990); and S. Houston & D. Stuart, "The Ancient Maya Self," *RES*: 33 (1997).

Maya religion is considered in K. Taube, *The Major Gods of Ancient Yucatan* (DOAKS, 1992), M. Miller & K. Taube, *The Gods and Symbols of Ancient Mexico and the Maya* (T&H, 1992), and D. Carrasco, *Religions of Mesoamerica* (2nd ed., Waveland, 2013). The reader should

consult Bishop Diego de Landa's account of sixteenth-century Yucatan; the least cumbersome translation is W. Gates, *Yucatan Before and After the Conquest* (Dover reprint, 1980); compare A. Tozzer's annotated version, *Landa's Relación de las cosas de Yucatán* (*PMP* 18, 1941). For *Popol Vuh* translations, consult D. Tedlock, *The Popol Vuh* (Simon & Schuster, 1996); A. Christenson, *The Sacred Book of the Maya* (Oklahoma, 2007); and M.S. Edmonson, *The Book of Counsel* (MARI Pub. 35, 1971). For religious iconography, see E. Benson & G. Griffin (eds), *Maya Iconography* (Princeton, 1988); O. Chinchilla, *Imágenes de la mitología Maya* (Museo Popol Vuh, 2011); and articles in M.G. Robertson (gen. ed.), *MRP* (PARI), vols 1–10 (1973–93), including K. Taube, "The Classic Maya Maize God," from 1985.

Dating and chronology
Maya chronology has been recalibrated by T. Inomata et al., "Early Ceremonial Constructions at Ceibal, Guatemala, and the Origins of Lowland Maya Civilization," *Science* 340 (6131): 467–71 (2013). On the correlation, see S. Martin & J. Skidmore, "Exploring the 584286 Correlation Between the Maya and European Calendars," *PARI Journal* 13 (2): 3–16 (2012).

Epigraphy
Indispensable to studying Maya art are reliable guides to hieroglyphics and decipherment. See S. Martin & N. Grube, *Chronicle of the Maya Kings and Queens* (2nd ed., T&H, 2008). D. Stuart's blog, www.decipherment.wordpress.com, reports on new discoveries and readings. H. Kettunen & C. Helmke's useful *Workbook* can be accessed at www. mesoweb.com.
For early inscriptions, see S. Houston (ed.), *The First Writing* (Cambridge, 2004). Houston et al. collected key articles for *The Decipherment of Ancient Maya Writing* (Oklahoma, 2001). Stuart's "Ten Phonetic Syllables," *RRAMW* 14 (1987), remains a model of decipherment, and the larger narrative is recounted in M. Coe's *Breaking the Maya Code* (3rd ed., T&H, 2012).
Publications elucidating epigraphy and iconography include A. Stone & M. Zender, *Reading Maya Art* (T&H, 2011); S. Houston et al., *The Memory of Bones* (Texas, 2006); S. Houston, "Into the Minds of Ancients," *Journal of World Prehistory* 14 (2): 121–201 (2000); and S. Houston, *The Life Within: Classic Maya and the Longing for*

Permanence (Yale, 2014). See also: A. Tokovinine, *Place and Identity in Classic Maya Narratives* (DOAKS, 2013); A. Tokovinine & M. Zender, "Lords of Windy Water," in A.E. Foias & K.F. Emery (eds), *Motul de San José* (Florida, 2012), 30–66.

Thematic studies
See S. Houston et al., *Veiled Brightness* (Texas, 2009); C. McNeil (ed.), *Chocolate in Mesoamerica* (Florida, 2006); R. Koontz et al. (eds), *Landscape and Power in Ancient Mesoamerica* (Westview, 2001); J. Brady & K. Prufer (eds), *In the Maw of the Earth Monster* (Texas, 2010). For dance and performance, see T. Inomata & L. Coben (eds), *Archaeology of Performance* (AltaMira, 2006); and M. Looper, *To Be Like Gods* (Texas, 2009). On the body: V. Tiesler, *Decoraciones dentales entre los antiguos Mayas* (INAH, 2003); and S. Whittington & D. Reed (eds), *Bones of the Maya* (Smithsonian, 1997).
On archaeoastronomy, see A. Aveni, *Skywatchers of Ancient Mexico* (Texas, 1981). On the calendar and counting: D. Earle & D. Snow, "The Origin of the 260-day Calendar," in M.G. Robertson et al. (eds), *Fifth MRP, 1983* (PARI, 1985), 241–44; and A. Blume, "Maya Concepts of Zero," *Proceedings of the APS* 155 (1): 51–88 (2011). The best of the books published in anticipation of the so-called Maya "apocalypse" is D. Stuart, *The Order of Days* (Three Rivers Press, 2012).
On gender: R. Joyce, *Gender and Power in Prehispanic Mesoamerica* (Texas, 2000); T. Ardren (ed.), *Ancient Maya Women* (Altamira, 2002); L. Gustafson & A. Trevelyan (eds), *Ancient Maya Gender Identity and Relations* (Bergin & Garvey, 2002); S. Houston, "A Splendid Predicament," *CAJ* 19 (2): 149–78 (2009); and A. Stone "Keeping Abreast of the Maya," *AncM* 22 (1): 167–83 (2011).
Regarding death and ancestors: P. McAnany, *Living with the Ancestors* (Texas, 1995); J. Fitzsimmons, *Death and the Classic Maya Kings* (Texas, 2009); A. Ciudad Ruíz et al. (eds), *Antropología de la eternidad* (UNAM, 2003); and A. Cucina & V. Tiesler, *New Perspectives on Human Sacrifice and Ritual Body Treatments in Ancient Maya Society* (New York, 2007). For the ballgame: E. Taladoire, *Terrains de jeu de balle* (Mission francaise, 1981); E. Whittington, *The Sport of Life and Death* (T&H, 2001); and M. Uriarte, *El juego de pelota en mesoamérica* (Mexico, 1992).
On the Maya and Teotihuacan: D. Stuart, "'The Arrival of Strangers'," in D. Carrasco

et al. (eds), *Mesoamerica's Classic Heritage* (Colorado, 2000), 465–513; and G.E. Braswell (ed.), *The Maya and Teotihuacan* (Texas, 2003).
For the Terminal Classic period and the collapse: A. Demarest et al. (eds), *The Terminal Classic in the Maya Lowlands* (Colorado, 2004); D. Webster, *The Fall of the Ancient Maya* (T&H, 2002); and A. Demarest, *The Ancient Maya: The Rise and Fall of a Rainforest Civilization* (Cambridge, 2003).

Historiography
Of all early travelers, John Lloyd Stephens's accounts remain the most interesting today: *Incidents of Travel in Central America, Chiapas, and Yucatán*, 2 vols (Harper, 1841), and *Incidents of Travel in Yucatán*, 2 vols (Harper, 1843). C. Baudez & S. Picasso, in *Lost Cities of the Maya* (Abrams, 1992), offer a brief historiography. In J. Pillsbury (ed.), *Past Presented* (DOAKS, 2012), see Fash, Houston, Just, and Villela. See also R. Evans, *Romancing the Maya* (Texas, 2004); S. Giles & J. Stewart, *The Art of Ruins* (Bristol, 1989); and E. Boone (ed.), *Collecting the Pre-Columbian Past* (DOAKS, 1993).

MATERIALS
For building materials and technical observations, see L. Roys, "The Engineering Knowledge of the Maya," CIW *Contributions*, II (1934); E. Abrams, *How the Maya Built Their World* (Texas, 1994); and I. Villaseñor, *Building Materials of the Ancient Maya* (Lambert, 2010). For stone tools, see J. Woods & G. Titmus, "Stone on Stone," in M.G. Robertson et al. (eds), *Eighth MRP, 1993* (PARI, 1996), 479–89.
On jades, see A. Smith & A. Kidder, *Excavations at Nebaj, Guatemala*, CIW Pub. 594 (1951); T. Proskouriakoff, *Jades from the Cenote of Sacrifice, Chichen Itzá, Yucatán*, *PMM* 10 (1) (1974); K. Taube, "The Symbolism of Jade in Classic Maya Religion," *AncM* 16: 23–50 (2005). For turquoise, see P. Weigand & A. García de Weigand, "A Macroeconomic Study of the Relationships Between the Ancient Cultures of the American Southwest and Mesoamerica," in V. Fields and V. Zamudio-Taylor (eds), *The Road to Aztlán* (LACMA, 2001), 184–95. Also J. King, C. Cartwright & C. McEwan (eds), *Turquoise in Mexico and North America* (Archetype, 2012).
For marine material: H. Moholy-Nagy, "Shell and Other Marine Material from Tikal," *Estudios de cultura maya* 3: 65–83 (1963). On bones, see A. Herring, "After Life: A Carved Maya Bone from

Xcalumkin," *YUAGB 1995–96, 48–50*; and M. O'Neil. "Bone into Body, Manatee into Man," *YUAGB 2002,* 92–97. On speleothems, see J. Brady et al., "Speleothem Breakage, Movement, Removal, and Caching," in *Geoarchaeology* 12 (6): 725–50 (1997). For Maya mirrors: P. Healy & M. Blainey, "Ancient Maya Mosaic Mirrors," *AncM* 22 (2): 229–44 (2011); also N. Saunders, "Stealers of light, traders in brilliance," *RES* 33: 225–52 (1998). Metals: E. Paris, "Metallurgy, Mayapan, and the Postclassic Mesoamerican World System," *AncM* 19: 43–66 (2008); and S. Simmons & A. Shugar, "The Context, Significance and Technology of Copper Metallurgy at Late Postclassic Spanish Colonial Period Lamanai, Belize," *Research Reports in Belizean Archaeology* 5: 125–34. (2008).

SOUTHERN LOWLANDS

Architecture
See W. Fash & L. Lopez Lujan (eds), *The Art of Urbanism* (DOAKS, 2012); J. Kowalski (ed.), *Mesoamerican Architecture as Cultural Symbol* (Oxford, 1999); and M. Uriarte (ed.), *Pre-Columbian Architecture of Mesoamerica* (Abbeville, 2010). Also T. Inomata & S. Houston (eds), *Royal Courts of the Ancient Maya* (Westview, 2001); S. Houston (ed.), *Function and Meaning in Classic Maya Architecture* (DOAKS, 1998); and M. Coe, *Royal Cities of the Ancient Maya* (Vendome, 2012). T. Proskouriakoff based reconstructions for *An Album of Maya Architecture*, CIW Pub. 558 (1946), on archaeological reports.

Late Preclassic
On early Maya religion: D. Freidel et al. in *Maya Cosmos* (Morrow, 1993). For Izapa, Takalik Abaj, and Kaminaljuyu, see J. Guernsey et al. (eds), *The Place of Stone Monuments* (DOAKS, 2010); J. Guernsey, *Ritual and Power in Stone* (Texas, 2006) and *Sculpture and Social Dynamics in Preclassic Mesoamerica* (Cambridge, 2012); A. Kidder et al., *Excavations at Kaminaljuyu* (CIW, 1946); and J. Kaplan & M. Love, *The Southern Maya in the Late Preclassic* (Colorado, 2011). See also K. Reese-Taylor & D. Walker, "The Passage of the Late Preclassic into the Early Classic," in M. Masson & D. Freidel (eds), *Ancient Maya Political Economies* (Altamira 2002).

For Late Preclassic architecture: F. Estrada-Belli, *The First Maya Civilization* (Routledge, 2011); and R. Hansen, "The First Cities – The Beginnings of Urbanization and State

Formation in the Maya Lowlands," in N. Grube (ed.), *Maya: Divine Kings of the Rain Forest* (H.F. Ullmann, 2012), 50–65. See J. Doyle & S. Houston, in "A Watery Tableau at El Mirador, Guatemala," at decipherment.wordpress.com (9 April 2012). For the "E-Group," see T. Guderjan, "E-Groups, Pseudo-E-Groups, and the Development of the Classic Maya Identity in the Eastern Peten," *AncM* 17 (1): 97–104 (2006). For a rounded arch: H. Hohmann, "A Maya keystone vault at La Muñeca," *Mexicon* 27 (4): 73–77 (2005).

Sculpture and painting
For sculpture, see S. Morley, *Inscriptions of Petén*, 5 vols, CIW Pub. 437 (1937–38); A. Maudslay, *Biologia Centrali-Americana: Archaeology*, 5 vols (London 1899–1902); *Corpus of Maya Hieroglyphic Inscriptions*, vols 1–9, 1977–. Proskouriakoff's *Classic Maya Sculpture*, CIW Pub. 593 (1950) retains key insights. See also F. Clancy, *Sculpture in the Ancient Maya Plaza* (New Mexico, 1999); A. Herring, *Art and Writing in the Maya Cities, ad 600–800* (Cambridge, 2005); and D. Stuart, "Kings of Stone," *RES* 29/30: 148–71 (1996).

For figurines, see M. Miller, *Jaina Figurines* (PUAM, 1975); R. Piña Chan, *Jaina, la casa en el agua* (INAH, 1968); L. Schele, *Hidden Faces of the Maya* (Impetus, 1998); M. O'Neil, "Jaina-Style Figurines," in *Ancient Maya Art at Dumbarton Oaks* (DOAKS, 2012); and D. McVicker, "Figurines are us?," *AncM* 23 (2): 211–34 (2012). For the El Perú-Waka' cache, see M. Rich, *Ritual, Royalty and Classic Period Politics* (PhD dissertation, SMU, 2011). See also C. Halperin et al. (eds), *Mesoamerican figurines* (Florida, 2009). For Jaina archaeology: A. Benavides Castillo, "Jaina, Campeche: Temporada 2003 los hallazgos y el futuro próximo," in E. Vargas & A. Benavides Castillo (eds), *El patrimonio arqueológico maya en Campeche* (UNAM, 2007), 47–82. See also S. Ekholm, "Significance of an extraordinary Maya ceremonial refuse deposit at Lagartero, Chiapas," in ICA 8: 147–59 (1976).

By site and region
Belize: D. Pendergast, *Altun Ha, British Honduras (Belize): The Sun God's Tomb*, Royal Ontario Museum OP 19, Toronto (1969); D. Pendergast, *Excavations at Altun Ha, Belize, 1964–1970*, vols 1–3 (Royal Ontario Museum, 1979–82); A. Chase & D. Chase, *Investigations at the Classic Maya City of Caracol, Belize: 1985–87* (PARI, 1987); D. Chase & A. Chase, "Maya Multiples," *LAA* 7 (1): 61–79 (1996); and their website, www.

caracol.org.
Calakmul and the Kaan (Snake) Dynasty: K. Delvendahl, *Calakmul in Sight* (Merida, 2008). For recent discoveries: R. Carrasco & M. Colón, "El reino de Kaan y la antigua ciudad de Calakmul," *AM 13 (75): 40–47.* For epigraphy: S. Martin, "Of Snakes and Bats," in *The PARI Journal* 6 (2): 5–15 (2005); and "Wives and Daughters on the Dallas Altar," at www.mesoweb.com/articles/martin/Wives&Daughters.pdf. On **Dzibanche:** E. Nalda (ed.), *Los cautivos de Dzibanché* (INAH, 2005), especially E. Velásquez García, "Los escalones jeroglíficos de Dzibanché."
Copan and **Quirigua:** E. Boone & G. Willey (eds), *The Southeast Classic Maya Zone* (DOAKS, 1988); W. Fash, *Scribes, Warriors, and Kings* (2nd ed., T&H, 2001); D. Webster (ed.), *The House of the Bacabs* (DOAKS, 1989); E. Schortman & P. Urban (eds), *Quirigua Reports II,* Papers 6–14 (Penn Museum, 1983); S.G. Morley, *Inscriptions at Copán,* CIW Pub. 219 (1920); *Introducción a la Arqueología de Copán, Honduras*, 3 vols (Proyecto Arqueológico de Copan, 1983); E. Newsome, *Trees of Paradise and Pillars of the World* (Texas, 2001); M. Looper, *Lightning Warrior* (Texas, 2003). A. Herring's "A Borderland Colloquy," *Art Bulletin* 87 (2) (2005), and J. von Schwerin's "The Sacred Mountain in Social Context," *AncM* 22 (2): 271–300 (2011), offer keen insights. See also: E. Bell, M. Canuto & R. Sharer (eds), *Understanding Early Classic Copan* (Penn Museum, 2004), especially R. Sharer's essay, and E. Andrews & W. Fash (eds), *Copan: The History of an Ancient Maya Kingdom* (SAR Press, 2005).
El Zotz/El Diablo: S. Houston et al. (eds), *Death Comes to the King: The Maya Royal Tomb of El Diablo, Guatemala* (Mesoweb, in preparation). **Holmul:** F. Estrada-Belli et al., "A Maya Palace at Holmul, Peten, Guatemala and the Teotihuacan 'Entrada'," *LAA* 20 (1): 228–59 (2009).
For new discoveries at **La Corona** (previously Site Q): M. Canuto & T. Barrientos, "La Corona: un acercamiento a las políticas del reino Kaan desde un centro secundario del noroeste del Petén," in *Estudios de Cultura Maya* 37: 11–43 (2011); and M. Canuto & T. Barrientos, "The Importance of La Corona," in *La Corona Notes* 1 (2013). For nearby **El Perú-Waka'**, see K. Eppich, "Feast and sacrifice at El Peru-Waka," *PARI Journal* 10 (2): 1–19; D. Freidel et al., "Resurrecting the Maize King,"

Archaeology 63 (5): 42–45 (2010).
 Palenque: P. Mathews & L. Schele deciphered the Palenque dynastic sequence: "Lords of Palenque: the glyphic evidence," in M.G. Robertson (ed.), *Primera MRP, Part 1, 1973* (1974), 63–75. See: M.G. Robertson, *The Sculpture of Palenque*, 4 vols (Princeton, 1983–92); D. Stuart & G. Stuart, *Palenque, Eternal City of the Maya* (T&H, 2009); D. Stuart, *The Inscriptions from Temple XIX at Palenque* (PARI, 2005). E. Barnhart, *The Palenque Mapping Project* (PhD dissertation, Texas, 2001), and K. French, *Palenque Hydro-Archaeology Project, 2006–2007 Season Report* (2008), at famsi.org study ancient waterways and settlement. See also: G. Aldana, *The Apotheosis of Janaab' Pakal* (Colorado, 2007); D. Marken (ed.), *Palenque, Recent Investigations at the Classic Maya Center* (AltaMira, 2007); A. González Cruz & G. Bernal Romero, "The discovery of the Temple XXI monument at Palenque," in *Maya Archaeology 2* (Mesoweb, 2012), 82–102; D. Stuart, "Longer Live the King," *The PARI Journal* 4 (1) (2003); and A. Herring, "Sculptural Representation and Self-reference in a Carved Maya Panel from the Region of Tabasco, Mexico," *RES* 33: 102–14 (1998). Architecture and epigraphy: S. Houston, "Symbolic Sweatbaths of the Maya," *LAA* 7: 132–51 (1996). New technical insights: V. Tiesler & A. Cucina (eds), *Janaab' Pakal of Palenque* (Tucson, 2006); L. Filloy Nadal (ed.), *Misterios de un rostro maya* (INAH, 2010).
 Petexbatun region: I. Graham conducted reconnaissance: *Archaeological Explorations in El Petén, Guatemala* (MARI, 1967). For archaeology: S. Houston, *Hieroglyphs and History at Dos Pilas* (Texas, 1993); A. Demarest, *The Petexbatun Regional Archaeological Project* (Vanderbilt, 2006); T. Inomata, *Warfare and the Fall of a Fortified Center* (Vanderbilt, 2006); and T. Inomata & D. Triadan (eds), *Burned Palaces and Elite Residences of Aguateca* (Utah, 2010).
 Piedras Negras: A. Stone, "Disconnection, Foreign Insignia, and Political Expression," in R. Diehl & J. Berlo (eds), *Mesoamerica After the Decline of Teotihuacan ad 700–900* (DOAKS, 1989), 153–72; F. Clancy, *The Monuments of Piedras Negras, an Ancient Maya City* (New Mexico, 2009); M. O'Neil, *Engaging Ancient Maya Sculpture at Piedras Negras, Guatemala* (Oklahoma, 2012); H. Escobedo & S. Houston (eds), *Proyecto Arqueológico Piedras Negras: Informe preliminar* (1997, 1998, 1999, 2001); M. Child, *The Archaeology of Religious*

Movements (PhD dissertation, Yale, 2006); and J. Weeks et al. (eds), *Piedras Negras Archaeology, 1931–1939* (Penn Museum, 2005).
 Plan de Ayutla: L. Martos López, "The Discovery of Plan de Ayutla, Mexico," in *Maya Archaeology 1* (Mesoweb, 2009), 60–75.
 Tikal and Uaxactun: W. Coe, *Excavations in the Great Plaza, North Terrace, and North Acropolis of Tikal*, Tikal Report 14 (Penn Museum, 1990); P. Harrison, *The Lords of Tikal* (T&H, 1999); J. Sabloff (ed.), *Tikal: Dynasties, Foreigners, and Affairs of State* (Santa Fe, 2003); and C. Jones, "Cycles of Growth at Tikal," in T. Culbert (ed.), *Classic Maya Political History* (Cambridge, 1991), 102–27; C. Coggins, *Painting and Drawing Styles at Tikal* (PhD dissertation, Harvard, 1975). The archaeology of Uaxactun took place in the 1930s: A. Smith, *Uaxactun, Guatemala: Excavations of 1931–37* (CIW, 1950). S. Martin has offered numerous insights into Tikal epigraphy: "Tikal's 'Star War' Against Naranjo," in M.G. Robertson et al. (eds), *Eighth MRP, 1993* (PARI, 1996); "At the periphery," in P. Colas et al. (eds), *The Sacred and the Profane, ACM* 10 (2000), 51–61; "In the Line of the Founder," in J. Sabloff (ed.), *Tikal: Dynasties, Foreigners, and Affairs of State* (SAR, 2003), 3–45; and "Caracol Altar 21 Revisited," *The PARI Journal* 6 (1): 1–9 (2005). See also: E. Weiss-Krejci, "Reordering the Universe during Tikal's Dark Age," in C. Isendahl & B.L. Persson (eds), *Ecology, Power, and Religion in Maya Landscapes, ACM* 23 (2011): 107–20; H. Trik, & M. Kampen, *The Graffiti of Tikal*, Tikal Report 31 (Penn Museum, 1983); M. O'Neil, "Ancient Maya Sculptures of Tikal, Seen and Unseen," *RES* 55/56 (2009): 119–34.
 Tonina: P. Becquelin & C. Baudez, *Tonina, une cité maya du Chiapas (Mexique)*, 3 Vols *(1979–1984,* Paris); J. Yadeun, *Toniná* (Chiapas, 1992); P. Mathews & C. Baudez, "Capture and Sacrifice at Palenque," in M.G. Robertson et al. (eds), *Third MRP, 1978* (PARI, 1979), 31–40.
 Yaxchilan: C. Tate, *Yaxchilán* (Texas, 1992); S. Plank, *Maya Dwellings in Hieroglyphs and Archaeology* (Oxford, 2004); M. O'Neil, "Object, Memory, and Materiality at Yaxchilan," *AncM* 22 (2): 245–69 (2011); C. Golden et al., "Piedras Negras and Yaxchilan," in *LAA* 19 (3): 249–74 (2008); and M. Miller, "A Design for Meaning in Maya Architecture," in S. Houston (ed.), *Function and Meaning in Classic Maya Architecture* (DOAKS, 1998), 187–224.

THE NORTH
 For Early Classic **Acanceh**, see V. Miller, *The Frieze of the Palace of the Stuccoes, Acanceh, Yucatán, Mexico* (DOAKS, 1991). Regarding **Oxkintok**: Proyecto Oxkintok publications (Misión Arqueológica de España en México ([1988]–1992). On **Ek' Balam**: L. Vargas & V. Castillo, "Hallazgos recientes en Ek' Balam," *AM* 13 (76): 56–63 (2006); and G. Bey et al., "Classic to Postclassic at Ek Balam, Yucatan," *LAA* 8: 237–54 (1997). On Puuc architecture: H. Pollock, *The Puuc* (PMM, 1980), and J. Kowalski, *The House of the Governor* (Oklahoma, 1986).
 Chichen Itza: The most important summaries of CIW archaeology are: K. Ruppert, *Chichen Itzá*, CIW Pub. 595 (1952); A. Tozzer, *Chichen Itzá and its Cenote of Sacrifice*, PMM 12 (1957); and E. Morris et al., *The Temple of the Warriors at Chichen Itzá, Yucatán*, CIW Pub. 406 (1931). Dating disputes rage: R. Cobos, "Concordancias y discrepancias en las interpretaciones arqueológicas, epigráficas e históricas de fines del Clásico en las Tierras Bajas Mayas del Norte," *Mayab* 20: 161–66 (2008), and C. Lincoln, "Chronology of Chichén Itzá," in J. Sabloff & E. Andrews V (eds), *Late Lowland Maya Civilization* (New Mexico, 1986), 141–96. See also: E. Pérez de Heredia Puente, "The Yabnal-Motul Ceramic Complex of the Late Classic Period at Chichen Itza," *AncM* 23 (2): 379–402 (2012). For laser scan data and reconstructions of Chichen Itza, see INSIGHT's www.mayaskies.net.
 D. Charnay noted resemblances with Tula: *Ancient Cities of the New World* (New York, 1888). On Toltec or history: G. Kubler, "Serpent and Atlantean Columns," *Journal of the Society of Architectural Historians* 41 (1982); M. Miller, "A Re-examination of the Mesoamerican Chacmool," *Art Bulletin* 67 (1): 7–17 (1985); C. Coggins & O. Shane (eds), *Cenote of Sacrifice* (Texas, 1984); and P. Schmidt in *Mexico: Splendors of Thirty Centuries* (New York, 1990).
 See also: J. Kowalski et al. (eds), *Twin Tollans* (DOAKS, 2008); L. Wren et al., *The Great Ball Court Stone of Chichén Itzá, RRAMW* 25 (1989); W. Ringle, "Who was who in ninth-century Chichen Itza?" *AncM* 1 (2): 233–43 (1990); W. Ringle et al., "Return of Quetzalcoatl," *AncM* 9 (2): 183–232 (1998); and D. Graña-Behrens, "Emblem Glyphs and Political Organization in Northwestern Yucatan in the Classic Period (ad 300–1000)," *AncM* 17 (1): 105–23 (2006).
 The final Carnegie project was carried out at **Mayapan**: H. Pollock et al.,

Mayapán, CIW Pub. 619 (1962). More recent publications include K. Taube, "A Prehispanic Maya Katun Wheel," in *Journal of Anthropological Research* 44 (2): 183–203 (1988); S. Milbrath & C. Peraza, "Revisiting Mayapan," in *AncM* 14 (1): 1–46 (2003); and M. Masson, T. Hare, & C. Peraza, "Postclassic Maya Society Regenerated at Mayapán," in G. Schwartz & J. Nichols (eds), *After Collapse* (Arizona, 2006), 188–207.

Santa Rita Corozal: T. Gann, "Mounds in Northern Honduras," 19th Annual Report (1900). D. Chase & A. Chase, *Offerings to the Gods* (Florida, 1986); and D. Chase, "The Maya Postclassic at Santa Rita Corozal," in *Archaeology* 34 (1): 25–33 (1981).

Tulum: S. Lothrop, *Tulum: An Archaeological Study of the East Coast of Yucatán*, CIW Pub. 335 (1924); and A. Miller, *On the Edge of the Sea* (DOAKS, 1982). A. Smith, *Archaeological Reconnaissance in Central Guatemala*, CIW Pub. 608 (1955), presents Postclassic architecture of the Guatemalan highlands.

CERAMICS
A baseline chronology comes from Uaxactun: R. Smith, *Ceramic Sequence at Uaxactún, Guatemala*, 2 vols, MARI Pub. 20 (1955). M. Coe transformed studies of ceramics: *The Maya Scribe and His World* (Grolier Club, 1973); and *Lords of the Underworld* (PUAM, 1978). Regarding Preclassic cacao: T. Powis et al., "Spouted Vessels and Cacao Use among the Preclassic Maya," *LAA* 13 (1): 85–106 (2002). J. Kerr published much of the corpus: *The Maya Vase Book*, vols 1–7, 1989–; and www.mayavase.com. See also: D. Reents-Budet, *Painting the Maya Universe* (Duke, 1994); M. Coe & J. Kerr, *The Art of the Maya Scribe* (Abrams/T&H, 1998); R. Adams, *The Ceramics of Altar de Sacrificios, PMM* 63 (1) (1971); and N. Hellmuth, *Mönster und Menschen* (Graz, 1987). For the Ik' site: A.E. Foias & K.F. Emery (eds), *Motul de San José* (Florida, 2012); and B. Just, *Dancing into Dreams* (PUAM, 2012).

On technology, see: P. Rice, "Late Classic Maya Pottery Production," *Journal of Archaeological Method and Theory* 16: 117–56 (2009); D. Reents-Budet & R. Bishop, "Classic Maya Painted Ceramics," in J.

Pillsbury et al. (eds), *Ancient Maya Art at Dumbarton Oaks* (DOAKS, 2012), 289–99; D. Reents-Budet et al., "Out of the Palace Dumps," *AncM* 11: 99–121 (2000); S. López Varela et al., "Ceramics Technology at Late Classic K'axob, Belize," *Journal of Field Archaeology*, 28 (1/2): 177–91 (2001); and H. Neff, *Production and Distribution of Plumbate Pottery* (FAMSI, 2001).

PAINTED MURALS AND BOOKS
New reconstructions are key, especially those of H. Hurst and L. Ashby. D. Magaloni-Kerpel has provided essential technical studies, especially in *La Pintura Mural Prehispánica en México*, which UNAM has published in large folio volumes: *Area Maya*, v. II (UNAM, 1998–2001).

Bonampak: M. Miller, "Maya Masterpiece Revealed at Bonampak," *National Geographic Magazine*, Feb 1995: 50–69; M. Miller, "The Willfulness of Art: The Case of Bonampak," *RES* 42 (2002); M. Miller & C. Brittenham, *The Spectacle of the Late Maya Court* (Texas, 2013); and S. Houston, "The Good Prince," *CAJ* 22 (2): 153–75 (2012).

Calakmul: R. Carrasco & M. Cordeiro, "The Murals of Chiik Nahb, Calakmul, Mexico," in C. Golden et al., *Maya Archaeology* 2 (Mesoweb, 2012), 8–59; S. Boucher & L. Quiñones, "Entre mercados, ferias y festines," *Mayab* 19: 27–50 (2007); S. Martin, "Hieroglyphs from the Painted Pyramid," also in *Maya Archaeology* 2.

San Bartolo: The wall paintings have been partly published in *National Geographic Magazine*. Major publications are W. Saturno et al., *The Murals of San Bartolo, El Petén, Guatemala. Part 1: The North Wall*, *Ancient America* 7 (2005); and K. Taube et al., *The Murals of San Bartolo, El Petén, Guatemala. Part 2: The West Wall*, *Ancient America* 10 (2010). See also: W. Saturno et al., "Early Maya Writing at San Bartolo Guatemala," *Science* 311 (5765): 1281–83 (2006).

Xultun: W. Saturno et al., "Ancient Maya Astronomical Tables from Xultun, Guatemala," *Science* 336 (6082): 714–17 (2012); and M. Zender & J. Skidmore. "Unearthing the Heavens." *Mesoweb Reports* (2012): www.mesoweb.com/reports/Xultun.pdf

Codices: On pre- and post-Conquest books, see J. Thompson, *The Dresden Codex* (American Philosophical Society, 1972); J. Villacorta & C. Villacorta, *Códices Maya*, Guatemala, 1930); and G. Vail, "The Maya Codices," *Annual Review of Anthropology* 35: 497–519 (2006). The Grolier Codex is illustrated in M. Coe, *The Maya Scribe and his World* (Grolier, 1973). For the Madrid Codex, A. Ciudad Ruiz & A. Lacadena,"El Códice Tro-Cortesiano de Madrid en el contexto de la tradición escrita Maya," in J. Laporte & H. Escobedo (eds), *En Simposio de Investigaciones Arqueológicas en Guatemala, 1998* (MUNAE, 1999), 876–88; and G. Vail & A. Aveni (eds), *The Madrid Codex* (Colorado, 2009).

A MODERN WORLD OF MAYA ART
F. Columbus wrote his father's biography: *The Life of the Admiral Christopher Columbus by his Son Ferdinand*, trans./ed. B. Keen (Rutgers, 1959). J. de Grijalva, as recorded in *The Discovery of New Spain in 1518*, trans./ed. H. Wagner (Cortés Society, 1942), collected Maya objects. On the invasion,see: I. Clendinnen, *Ambivalent Conquests* (2nd ed., Cambridge, 2003). New studies include: F. Asselbergs, "La Conquista de Guatemala: Nuevas Perspectivas del Lienzo de Quauhquecholan en Puebla, México," *Mesoamérica* 44: 1–53 (2002); S. Edgerton, *Theaters of Conversion* (New Mexico, 2001); and C. Cortez,"New Dance, Old Xius," in A. Stone (ed.), *Heart of Creation* (Alabama, 2002). See also: M. Restall, *The Maya World* (Stanford, 1999); and J. Chuchiak IV, "Writing as Resistance," *Ethnohistory* 57 (1) (2010). Regarding continuity and change: E. Vogt, "Persistence of Maya Tradition in Zinacantan," in R. Townsend (ed.), *Ancient Americas* (Art Institute of Chicago, 1992), 60–69; and D. Graña Behrens et al. (eds), *Continuity and Change* (Anton Saurwein, 2004). On calendars: B. Tedlock, *Time and the Highland Maya* (rev. ed., New Mexico, 1993); and J. Weeks et al., *Maya Daykeeping* (Colorado, 2009). For 20th-century textiles: W. Morris Jr, *Living Maya* (Abrams, 1987); and W. Morris Jr. et al., *Guia Textil de los Altos de Chiapas: A Textile Guide to the Highlands of Chiapas* (Thrums, 2012).

原文插图来源

Sources of Illustrations

Abbreviations

JK — Justin Kerr
JPL — Jorge Pérez de Lara
MNA — Museo Nacional de Antropología, Mexico City
MNAE — Museo Nacional de Arqueología y Etnología, Guatemala City
PM — Peabody Museum of Archaeology & Ethnology, Harvard, Cambridge, MA
TP — Tatiana Proskouriakoff
UPM — University of Pennsylvania Museum
YVRC — Yale Visual Resources Collection, Yale University, New Haven, CT

1 Panel 1a, La Corona. Photo by David Stuart, courtesy the Proyecto Regional Arqueológico La Corona; 2 Olmec-style head, Ceibal. Courtesy Ceibal-Petexbatun Archaeological Project; 3 Map of Maya Sites. Drawn by Philip Winton; 4 Facade from Holmul. Photo Alexandre Tokovinine, courtesy CMMI/Proyecto Arqueológico Holmul; 5 Frederick Catherwood, **Broken Idol at Copan**. Photo SuperStock/Alamy; 6 Architectural Casts, Chicago World's Columbian Exposition, 1893. Photo Field Museum Library/Getty Images; 7 Carved vessel, Peto. PM; 8 Stand with incense burner, Palenque. Photo Javier Hinojosa; 9 Detail of Stela C, Quirigua. Drawing Matthew Looper; 10 Captive, Tonina. Museo de Sitio de Tonina, Chiapas. INAH, Mexico; 11 Carved bones, Burial 116, Tikal. Photo Linda Schele. Top: Drawing by Mark Van Stone. Bottom: Drawing after A. Trik; 12 Emiliano Zapata Panel. Museo Emiliano Zapata, Tabasco. INAH, Mexico; 13 Carved human head, Chichen Itza. PM; 14 Jade Maize God in spondylus shell, Copan. Photo Kenneth Garrett; 15 Jade plaque, Nebaj. MNAE. Photo JK (K4889); 16 Jade head, Altun Ha Tomb 1. Institute of Archaeology, Belmopan, Belize; 17 Mosaic disc, Chichen Itza. MNA. INAH, Mexico; 18 Fan flares, Santa Rita Corozal. National Institute of Culture and History, Belize; 19 Gold mask, Chichen Itza. PM; 20 Death god mosaic, Topoxte. MNAE. Photo Ricky López Bruni; 21 Human skull censer, Chichen Itza. PM; 22 Incised peccary skull, Copan. PM; 23 K'awiil effigy, Tikal. Sylvanus G. Morley Museum, Tikal, Guatemala. Photo The

Art Archive/Alamy; 24 Seated wooden figure. Metropolitan Museum of Art, New York, Michael C. Rockefeller Memorial Collection, Bequest of Nelson A. Rockefeller, 1979; 25 Stela 9, Calakmul. Museo del Fuerte de San Miguel, Campeche. Photo JPL; 26 Ballplayer lintel, Tonina. MNA. Photo JPL; 27 Stela 22 and Altar 10, Tikal. Photo Interfoto/Alamy; 28 Quarry, Palenque. Photo Merle Green Robertson; 29 Eccentric flint, Copan. Instituto Hondureño de Antropología e Historia, Tegucigalpa; 30 Pyrite mirror, Bonampak. Centro INAH, Tuxtla Gutiérrez, Chiapas, Mexico. INAH, Mexico; 31 Room 2, warrior, Bonampak. Photograph by JK. Courtesy the Bonampak Documentation Project; 32 Incensario lid portraying Yax K'uk' Mo', Copan. IHAH, Museo Arqueológico de Copán; 33 Brick with graffito, Comalcalco. Museo de Sitio de la Zona Arqueología de Comalcalco, Tabasco, Mexico. INAH, Mexico; 34 Polychrome vessel, Tikal. MNAE. Photo JK (K2695); 35 Figurine from El Perú-Waka'. Photo Ricky López Bruni, courtesy the El Perú-Waka' Regional Archaeological Project; 36 Carved bones from Tomb 2, Structure 23, Yaxchilan. Direccíon de Estudios Arqueológicos. INAH, Mexico; 37 Cylinder vessel. The Nasher Museum of Art at Duke University, Durham, NC. Gift of Mr Ray Bagiotti. Photo JK (K5345); 38 Structure 13, Plan de Ayutla. Photo Patricia Carrillo, courtesy Joel Skidmore; 39 Reconstruction of Groups A and B, Uaxactun. Drawing TP; 40 Graffito of building from Structure 5D-65, Tikal. Courtesy UPM; 41 Plan of Tikal. Drawing after Peter Harrison; 42 Temple I and North Acropolis, Tikal. Photo Robert Harding World Imagery/Alamy; 43 Facade, El Zotz. Photo Edwin Román, courtesy the Proyecto Arqueológico El Zotz; 44 Structure E-VII, Uaxactun. Photo American Museum of Natural History, New York; 45 E-VII solar alignments, Uaxactun. Drawing after Renfrew & Bahn; 46 Evolution of Group A buildings, Uaxactun. Drawing G. Kubler; 47 Carved blackware vessel, Tikal. Drawing William R. Coe, courtesy UPM; 48 Structure 49, Tikal. Photo Mary Ellen Miller; 49 Twin pyramid complex, Tikal. Drawing after Peter Harrison, The Lords Of Tikal, 1999; 50 Dos Pilas reconstruction. Rendering National Geographic Image Collection/Alamy; 51 Aerial view of Palenque. Photo Michael Calderwood; 52 Corbel vaults, Palace House F, Palenque. Photo Mary Ellen

Miller, YVRC; 53 Keyhole arches, Palace House A, Palenque. Photo Amanda Hankerson/Maya Portrait Project; 54 Temple of Inscriptions, Palenque. Drawing Philip Winton; 55 Temple of the Sun, Palenque. Photo LatitudeStock/Alamy; 56 Model of the Temple of the Cross, Palenque. After Ignacio Marquina; 57 View of Tonina. Photo Bryan Just; 58 Death god frieze, Tonina. Photo Kenneth Garrett/National Geographic Creative; 59 Structure 33, Yaxchilan. Drawing Philip Winton; 60 Reconstruction of West Acropolis, Piedras Negras. Drawing TP; 61 Reconstruction of Sweatbath P-7, Piedras Negras. Drawing TP; 62 Caana, Caracol. Photo Jon Arnold Images Ltd/Alamy; 63 Plan of the Principal Group, Copan. Drawing after William Fash; 64 Ballcourt, Copan. Photo YVRC; 65 Margarita facade, Copan. Photo courtesy the Early Copan Acropolis Program, UPM; 66 Reconstruction of Structure 22, Copan. Drawing TP; 67 Reconstruction of Hieroglyphic Stairway, Copan. Drawing TP; 68 Graffito, Chicana. Drawing after Jose Antonio Oliveros, Mexican 1981; 69 Doorway, Chicana. Photo age fotostock/Alamy; 70 Reconstruction of Xpuhil. Drawing TP; 71 Stucco frieze, Ek' Balam. Photo JPL; 72 Pyramid of the Magician, Uxmal. Photo Massimo Borchi/Archivio Whitestar; 73 Nunnery detail, Uxmal. Photo YVRC; 74 Nunnery, Uxmal. Photo Massimo Borchi/Archivio Whitestar; 75 House of the Governor, Uxmal. Photo Ken Welsh/Alamy; 76 Arch, Labna. Photo age fotostock/Alamy; 77 Visualization of Chichen Itza by Kevin Cain, insightdigital.org; 78 Caracol, Chichen Itza. Photo iStockphoto.com; 79 Castillo, Chichen Itza. Photo Mary Ellen Miller, YVRC; 80 Section of Castillo, Chichen Itza. Drawing after Maria Longhena; 81 Great Ballcourt, Chichen Itza. Photo Visual Resources Collection, Yale University, New Haven, CT; 82 Tzompantli, Chichen Itza. Photo The Art Archive/Manuel Cohen; 83 Temple of the Warriors, Chichen Itza. Photo Ferguson/Royce Archive, University of Texas Libraries, the University of Texas at Austin; 84 Mercado plan and elevation, Chichen Itza. After Karl Ruppert; 85 Castillo, Tulum. Photo Massimo Borchi/Archivio Whitestar; 86 Monkey Scribes vase. New Orleans Museum of Art. Photo JK (K1225); 87 Codex-style vase. Museum of Fine Arts, Boston. Photo JK (K1004); 88 Stela 1, Tikal. Photo YVRC. Drawing

304

of Stela 1 courtesy UPM; 89 Whistle figurine, Tomb 23, Río Azul. Photo George F. Mobley/ National Geographic Creative; 90 Sculptured Stone 1, Bonampak. Drawing Linda Schele; 91 Carved panel. Kimbell Art Museum, Fort Worth; 92 Captive, Room 2, Bonampak. Photo UNESCO 1964; 93 Polychrome vase. Photo JK (K1208); 94 Black Background Vase. Museum of Fine Arts, Boston. Photo JK (K688); 95 Figurines from Burial 39, El Perú-Waka'. Photo Ricky López Bruni, courtesy the El Perú-Waka' Regional Archaeological Project; 96 Censer from Group C, Palenque. Museo de Sitio de Palenque. INAH, Mexico; 97 Chak Chel figurine. Princeton University Art Museum. Photo JPL; 98 Jaina-style figurines. (Left) Dumbarton Oaks Research Library and Collection, Washington, D.C. (Right) Detroit Institute of Arts, Founders Society Purchase, Katherine Margaret Kay Bequest Fund and New Endowment Fund; 99 Lintel, Halakal. Drawing Alexander Voss; 100 Monkey scribe, Copan. Photo JK (K2870); 101 Maize God, Copan. British Museum, London; 102 Monument 27, Tonina. MNA. INAH, Mexico; 103 Bone with incised captive, Burial 116, Tikal. Drawing after A. Trik; 104 Mosaic mask of Pakal, Palenque. MNA. Photo Kenneth Garrett; 105 Head of Pakal, Temple of Inscriptions, Palenque. MNA. INAH, Mexico; 106 Stucco head, Palenque. MNA. INAH, Mexico; 107 Carved bone, Burial 116, Tikal. Drawing after A. Trik; 108 Carved vessel, Copan. Photo JK (K2873); 109 Frieze, Tecolote Structure, El Mirador. Photo AFP/Getty Images; 110 Stela 11, Kaminaljuyu. MNA. Photo JPL; 111 Stela 1, Izapa. MNA. Photo JPL; 112 Stela 29, Tikal. Drawing William R. Coe; 113 Leiden Plaque. Rijksmuseum Volkenkunde, Leiden; 114 Pectoral, Dzibanche. CNCA-INAH, MNA; 115 Hombre de Tikal. Photo Ricky López Bruni; 116 "Ballcourt Marker," Tikal. MNAE. Photo JPL; 117 Stela 4, Tikal. Photo YVRC; 118 Stela 31, Tikal. Photo Edith Hadamard, YVRC; 119 Stela 31, Tikal. Drawings William R. Coe, courtesy UPM. 3D rendering Kevin Cain, insightdigital. org; 120 Lintel 48, Yaxchilan. MNA. Photo JPL; 121 Panel 12, Piedras Negras. MNAE. Photo Megan E. O'Neil; 122 Stela 26, Quirigua. Photo Wendy Ashmore/Quirigua Archaeological Project. Drawing Matthew Looper; 123 Ceramic vessel, Peten. Photo Peter David Joralemon; 124 Motmot Marker, Copan. Photo Kenneth Garrett; 125 Yehnal, Copan. Photo Robert Sharer, courtesy UPM; 126 Monument 168, Tonina. Museo de Sitio de Tonina. INAH, Mexico; 127 Stela 2, Dos Pilas. Photo

Ricky López Bruni; 128 Oval Palace Tablet, Palenque. Photo Kenneth Garrett; 129 Sarcophagus lid, Palenque. Photo Merle Greene Robertson; 130 Reconstruction of the Temple of the Cross, Palenque. Drawing TP; 131 Tablet of the Sun, Palenque. Drawing Linda Schele; 132 Palace Tablet, Palenque. Photo JPL; 133 Temple 19, stuccoed pier, Palenque. Photo JPL; 134 Temple 19, stone panel from pier, Palenque. Photo JPL; 135 Temple 19, stone platform, Palenque. Photo Jorge Pérez de Lara; 136 Tablet of the 96 Glyphs, Palenque. Photo Michael D. Coe; 137 Monument 122, Tonina, 711. Museo Regional de Chiapas. Photo Javier Hinojosa; 138 Stela 14, Piedras Negras. Photo David Lebrun/NightFire Films; 139 Stela 35, Piedras Negras. Rheinisches Bildarchiv, Cologne; 140 Stela 3, Piedras Negras. PM; 141 Panel 2, Piedras Negras. PM; 142 Panel 3, Piedras Negras. Photo JK (K4892); 143 Stela 12, Piedras Negras. MNAE. Drawing David Stuart, CMHI; 144 Panel 1, Pomona. Museo de Sitio de Pomoná. INAH, Mexico; 145 Lintel 24, Yaxchilan. British Museum, London; 146 Lintel 25, Yaxchilan. British Museum, London; 147 Lintel 26, Yaxchilan. MNA. Photo Jorge Pérez de Lara; 148 Lintel 15, Yaxchilan. British Museum, London; 149 Stela 35, Yaxchilan. Photo Jorge Pérez de Lara; 150 Lintel 8, Yaxchilan. Drawing Ian Graham, CMHI; 151 Altar 3, Caracol. Drawing courtesy UPM; 152 Altar 5, Tikal. Drawing courtesy UPM; 153 Stela 16, Tikal. Drawing courtesy UPM; 154 Altar 8, Tikal. Photo Mary Ellen Miller; 155 Graffito, Maler's Palace, Tikal. Drawing courtesy UPM; 156 Lintel 3, Temple IV, Tikal. Museum für Volkerkunde, Basel; 157 Stele 11, Tikal. Drawing William R. Coe, courtesy UPM; 158 Stela 51, Calakmul. MNA. Photo Jorge Pérez de Lara; 159 Stela C, Copan. Photo YVRC; 160 Chahk from Híjole structure, Copan. Museo de Escultura Maya, Copan, Honduras. Photo Jorge Pérez de Lara; 161 Detail of Stela 15, Nim Li Punit. Photo Nicholas Hellmuth; 162 Stela J, Copan. Drawing Linda Schele; 163 Seated figure, Hieroglyphic Stairway, Copan. Photo Kenneth Garrett; 164 Zoomorph P, Quirigua. Photo Daniel Mennerich; 165 Stela E, Quirigua. Photo A.P. Maudslay. British Museum, London; 166 Altar Q, Copan. Photo Kenneth Garrett; 167 Stela 1, Ceibal. Photo YVRC; 168 Stela 3, Ceibal. Photo Mary Ellen Miller, YVRC; 169 Palace of the Stuccoes, Acanceh. Watercolour Adela C. Breton. Bristol Museums, Galleries & Archives; 170 Jambs and lintel, Xcalumkin. Drawing Harry Pollock; 171 Sculpture of captive,

Cumpich. MNA. Photo Jorge Pérez de Lara; 172 Painted stucco head, Uxmal. National Museum of the American Indian, Smithsonian Institution. Photo Walter Larrimore; 173 Stela 14, Uxmal. Drawing Karl Taube; 174 Stela 21, Oxkintok. Drawing by Harry Pollock; 175 Jamb, Kabah. Photo Barry Brukoff; 176 Stone head, Kabah. MNA. Photo Jorge Pérez de Lara; 177 Column, Tunkuyi, Campeche. Photo Karl-Herbert Mayer. Drawing Matthew Looper; 178 Gold disk, Chichen Itza. Drawing TP. Photo PM; 179 Ballcourt panel, Chichen Itza. Rendering Kevin Cain, insightdigital. org; 180 Mercado sculptured altar, Chichen Itza. Photo President and Fellows of Harvard College, PM; 181 Fossil temple, Chichen Itza. Photo Massimo Borchi/Archivio Whitestar; 182 Stone turtle, Mayapan. Drawing Karl Taube; 183 Stela 1, Mayapan. Drawing TP; 184 Detail from cylindrical vessel. The Cleveland Museum of Art, Gift of Edgar A. Hahn 1967.203; 185 Mundo Perdido plate, Tikal. MNAE; 186 Basal flange bowl. Photo JK (K4876); 187 Lidded bowl, Becan. Museo Fuerte de San Miguel, Campeche, Mexico. Photo Jorge Pérez de Lara; 188 Tetrapod vessel. Dallas Museum of Art. Photo JK (K3249); 189 "Screw-top" vessel, Río Azul. MNAE; 190 Tripod cylinder vessel, Burial 10, Tikal. Photo Michael D. Coe; 191 Incised tripod bowl. Photo Gerald Berjonneau; 192 Cylinder vessel. Photo JK (K5060); 193 Cylinder vessels, Burial 196, Tikal. Photo Nicholas Hellmuth; 194 Buenavista Vase. Department of Anthropology, Belize. Photo JK (K4464); 195 Cylinder vessel. Art Institute of Chicago, Ethel Scarborough Fund; 196 "Bunny Pot." Photo JK (K1398); 197 Dancing Maize God vessel. Art Institute of Chicago. Photo JK (K1374); 198 Vase of the Seven Gods. Photo JK (K2796); 199 Princeton Vase. Princeton University Art Museum, Princeton, NJ. Photo JK (K511); 200 Codex-style vase. Photo JK (K1185); 201 Codex-style plate. Museum of Fine Arts, Boston. Photo JK (K1892); 202 Altar de Sacrificios Vase. MNAE. Photo Michael D. Coe; 203 Chama-style vase. UPM. Photo JK (K593); 204 Fenton Vase. British Museum, London; 205 Chochola-style vessel. Photo JK (K4547); 206 Plumbate vessel. Yale University Art Gallery, Gift of Mr and Mrs Fred Olsen; 207 Ring-stand vessel. Yale University Art Gallery, Gift of the Olsen Foundation; 208 Detail of Las Pinturas West Wall Mural, San Bartolo. Photo Kenneth Garrett; 209 Las Pinturas North Wall Mural, San Bartolo. Rendering Heather Hurst; 210 Burial 48, Tikal. Photo courtesy UPM; 211 Burial 12, Río Azul. Photo George F. Mobley/

National Geographic Creative; 212 Structure B-XIII, Room 7 Mural, Uaxactun. Rendering Antonio Tejeda. President and Fellows of Harvard College, PM; 213, 214 Murals, Calakmul. Photo Simon Martin, used with permission of Ramón Carrasco and the Proyecto Arqueológico Calakmul; 215, 217, 218 Structure 1 Murals, Bonampak. Rendering Heather Hurst and Leonard Ashby, Courtesy Bonampak Documentation Project; 216 Room 2, south wall, Bonampak. Photo JK. Courtesy the Bonampak Documentation Project; 219 Drawing 21, Naj Tunich. Photo W.E. Garrett/National Geographic Creative; 220 Mural, Xultun. Photo Tyrone Turner/National Geographic Creative; 221 Capstone 15, Ek' Balam. Museo del Mundo Maya, Mérida, Mexico. Photo Javier Hinojosa; 222, 223 Upper Temple of the Jaguars, Chichen Itza. Watercolours by Adela C. Breton. Bristol Museums, Galleries & Archives; 224 Reconstruction of mural from the Temple of Warriors, Chichen Itza. Rendering Ann Axtell Morris. President and Fellows of Harvard College, PM; 225 Chahk impersonators, Mural 1, Tancah. Reconstruction by Felipe Dávalos; 226 Mural, Mayapan. Photo Joel Skidmore; 227 Madrid Codex. Museo de las Américas, Madrid; 228 Dresden Codex. Sächsisches Landesbibliothek-Staats-und Universitätsbibliothek Dresden; 229 Detail from Lienzo de Quauhquechollan. Photo Bob Schalkwijk; 230 Casa de Montejo, Merida. Photo Manuel Cohen; 231 Open chapel, Dzibilchaltun. Photo Kevin Collins; 232 Xiu Family Tree. Tozzer Library Special Collections, Harvard University, Cambridge, MA; 233 Mary Magdalene statue with textiles, Magdalenas Aldama, Chiapas, Mexico. Photo Alfredo Martínez; 234 **Huipil**, Magdalenas Aldama, Chiapas, Mexico. Coleccion FCB-CHIAPAS de Fomento Cultural Banamex, A.C. Photo Edgar Espinoza; 235 Maya woman weaving. Photo Janet Schwarz.

Glossary. All drawings by Linda Schele except: Chahk (Simon Martin); Emblem glyph (Tracy Wellman); God L (Simon Martin); Itzamnaaj (Simon Martin); Jaguar God of the Underworld (Simon Martin); K'awiil (Simon Martin); K'in (Aman Phull); K'inich Ajaw (Simon Martin); Talud-tablero (Aman Phull).

原文索引

Index

译后记

对我们现代人来说，玛雅文明既非常遥远，又历久弥新。说它遥远，是因为它似乎已经消失了5个世纪，它一度的辉煌永远湮没在时间的长河里。说它弥新，一是因为玛雅人和玛雅文明并未彻底消失，实际上，仍有数百万玛雅人居住在他们的祖籍地或移居到世界各地，还有600多万人说着玛雅语，玛雅人的语言、经济和文化呈现出多样化趋势，他们的艺术、建筑和文学传统也同样如此；二是因为随着玛雅考古工作不断地深入进行，越来越多的玛雅艺术和建筑材料被重新发现，更多的文献和珍贵的照片被记载，更多的数据被不断地更新，考古学家们让玛雅文明重新焕发光彩。

我们倘若不完完整整地阅读一本关于玛雅的书籍，就永远不会真正地了解玛雅人和玛雅文明。我有幸翻译《创世玛雅——神庙里的艺术密码》这本书，并借助它神游于玛雅世界。可以说，翻译这本书的过程就是一次忘我的、如痴如醉的旅行。书中的文字和图片带我走进玛雅世界，让我近距离地欣赏玛雅宫殿、雕塑、彩陶、壁画、书籍和建筑材料等，也让我更多地了解玛雅艺术中神化的人物和他们的故事。

当然，并不是所有的旅行都是悠闲舒适的。有些旅行需要我们攀登险峰，然后我们才能看到绝美的风景。任何文本的翻译都不是一件易事，任何有成就

的翻译家在翻译时都会为某个字词或某个句子绞尽脑汁、搜肠刮肚，但倘若找到令人满意的表达，其乐趣自然难以言表。在通往《创世玛雅》的旅行途中，我必须翻越一座座不同领域的文字山峰，才能真正领略到这本书珍藏着的一幅幅迷人的风景画，才能真正理解这些风景画所传达的意蕴。幸好，我挺享受这趟翻译旅行。因此，即使遇上文字难关，我也会努力地去一一克服。我查找医术、建筑、绘画、雕塑等不同领域的资料，给予相关英文正确的、对等的中文表达，力求翻译质量上乘。同时，我也查询了大量关于玛雅文明的网站，阅读了多本关于玛雅文化的书籍，力求在专业词汇、人名和地名翻译上与前人的翻译保持一致，这样也便于后人查阅玛雅文化时有个统一的表达进行参考。

可以说，翻译的过程与育人的过程一样，忧喜参半。我接下本书的翻译任务时，本想让研究生马紫翼和王金玉参与其中以得到锻炼。然而，这毕竟是一项富有挑战性的艰难任务。对她们来说，这可能不仅是一种锻炼，更是一种磨练，磨练她们的耐心，磨练她们的译文不被接受时的意志。但令人可喜的是，这两个孩子态度很端正，她们很认真地阅读我的译文，并努力提高自己的翻译水平。

伴随这本译著成长的还有我家的博睿。当他还未出生时，因为我全身心地投入到翻译工作中，所以我似乎没有时间为他的成长感到焦虑。相反，我每天按自己的节奏工作，非常享受那种充实、宁静的生活。他出生后非常乖巧，使我在休息两个月后能很快重新进入工作状态。所以，就我看来，博睿和这本译著是

双胞胎宝贝，他们一起健康茁壮成长。

对我来说，在这个非常不一般的时期，这本译著之所以能顺利完成，得益于我的家人、王珂和王小超两位编辑、安徽工程大学外国语学院王金凤的帮助。感恩亲情！感谢友情！愿这份美好传递给所有中文版《创世玛雅——神庙里的艺术密码》的读者们！

涂慧琴

2022年7月于武汉南湖